图 2.12

图 4.48

图 4.49

图 6.40

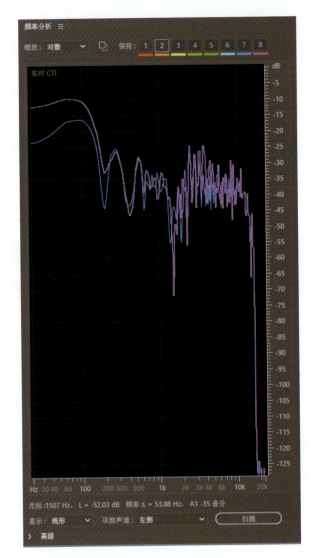

图 6.42

图 8.12

图 9.14

图 9.15

图 10.1

图 11.2

图 12.3

图 13.3

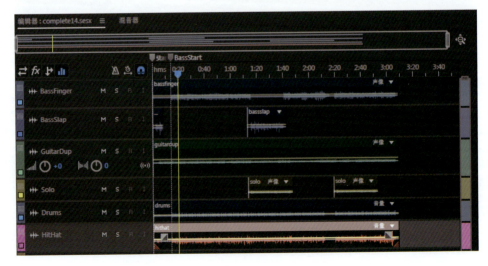

图 14.3

信息技术应用能力养成系列丛书

Adobe Audition
音频编辑案例教学经典教程 微课版

◎ 史创明 秦雪 彭雪 编著

清华大学出版社
北京

内 容 简 介

本书设计理念先进，配套资源丰富：提供教学视频、范例与模拟案例源文件、素材、练习题、PPT、补充知识点等内容，还配套有教学网站，非常适合翻转课堂和混合式教学。全书共分14章，内容主要包括了解音频输入/输出接口、基本操作环境、基本编辑步骤、音频效果处理、创建与设计声音、母带效果处理、修复音频瑕疵、录制音频、多轨编辑器和多轨混音器、多轨编辑器录制操作、剪辑处理、使用音效库、自动操作、混音处理等。

本书既可作为各高等院校相关专业的教材，也可作为培训机构的教学用书，同时也非常适合广大音频处理爱好者自学。

本书封面贴有清华大学出版社防伪标签，无标签者不得销售。
版权所有，侵权必究。举报：010-62782989，beiqinquan@tup.tsinghua.edu.cn。

图书在版编目（CIP）数据

Adobe Audition音频编辑案例教学经典教程：微课版/史创明，秦雪，彭雪编著．—北京：清华大学出版社，2018（2023.12重印）
（信息技术应用能力养成系列丛书）
ISBN 978-7-302-50293-7

Ⅰ．①A… Ⅱ．①史… ②秦… ③彭… Ⅲ．①音乐软件—教材 Ⅳ．①J618.9

中国版本图书馆CIP数据核字(2018)第112451号

责任编辑：刘　星　王冰飞
封面设计：刘　键
责任校对：时翠兰
责任印制：丛怀宇

出版发行：清华大学出版社
网　　址：https://www.tup.com.cn，https://www.wqxuetang.com
地　　址：北京清华大学学研大厦A座　　　　邮　编：100084
社 总 机：010-83470000　　　　　　　　　　邮　购：010-62786544
投稿与读者服务：010-62776969，c-service@tup.tsinghua.edu.cn
质量反馈：010-62772015，zhiliang@tup.tsinghua.edu.cn
课件下载：https://www.tup.com.cn，010-62795954

印 装 者：三河市龙大印装有限公司
经　　销：全国新华书店
开　　本：185mm×260mm　　印张：19　　插页：2　　字数：461千字
版　　次：2018年10月第1版　　　　　　　　印　次：2023年12月第7次印刷
印　　数：7701～8700
定　　价：59.00元

产品编号：077143-01

前言

本书的出版是作者团队三年多的不懈努力创作的结果。在创作队伍中有教授、讲师、研究生和本科生不同层次的分工和组合,教授负责整体教学思想的设计、教法的规划、案例脚本的设计和审核、教学视频的教学设计和监制等工作;讲师和研究生负责案例的创作和实现、教材文字的整理、教学视频的录制、题库整理等工作;本科生作为助手做协助工作,并且还有众多的本科生进行学习试用。

1. 本书特色

(1) 教学资源丰富。

- 本书提供各章范例与模拟案例源文件、素材、练习题、PPT 和补充知识点学习等资料。
- 配套作者精心录制的微课视频 88 个(Audition CC 2017 版本),时长共计 270 分钟,读者可扫描书中对应位置的二维码观看视频。**注意:第一次观看视频时,请扫描封底刮刮卡中的二维码进行注册,注册之后即可观看所有视频。**
- 作者还配套了学习网站(http://nclass.infoepoch.net),读者还可免费观看 Audition CS6 版本的视频。

(2) 为翻转课堂和混合式教学量身打造。整个教学过程的设计体现了新的理念、新的教学方法加上科学的教学设计。

(3) 采用先进的教学理念"阶梯案例三步教学法"。通过实践证明"阶梯案例三步教学法"可以很大程度地提高学习效率。

(4) 技能养成系列化。本书是"信息技术应用能力养成系列丛书"的音频处理部分,和其他部分(网页设计、动画制作、视频编辑、视频特效、图像处理、课件制作)一起构成完整的信息技术应用能力养成体系。

2. 学习软件版本的选择

建议使用较高的软件版本进行学习,运行速度快,效果实现好。到目前为止,比较流行的两个特色版本是 CS(CreativeSuite)系列和 CC(CreativeCloud)系列。本书配套资源有多个版本的案例文件,用户学习时可选择使用。

3. "阶梯案例三步教学法"简介

第一步:范例学习。每个知识单元设计一个到几个经典案例,进行手把手范例教学,按

照书中的提示,由教师指导,学生自主完成。学生亦可扫描书中二维码,参照视频讲解,一步步训练。

第二步:模拟练习。每一个知识单元提供一到多个模拟练习作品,只提供最后结果,不提供过程,学生使用提供的素材,制作出同样原理的作品。

第三步:创意设计。运用知识单元学习到的技能,自己设计制作一个包含章节知识点的作品。

在本书的编著过程中,武汉市楚楚创意信息技术有限公司给予了大力的协助。我们以科学严谨的态度,力求精益求精,但疏漏之处在所难免,敬请广大读者批评指正。

感谢您购买本书,希望本书能为读者成为 Audition 音频编辑的领航者铺平道路,在今后的工作中更胜一筹。

<div style="text-align:right">

作 者

2018 年 5 月

</div>

目 录

第1章　了解音频输入/输出接口 ·· 1
 1.1　预览完成的音频 ··· 3
 1.2　编辑声音 ··· 3
 1.3　声音的基本知识 ··· 10
 1.3.1　声波 ··· 10
 1.3.2　波形测量 ··· 10
 1.4　数字化音频 ··· 11
 1.4.1　比较模拟和数字音频 ·· 11
 1.4.2　了解采样率 ·· 11
 1.4.3　了解位分辨率 ·· 11
 1.4.4　了解位深度 ·· 12
 1.5　音频接口的相关基础知识 ·· 12
 1.6　配置 Windows 计算机的音频选项 ····································· 13
 1.7　在系统中配置 Audition ··· 14
 1.8　测试 Windows 的输入/输出 ·· 14
 1.9　关于外部连接器 ··· 15
 作业 ··· 17

第2章　基本操作环境 ··· 18
 2.1　预览完成的音频 ··· 20
 2.2　"收藏夹"面板 ·· 20
 2.3　初识 Audition 工作区 ·· 23
 2.3.1　面板 ·· 23
 2.3.2　改变面板或面板组的位置 ·· 26
 2.3.3　"工具"面板 ·· 26
 2.4　导航 ·· 26
 2.4.1　导航到文件和项目 ··· 27
 2.4.2　编辑器内部文件导航 ·· 27

2.4.3 "媒体编辑器"导航 …… 29
2.4.4 通过缩放导航 …… 30
2.4.5 用键盘快捷键导航 …… 32
2.4.6 使用标记导航 …… 33
2.4.7 使用传输导航 …… 34
2.5 Audition 的独特性 …… 34
作业 …… 35

第3章 基本编辑步骤 …… 36

3.1 预览完成的音频 …… 38
3.2 剪切、复制、粘贴、静音和删除音频区域 …… 38
 3.2.1 导入音频文件 …… 38
 3.2.2 选取波形进行编辑 …… 39
 3.2.3 剪切选中音频区域 …… 40
 3.2.4 复制选中音频区域 …… 41
 3.2.5 粘贴选中音频区域 …… 42
 3.2.6 静音选中音频区域 …… 43
 3.2.7 删除选中音频区域 …… 45
3.3 利用多个剪切板存储和组装音频 …… 46
3.4 通过混合粘贴在现有音频中添加声音 …… 48
3.5 通过现有音频创建循环乐段 …… 49
3.6 通过淡入淡出操作减少音频噪声 …… 50
3.7 创建重新混合（CC 2017 新增） …… 51
作业 …… 53

第4章 音频效果处理 …… 54

4.1 预览完成的音频 …… 56
4.2 使用效果器 …… 56
4.3 熟悉效果组的基本功能 …… 59
 4.3.1 添加效果 …… 59
 4.3.2 移除、更换和重排效果 …… 61
 4.3.3 设置轨道中的输入/输出和混合色阶 …… 63
 4.3.4 使用效果预设 …… 63
 4.3.5 增益配置效果 …… 64
4.4 振幅与压限效果 …… 65
 4.4.1 增幅效果 …… 65
 4.4.2 声道混合器 …… 66
 4.4.3 消除齿音 …… 67
 4.4.4 动态处理 …… 68

 4.4.5 强制限幅 ·· 70
 4.4.6 多频段压缩器 ·· 71
 4.4.7 单频段压缩器 ·· 72
 4.4.8 语音音量级别效果器 ·· 74
 4.4.9 电子管建模压缩器 ·· 77
 4.5 延迟与回声效果 ·· 77
 4.5.1 模拟延迟 ·· 77
 4.5.2 延迟 ·· 79
 4.5.3 回声 ·· 80
 4.6 使用"效果"菜单 ·· 81
 4.6.1 反相、反向和静音效果 ·· 82
 4.6.2 匹配音量效果 ·· 82
 4.6.3 手动音调更正效果 ·· 84
 4.6.4 变调器效果 ·· 84
 4.6.5 伸缩与变调效果 ·· 85
 4.7 管理预设 ·· 87
 4.7.1 创建、选择预设 ·· 87
 4.7.2 删除预设 ·· 87
 4.7.3 创建、选择收藏 ·· 87
作业 ·· 87

第5章 创建与设计声音 ·· 89

 5.1 预览完成的音频 ·· 91
 5.2 创造声音 ·· 91
 5.2.1 创造切菜声 ·· 91
 5.2.2 创造丁零声 ·· 93
 5.3 声音设计 ·· 96
 5.4 创造大风呼啸声 ·· 96
 5.5 添加"多普勒频移"效果 ·· 99
 5.6 提取频段 ·· 101
 5.7 滤波与均衡效果 ·· 102
 5.7.1 FFT滤波器 ·· 103
 5.7.2 图形均衡器 ·· 104
 5.7.3 陷波滤波器 ·· 104
 5.7.4 参数均衡器 ·· 105
 5.7.5 科学滤波器 ·· 107
 5.8 调制效果 ·· 111
 5.8.1 和声效果 ·· 111
 5.8.2 "和声/镶边"效果 ·· 113

5.8.3 "镶边"效果 …… 113
5.8.4 "移相器"效果 …… 114
5.9 "混响"效果 …… 116
　　5.9.1 卷积混响 …… 116
　　5.9.2 完全混响 …… 117
　　5.9.3 混响 …… 118
　　5.9.4 室内混响 …… 119
　　5.9.5 环绕混响 …… 120
5.10 立体声声像效果 …… 121
　　5.10.1 中置声道提取器 …… 121
　　5.10.2 图形相位调整器 …… 122
　　5.10.3 立体声扩展器 …… 123
5.11 时间与变调 …… 123
　　5.11.1 自动音调更正 …… 123
　　5.11.2 音高换挡器 …… 125
5.12 第三方效果（VST 与 VST3） …… 126
作业 …… 126

第 6 章 母带效果处理 …… 127

6.1 预览完成的音频 …… 129
6.2 4 种效果处理 …… 129
6.3 特殊效果 …… 133
　　6.3.1 扭曲效果 …… 133
　　6.3.2 吉他套件 …… 133
　　6.3.3 母带处理 …… 136
　　6.3.4 响度探测计 …… 138
　　6.3.5 人声增强 …… 139
6.4 母带处理步骤 …… 139
　　6.4.1 均衡 …… 139
　　6.4.2 动态处理 …… 140
　　6.4.3 临场感 …… 142
　　6.4.4 了解位深度 …… 143
6.5 母带诊断 …… 144
　　6.5.1 相位检测 …… 144
　　6.5.2 振幅统计 …… 145
　　6.5.3 频率分析 …… 146
　　6.5.4 响度表 …… 147
作业 …… 149

第 7 章 修复音频瑕疵 ………………………………………………………… 150

- 7.1 预览完成的音频 ……………………………………………… 151
- 7.2 录课音频噪声处理 …………………………………………… 152
 - 7.2.1 嗡嗡声的处理 ……………………………………… 152
 - 7.2.2 自动修复人为噪声 ………………………………… 154
 - 7.2.3 手动修复人为噪声 ………………………………… 156
- 7.3 音频的修复 …………………………………………………… 157
- 7.4 嘶声的处理 …………………………………………………… 157
- 7.5 噼啪声的处理 ………………………………………………… 159
- 7.6 爆音和咔嗒声的处理 ………………………………………… 160
- 7.7 降低宽带噪声 ………………………………………………… 162
- 7.8 手动咔嗒声的移除 …………………………………………… 163
- 7.9 声音移除 ……………………………………………………… 164
- 作业 ……………………………………………………………… 166

第 8 章 录制音频 ………………………………………………………………… 167

- 8.1 预览完成的音频 ……………………………………………… 168
- 8.2 在"波形编辑器"中录制音频 ………………………………… 169
- 8.3 音频的录制 …………………………………………………… 170
- 8.4 在"多轨编辑器"中录制音频 ………………………………… 171
- 8.5 检测剩余可用空间 …………………………………………… 175
- 8.6 拖动文件到 Audition 多轨编辑器中 ………………………… 175
- 8.7 从音频 CD 导入音轨生成独立的文件 ……………………… 176
- 8.8 保存模板 ……………………………………………………… 176
- 作业 ……………………………………………………………… 177

第 9 章 多轨编辑器和多轨混音器 ……………………………………………… 178

- 9.1 预览完成的音频 ……………………………………………… 180
- 9.2 多轨编辑器和波形编辑器的综合运用 ……………………… 180
- 9.3 关于多轨制作 ………………………………………………… 182
- 9.4 改变音轨颜色 ………………………………………………… 183
- 9.5 播放的循环选择 ……………………………………………… 183
- 9.6 音轨控制区 …………………………………………………… 184
 - 9.6.1 主音轨控制区 ……………………………………… 185
 - 9.6.2 4 种控制模式 ……………………………………… 186
- 9.7 "多轨编辑器"中的声道映射 ………………………………… 193
- 9.8 侧链效果 ……………………………………………………… 195
- 9.9 混音器的视图效果 …………………………………………… 198
- 9.10 "混音器"显示、隐藏选项 …………………………………… 199

9.11	声道滚动显示	201
9.12	重新排列"混音器"声道顺序	202
9.13	使用硬件控制器	204
作业		204

第 10 章　多轨编辑器录制操作 ················ 206

10.1	预览完成的音频	207
10.2	在"多轨编辑器"中录制	209
	10.2.1　录制前的准备工作	209
	10.2.2　开始录制	211
	10.2.3　编辑音频	212
10.3	节拍器	214
10.4	在"多轨编辑器"中加录	216
10.5	修改录制过程中的错误部分	217
10.6	合成录制音频	218
作业		221

第 11 章　剪辑处理 ················ 222

11.1	预览完成的音频	223
11.2	使用交叉淡化	224
11.3	导出单个文件	228
11.4	选中所有剪辑并合并文件	230
11.5	音乐长度的编辑	230
	11.5.1　"波形编辑器"中的独立剪辑	233
	11.5.2　独立剪辑的声像调整	234
	11.5.3　联合操作波纹删除编辑与淡化	235
	11.5.4　全局剪辑伸缩进行长度微调	236
11.6	剪辑编辑	236
	11.6.1　Stutter 编辑	239
	11.6.2　为独立的编辑添加效果	239
11.7	使用循环拓展剪辑	242
作业		244

第 12 章　使用音效库 ················ 245

12.1	预览完成的音频	246
12.2	使用音效库创建多轨音乐	247
	12.2.1　新建多轨会话	247
	12.2.2　新建节拍音轨	250
	12.2.3　添加打击乐	253
	12.2.4　添加旋律元素	254

12.3　创建循环乐句 ·· 256
12.4　添加效果 ·· 257
12.5　关于音效库 ·· 258
作业 ·· 258

第 13 章　自动操作 ·· 260

13.1　预览完成的音频 ·· 262
13.2　自动操作简介 ·· 262
13.3　自动操作 ·· 262
 13.3.1　剪辑自动操作 ··· 262
 13.3.2　移动部分或整个包络 ··· 264
 13.3.3　按住关键帧 ··· 265
 13.3.4　剪辑效果自动操作 ··· 266
13.4　音轨自动操作 ·· 266
 13.4.1　衰减器混音自动操作 ··· 267
 13.4.2　编辑包络 ··· 268
 13.4.3　关键帧精确编辑 ··· 270
 13.4.4　保护自动操作包络 ··· 270
作业 ·· 271

第 14 章　混音处理 ·· 272

14.1　预览完成的音频 ·· 274
14.2　混音编辑 ·· 274
 14.2.1　准备工作 ··· 274
 14.2.2　布局调整 ··· 276
 14.2.3　运用效果加强鼓音轨 ··· 276
 14.2.4　运用效果加强节奏吉他音轨 ······························· 280
 14.2.5　设置混音操作环境 ··· 280
 14.2.6　在末尾添加淡化效果 ··· 282
14.3　混音介绍 ·· 283
14.4　声学特性 ·· 283
 14.4.1　测试声学特性 ··· 283
 14.4.2　测试相位 ··· 284
 14.4.3　创建测试音调 ··· 284
14.5　导出立体声混音 ·· 285
14.6　刻录音频 CD ··· 287
作业 ·· 287

参考文献 ·· 289

第1章

了解音频输入/输出接口

本章学习内容

（1）声音的概念。
（2）配置 Windows 计算机的音频选项。
（3）配置音频接口。
（4）在系统中配置 Audition。
（5）测试 Windows 的输入/输出。

完成本课的学习需要大约 90 分钟，可从清华大学出版社网站或 http://nclass.infoepoch.net 网站下载本章配套学习资源，扫描书中二维码观看讲解视频。

知识点

由于本书篇幅有限，下面知识点并非在本章中都有涉及或详细讲解，在本书的资源网站有详细的资料，欢迎登录学习。

声音的概念　数字化音频　配置音频接口

在系统中配置 Audition　测试配置

本章案例介绍

范例

本章范例是一段教师讲课的音频，音频时长大约为 2 分钟。范例音频中会出现一些诸如日常口语失误造成的语序颠倒和多字漏字等错误。本章将学习音频之间的连接，以及初步了解怎样处理一段音频。通过 Audition 的音频编辑功能，将有语句问题的音频处理成理想的音频，如图 1.1 所示。

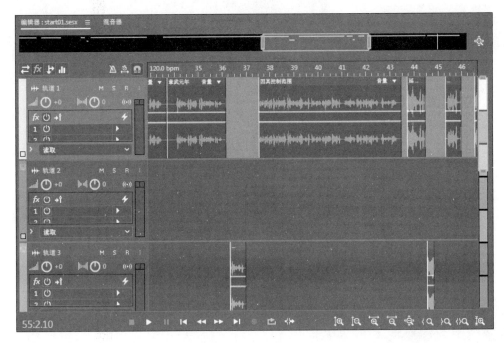

图 1.1

模拟

本章模拟是一段《琵琶行》的朗诵音频,音频时长大约 4 分钟。在模拟练习中需要学会配置 Windows 计算机的内置音频选项,初步了解 Audition 的功能,以及实现"波形编辑器"和"多轨编辑器"之间的转换,如图 1.2 所示。

图 1.2

1.1 预览完成的音频

1.1 视频讲解

(1) 右击 Lesson01/范例文件/Complete01 文件夹中的 complete01.mp4 文件,在打开方式中选择已安装的视频播放器对 complete01.mp4 文件进行播放,该文件中的音频是一段经过处理后的教师讲课音频,音频完整且无杂音。

(2) 关闭视频播放器。

(3) 用 Audition CC 打开原文件进行预览,在 Audition CC 菜单栏中选择"文件"→"打开"命令,再选择 Lesson01/范例文件/Complete01 文件夹中的 complete01.wav 文件,并单击"打开"按钮。单击"播放"按钮,"波形编辑器"会对 complete01 音频进行播放,如图 1.3 所示。

图 1.3

1.2 编辑声音

1.2 视频讲解

(1) 右击 Lesson01/范例文件/Start01 文件夹中的 start01.mp4 文件,在打开方式中选择已安装的视频播放器对 start01.mp4 文件进行播放。视频中的音频是一段未经过处理的教师讲课音频,音频中混有杂音、错读、漏读等各种问题,关闭该视频播放器。

(2) 打开 Audition CC 菜单栏,选择"文件"→"打开"命令,导航至 Lesson01/范例文件/Start01 文件夹,打开 start01.sesx 文件,此时可以看到"多轨编辑器"中的音频文件。

(3) 选择"文件"→"另存为"命令,将文件命名为"demo01.sesx",并将其保存在Start01文件夹中。

(4) 在"轨道1"中是一段不完整的音频,打开Start01文件夹中的"音频文字.docx"文档,对着文档的文字内容,将"多轨编辑器"中的音频片段通过拖动的方式进行衔接,并且将"轨道3"中3个短音频拖曳到"轨道1"中文字缺失的部分进行补齐。调整各个音频片段的位置使得音频播放流畅,如图1.4所示。

图 1.4

(5) 单击"播放"按钮,仔细收听对比文档的内容,会发现音频中有多余的部分,如1:09.6s到1:10s时间段的"政权"二字。单击 按钮,放大时间轴工具直至能看到1:09.6s,选择Audition工具栏中的"切断所选剪辑工具",如图1.5所示。

图 1.5

CS6 在Audition CS6版本中,此步骤应为:选择Audition工具栏中的"选择素材剃刀工具"或"切割选中素材工具",如图1.6所示。

图 1.6

(6) 此时将鼠标指针放在轨道上,指针会变成"刀片"形状,在1:09.6s和1:10s时间处分别单击进行剪切,如图1.7所示。

图 1.7

(7) 选择工具栏中的"移动工具" ，选中剪切的"政权"音频片段，按 Delete 键删除，"政权"音频片段会被删除，调整后续音频位置，使音频衔接流畅。

(8) 单击"播放"按钮，重新听一遍音频，会发现音频中 0:47.4s 处的"孙吴"被读成了"东吴"，0:52.8s 处的"东吴"被读成了"孙吴"，选择"切断所选剪辑工具"，将"孙吴"和"东吴"剪切成独立的音频，选择"移动工具"把"孙吴"音频片段移到"轨道 2"，将"东吴"音频片段移到"孙吴"音频片段的位置，再把"孙吴"音频片段移到"东吴"音频片段的位置。这样就完成了对音频的调换，调换完成后注意音频片段之间的衔接是否流畅，如图 1.8 所示。

图 1.8

(9) 使用"移动工具"单击"打铃声"音频片段，音频高亮显示，如图 1.9 所示。

图 1.9

(10) 双击"打铃声"音频片段，音频从"多轨编辑器"切换到"波形编辑器"，在"波形编辑器"可以单独对选中的音频进行编辑，如图 1.10 所示。

图 1.10

(11)在"波形编辑器"中的音轨上方有一个矩形框,将鼠标指针移到类似圆按钮时,出现"调整振幅"字样,单击后面的数字,将其修改为"-5",单击"播放"按钮,将"打铃声"音量降低,如图1.11所示。

(12)单击"编辑器"右侧的"三条线"按钮,如图1.12所示。

图 1.11　　　　　　　　　　图 1.12

CS6 在Audition CS6版本中,此步骤应为:单击"编辑器"右侧的"向下三角"按钮,如图1.13所示。

图 1.13

(13)在弹出的面板中,单击demo01.sesx音频,音频从"波形编辑器"跳转到"多轨编辑器"。

(14)如果觉得哪个音频片段声音过高或过低可用上述方法对其音量进行调整,使得整段音频的音量差不多。

(15)由于整条轨道上的音频听起来有杂音,此时为音轨上的音频添加效果,消除杂音。单击Audition左侧的"效果组"面板,如图1.14所示。"效果组"面板中有若干插槽,拖动右侧的滚动条,可以查看全部的插槽。

图 1.14

(16)单击第一个插槽右侧的"向右三角形"按钮,为音频添加效果,在出现的菜单中选择"振幅与压限"→"增幅"命令,如图1.15所示。

(17)在弹出的"组合效果-增幅"对话框中,单击"预设"右侧的"向下三角形"按钮,在弹出的下拉列表框中选择"+1dB提升"选项,在"增益"选项区域中,可以拖动左声道和右声道的滑块,也可以在后面的参数框中输入数字,如图1.16所示,根据需要调整增幅。

图 1.15

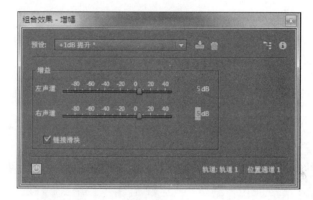

图 1.16

(18)关闭"组合效果-增幅"对话框,第一插槽的"切换开关状态"处于开启状态,图标变成亮绿色,提高音频增幅,如图 1.17 所示。

图 1.17

（19）单击第二个插槽的右侧的"向右三角形"按钮，为音频添加效果，在出现的菜单中选择"振幅与压限"→"消除齿音"命令，如图1.18所示。

图 1.18

（20）在弹出的"组合效果-消除齿音"对话框中，单击"预设"右侧的"向下三角形"按钮，在弹出的下拉列表框中选择"女声齿音消除"选项，如图1.19所示。

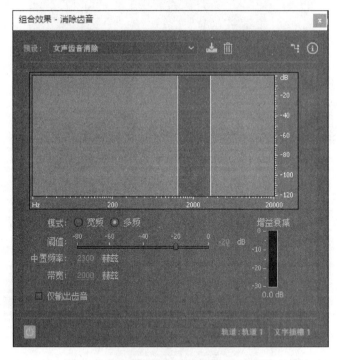

图 1.19

CS6 在Audition CS6版本中，此步骤应为：在弹出的"组合效果-DeEsser"对话框中，单击"预设"右侧的"向下三角形"按钮，在弹出的下拉列表框中选择"女声齿音消除"选项，如图1.20所示。

图 1.20

(21) 关闭"组合效果-消除齿音"对话框,第二插槽的"切换开关状态"处于开启状态,图标变成亮绿色(以实际软件中的颜色为准),为音频消除齿音。

(22) 单击第三个插槽的右侧的"向右三角形"按钮,为音频添加效果,在出现的菜单中选择"调制"→"和声"命令,如图 1.21 所示。

图 1.21

(23) 弹出"组合效果-和声"对话框,在"输出电平"选项区域中,拖动"干声"和"湿声"的滑块到 50 或在右侧的参数框中输入"50",如图 1.22 所示。

(24) 关闭"组合效果-和声"对话框,第三插槽的"切换开关状态"处于开启状态,图标变成亮绿色,为音频添加了"和音"效果。

(25) 在效果组中的其他插槽中,也可以为音频添加其他效果,根据音频的需要,可以自

图 1.22

已练习添加。至此整个音频的效果制作就完成了,目的是让读者在一开始就体验一下 Audition 软件的风貌。下面介绍学习 Audition 软件需要的相关知识。

1.3 声音的基本知识

1.3.1 声波

一切发声的物体都在振动,振动停止,发声停止。吉他弦、人的声带的振动都会产生声音。这些振动一起推动邻近的空气分子,而轻微增加空气压力。压力下的空气分子随后推动周围的空气分子,后者又推动下一组分子,依次类推,高压区域穿过空气时,在后面留下低压区域。当这些压力波的变化到达人耳时,会振动耳中的神经末梢,然后人们将这些振动听为声音。

表示音频的可视化波形反映了这些空气压力波。波形中的零位线是静止时的空气压力。当曲线向上摆动到波峰时,表示较高压力;当曲线向下摆动到波谷时,表示较低压力。

1.3.2 波形测量

下面用几个测量值来描述波形。

(1)振幅:振动物体离开平衡位置的最大距离称为振动的振幅,反映了从波形波峰到波谷的压力变化,振幅在数值上等于最大位移的大小。高振幅波形的声音较大;低振幅波形的声音较安静。

(2)周期:描述单一、重复的压力变化序列,从零压力到高压,再到低压,最后恢复为零。

(3)频率:以赫兹(Hz)为单位测量,描述每秒周期数。频率越高,音乐音调越高。例

如,1000Hz波形每秒有1000个周期。

（4）相位：以度为单位测量，共360°，表示周期中的波形位置。零度为起点，随后90°为高压点，180°为中间点，270°为低压点，360°为终点。

（5）波长：以英寸或厘米等单位测量，是具有相同相位度的两个点之间的距离。波长随频率的增加而减少。

1.4 数字化音频

1.4.1 比较模拟和数字音频

在模拟和数字音频中，声音的传送和储存方式非常不同。

（1）模拟音频：正负电压。

麦克风将声音压力波转换为电线中的电压变化：高压成为正电压，低压成为负电压。当这些电压变化通过麦克风电线传输时，可以在磁带上记录成磁场强度的变化，或者在黑胶唱片上记录成沟槽大小的变化。扬声器的工作方式与麦克风相反，即通过音频录音和振动中的电压信号重新产生压力波。

（2）数字音频："0"和"1"。

与磁带或黑胶唱片等模拟存储介质不同，计算机以数字方式将音频信息存储为一系列"0"和"1"。在数字存储中，原始波形被分成各个称为采样的快照。此过程通常称为数字化或采样音频，但有时称为模数转换。例如，当把麦克风的声音录制到计算机中时，模数转换器将模拟信号转换为计算机可以存储和处理的数字采样。

1.4.2 了解采样率

采样率表示音频信号每秒的数字快照数。该速率决定了音频文件的频率范围。采样率越高，数字波形的形状越接近原始模拟波形。低采样率会限制可录制的频率范围，这可导致录音表现原始声音的效果不佳。

表1.1所示为数字音频最常用的采样率。

表 1.1

采样率/Hz	品质级别	频率范围/Hz
11025	较差的 AM 电台（低端多媒体）	0~5512
22050	接近 FM 电台（高端多媒体）	0~11025
32000	好于 FM 电台（标准广播采样率）	0~16000
44100	CD	0~22050
48000	标准 DVD	0~24000
96000	蓝光 DVD	0~48000

1.4.3 了解位分辨率

位分辨率用于表示模数转换器对输入信号进行转换的精确程度。可以用像素与图片分辨率的关系来做类比：相同尺寸的图片，像素越多，图片展现的细节越多。

CD音频使用16位分辨率,意味着一个音频电压值可以用65536个数值中的一个来表示。20位或24位分辨率可提供更高的精确度,但就像更高分辨率的图片一样,使用更高的位分辨率要占据更多存储空间。在同样的采样率下,24位分辨率的音频文件比16位的音频文件体积大50%。但与使用更高的采样率不同的是,使用24位分辨率录制的音频听起来并不比16位的好。

使用44.1kHz采样、24位分辨率进行录音,是普遍接受的综合考虑存储空间、使用便利性与保真度的折中方案。

1.4.4 了解位深度

位深度决定动态范围。采样声波时,为每个采样指定最接近原始声波振幅的振幅值。较高的位深度可提供更多可能的振幅值,产生更大的动态范围、更低的噪声基准和更高的保真度。

为获得最佳音质,Audition在32位模式下变换所有音频,然后在保存文件时转换为指定的位深度。

1.5 音频接口的相关基础知识

计算机和Audition要识别录制到计算机中的音频,需要将模拟音频信号转换为数字信号。同样,在播放音频时,需要将数字信号转换为模拟音频信号,这样才能够听到。而"声卡"就是完成这种转换过程的硬件。声卡分为内置声卡和外置声卡。无论是哪种声卡,都可以完成模拟信号到数字信号(A/D)和数字信号到模拟信号(D/A)的转换。

本节重点介绍计算机的内建音频功能,为了更好地学习,需要准备以下设备。

(1)声源,如配有3.5mm输出插孔的便携音乐摇放器;便携式计算机可能还配有内置传声器(俗称麦克风或话筒);推荐使用线路电平设备,也可以使用USB麦克风;需要注意的是,在Windows计算机上使用这种无需驱动程序的设备,可能会引起明显的延迟。

(2)两端为3.5mm"公"插头的电缆,用来连接声源与计算机音频输入插孔。

(3)计算机内置的监听扬声器或可插入计算机立体声输出插孔、配3.5mm立体声插头的入耳式/头戴式耳机。

知识链接

计算机的延迟

信号进行模拟到数字或者数字到模拟的转换过程中会发生延迟,在计算机中也是如此。即使目前最强大的民用处理器有时候也无法保证不发生延迟。因此,计算机会将接收到的部分音频数据保存在缓存中。

缓存存储空间越大,计算机可以越自由地缓冲音频数据。而一个大的缓存也意味着输入信号在被处理之前会经历一段较长的送达时间。因此,你听到的从计算机输出的音频相对于输入音频会有一段延迟。例如,在监听自己的声音的时候,从头戴式耳机中听到的声音相对于你唱的声音会有延迟,而且会很明显。减小"采样缓存"的存储空间在把延迟降到最小的同时,降低了系统稳定性,延迟较小的时候会听到咔嗒声或爆音。

1.6 配置 Windows 计算机的音频选项

配置常见的 Windows 7 和 Windows 8 系统的输入和输出，使 Audition 可以正常运行。需要注意的是，Audition 支持 64 位版本的 Windows 7 和 Windows 8 系统，但不支持任何版本的 Windows XP 系统。

（1）对于 Windows 7 系统，选择"开始"→"控制面板"命令，在"控制面板"中双击"声音"图标。在 Windows 8 系统中，按 Windows＋X 组合键，在"控制面板"中双击"声音"图标。

（2）选择"播放"选项卡，如图 1.23 所示。在"选择以下播放设备来修改设置"列表框中选择"扬声器"或"头戴式耳机"选项，单击"确定"按钮。

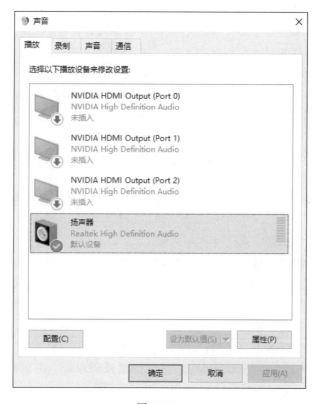

图 1.23

> **注意**：选择"播放"选项卡，然后单击"属性"按钮。在"属性"对话框中，选择"级别"选项卡，调整音量与平衡，并输出静音。

（3）在"声音"对话框中选择"录制"选项卡，选择"线路输入"选项，然后单击"设为默认值"按钮。

> **注意**：选择"录制"选项卡，然后单击"属性"按钮。在"属性"对话框中，选择"级别"选项卡，调整音量与平衡，并输入静音。

(4)选择"声音"选项卡,在"声音方案"下拉列表框中选择"无声"选项(在处理音频操作时系统发出的声音会产生干扰),单击"确定"按钮。

1.7 在系统中配置 Audition

在对计算机的音频输入/输出配置完毕后,下面要进一步对 Audition 进行设置。

(1)打开 Audition 菜单栏,选择"编辑"→"首选项"→"音频硬件"选项。

(2)在"设备类型"下拉列表框中选择 MME 选项,MME 是系统中最基本的音频处理模式,WASAPI 是从 Windows Vista 之后引入的 UAA 音频架构所属的 API,简单来说就是微软自己的一套绿色通道,设置稍复杂,但可以降低处理延迟。

(3)在"默认输入"下拉列表框中选择之前选定的默认输入设备;在"默认输出"下拉列表框中选择之前选定的默认输出设备;"主控时钟"为默认设置。

(4)设置"等待时间"为"200"。等待时间决定了音频在经过计算机处理时的延迟时间。低数值意味着经过系统时引发的延迟较小,而高数值可增加稳定性。

(5)设置"采样率"为"44100",然后单击"确定"按钮。

(6)选择"编辑"→"首选项"→"音频声道映射"选项,用于将 Audition 的声道映射到硬件的输入/输出。单击"确定"按钮关闭"首选项"对话框。

1.8 测试 Windows 的输入/输出

(1)选择"文件"→"新建"→"音频文件"选项,打开"新建音频文件"对话框,如图 1.24 所示。

(2)在"文件名"文本框中输入文件的名称。

(3)采样率为之前在"首选项"对话框中设定的默认值 44100Hz。

1.8 视频讲解

(4)设置"声道"为"立体声"。

(5)位深度的位数用于计算音量、音效等方面的变化,所以尽可能选择较高的取值,此处选择"32(浮点)"选项。

(6)单击"确定"按钮关闭"新建音频文件"对话框。

(7)单击"录制"按钮,如图 1.25 所示,然后开始录制声音。可以看到"波形编辑器"窗口中有波形显示。

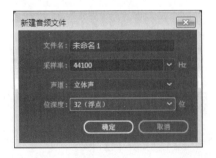

图 1.24　　　　　　　　　　　　　　图 1.25

(8) 将播放指示器拖曳至文件最开始处。单击"播放"按钮,可以听到录制的音频。单击"停止"按钮停止播放。

(9) 现在测试"多轨编辑器"的录音与播放。选择"文件"→"新建"→"多轨会话"选项。打开"新建多轨会话"对话框,如图 1.26 所示。

图 1.26

(10) 在"会话名称"文本框中输入文件名称,设置"模板"为"无"、"采样率"为"44100"。

(11) 设置"位深度"为"32(浮点)",然后在"主控"的下拉列表框中选择"立体声"选项。

(12) 单击"确定"按钮关闭"新建多轨会话"对话框。

(13) 单击"录制"和"输入/输出" 按钮,准备好一条音轨,如图 1.27 所示。

图 1.27

开始播放声音后,声道电平表会出现信号。注意输入将会自动与设定的默认输入相连接。单击"输入"右侧的按钮,在下拉菜单中选择"单声道"选项,单一音轨输入,如果有多输入音频接口并希望选择默认选项之外的输入,可以打开"首选项"对话框下的硬件区进行设置。

(14) 单击"录制"按钮。如果所有连接正确且所有电平值设置恰当,可以看到"多轨编辑器"窗口中有波形显示。录下数秒音频。

(15) 将播放指示器拖曳至文件最开始处。单击"播放"按钮,可以听到录制的音频;单击"停止"按钮停止播放。

1.9 关于外部连接器

1. 外部连接器类型

外部连接器的类型众多。但是,在使用外部连接器时应注意以下内容。

（1）对能与多种类型计算机接口，如 USB、FireWire（火线）、Thunderbolt（雷电）等连接的外部连接器，应通过较长的录制片段逐个尝试并比较，选择性能较好的连接选项。

（2）专业接口经常拥有比内建音频 I/O 更强大的功能，因此有单独的控制面板用来跟踪信号、控制电平等。

（3）外部连接器通常有不止一组立体声输入/输出插孔。在选择默认输入/输出时，与计算机内建设备相比，有更大的选择空间。

（4）Windows USB 接口是即插即用的，它不需要第三方驱动程序。然而，配合接口使用的第三方 ASIO 或 WDM 驱动程序可以使其功能最大化并减少延迟。

（5）Windows 计算机，不要使用标有"Emulated（模拟）"的驱动，如"ASIO（模拟）"。这种驱动程序效果很不好。

（6）一些连接器具有零延迟监听的特性。可将输入混音后直接送至输出，混音通常由显示在屏幕上的一个应用来控制，这样可以消除由于计算机处理引入的延迟。

（7）对于 ASIO 接口，Audition 默认独占其所有的连接。为了使得运行中的其他应用程序可以连接到 ASIO 接口，选择"首选项"→"音频硬件"选项，并选中对话框中的"在后台释放 ASIO 驱动"复选框。这样在 Audition 没有录音时，其他软件可以使用 ASIO 接口。

2. 音频连接器/计算机接口

外部音频连接器可通过下列方式与计算机通信。

（1）USB 接口。USB 2.0 可以通过一根连接外部设备与计算机 USB 接口的线缆汇集传输几十个信道。当然，实际上所有的 USB 2.0 都与 USB 3.0 接口兼容。USB 1.1 接口也可供要求不太苛刻的应用软件使用，通常可以汇集 6 个信道的音频流，使之适用于营造环绕音效。像 USB 这种类兼容模式的接口可以即插即用，但大多数专业接口使用特定的驱动程序，以提高速度和效率。

（2）FireWire（火线）。与 USB 接口相似，火线也需要用一根线缆连接外部设备与计算机，但其连接器的针脚与 USB 不同。尽管火线仍被普遍使用，但与 USB 相比已有些黯然失色。这主要因为很多台式计算机不再配有火线插孔，大多数音频连接器明确要求计算机具备火线芯片组，火线所提供的性能优势在计算机的接口性能不够强大的时候才显得重要。一些音频连接器同时支持火线和 USB 2.0 接口。值得注意的是，火线有两种常见的传输速度：FireWire 400（火线 400）和 FireWire 800（火线 800）。火线 800 的带宽是火线 400 带宽的两倍。

（3）PCIe 卡。PCIe 卡可以直接插入计算机主板上的对应插槽，它提供了连接计算机最直接的途径。但它不常用，因为 USB 和火线使用更方便——不需要打开计算机主机箱进行连接，而且实际性能也不会降低。

（4）ExpressCard。ExpressCard 接口适配于便携式计算机的 ExpressCard 插槽，但也同样被 USB 和火线接口占了优势。

（5）Thunderbolt（雷电）。Thunderbolt 是一种使用线缆连接的相对较新的接口，使用日益广泛。在新的 Mac 计算机上，它是除了 USB 3.0 接口之外的唯一选择。虽然至本书写作时，支持 Thunderbolt 的连接器还不多，但它能够提供与 PCIe 相似的接口性能，同时兼具与 USB 和火线接口相媲美的兼容性。

作业

一、模拟练习

打开"Lesson01/模拟练习/Complete01"中的"complete01.sesx"文件进行浏览播放，按照以下要求根据本章所学内容，做一个类似的课件。课件资料已完整提供，获取方式见前言。

要求1：学会配置 Windows 计算机的内建音频选项。

要求2：为 Win7 和 Win8 系统配置音频接口。

要求3：在 Windows 系统中配置好 Audition，通过测试配置，保证连接正确。

要求4：初步了解 Audition 功能，以及"波形编辑器"和"多轨编辑器"的转换。

二、自主创意

自主针对某一个有杂音，存在错读、漏读的音频文件，应用本章所学编辑声音的知识，使用"效果组"面板为音频消除杂音和齿音，并在 Audition 中剪辑以修正音频中出现的口误。

三、理论题

1. Audition 中对音频的剪切使用什么工具？在不同的版本中工具的名称有什么区别？
2. 模拟音频和数字音频有什么区别？
3. 怎样新建立一个音频文件？

第2章

基本操作环境

本章学习内容

(1) Audition 的特性。

(2) Audition 的工作区。

(3) 工具面板、收藏夹面板等相关基础操作。

(4) 导航的运用。

完成本章的学习需要大约 90 分钟,可从清华大学出版社网站或 http://nclass.infoepoch.net 网站下载本章配套学习资源,扫描书中二维码观看讲解视频。

知识点

由于本书篇幅有限,下面知识点并非在本章中都有涉及或详细讲解,在本书的资源网站有详细的资料,欢迎登录学习。

查看、缩放和导航音频　自定义工作区　在 Audition 中连接音频硬件
自定义并保存应用程序设置　默认键盘快捷键　查找和自定义快捷键
保存和导出 Audition 中的文件　保存和导出文件　查看和编辑 XMP 元数据

本章案例介绍

范例

本章范例是一段纯音乐的背景配乐,音频时长约为 2 分钟。范例音频需要对整体音量进行调整及添加淡入操作。本章将学习利用收藏夹存储一些常用的编辑操作。通过 Audition 的收藏夹功能,可以运用这些收藏实现对音频的快速编辑,如图 2.1 所示。

图 2.1

模拟

本章模拟是一段纯音乐,音频时长约为 16 秒。在模拟练习中需要学会通过媒体浏览器打开音频文件、使用和重置"传统"布局,以及用"收藏夹"面板存储一些常用的编辑操作,如图 2.2 所示。

图 2.2

2.1 预览完成的音频

2.1 视频讲解

（1）右击 Lesson02/范例文件/Complete02 文件夹中的 complete02.wav 文件，在打开方式中选择已安装的音乐播放器对 complete02.wav 音频进行播放，该音频是一段经过处理后的纯音乐。

（2）关闭音乐播放器。

（3）可以用 Audition CC 打开源文件进行预览，在 Audition CC 菜单栏中选择"文件"→"打开"命令，再选择 Lesson02/范例文件/Complete02 文件夹中的 complete02.wav 文件，并单击"打开"按钮。单击"播放"按钮，"波形编辑器"会对 complete02 音频进行播放，如图 2.3 所示。

图 2.3

2.2 "收藏夹"面板

2.2 视频讲解

"收藏夹"面板用于存储一些常用的效果，仅通过数次单击就可以完成编辑操作，不仅可以运行这些收藏，还可以创建新的收藏，以及删除、组织、编辑这些收藏。

（1）打开 Audition CC，选择"文件"→"打开"命令，导航至 Lesson02/范例文件/Start02 文件夹，打开 start02.wav 文件，此时可以看到"波形编辑器"中的音频文件。

（2）选择"文件"→"另存为"命令，将文件命名为"demo02.wav"，并将其保存在 Start02 文件夹中。

（3）选择"窗口"→"工作区"→"重置'为已保存的布局'"命令。

CS6 在Audition CS6版本中,此步骤应为:选择"窗口"→"工作区"→"重置'Default'"命令。

2015 在Audition CC 2015版本中,此步骤应为:选择"窗口"→"工作区"→"重置'传统'"命令。

(4)选择"收藏夹"选项卡,"收藏夹"面板显示当前的收藏列表。如果工作区里没有"收藏夹"面板,可以通过选择"窗口"→"收藏夹"或"收藏夹/编辑收藏夹"命令来打开"收藏夹"面板。

CS6 在Audition CS6版本中,此步骤应为:在Audition CS6版本中,没有专门的"收藏夹"面板,单击菜单栏中的"收藏夹"图标,在出现的下拉菜单中选择"开始记录收藏效果"选项,即可进行编辑,编辑完成后选择"停止记录收藏效果"选项,如图2.4所示。

图 2.4

(5)假设需要频繁使用如下操作:将文件的电平降低5dB并在第1秒添加淡入效果。那么可以创建一个收藏,方便快捷地完成操作。单击"收藏夹"面板上方的"录制"按钮,开始录制收藏,如图2.5所示。

(6)选中HUD(Head-Up Display,平视显示器)中的"调整振幅"旋钮,按住鼠标左键调整,将其调整为"-5",松开鼠标左键,增益减小,被选中的波形会高亮显示,HUD控制恢复到0dB。也可以在参数框中直接输入数值,如图2.6所示。

(7)选中"淡入"按钮,按住鼠标左键向右拖动到4.0s标记处,按住Ctrl键拖动为余弦,否则为线性,拖动的值为"淡入 余弦 值:-10",如图2.7所示。

图 2.5

图 2.6

图 2.7

(8) 单击"停止"按钮,其位置与步骤(5)提到的"录制"按钮位置相同。

(9) 为该收藏命名,输入"－5dB＋淡入",单击"确定"按钮,即可将其添加到"收藏夹"面板的收藏列表中。

> **提示** 也可以从"收藏夹"菜单中选择"新建收藏"选项。

(10) 将波形恢复到编辑之前的状态,按两次 Ctrl＋Z 组合键,分别撤销淡入操作和增益调整。

(11) 在"收藏夹"列表中,选中"－5dB＋淡入"收藏,单击"运行"按钮(在"录制"按钮右侧),波形幅值将会降低 5dB,前 4 秒会有淡入效果。

> **提示** "删除"按钮右侧的"调整顺序"按钮是一个切换按钮,按下此按钮表示收藏按照自定义的顺序排列,可以通过在收藏列表中上下拖动收藏来调整其顺序;未按下此按钮表示各收藏按照字母顺序排列。

(12) 右击"－5dB＋淡入"收藏,出现的菜单中不仅包含运行、删除及录制收藏等操作,还可以看到收藏操作的具体动作。单击"显示动作"可以看到收藏的每个步骤。可以看到此收藏由"增幅"和"淡化音频"构成,如图 2.8 所示。如果看不到可以通过鼠标拖动面板的边框来改变面板的大小以显示更多内容。

图 2.8

(13) 右击"增幅"动作,出现包含高级编辑选项的菜单,如编辑所选动作等。

(14) 如果不再需要收藏"－5dB＋淡入"操作,选中它,单击"删除"按钮(在"运行"按钮右侧),然后单击"确定"按钮。

(15) 选择"文件"→"保存"命令,关闭项目。

2.3 初识 Audition 工作区

2.3 视频讲解

Audition 的工作区与 Adobe 的其他软件大同小异,由多个窗口构成。用户可以选择由哪些窗口构成工作区,或者选择已经设置好的工作区,还可以在任何时候增加或删除窗口。

2.3.1 面板

(1) 打开 Adobe Audition CC 2017。在 Audition CC 菜单栏中选择"文件"→"打开"命令,再选择 Lesson02/范例文件/Start02 文件夹中的 demo02.wav 文件,并单击"打开"按钮。

(2) 选择"窗口"→"工作区"→"传统"命令,然后选择"窗口"→"工作区"→"重置为已保存的布局"选项,即可确保使用的工作区为已存储的版本,如图 2.9 所示。

图 2.9

> CS6 在 Audition CS6 版本中,此步骤应为:选择"窗口"→"工作区"→"Default"命令,然后选择"窗口"→"工作区"→"重置'Default'"选项,即可确保使用的工作区为已存储的版本,如图 2.10 所示。

图 2.10

2015 在 Audition CC 2015 版本中，此步骤应为：选择"窗口"→"工作区"→"传统"命令，然后选择"窗口"→"工作区"→"重置'传统'"选项，即可确保使用的工作区为已存储的版本，如图 2.11 所示。

图 2.11

注意：打开 Audition 时，加载的是上一次使用的工作区。可以随意调整工作区，也可以通过选择"窗口"→"工作区"→"重置为已保存的布局"选项，回到原始创建的工作区。

(3) 单击"波形编辑器"面板中的波形，再单击面板时，会出现蓝色线条勾勒出面板的轮廓。

(4) 面板的上、下、左、右都有分割线，将鼠标指针移至分割线上，当指针变为分割符号时单击，拖动鼠标可以调整面板尺寸。例如，选中波形编辑器左侧蓝色线条向左拖曳，即可改变该面板大小，如图 2.12 所示。

图 2.12（见彩插）

(5) 每个面板在顶部都有一个选项卡。单击选项卡右侧的按钮，在出现的下拉菜单中通常至少包含如下几个选项。

① 关闭面板。
② 浮动面板。
③ 关闭组中的其他面板。
④ 面板组设置(其中包含关闭面板组、取消面板组停靠、最大化面板组)。

还有可能包含与特定面板有关的选项。例如,"媒体浏览器"面板的下拉菜单中有"启用自动播放""启用循环预览"和"显示预览传输"选项,如图2.13所示。若还没打开"媒体浏览器"面板,可选择"窗口"→"媒体浏览器"命令。

图 2.13

选择"关闭面板"选项即可将其关闭。如果面板稍后需要再使用,则可通过"窗口"菜单重新打开这一面板。对于暂时不需要的面板,可以将其关闭节省一些空间。

选择"浮动面板"选项,即可使该面板变成一个独立的窗口,可以独立地移动、调整其大小。

> **CS6** 在 Audition CS6 版本中,此步骤应为:每个面板的最右边都有一个"小三角"按钮,单击"小三角"按钮会出现下拉菜单,通常至少包含如下几个选项:"浮动面板""浮动面板组""关闭面板""关闭面板组""最大化面板组",如图2.14所示。

图 2.14

(6) 多个面板也可以放入同一个面板组中,这样可以腾出更多的空间。该面板组的多个面板会以标签页的形式呈现。单击不同面板对应的标签,该面板就可以被切换到面板组的最上层加以显示,如图2.15所示。

图 2.15

2.3.2 改变面板或面板组的位置

当选中标签并按住鼠标左键拖动面板经过另外一个面板时,会出现紫色的放置区域,表示这一面板可以放置的位置。放置区域主要有5种,分别为上、下、左、右和中间。

如果移动面板的放置区域在目标面板的中间,则相当于将两个面板放在同一个面板组中。如果目标面板放置区域显示为一个梯形区域,则移动面板将会放置在这一侧,向相反的方向挤压目标面板的空间用来放置这个面板。

(1)单击"缩放"标签,按住鼠标左键拖动至"时间"标签,在通过"时间"面板中间区域时,可以看到一个紫色长方形区域,松开鼠标左键后,两个面板就放置在了同一个面板组中,如图2.16所示。

图 2.16

(2)同样可以把面板组拖到放置区域中。单击"时间"与"缩放"面板组右上角的空白处,即可移动整个组到其他位置。

2.3.3 "工具"面板

默认情况下,工具栏会停靠在菜单栏下方。但同样可以取消停靠工具栏,把它转化为像其他面板那样操作的"工具"面板。

要显示或隐藏工具栏,选择"窗口"→"工具"命令。"工具"命令旁的复选标记表示其是否显示。

要将工具栏取消停靠在其默认位置,单击其左上角即可使之浮动。

要将"工具"面板重新停靠在其默认位置,就要把"工具"面板正好拖放到菜单栏正下方,即可完全展开 Adobe Audition 窗口的放置区。

> **注意**:在继续下面的学习之前将"工具"面板恢复为沿着Audition工作区顶部排列的工具栏。

2.4 导航

导航有如下3种。

(1)导航并打开所需的文件和项目。

(2)在编辑器中与播放和录制音频操作相关的导航。

2.4 视频讲解

(3)通过缩放波形用于对文件特定部分进行细节处理,在编辑器中进行可视导航。

2.4.1 导航到文件和项目

(1)启动 Audition CC 2017,选择"文件"→"打开"命令,再选择 Lesson02/范例文件/Start02 文件夹的 demo02.wav 文件,并单击"打开"按钮。

(2)选择"文件"→"打开并附加"→"到当前文件"命令。

(3)导航至 Lesson02/范例文件/素材文件夹,选择 music.wav 文件,单击"打开"按钮。

(4)选择的文件被添加到"波形编辑器"中当前波形的末尾,如图 2.17 所示。

图 2.17

(5)选择"文件"→"打开并附加"→"到新文件"命令。

在 Audition CS6 版本中,此步骤应为:选择"文件"→"追加打开"→"到新文件"命令,如图 2.18 所示。

图 2.18

(6)导航至 Lesson02/范例文件/素材文件夹,选择 music.wav 文件,然后单击"打开"按钮。

(7)选中的文件在一个新的"波形编辑器"窗口中打开,并没有替换之前导入的文件,可以在"编辑器"面板的下拉菜单中选择其中任何一个文件,如图 2.19 所示。

(8)不保存,关闭所有项目。

2.4.2 编辑器内部文件导航

假设用户在使用"波形编辑器"或"多轨编辑器",并想在编辑器内部导航、定位或编辑文

图 2.19

件的特定部分。Audition 提供如下工具来实现这一功能。

（1）选择"文件"→"打开"命令，导航至 Lesson02/范例文件/素材，打开 music.wav 文件。

（2）选择"窗口"→"工作区"→"默认"命令。

（3）选择"窗口"→"工作区"→"默认"→"重置'默认'"命令，单击"确定"按钮。

在 Audition CS6 和 Audition CC 2015 版本中的区别请参考 2.3.1 节。

（4）单击波形的三分之一处，按住鼠标左键拖动到波形的三分之二处，选择一段波形，便可以对文件中特定的部分进行编辑处理，如图 2.20 所示。

图 2.20

（5）单击波形的任意位置，即可取消选择。

2.4.3 "媒体编辑器"导航

(1) 选择"窗口"→"工作区"→"默认"命令。

(2) 选择"窗口"→"工作区"→"重置'默认'"命令；然后单击"确定"按钮。

在 Audition CS6 和 Audition CC 2015 版本中的区别请参考 2.3.1 节。

(3) "媒体浏览器"面板的左侧显示所有连接到计算机的磁盘驱动器。单击任意一个驱动器，面板右侧会显示其包含的内容。也可以单击驱动器的展开三角按钮来显示其内容。

(4) 在面板左侧，导航至 Lesson02/范例文件。单击它的展开三角按钮，然后单击"素材"文件夹，则该文件夹中的音频文件列表在右侧显示。

> **提示**　在"媒体浏览器"面板右侧的下拉菜单中选择浮动面板，使面板浮动，拖动改变面板的大小可以看到更多的信息。还可以按"`"键完成窗口当前大小与全屏两种状态之间的切换，这个按键在 Tab 键的上方，一定要在英文输入法的前提下使用此按键。

列表中包含多个文件属性列，如持续时间、采样率、声道等，如图 2.21 所示。

图　2.21

(5) "媒体浏览器"面板左侧的"驱动器映射"选项提供一键访问特定文件的功能，可以用快捷键打开其他磁盘驱动器中的常用文件。要创建"声音素材文件"快捷键，先在左侧面板中选中它。

(6) 在右侧面板中，单击 ![+] 按钮并选择"为'声音素材'文件添加快捷键"选项，如图 2.22 所示。

图　2.22

(7) 单击"快捷键"的展开三角按钮即可看到声音素材文件已经添加在"快捷键"中，这样就可以一键访问指定的文件。

（8）另外，还可以通过"媒体浏览器"面板来预览声音文件，听到文件的内容。单击一个文件，然后单击"播放"按钮，便可以听到它的内容，如果在面板上看不到"播放"按钮，则在"媒体浏览器"面板右上角的下拉菜单中选择"显示预览传输"选项，如图2.23所示。

图 2.23

2.4.4 通过缩放导航

缩放导航的工作方式其实很简单：缩小可以看到更多的目标物体，放大可以看到目标物体的更多细节。"缩放"面板中包含9个按钮，这9个按钮在"波形编辑器"和"多轨编辑器"中同样存在，如图2.24所示。

图 2.24

（1）多次单击最左侧的"放大（振幅）"或与其相邻的"缩小（振幅）"按钮，可以看到其振幅的变化。放大振幅可以更容易看到低电平信号。

（2）两次单击右侧相邻的"缩小（振幅）"按钮，返回到先前的振幅缩放级别。

（3）多次单击"放大（时间）"按钮，可以看清很短的时间段的波形。便于更好地观察和编辑波形。同样，多次单击"缩小（时间）"按钮，可以使之恢复到原始状态。

（4）单击"全部缩小（所有坐标）"按钮。该按钮可以同时在振幅与时间两个维度上缩小到可以显示出其最大数值，这样就可以看到波形的全貌。

（5）选中波形1.0～4.6s时间段，单击"放大入点"按钮，将波形的开始端（入点）显示在编辑器中间，如图2.25所示。

（6）单击右侧相邻的"放大出点"按钮，将波形的结束端（出点）显示在编辑器中间，如图2.26所示。

（7）单击"缩放至选区"按钮，使选中的波形占满整个窗口。在波形的任意位置单击以撤销选择。

（8）单击"缩放所选音轨"按钮，可以对选中的音轨进行缩放。

（9）单击"全部缩小（所有坐标）"按钮（缩放工具栏中左起第5个按钮），使得整个波形

图 2.25

图 2.26

再次全部显示在波形编辑器中。

（10）Audition中默认设置滚动鼠标滚轮可以放大或缩小波形。按住Ctrl键滚动鼠标滚轮，则以播放指示器为中心放大或缩小波形。同样，也可以选择"编辑"→"首选项"→"常规"→"鼠标滚轮缩放"命令，对默认设置进行调整。

> **CS6** 在Audition CS6中滚动鼠标滚轮没有此快捷功能，该快捷功能可在Audition CC 2015和Audition CC 2017版本中使用。

（11）关闭项目，不保存任何文件。

2.4.5　用键盘快捷键导航

记住一些重要的快捷键是非常方便的，能够更加便捷迅速地执行某些操作，用户可以根据自己的需要对各种命令创建键盘快捷键。选择"编辑"→"键盘快捷键"命令或按Alt+K组合键，然后按照屏幕向导添加或删除快捷键。

表2.1所示为一些常用的用于导航的键盘快捷键。

表　2.1

目　　的	快　捷　键
在"波形"和"多轨编辑器"之间进行切换	0
启动和停止播放	Space
将当前时间指示器移动到时间轴起始点	Home
将当前时间指示器移动到时间轴终止点	End
将当前时间指示器移动至前一个标记、剪辑或选择项边缘	Ctrl+←
将当前时间指示器移动至下一个标记、剪辑或选择项边缘	Ctrl+→
切换"返回CTI到停止的启动位置"的首选项	Shift+X
水平放大	=
垂直放大	Alt+=
水平缩小	−
垂直缩小	Alt+−
添加标记	M或*（星号）
移到上一个标记	Ctrl+Alt+←
移到下一个标记	Ctrl+Alt+→

表2.2所示的键盘快捷键仅在"波形编辑器"中适用。

表　2.2

目　　的	快　捷　键
重复前一个命令（打开其对话框，然后单击"确定"按钮）	Shift+R
重复前一个命令（打开其对话框，但未单击"确定"按钮）	Ctrl+R
打开"变换采样类型"对话框	Shift+T
捕捉"降噪样本"	Shift+P
激活要编辑的立体声文件的左声道	↑
激活要编辑的立体声文件的右声道	↓

续表

目　的	快　捷　键
以对数或线性形式显示频谱	Ctrl+Alt+↑或↓
以完整的对数或线性形式显示频谱	Ctrl+Alt+Page Up 或 Page Down
增加或降低频谱分辨率	Shift+Ctrl+↑或↓

表2.3所示的键盘快捷键仅在"多轨编辑器"中适用。

表　2.3

目　的	Windows 快捷键
为所有音频轨道选择相同的输入或输出	Ctrl+Shift+选择
激活或停用"静音""独奏""录音用的 ARM"或所有轨道的"监视器输入"	Ctrl+Shift+单击
以较大的量调整旋钮	按住 Shift 键拖动鼠标
以较小的量调整旋钮	按住 Ctrl 键拖动鼠标
将所选剪辑向左轻移	Alt+,
将所选剪辑向右轻移	Alt+.
保持关键帧时间位置或参数值	按住 Shift 键拖动鼠标
在没有创建关键帧的情况下的重新定位包络段	按住 Ctrl 键拖动鼠标

2.4.6　使用标记导航

可以在"波形编辑器"与"多轨编辑器"中放置标记（也称为提示），标明用户希望迅速找到的位置。例如，在"波形编辑器"中，用户可能需要放置标记来标明哪里需要编辑。在一个多轨项目中，用户也许希望在主歌（verse）和副歌（chorus）之间放置一个标记，这样可以很方便地在两者之间切换。

（1）导航至 Lesson02/范例文件/Start02 文件夹，打开 demo02.wav 文件。

（2）选择"窗口"→"工作区"→"默认"命令。

（3）选择"窗口"→"工作区"→"重置'默认'"命令，单击"确定"按钮。

 在 Audition CS6 和 Audition CC 2015 版本中的区别请参考 2.3.1 节。

（4）选择"窗口"→"标记"命令，打开"标记"面板。

（5）单击波形中约 3.0s 的位置，在"标记"面板中单击"添加提示标记"按钮（也可以按 M 键在播放指示器中添加标记），如图 2.27 所示。

图　2.27

（6）用户也可以标记一段波形。选中 4.0～6.0s 时间段波形，按 M 键给波形添加标记。此时，"标记"面板显示出一个不同的符号，表示"范围"标记标出了一段波形，如图 2.28 所示。

图 2.28

(7) 按住 Ctrl 键单击波形的开始或结束位置,然后选择"变换为节点"选项,可以将"范围"标记转换为一个标记波形开始位置的单独标记,如图 2.29 所示。

(8) 双击"标记"面板的标记列表中任意一个标记,播放指示器将会跳转至标记位置。对于"范围"标记,播放指示器会跳转到标记范围的开始位置。

2.4.7 使用传输导航

传输功能提供了多种导航选项,包括使用标记导航。

(1) 此时的播放指示器在"标记 02"上,单击"将播放指示器移到上一个"按钮,播放指示器移动到"标记 01",如图 2.30 所示。

图 2.29

图 2.30

(2) 第二次单击"将播放指示器移到上一个"按钮,播放指示器移动到文件最开始处。

注意:如果文件不包含任何标记,那么单击"将播放指示器移到上一个"按钮会把播放指示器移到文件最开始处,单击"将播放指示器移到下一个"按钮会把它移到文件末尾。

(3) 同样可以通过"快退""快进"来移动,在移动的过程中会听到声音。

(4) 单击"播放"按钮,即可开始播放音频。

(5) 一旦播放指示器越过第一个标记,单击"将播放指示器移到下一个"按钮,播放指示器将跳转到第二个标记处。再次单击"将播放指示器移到下一个"按钮,播放指示器会跳转到波形末尾。

2.5 Audition 的独特性

Audition 的独特性在于它既拥有"波形编辑器"可以进行非常细致和复杂的编辑,又拥有"多轨编辑器"可以进行多轨的音乐制作。Adobe Audition 为编辑音频文件和创建多轨混音提供了多个视图。要编辑单个文件,要使用"波形编辑器";要编辑多个文件并将它们

与视频集成,要使用"多轨编辑器"。

音频可以在"波形编辑器"和"多轨编辑器"之间来回转换。在"波形编辑器"中进行精细化的编辑,然后再转回"多轨编辑器"。本节将主要介绍"波形编辑器","多轨编辑器"的操作与"波形编辑器"相似。

一般来讲,多轨录音程序和数字音频编辑程序相互独立,并针对各自特定的功能进行优化。本质上,这两种类型的程序有明显区别:多轨录音器的音轨可以有几十个,甚至上百个。同时很多音轨都要加载音频效果,因此需要使用能最大限度地减少 CPU 功耗的音频效果。数字音频编辑器处理有限数量的音轨——通常只是立体声的规模,并不要求混音。往往追求"母带处理品质"效果的,才会消耗大量 CPU 资源。

作业

一、模拟练习

打开"Lesson02/模拟练习/Complete02"中的"start02.wav"文件进行浏览播放,按照以下要求根据本章所学内容,做一个类似的课件。课程资料已完整提供,获取方式见前言。

要求 1:学会通过"窗口"菜单栏打开"媒体浏览器"面板,并通过"媒体浏览器"面板打开 start02.wav 文件。

要求 2:使用"传统"布局对音频进行编辑,并学会重置"传统"布局。

要求 3:对音频文件前 10 秒进行淡入操作,并使用"收藏夹"存储这一操作。

二、自主创意

自主针对某一段纯音乐,应用本章所学习知识,用媒体浏览器等方法打开文件,尝试用缩放、快捷键、标记和传输对文件进行导航,并使用"收藏夹"面板记录对音频的淡入操作。

三、理论题

1. Audition 的独特性是什么?有什么特色?
2. 多轨录音程序和数字音频编辑程序有什么本质上的区别?
3. 为什么要设置标记?

第3章

基本编辑步骤

本章学习内容

(1) 对波形进行选取和编辑。

(2) 对声音进行剪切、复制、粘贴、混合和删除。

(3) 利用剪贴板对单个的音频进行剪辑、存储和组装。

(4) 掌握"混合粘贴"。

(5) 截取音频创建循环乐段。

(6) 对音频进行淡出操作,减少噪声。

(7) 创建重新混合。

完成本章的学习需要大约 90 分钟,可从清华大学出版社网站或 http://nclass.infoepoch.net 网站下载本章配套学习资源,扫描书中二维码观看讲解视频。

知识点

由于本书篇幅有限,下面知识点并非在本章中都有涉及或详细讲解,在本书的资源网站有详细的资料,欢迎登录学习。

使用"基本声音"面板编辑　修复和提升音频　生成文本到语音转换

跨多个音频文件匹配响度　在波形编辑器中显示音频　选择音频

复制、剪切、粘贴和删除音频　直观地淡化和更改振幅　使用标记

反转、翻转音频和使音频静音　撤销、重做和历史记录　频段分离器

如何在 Audition 中自动化常见任务　转换采样类型

在 Audition 中分析相位、频率和振幅

本章案例介绍

范例

本章范例是一段乐器吹奏的纯音乐,音频时长大约为 4 秒。本章将学习如何导入音频文件,如何对选中的波形区域进行剪切、复制、粘贴、静音和删除。通过 Audition 的基本编辑,将得到一段理想的音频片段,如图 3.1 所示。

图　3.1

模拟

本章模拟是 3 段需要处理的歌曲片段。在模拟练习中需要学会使用标记搭配剪贴板,将音频重组成完整流畅的歌曲,利用混合粘贴将两段音频文件合并成一段音频,以及运用剪切、删除、复制和粘贴等操作对音频进行调整,如图 3.2 所示。

图　3.2

3.1 预览完成的音频

(1) 右击 Lesson03/范例文件/Complete03 文件夹中的 complete03.wav 文件,在打开方式中选择已安装的音乐播放器对 complete03.wav 音频进行播放,该音频是一段经过处理后的纯音乐。

3.1 视频讲解

(2) 关闭音乐播放器。

(3) 用 Audition CC 打开源文件进行预览,在 Audition CC 菜单栏中选择"文件"→"打开"命令,再选择 Lesson03/范例文件/Complete03 文件夹中的 complete03.wav 文件,并单击"打开"按钮。单击"播放"按钮,"波形编辑器"会对 complete03 音频进行播放,如图 3.3 所示。

图 3.3

3.2 剪切、复制、粘贴、静音和删除音频区域

对于音频文件可以进行剪切、复制、粘贴和删除等编辑活动,以达到自己想要的音频效果。例如,录制上课视频时,若老师说错,可以将说错部分删除并将更正部分粘贴到对应位置,也可以在对话中删除多余的语气词,利用静音缓和删除后连接突兀的部分。

3.2 视频讲解

3.2.1 导入音频文件

(1) 打开 Audition CC 菜单栏,选择"文件"→"打开"命令,导航至 Lesson03/范例文件/

Start03 文件夹，打开 start03.wav 文件，此时可以看到"波形编辑器"中的音频文件。

注意：如果需要一次打开多个文件，可按住 Shift 键选择多个连续文件，或者按住 Ctrl 键选择多个不连续文件。

（2）选择"文件"→"另存为"命令，将文件命名为"demo03.wav"，并将其保存在"Start03"文件夹。

注意：如果导入多个文件后想打开指定文件，可单击"编辑器"面板的"文件"菜单项，如图 3.4 所示，在弹出的下拉菜单中可以看到加载的文件列表。单击任何一个文件，即可在"波形"视图中打开它。对于关闭音频文件，可选择下拉菜单中的"关闭"选项以关闭选择的当前文件，或者选择"全部关闭"选项以关闭所有文件。如果关闭并重新打开 Audition，还可以选择"文件"→"打开最近使用的文件"命令，然后快速选择文件。

图 3.4

3.2.2 选取波形进行编辑

（1）打开 demo03.wav 文件，如果需要对波形进行编辑，则要先确定编辑波形的哪一部分。单击"波形"视图下方的"播放"按钮，确定当前波形要编辑的区域，此处将 demo03 的 1.0～1.6s 时间段作为编辑区域。

注意：如果当前加载的波形不是需要编辑的波形，则需要在"编辑器"面板的文件下拉菜单中选择需要编辑的波形。

（2）将鼠标指针放置于 1.0s 处并单击，然后拖动鼠标至 1.6s 处，可发现被选择区域呈现白色背景（可通过拖动选中区域的左右边界进行微调，也可在"波形编辑器"中或时间轴上进行调整）。

（3）选中编辑区域后，会自动出现平视显示器（HUD）。单击 HUD 的音量控制旋钮，向上拖动以增加音量至＋5.7dB（也可单击音量控制旋钮，在参数框中输入数字，精确调整音量），如图 3.5 所示。

（4）单击"播放"按钮，预览修改后的区域。

（5）若满意当前修改后的电平，可在波形的任意位置单击，取消选择区域。若不满意，可选择"编辑"→"撤销增幅"命令，或者按 Ctrl＋Z 组合键再次调整电平。

图 3.5

(6) 可保存此次操作,进行下一步操作的学习。

> 注意:双击文件中的任何位置即可选中整个文件,同时使播放指示器移至文件开始处。

3.2.3 剪切选中音频区域

(1) 单击"波形"视图下方的"播放"按钮,确定当前波形要编辑的区域,此处将 demo03 的 1.6~2.2s 时间段作为编辑区域。

(2) 单击传输控制按钮组中最右侧的"跳过所选项目"按钮,此时该按钮会变绿。选中编辑区域后,可单击"播放"按钮,预览剪切后音频区域效果,此时文件将从头播放,然后跳过选中区域继续播放。如果对此次操作满意则继续下一步操作,否则,可重新选择要操作的区域。

(3) 选择"编辑"→"剪切"命令,或者按 Ctrl+X 组合键,剪切选中区域,并将剪切内容放置于剪贴板中,如图 3.6 所示。

> 注意:"编辑"→"剪切"与"编辑"→"删除"命令的操作是有区别的。"剪切"操作在波形中移除了这个区域,但会将这一区域放入当前选中的剪贴板中,此时剪贴板 1 显示不为空,如图 3.7 所示,如果有需要,可以将它粘贴至其他位置。"删除"操作虽然同样在波形中移除了这一区域,但不会将它放入剪贴板中,也不能将剪切区域再粘贴到其他位置。

图 3.6

图 3.7

3.2.4 复制选中音频区域

(1) 按 Ctrl+Z 组合键,撤销上一步剪切操作,以进行复制操作。

(2) 单击"波形"视图下方的"播放"按钮,确定当前波形要编辑的区域,此处将 demo03 的 1.6～2.2s 时间段作为编辑区域。

(3) 如果不需要精确地确定编辑区域的开头与结尾进行复制,可直接跳至步骤(7)。

(4) 如果需要精确地确定编辑区域的开头与结尾进行复制,可使用标记。将播放指示器放在编辑区域的开头(约 1.6s 处),放大音频波形,在英文输入法下按 M 键,在 1.595s 处放置一个标记。然后缩小波形,定位编辑区域的结尾(约 2.2s),再一次放大波形,在 2.195s 处放置一个标记。

(5) 缩小波形直到两个标记都能显示出来,如图 3.8 所示。选择"编辑"→"对齐"→"对齐到标记"命令。若"对齐"和"对齐到标记"两个功能都未启用,则按照需求启用"对齐"功能。

图 3.8

> **注意**：在 Audition CS6 版本中没有"对齐"功能。

(6) 选择两个标记之间的区域。注意，因为启用了"对齐"功能，标记具有模拟"磁场"的吸附功能，把距离标记有一定距离的选区边界吸附到标记处。

(7) 选中编辑区域后，单击"跳过所选项目"按钮，然后单击"播放"按钮，预览复制后音频区域效果。

(8) 选择"编辑"→"复制"命令或按 Ctrl+C 组合键，复制选中区域，如图 3.9 所示。此时，波形视图上并没有变化，但已经进行了复制操作。

> **注意**：进行复制操作后，会默认将复制后的音频放入当前剪贴板中。如果在上一步操作后没有更换剪贴板，会默认放入当前剪贴板 1 中并覆盖上一步的剪切内容，可以单击"编辑"→"粘贴到新文件"命令进行查看。查看完毕后，可在"编辑器"面板的文件下拉菜单中选择需要编辑的波形，进行下一步操作。

3.2.5 粘贴选中音频区域

(1) 接着上一步复制操作，进行粘贴操作。

(2) 此时已经选中了上一步复制区域并成功复制，在波形的任意位置单击，取消选择该区域和跳过所选项目按钮，然后将播放指示器放在要编辑的区域前方位置。

(3) 如果将 demo03 的 2.9s 处作为编辑区域，可直接跳至步骤(5)。

(4) 如果使用了标记，并且想要粘贴至标记处使编辑区域重复播放，可单击第二个标记，由于开启了"对齐"功能，播放指示器会被吸附到标记处。

图 3.9

注意：还可以通过单击第二个标记之前的某个位置，然后单击传输按钮组中的"将播放指示器移到下一个"按钮，或者按 Ctrl+→组合键将播放指示器直接移动到标记上。这是使用标记延长音乐区域，还可使用类似的方式缩短音乐区域。只需在需要编辑的音乐区域的开始和结束处放置两个标记，然后缩小波形，选择标记区域，按 Ctrl+X 组合键或按 Delete 键，即可完成操作。

(5) 选择"编辑"→"粘贴"命令或按 Ctrl+V 组合键，粘贴已复制的区域，如图 3.10 所示。

(6) 将播放指示器放置开头，然后单击"播放"按钮，重新检查粘贴后音频区域效果，若不满意，可重新选择粘贴区域。

3.2.6 静音选中音频区域

(1) 按 Ctrl+Z 组合键，撤销上一步粘贴操作，以进行静音操作。

(2) 单击"波形"视图下方的"播放"按钮，确定当前波形要编辑的区域，此处将 demo03 的 2.15~2.95s 时间段作为编辑区域。

(3) 选中编辑区域后，单击"跳过所选项目"按钮，然后单击"播放"按钮，预览静音后音频区域效果。

(4) 选择"编辑"→"插入"→"静音"命令，此时会弹出一个对话框，显示静音的长度，这一长度与选定区域的长度相等，这时可以进行静音区域修改，也可直接单击"确定"按钮，使选中区域静音，如图 3.11 所示。此时，静音区域会删除选择区域中的所有音频。

图 3.10

图 3.11

CS6 在 Audition CS6 版本中,此步骤应为:选择"编辑"→"插入"→"静默"命令,如图 3.12 所示。

图 3.12

(5) 如果出现了长段静音区域,可以移动两端边界,选中多余的静音区域进行删除,启用"跳过所选项目"功能,测试要删除区域的长度是否合适,然后选择"编辑"→"删除"命令,缩短静音区域,以达到更好的效果。

3.2.7 删除选中音频区域

(1) 连续按 Ctrl+Z 组合键,撤销上一步的静音操作,在波形的任意位置单击,取消选择该区域,以进行删除操作。

(2) 单击"波形"视图下方的"播放"按钮,确定当前波形要编辑的区域,此处将 demo03 的 2.2~2.95s 时间段作为编辑区域。

(3) 选中编辑区域后,单击"跳过所选项目"按钮,然后单击"播放"按钮,预览删除后音频区域效果。

(4) 选择"编辑"→"删除"命令或按 Delete 键,删除选中区域,如图 3.13 所示。

(5) 按 Ctrl+Z 组合键,撤销删除操作,保存文件。

图 3.13

3.3 利用多个剪切板存储和组装音频

前面已经提到过剪贴板,可用来放置复制或剪切的音频片段,以将放置的内容粘贴到其他位置。Audition 提供 5 个剪贴板,用来暂存 5 个不同的音频片段。本案例将介绍如何利用多个剪贴板重新组装音频。

3.3 视频讲解

(1) 打开 Audition CC 菜单栏,选择"文件"→"打开"命令,导航至 Lesson03/范例文件/Start03 文件夹,打开 start03-3.wav 文件,此时可以看到"波形编辑器"中的音频文件。

(2) 选择"文件"→"另存为"命令,将文件命名为"demo03-3.wav",并将其保存在 Start03 文件夹中。

(3) 单击"波形"视图下方的"播放"按钮,预览音频文件,确定编辑区域。

(4) 使用标记,确定分别放置剪贴板中的 5 个音频区域(标记使用可以使操作更加明确,如果有确定的区域并且特征明显,可以不使用标记)。此处将音频的 4.3s 处放置标记 1,音频的 8.2s 处放置标记 2,音频的 11.6s 处放置标记 3,音频的 15.6s 处放置标记 4,如图 3.14 所示。开始到标记 1 为歌曲的前奏,标记 1 到标记 2 可以听到歌词 summer,标记 2 到标记 3 有歌词 crazy,标记 3 到标记 4 有歌词 girl+summer,标记 4 到结尾有歌词 girl+crazy。

(5) 选择前奏区域,然后选择"编辑"→"设置当前剪贴板"命令,并选中"剪贴板 1"(它可能已经被默认选中),或者通过按 Ctrl+1 组合键选择此剪贴板。

(6) 选择"编辑"→"剪切"命令或按 Ctrl+X 组合键,将该音频区域存储在剪贴板 1 中(可以看到原本"剪贴板 1"旁出现的"空"字消失)。

图 3.14

(7) 选择标记 1 到标记 2 区域,然后按 Ctrl+2 组合键,选中"剪贴板 2"。再选择"编辑"→"剪切"命令将该区域存储在剪贴板 2 中。

(8) 以同样方式,依次选择剩下的区域,并将其分别剪贴到剪贴板 3~5 中(可以使用 Ctrl+数字组合键快速切换剪贴板,进行剪切储存操作),此时波形区域为空,但剪贴板全部被使用,如图 3.15 所示。

图 3.15

(9) 这里将以完整的顺序进行调换,使变成前奏—girl+crazy—girl+summer—crazy—summer 的顺序。

(10) 首先,剪贴板 1 有前奏音频。可以按 Ctrl+1 组合键,选中"剪贴板 1",然后选择"编辑"→"粘贴"命令或按 Ctrl+V 组合键,在当前区域粘贴前奏音频。

(11) 任意单击"波形"区域,取消对粘贴音频的选择。否则,下一步粘贴来的音频将取

代当前选定的区域。

（12）剪贴板 5 包含 girl＋crazy 音频。将播放控制条放置在当前音频之后，按 Ctrl＋5 组合键，选中"剪贴板 5"，然后按 Ctrl＋V 组合键。

（13）此时已经粘贴好两端音频，可以将播放指示器放到文件的开始处，然后单击"播放"按钮，确认是否为自己需要的音频顺序。

（14）单击需要插入下一段音频的位置。依次切换剪贴板 4、剪贴板 3、剪贴板 2，分别粘贴音频。

（15）操作完毕后，播放该文件，预览整理后的音频，如图 3.16 所示。

图　3.16

（16）保存文件，不关闭项目，为下一节的学习做准备。

3.4　通过混合粘贴在现有音频中添加声音

3.4 视频讲解

在很多情况下，人们需要给纯音乐或视频添加背景音乐，而该添加操作又不能完全覆盖原有音频，此时就需要对这两段音频进行混合粘贴操作。

（1）在上一步操作的 demo03-3 文件保持在打开状态下，按 Ctrl＋1 组合键，切换到剪贴板 1（如果需要其他音频作为背景音乐，可导入需要音频，按 Ctrl＋A 组合键或双击波形区域选择整个音频，然后按 Ctrl＋C 组合键将其复制到当前剪贴板中）。

（2）在"编辑器"面板的下拉菜单中选择 demo03.wav 文件，或者重新打开 demo03.wav 文件，并将播放条放置开始处。

（3）选择"编辑"→"混合粘贴"命令。可在对话框中调节复制的音频和现有音频的电平

值,以及选择粘贴类型。此处将使音乐前奏与现有的音频混合,故选中"重叠(混合)"单选按钮。为防止前奏声音过于突出,可将复制的音频电平值调节到 60% 左右,然后单击"确定"按钮,如图 3.17 所示。

图 3.17

(4) 此时可播放该文件,进行预览(如果觉得音乐前奏的声音过大或过小,可按 Ctrl+Z 组合键重新进行该操作,调整复制音频或现有音频的电平值)。

> **注意**:"混合粘贴"有以下几种粘贴类型。选中"插入"单选按钮使复制的音频插入现有的音频中。选中"覆盖"单选按钮使复制音频替代现有音频中相同时长的部分;选中"调制"单选按钮使复制音频改变现有音频的波形,同时将两个文件混合。另外,还可以在任何一个剪贴板或另一个文件中选择音源。调整复制音频与现有音频的混合是为了避免失真。如果试图将两个音频都以 100% 或最大音量混合,必须将每一个音频的音量降低至少 50% 来避免失真,否则混合后的电平将超出可用的最大限值。

(5) 不保存文件,关闭项目。

3.5 通过现有音频创建循环乐段

3.5 视频讲解

在歌曲中,有大量的音乐片段都是自身不断重复的,称为循环乐段。Audition 使人们可以通过现有音频片段来创建自己的循环乐段。

(1) 在"编辑器"面板的下拉菜单中选择 start03-5.wav 文件,或者重新打开 start03-5.wav 文件。

(2) 选择"文件"→"另存为"命令,将文件命名为"demo03-5.wav",并将其保存在 Start03 文件夹中。

(3) 单击传输控制面板的"循环播放"按钮,或者按 Ctrl+L 组合键。尝试选择一个区域,使其在循环时产生律动感。可以在音频播放的过程中移动区域的边界(此处将文件的 0.69~2.01s 时间段作为编辑区域)。

(4)选择"编辑"→"复制到新文件"命令,或者按 Shift+Alt+C 组合键将循环乐段复制到"编辑器"面板中出现的新文件中。

(5)在"编辑器"面板显示循环乐段的状态下(即文件未命名1),选择"文件→另存为"命令,将其重命名为"complete03-5",并保存在 Start03 文件夹中,如图 3.18 所示。现在就创建好了一个可以在其他的音乐作品中使用的循环乐段。

图 3.18

提示 还有另外的方法来保存单个选区创建循环乐段。方法一,选择"文件"→"将选区保存为"命令将选区存在磁盘中;方法二,剪切或复制选区将选区保存到当前剪贴板中,然后选择"编辑"→"粘贴到新文件"命令,同样可以创建一个新的文件进行保存。

3.6 通过淡入淡出操作减少音频噪声

有时候导入的音频会有噪声,如爆破音或嘶声等。Audition 可以通过淡出操作去除一些简单的噪声问题。

3.6 视频讲解

在进行淡化噪声操作前,需了解光标正下方波形的准确特性,如时间、声道和振幅。可以通过右击软件最下方的状态栏,从上下文相关菜单中选择"光标下的数据"选项,如图 3.19 所示,此时将光标在波形视图上移动时,状态栏能够显示出光标所在位置对应的声道、振幅和时间数据。

(1)在"编辑器"面板的文件下拉菜单中选择 demo03-5.wav 文件。

(2)在波形视图中,将播放指示器移至文件开始。然后按住左上角的"淡入"按钮向右拖动。可以看到淡化效果使得尖峰波形变小,如图 3.20 所示。上下拖动"淡入"按钮,可以改变淡化效果的形状(向上为凸形,向下为凹形)。

图 3.19

图 3.20

(3) 除了使用"淡入"按钮外,还可以使用 HUD 音量控制旋钮降低电平。

(4) 单击"播放"按钮,预览该文件,可以听到开始处的刺耳声变弱,如果对修改后的效果不满意,可以返回上一步操作,重新设置施加淡化的参数,另外,在音频结尾可以用相同的方法制作淡出效果。

(5) 保存文件,关闭项目。

3.7 创建重新混合(CC 2017 新增)

3.7 视频讲解

创建"重新混合"是 Audition CC 2017 的新增功能,通过创建重新混合,可以从一个集合中创建音乐文件的重新混合。例如,针对某些整首歌律动变化较大的歌曲即可使用重新混合来减少歌曲动感或节奏的突变。还可以重新编辑任何音乐片段,使音频适合要配音的视频或某个项目的持续时间。

"重新混合"使用节拍检测、内容分析和频谱源分隔技术的组合,来确定歌曲中数以百计的过渡点。然后,重新排列乐章以创建合成。

(1) 在"编辑器"面板的下拉菜单中选择 start03-7.wav 文件,或者重新打开 start03-7.wav

文件。

(2) 选择"文件"→"另存为"命令,将文件命名为"demo03-7.wav",并将其保存在 Start03 文件夹中。

(3) 在"文件"面板中右击 demo03-7.wav 文件,选择"插入到多轨混音中"→"新建多轨会话"命令,如图 3.21 所示。

图 3.21

(4) 在弹出的"新建多轨会话"对话框中保持默认设置,单击"确定"按钮,如图 3.22 所示。

图 3.22

(5) 在菜单栏中选择"剪辑"→"重新混合"→"启用重新混合"命令,如图 3.23 所示,或者在"属性"面板的"重新混合"组中,单击"启用重新混合"按钮。

图 3.23

(6) 展开"属性"面板的"高级"部分,可以重新设置重新混合的参数,如图 3.24 所示。其中"拉伸为确切的持续时间"可对重新混合的剪辑进行时间拉伸和调整,使剪辑的音频更加精确地达到所需的持续时间;"编辑长度"中的"短"可以产生更短的片段,但过渡更多。此选项适用于从开始到结尾都有变化的音频,可尽量减少音频中声音的变化;"长"可以产生最长的乐章和数量最少的片段,以尽量减少过渡;"特性"中的"音色"主要识别过渡时的音调品质;"谐波"主要用于过渡点的旋律和谐波组成部分;"最小循环"设置可接受的最小长度(以节拍为单位),以便在片段中使用;"最大松弛度"设置持续时间与目标持续时间的最大差异。

图 3.24

(7) 要禁用重新混合并将剪辑恢复为原始版本,请选择"剪辑"→"重新混合"→"恢复重新混合"命令。

(8) 保存文件,关闭项目。

 作业

一、模拟练习

打开"Lesson03/模拟练习/Complete03"中的"complete03.wav"文件进行浏览播放,按照以下要求根据本章所学内容做一个类似的课件。课程资料已完整提供,获取方式见前言。

要求 1:选择 Lesson03/模拟练习/Start03 文件夹中的 start03.wav 文件,将 start03.wav 文件的歌词内容排列为"我很开心"—"如果难过"—"如果生活"—"我懂星座"—"我做的梦"—"我唱的歌",使之成为完整的歌曲。提示,参考的剪贴板为 1—5—2—4—3。

要求 2:将 Start03 文件夹中给出的两个音频文件"序列 01"和"序列 02"利用混合粘贴合并为一个音频。

要求 3:利用剪切、删除、复制和粘贴等方式将 Start03 文件夹中的"序列 03"音频文件的重复部分删除,并将结尾两次重复。提示,可参考给出歌词进行删减。

二、自主创意

自主针对某一首有歌词的歌曲,应用本章所学习的标记和剪贴板的知识,对歌曲进行标记、剪贴,并重新组合音频片段。

三、理论题

1. "混合粘贴"除了本章讲到的"重叠(混合)"外,还有哪几种粘贴类型?
2. 剪切和删除有什么区别?
3. 为什么要调整复制音频与现有音频的混合?

第4章

音频效果处理

本章学习内容

(1) 认识效果器和效果组的使用。
(2) 为音频添加效果。
(3) 以特定的方式,通过调整多个效果的参数处理音频。
(4) 调整振幅、压限及回声等效果对声音进行处理。
(5) 不通过效果组,仅通过"效果"菜单快速应用单个效果。
(6) 创建收藏预设,实现效果的快速应用。

完成本章的学习需要大约 3 小时,可从清华大学出版社网站或 http://nclass.infoepoch.net 网站下载本章配套学习资源,扫描书中二维码观看讲解视频。

知识点

由于本书篇幅有限,下面知识点并非在本章中都有涉及或详细讲解,在本书的资源网站有详细的资料,欢迎登录学习。

启用 CEP 拓展　效果控件　在波形编辑器中应用效果
在多轨编辑器中应用效果　淡化和增益包络效果(仅限波形编辑器)

本章案例介绍

范例

本章范例是一段宋词端午赏析的音频,音频时长大约为 11 分钟。范例中由于音频的振幅不同、音频之间的过渡突兀需要通过效果器窗口,对轨道上的音频添加不同的效果,以达到突出人声和立体声的效果。本章将学习对音频添加消除齿音、动态处理、和声、人

声增强、增幅等效果，使整个音频听起来更加完整，音频之间的过渡更自然，如图 4.1 所示。

图 4.1

模拟

本章模拟是一段关于雨伞的小故事的音频，音频时长大约为 4 分钟。在模拟练习中需要学会对背景音乐和朗读文章的音频进行调整，然后在"效果组"面板中，对整个音轨添加消除齿音、动态处理、和声、人声增强、增幅、中置声道提取等效果，让朗读的声音更加突出，使背景音乐和朗读声音融合更自然，产生听觉上的美感，如图 4.2 所示。

图 4.2

4.1 预览完成的音频

(1) 右击 Lesson04/范例文件/Complete04 文件夹中的 complete04.wav 文件,在打开方式中选择已安装的音乐播放器对 complete04.wav 音频进行播放,该音频是一段关于宋词端午的赏析。

4.1 视频讲解

(2) 关闭音乐播放器。

(3) 用 Adobe Audition CC 打开源文件进行预览,在 Audition CC 菜单栏中选择"文件"→"打开"命令,再选择 Lesson04/范例文件/Complete04 文件夹中的 complete04.wav 文件,并单击"打开"按钮。单击"播放"按钮,"波形编辑器"会对 complete04 音频进行播放,如图 4.3 所示。

图 4.3

4.2 使用效果器

Adobe Audition 提供数量众多、用途广泛的效果器,能够使声音变得"平滑",同时解决声音中的一些问题(如过多的低频或高频及嗡嗡声等)。这就相当于视频效果中调整亮度、对比度、锐化、色彩平衡、光线等。

4.2 视频讲解

(1) 打开 Audition CC 菜单栏,选择"文件"→"打开"命令,导航至 Lesson04/范例文件/Start04 文件夹中,打开 start04.wav 文件,此时可以看到"波形编辑器"中的音频文件。

(2) 选择"文件"→"另存为"命令,将文件命名为"demo04.wav",并将其保存在 Start04 文件夹中。

(3) 对轨道上的音频进行调整,单击效果组中第一个插槽的向右箭头按钮,选择"振幅与压限"→"消除齿音"命令,在弹出的"组合效果-消除齿音"对话框中,调整"阈值"为"-80"、"中置频率"为"4700"、"宽带"为"5000",如图 4.4 所示,关闭对话框。

图 4.4

(4) 单击效果组中第二个插槽的向右箭头按钮,选择"振幅与压限"→"动态处理"命令,在弹出的"组合效果-动态处理"对话框中,调整动态图中的节点,为音频添加不同节点段的动态音频效果,如图 4.5 所示,关闭对话框。

(5) 单击效果组中第三个插槽的向右箭头按钮,选择"调制"→"和声"命令,在弹出的"组合效果-和声"对话框中,调整"延迟时间"为 5ms、"延迟率"为 1Hz、"扩散"为 120ms,在"输出电平"选项区域中调整"干"为 120%、"湿"为 0%,如图 4.6 所示,关闭对话框。

(6) 单击效果组中第四个插槽的向右箭头按钮,选择"特殊效果"→"人声增强"命令,在弹出的"组合效果-人声增强"对话框"预设"下拉列表框中选择"男性"选项,选中"男性"单选按钮,如图 4.7 所示,关闭对话框。

(7) 单击效果组中第五个插槽的向右箭头按钮,选择"振幅与压限"→"增幅"命令,在弹出的"组合效果-增幅"对话框中,将"增益"选项区域中的"左侧"和"右侧"均调整为 5dB,如图 4.8 所示,关闭对话框。

(8) 在效果组面板中,右击"效果组"3 个字并选中,在显示出的菜单栏中确保"显示输入/输出/混合控制"为已选中状态,即 ✓ 显示输入/输出/混合控制 。

(9) 在"效果组"面板中,拖动"混合"右侧的干/湿滑块按钮,将其调整为 60%,如图 4.9 所示。整个案例的效果器就添加完毕,单击"播放"按钮,重新听一遍音频,会发现音频更动听。

(10) 单击"效果组"选项卡中的"应用"按钮,保存文件,关闭项目。

图 4.5

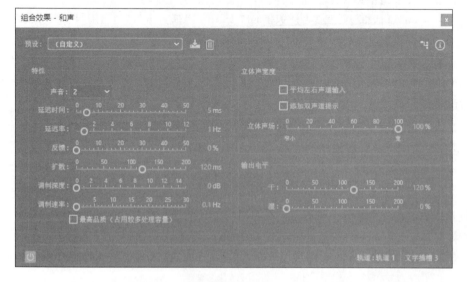

图 4.6

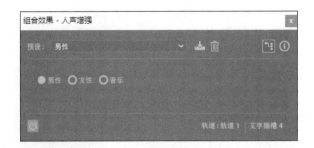

图 4.7

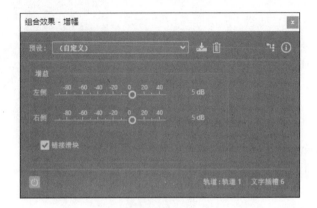

图 4.8

图 4.9

4.3 熟悉效果组的基本功能

4.3.1 添加效果

4.3 视频讲解

本节对音频的操作都是基于"传统"工作区的环境下操作的,选择"窗口"→"工作区"→"传统"命令。

(1) 打开 Audition CC 菜单栏,选择"文件"→"打开"命令,导航至 Lesson04/范例文件/Start04 文件夹中,打开 start04-3.1.wav 文件,此时可以看到"波形编辑器"中的音频文件。

(2)选择"文件"→"另存为"命令,将文件命名为"demo04-3.1.wav",并将其保存在 Start04 文件夹中。

(3)单击传输面板的"循环播放"按钮,这样可以持续循环播放。单击"播放"按钮听一下循环乐段,然后单击"停止"按钮。

(4)选择"效果组"选项卡,向下拖动面板底端分隔栏使之高度达到最大。可以看到 16 个"槽",称为插槽。每一个插槽可以加载一个效果,并提供开关按钮。插槽上方有一个工具栏,下方有一个包含电平表的工具栏,如图 4.10 所示。

(5)要在插槽中载入效果,单击插槽的向右箭头按钮,从下拉菜单中选择一种效果。第一种效果选择"延迟与回声"→"延迟"选项,如图 4.11 所示。加载效果后,插槽的电源按钮呈现"开启"状态(呈绿色),同时弹出效果的图形用户界面,这时需要将效果器的图形用户界面移到旁边,便于加载更多效果。对于第二个效果,用相同的方法选择"混响"→"卷积混响"选项,如图 4.12 所示。

图 4.10

图 4.11

图 4.12

(6)分别打开、关闭"延迟"效果开关和"卷积混响"效果开关收听前后效果差别。

(7)单击"组合效果-卷积混响"图形用户界面窗口,使之位于最前端。按 Space 键停止播放。停止播放时,选择一个效果预设。在"卷积混响"的"预设"下拉菜单中选择"遥远的地方"选项,并开始播放,如图 4.13 所示。这时可以听到更加明显的混响效果,注意在效果器的图形用户界面窗口的左下角也有一个电源按钮,可以打开或关闭它来比较差别。

(8)单击"延迟"效果图形用户界面使之位于最前端,打开电源按钮进行播放,可以听到回声,在"组合效果-延迟"对话框中调整左右声道的"延迟时间"即可以调整回声的延迟时间,使其保持节奏一致,如图 4.14 所示。

图 4.13

图 4.14

(9) 关闭两个图形用户界面窗口,保持这一音频文件处于打开的状态。

4.3.2 移除、更换和重排效果

选择"编辑"→"撤销"命令(或按 Ctrl+Z 组合键),将文件恢复到初始状态。

(1) 要移除单个效果,单击效果插槽中的名称,按 Delete 键或单击插槽的右箭头按钮,从下拉菜单中选择"移除效果"选项,如图 4.15 所示。

(2) 要移除效果组中所有的效果,按住 Ctrl 键,右击插槽中的任意位置,在弹出的快捷菜单中选择"移除全部效果"选项,如图 4.16 所示。

图 4.15

图 4.16

(3)要移除一部分效果,按住 Ctrl 键,依次单击需要移除的效果插槽,然后选中任意一个插槽并右击,在弹出的快捷菜单中选择"移除所选效果"选项,如图 4.17 所示。

图 4.17

(4)要更换效果,单击插槽的右箭头按钮,从下拉菜单中选择一种效果即可。

(5)要移动效果到另外一个插槽,单击效果插槽的名称,将其拖至期望的目标插槽。如果目标插槽中已经加载了一个效果,原有效果将被推到下方的插槽中。

4.3.3 设置轨道中的输入/输出和混合色阶

要优化音量,可以调整"输入"和"输出"色阶,以便它们的计量器在未进行剪切的情况下达到峰值。

要更改已处理的音频百分比,需拖动"混合"滑块。100%(湿声)相当于完全处理的音频;0%(干声)相当于未处理的音频。相对于单纯的"干声"信号和"湿声"信号,更需要的是二者的混合。

(1)在上一个项目中,对电平进一步调整是为了避免出现失真,单击仪表下方的"混合"滑块并向左拖动。

(2)滑块向左拖动,可增加"干声"信号(即经过处理的信号)的占比;滑块向右拖动可增加"湿声"信号(即未经处理的信号)的占比,如图4.18所示。

图 4.18

CS6 在 Audition CS6 版本中,此步骤应为:选中"混合"右侧的滑块,按住鼠标左键,调整"干声"和"湿声"的大小,如图4.19所示。

图 4.19

2015 在 Audition CC 2015 版本中,此步骤应为:选中"混合"右侧的滑块,按住鼠标左键,调整"干"声和"湿"声的大小,如图4.20所示。

图 4.20

注意:使用"混合"滑块增加"干声"滑块的比重可以轻松地减弱效果。

4.3.4 使用效果预设

许多效果都提供能够存储和调回喜爱设置的预设。除了效果特定的预设之外,"效果

组"还提供了用于存储各组效果和设置的组预设。

(1) 要应用预设,请从"预设" 下拉列表框中选择它。

(2) 要将当前设置另存为"预设",单击"新建预设"按钮 。

(3) 要删除"预设",请选择它,然后单击"删除"按钮 。

4.3.5 增益配置效果

有时候串联多个效果会导致某种程度的频率"叠加",可能使得电平值超出允许限值。例如,强化中频的滤波器可能使得电平超出可用的范围导致失真。

为了设置电平值,可以使用"效果"面板下方的"输入"与"输出"电平控制器(有对应的仪表),这些控制器可以根据需要降低或增加电平值。

(1) 关闭项目,在弹出的列表框中选择"不保存"选项。选择"文件"→"打开"命令,导航至 Lesson04/范例文件/Start04 文件夹,打开 start04-3.5.wav 文件,此时可以看到"波形编辑器"中的音频文件。

(2) 选择"文件"→"另存为"命令,将文件命名为"demo04-3.5.wav",并将其保存在 Start04 文件夹中。

(3) 单击任意一个插槽的右箭头按钮,从下拉菜单中选择"滤波与均衡"→"参数均衡器"命令。

(4) 当"参数均衡器"窗口打开时,选中标记为 2 的小方块,纵轴增益拖动至 40dB,保持横轴频率 200 Hz 不变,或者直接在下方输入参数。然后关闭"参数均衡器"窗口,如图 4.21 所示。

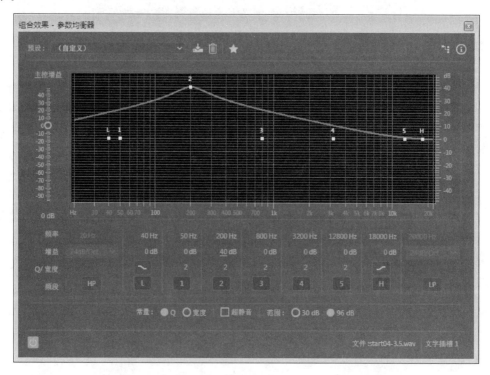

图 4.21

（5）此时开始播放，会发现电平右侧电平值出现红色过载指示灯，声音出现严重的失真。将监听器的音量调小后按 Space 键播放音频。

（6）为了不让声音失真，可以降低"输入"电平直到波形的极大值不再触发红色失真指示灯，可以将输入电平调整为 −35dB。红色指示灯一旦被触发，会一直亮着，单击"输出"仪表的任意位置，可以重置红色失真指示灯。要重置"输入"或"输出"按钮到 +0dB，按住 Alt 键单击旋钮或直接输入 0。通过面板左下方主控开关右侧的按钮可以实现"仪表/控制"视图的开/关操作。通过削弱"输入"电平来抵消过高的"输出"电平也是一个好的方法，如图 4.22 所示。

图 4.22

（7）单击"效果组"选项卡中的"应用"按钮，保存文件，关闭项目。

4.4 振幅与压限效果

振幅与压限效果可以改变电平或调整动态，分别载入两种效果收听其如何改变声音。

4.4 视频讲解

4.4.1 增幅效果

"振幅和压限"→"增幅"效果可增强或减弱音频信号。由于效果实时起作用，因此可以将其与效果组中的其他效果合并。

- 增益滑块：增强或减弱各个音频声道。
- 链接滑块：一起移动各个声道滑块。

（1）打开 Audition CC 菜单栏，选择"文件"→"打开"命令，导航至 Lesson04/范例文件/Start04 文件夹，打开 start04-4.1.wav 文件，此时可以看到"波形编辑器"中的音频文件。

（2）选择"文件"→"另存为"命令，将文件命名为"demo04-4.1.wav"，并将其保存在 Start04 文件夹中。

（3）单击"效果组"中一个插槽的右箭头按钮，选择"振幅与压限→增幅"命令。

（4）启用传输控制面板中的"循环播放"按钮，开始播放文件。

（5）在弹出的"组合效果-增幅"对话框中，选中"链接滑块"复选框，可以单击"增益"选项区域中的滑块，将其向左或向右拖动调整增益，也可以在数值栏中输入一个特定的值。

（6）使用数值栏，增加增益到 +2dB，并观察"输出"仪表。指示灯没有变红，说明这个增益的增量是安全的。现在增加增益到 +5dB，有一个"输出"的仪表指示灯变红，表示这一增益过高使得输出过载。放低音量，听一下效果，如图 4.23 所示。

（7）停止播放音频，移除"增幅"效果的插槽效果。保持 Audition 和现有文件处于打开状态，为下一节学习做准备。

图 4.23

4.4.2 声道混合器

"振幅和压限"→"声道混合器"效果可改变立体声或环绕声声道的平衡,更改声音的表现位置,校正不匹配的电平或解决相位问题。

- "声道"选项卡:选择输出声道。
- 输入声道滑块:确定在输出声道中混合的当前声道百分比。
- 反相:反转声道的相位。反转所有声道不会产生声音感知差异。然而,仅仅反转一个声道会大大地改变声音。

(1) 单击"效果组"中任意一个插槽的右箭头按钮,选择"振幅与压限"→"声道混合器"命令。

(2) 单击"声道混合器"的"L"(左)选项卡。目前设置的是左声道的声音由完整的左声道信号构成。可以将这个立体声信号转换为单声道信号,方法是使左右声道信号在左右声道的播放音量相等。

(3) 在"L"选项卡中,将"L"与"R"滑块分别设为50%。

(4) 打开或关闭电源按钮分别收听效果。可以发现,绕过这一效果时,立体声声像更宽。

(5) 启用"声道混合器"功能,确保电源按钮打开,现在来完成信号的单声道转换。

(6) 选择"R"选项卡,调整"L"和"R"滑块均为50%,现在,信号转换为单声道信号。绕过这一效果,再启用效果,感受一下区别。注意,信号的立体声到单声道的转换是一个常用的操作,"声道混合器"的"预设"下拉列表框中的"所有声道50%"选项可实现这一操作,如图4.24所示。

(7) 使用"声道混合器"很容易实现声调对调。选择"L"选项卡,将"L"滑块调至0%,将"R"滑块调至100%。现在左声道的声音由完整的右声道信号构成。

(8) 选择"R"选项卡,将"L"滑块调至100%,将"R"滑块调至0%。现在右声道的声音由完整的左声道信号构成。

(9) 绕过效果,再启用效果,以此来对调左右声道。绕过效果时,踩擦声音在左声道;启用效果时,踩擦声音在右声道。

(10) 停止播放,单击包含"声道混合器"效果的插槽,按Delete键删除效果。

(11) 保存文件,关闭项目。

图 4.24

4.4.3 消除齿音

齿音是舌尖音的一种。发音时,舌尖顶住上门牙。但发声体有严重的削波失真,本应向上延伸的高频细节,由于振膜物理特性不能正常还原,这一部分由电转磁,再由磁转为动能的能量还是会推动振膜发出声音,这种声音就是削波失真,表现在人声方面就是齿音。

"振幅和压限"→"消除齿音"效果可去除语音和歌声中使高频扭曲的齿音"嘶嘶"声。消除齿音由 3 个步骤构成:首先确定齿音存在的频率,再定义范围,然后设定一个阈值,如果齿音超过了阈值,则会自动降低其增益到指定的范围内。这使得齿音不再那么突出。

- 模式:选择"宽频"统一压缩所有频率或选择"多频段"仅压缩齿音范围。"多频段"最适合大多数音频内容,但会稍微增加处理时间。
- 阈值:设置振幅上限,超过此振幅将进行压缩。
- 中置频率:指定齿音最强时的频率。进行验证,要在播放音频时调整此设置。
- 带宽:确定触发压缩器的频率范围。
- 仅输出齿音:听到检测到的齿音。开始播放,并微调上面的设置。
- 增益衰减:显示处理频率的压缩级别。

(1) 打开 Audition CC 菜单栏,选择"文件"→"打开"命令,导航至 Lesson04/范例文件/Start04 文件夹,打开 start04-4.3.wav 文件,此时可以看到"波形编辑器"中的音频文件。

(2) 选择"文件"→"另存为"命令,将文件命名为"demo04-4.3.wav",并将其保存在 Start04 文件夹中。

(3) 单击"效果组"中一个插槽的右箭头按钮,选择"振幅与压限"→"消除齿音"命令。

(4) 循环播放文件,播放文件时,可以看到频谱显示,齿音的频率很高。仔细看频谱,确认看到峰值为 10000Hz 左右。

(5) 为了更容易找到齿音,将"阈值"设置为 −40dB,"带宽"设置为 7500Hz。

(6) 改变"中置频率"。当设置为最大值时,依然可以听到大量的齿音,因为这一频率高于齿音的频率。同样,设置为最小值时,高于这一频率的齿音依然能够听到。

(7) 要进一步微调,选中"仅输出齿音"复选框,现在只能听到齿音。调整"中置频率"到

8000Hz左右,可以听到最大音量的齿音、最小音量的声乐。"增益衰减"仪表显示出齿音出现范围的缩小,如图4.25所示。

图 4.25

(8) 取消选中"仅输出齿音"复选框,绕过/启用"消除齿音"收听其差别。

(9) 对音频添加效果后,播放添加效果后的音频,会发现男声读音中的齿音被消除,感受 Audition 软件效果组的功能,停止播放。

(10) 单击"效果组"选项卡中的"应用"按钮,保存文件,关闭项目。

4.4.4 动态处理

"振幅和压限"→"动态处理"效果可用作压缩器、限制器或扩展器,此效果可减少动态范围,产生一致的音量。作为拓展器时,它通过减小低电平信号的电平来增加动态范围。

对于一个标准的放大器,其输入与输出之间的关系是线性的。"动态处理"效果会改变输出与输入的线性关系。当输入信号大幅增加转换为输出信号的小幅增加时,这种变化称为"压限";输入信号的小幅增加转换为输出信号的大幅增加时,这种变化称为"扩展"。两种模式可以同时存在,可以在一个电平区间内扩展信号,在另一个电平区间内压缩信号。

动态处理效果仅产生微妙变化,只有在反复收听后才能注意到。使用广播限制器预设可模拟经过处理的当代无线电台声音。

"设置"选项卡中的设置如下。
- 常规:提供总体设计。
- 预测时间:对超出压缩器"触发时间"设置的极大声信号开始时可能出现的瞬时峰值进行处理。
- 输入增益:在增益进入电平探测器之前,将增益应用到信号。
 触发时间:确定输入信号记录变化的振幅电平所需的毫秒数。
 释放时间:确定在记录另一次振幅变化之前保持当前振幅电平的毫秒数。

- 输出增益：在所有动态处理之后将增益应用到输出信号。
 触发时间：确定输出信号达到指定电平所需的毫秒数。
 释放时间：确定保持当前输出电平的毫秒数。
- 峰值模式：基于振幅峰值确定电平。
- 链接声道：以相同方式处理所有声道，保持立体声或环绕声平衡。
- 低频截断：动态处理可影响的最低频率。
- 高频切断：动态处理可影响的最高频率。

(1) 打开 Audition CC 菜单栏，选择"文件"→"打开"命令，导航至 Lesson04/范例文件/Start04 文件夹，打开 start04-4.4.wav 文件，此时可以看到"波形编辑器"中的音频文件。

(2) 选择"文件"→"另存为"命令，将文件命名为"demo04-4.4.wav"，并将其保存在 Start04 文件夹中。

(3) 单击"效果组"中一个插槽的右箭头按钮，选择"振幅与压限"→"动态处理"命令。

(4) 循环播放文件，选择不同的预设，收听效果。需要注意的是，最好调低效果输出电平，避免在使用更夸张的效果预设时产生失真。

(5) 在"预设"下拉列表框中选择"默认"选项，单击图中右上方的白色方块，慢慢向下拖动至−15dB 处，会听到峰值有所下降，声音的动态性减弱。

(6) 创建一个变化不太剧烈的转换。单击分段 1 的中间位置（如穿过−15dB 的点），创建另一个方块，并略微向上拖至约−10dB。

(7) 现在可以使用拓展器以削减低电平音频。单击−30dB 和−40dB 的线，新建两个方块。单击−40dB 的方块拖至−100dB，如图 4.26 所示，这种效果使得动感声音听起来更加清晰、有力量。

图 4.26

(8) 观察"效果组"的输出仪表，绕过动态处理后，会感觉到声音变得很大，这是因为压限器降低了峰值。作为补偿，将"动态处理"中曲线水平坐标下方的"补充增益"参数增加到＋4dB，如图 4.27 所示。

图 4.27

（9）绕过/启用"动态处理"效果器。增加"补充增益"，现在是处理后的信号音量更大一些。

（10）播放添加效果后的音频，感受 Audition 软件效果组的功能，停止播放，关闭对话框。

（11）单击"效果组"选项卡中的"应用"按钮，保存文件，不关闭项目。

4.4.5 强制限幅

"振幅和压限"→"强制限幅"效果会大幅减弱高于指定阈值的音频。通常，通过输入增强施加限制，这是一种可提高整体音量同时避免扭曲的方法。

如同发动机的节速器会限制 PRM 的最大值一样，限幅器也会限制音频信号的最大输出电平。例如，如果不希望音频文件的电平超过−10dB，有一些波峰到达了−2dB，将限幅器的"最大振幅"设置为−10dB，则它会"吸收"这些峰值，使之不超过−10dB。

- 最大振幅：设置允许的最大采样振幅。
- 输入提升：在限制音频前对其进行预放大，在不剪切的情况下使所选的音频更大声。
- 预测时间：设置达到最大峰值之前减弱音频通常所需的时间。
- 释放时间：设置音频减弱向回反弹 12dB 所需时间。
- 链接声道：一起链接所有声道和响度，保持立体声或环绕声平衡。

（1）移除"动态处理"效果器，选择"文件"→"另存为"命令，将文件命名为"demo04-4.5.wav"，并将其保存在 Start04 文件夹中。

（2）单击"效果组"中一个插槽的右箭头按钮，选择"振幅与压限"→"强制限幅"命令。

（3）启用传输面板的"循环播放"按钮，开始播放文件。

（4）观察"最大振幅"的数值栏，确认默认值为−0.1dB。这一电平值保证信号不会到达 0，所以输出不会触发"效果组"面板"输出"电平仪表的红色区域。

（5）将"输入提升"的值调至高于 0，观察"输出"电平仪表。注意即使提高了输入电平，如调至 10dB，如图 4.28 所示，输出依然不会超过−0.1dB，输出仪表的红色区域也不会触发。

（6）"释放时间"设置信号不再超过最大限幅时，多长时间之后限幅器不再限制振幅。多数情况下使用默认值即可。"输入提升"的值较高时，如果释放时间较短——虽然这样能够更准确地限制信号——会引发"波动"效果。"输入提升"设置为+16dB 时，将"释放时间"滑块向左移动，感受一下这种"波动"。

（7）"预测时间"允许限幅器对快速瞬态部分有所反应。如果没有预测时间，限幅器不得不立刻对瞬态部分有所反应，而这是不可能实现的。限幅器必须在决定如何处理瞬态部分之前得知它即将出现。"预测时间"可以发出警告，提示限幅器什么时间瞬态部分会出现，这样限幅器可以在出现的瞬间有所反应。若设置较长的时间，可能导致轻微的延迟，尽管在

图 4.28

大多数情况下这类延迟可以忽略不计。使用默认设置即可,如果瞬态部分听起来很"模糊",则可以尝试着调整滑块增加"预测时间"。

(8) 尝试调整上述参数,完成之后停止播放。

(9) 移除"强制限幅"效果器,不保存文件,为下一节学习做准备。

4.4.6 多频段压缩器

"多频段压缩器"是"经典"单频段压缩器的另外一种变异。将频谱分为四段,每一个频段通常包括唯一的动态内容,因此多频段压缩器对于音频母带处理是非常强大的工具。

"多频段压缩器"可以实现对不同的部分进行不同程度的压缩。例如,对低频部分施加较多的压缩,但对中频上半段仅施加适量的压缩。同时,多频段压缩器中的控件可以精确地定义分频频率并应用频段特定的压缩设置。单击"独奏"按钮分别预览各个频段,或者单击"旁路"按钮经过频段而不进行处理。在微调各个频段后,选择"链接频段控制"进行全局调整,使用"输出增益"滑块和"限幅器"设置优化整体音量。

将信号分为 4 段,包含了均衡的元素,因为也可以调整信号的频率响应。如果觉得调整"单段压限器"很复杂,而"多段压限器"有 4 段,其复杂程度要超过单段压限器的 4 倍——所有的频段都互相关联。暂不描述如何使用刮擦器进行压限设置,先导入各种预设,分析为什么出现这种效果。注意每段都有 S(独奏)按钮,可以听到每段独立的效果。

- 独奏:听到特定的频段。
- 旁路:旁路各个频段,这样不经处理即可通过这些频段。
- 阈值滑块:设置压缩开始时的输出电平。
- 输出电平表:测量输入振幅。双击电平表可重置峰值和剪切指示器。
- 增益降低表:通过从顶部向底部延伸的红色电平表测量振幅的降低幅度。
- 增益:在压缩之后增强或消减振幅。
- 压缩比:设置介于 1∶1 和 30∶1 之间的压缩比。
- 起奏:确定当音频超过阈值时应用压缩的速度。
- 输入频谱:在多段频谱图形中显示输入信号的频谱,而不是输出信号的频谱。

(1)单击"效果组"中一个插槽的右箭头按钮,选择"振幅与压限"→"多频段压缩器"命令,弹出"组合效果-多频段压缩器"对话框,如图 4.29 所示。

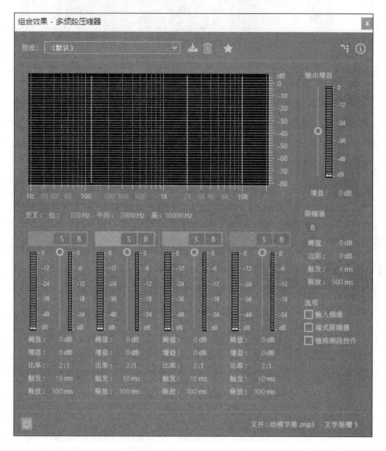

图 4.29

(2)启用传输控制面板的"循环播放"按钮,开始播放文件。

(3)导入"广播"预设,作为打造音效的主力。注意最高频段和最低频段的增益更大、压缩比例更高,使声音变得更"鲜活"和更有"深度"。

(4)导入"增强高音"预设,这一设置显示出多段压限器如何向高频段添加均衡元素,两个相对高频段的输出增益相应地高于两个相对低的频段。

(5)导入"增强低音"预设,它是"增强高音"预设的镜面反射,它加强低频段的声音。两个相对低频段的输出增益高于两个相对高的频段。

(6)导入"降低嘶声"预设,此时整个声音都变得灰暗了。因为对最高频段设置了一个极低的阈值−50dB,所以即使是低电平、高频段的声音也被压缩了,关闭对话框,停止播放。

(7)移除"多频段压缩器"效果器,不保存文件。

4.4.7 单频段压缩器

"振幅与压缩"→"单频段压缩器"效果可减少动态范围,从而产生一致的音量并提高感知响度。单频段压缩对于画外音尤其有效,因为它有助于在音乐音轨和背景音频中凸显

语音。

"单频段压限器"中两个最重要的参数是"阈值"(电平高于此值压缩器开始工作)和"比率"(用于设置输出信号变化与输入信号变化的关系)。例如,比率为4∶1时,4dB的输入增幅产生1dB的输出增幅。如果比率为8∶1,8dB的输入增幅产生1dB的输出增幅。本例中可以感受到压缩器如何对声音施加影响。

(1) 单击"效果组"中一个插槽的右箭头按钮,然后选择"振幅与压限"→"单频段压限器"命令。

(2) 启用"循环播放"按钮,开始播放文件。

(3) 假设加载了"默认"预设,移动"阈值"滑块从最小值到最大值,不会听到任何变化。因为默认比率为1∶1,输出与输入为线性关系。

(4) "阈值"为0时,移动"比率"滑块从最小值到最大值,同样不会听到任何变化,因为音频全部在"阈值"以下,不会经过压缩处理。这体现了"阈值"与"比率"如何相互关联,所以想获取理想的压缩效果经常需要反复调整这两个参数。

(5) 将"阈值"滑块调至−20dB,"比率"滑块调至1,如图4.30所示,缓慢向右移动比率滑块以提高比率。向右移动的越多,声音被压缩的幅度越大。将"比率"滑块调至10(即10∶1)。

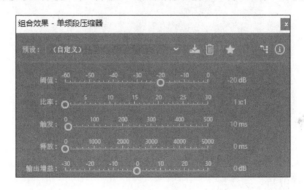

图 4.30

(6) 尝试调整"阈值"滑块。"阈值"越低,压缩处理的范围越大。在约−20dB以下、"比率"为10∶1的情况下,声音压缩过度,无法使用。在当前环境下,将"阈值"滑块调至−10dB。

(7) 观察"效果组"面板的"输出"仪表。当绕过"单段压限器"时,注意仪表更活跃并且有很多明显的峰值。启用"单段压限器"时,信号峰值动态减弱、更整齐划一。

(8) 注意绕过效果器时最大峰值的电平值。启用此效果后,调整"输出增益"控制到约−2.5dB,如图4.31所示,这样其峰值与绕过效果器的峰值电平一致。现在再比较绕过与启用效果器的状态,可以听出来尽管二者有相同的峰值电平,压缩的版本声音更大。原因是降低峰值的同时增加了整体输出的增益,同时没有超过允许的限值而出现失真。

通过将"触发"参数在信号超出阈值后,压缩器起作用之前设置一段延迟。可以将这一差别变得更明显。

(9) 使用默认"触发"时间10ms,这一操作将持续10ms以内的冲击瞬态部分保留下来,在压缩启用之前,还保留了信号的一部分自然的冲击力。现在将"触发"时间设置为"0",如图4.32所示。

图 4.31

图 4.32

(10)再次观察"输出"电平仪表。"触发"时间为 0 时,峰值进一步降低,意味着"单段压限器"的"输出增益"可以进一步提高。

(11)将"单段压限器"的"输出增益"设置为 6dB,当启用/绕过"单段压限器"时,峰值电平是一样的,但压缩后的版本听起来声音要大得多。

(12)自行设置"释放"时间达到最平滑的效果,多数自然声音处于 200～1000ms。"释放"时间决定了信号电平低于阈值后,压缩器多久之后停止压缩音频。

(13)停止播放,移除"单频段压缩器"效果器,不保存文件,关闭项目。

4.4.8 语音音量级别效果器

"振幅和压限"→"语音音量级别"命令是优化对话的压缩效果,可平均音量和去除背景噪声。"语音音量级别效果器"用于均衡叙述部分的电平变化,以及削弱一些信号的背景噪声。它对应 3 个处理器——电平调整、压缩调整和门限设置。

- 目标音量:设置所需的相对于 0dB 的输出电平。
- 调平量:设置较低时,以轻微放大语音而不会提升噪声基准。设置较高时,更大程度地放大整个信号,因为信号降至接近于噪声基准。
- 增强低信号:将较短的低音量段落解读为应该放大的语音。对于大多数音频内容,取消选择此选项可生成更平滑的声音。

- 目标动态范围：在仅放大和调节语音时将背景噪声最小化。

（1）打开 Audition CC 菜单栏，选择"文件"→"打开"命令，导航至 Lesson04/范例文件/Start04 文件夹，打开 start04-4.8.wav 文件，此时可以看到"波形编辑器"中的音频文件。

（2）选择"文件"→"另存为"命令，将文件命名为"demo04-4.8.wav"，并将其保存在 Start04 文件夹中。

（3）单击"效果组"中一个插槽的右箭头按钮，选择"振幅与压限"→"语音音量级别"命令。

（4）暂时关闭这一效果，从头至尾收听文件。注意，叙述部分有两段音量较小："心随路转心路常宽"和"因为挫折往往是转折"，其余部分音量适当。可使用"语音音量级别"调整电平。

（5）移动"语音音量级别"中的"目标音量级别"滑块和"电平值"滑块到最左端，启用效果，如图 4.33 所示。

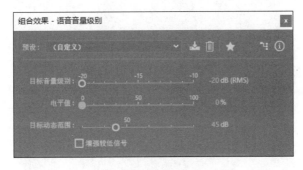

图 4.33

（6）启用传输控制面板的"循环播放"按钮，开始播放文件。

（7）将"电平值"滑块向右移动的同时观察"效果组"面板的输入/输出仪表。滑块向右移动时，在输入较轻柔的部分时，其输出音量变大。目前将取值设置为 60 左右，输出峰值设置为 −6dB 左右，如图 4.34 所示。

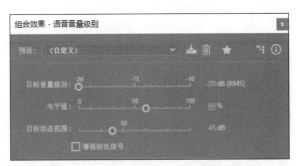

图 4.34

（8）选择"心随路转心路常宽"和"因为挫折往往是转折"两段音频进行播放，调整"目标音量级别"直到输出峰值为 −6dB 左右。

（9）双击波形，选中整段波形收听，轻柔部分与洪亮部分的音量差别不应过大。

（10）为了进一步均衡电平，单击"高级"选项左侧的折叠三角形按钮，展开高级面板，启

用压限器,向左移动"阈值"(获得绝对值更大的负值),尽可能打造一致、自然的声音。

(11) 较高的"电平值"设置通常会放大低电平噪声,"噪声门"可以对此进行补偿。为了听清楚它如何起作用,将"电平值"设置为默认值100,选择2～6s的一段音频,循环播放。注意,此时"心随路转心路常宽"和"学会转弯也是人生的智慧"之间空白处的噪声会变得非常突出。

(12) 选中"噪声门"复选框,将"噪声偏移"滑块向右移动(到25dB),然后将"电平值"移至60,虽然不能完全消除噪声,但可大大降低其音量,如图4.35所示。

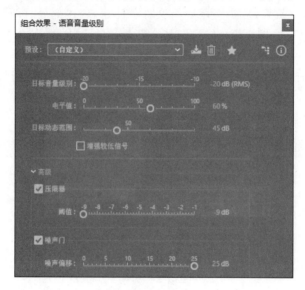

图 4.35

(13) 双击波形,选中整段波形。单击电源按钮几次,反复绕过、启用"语音音量级别"效果器,可以听出这一效果如何改变声音。观察仪表,可以看到继续调整有助于获得更一致的输出音频。对于这一特定文件,关闭"压限器"与"噪声门"设置,将"目标音量级别"设置为－18dB,"电平值"设置为50%,可获得最佳效果,如图4.36所示。

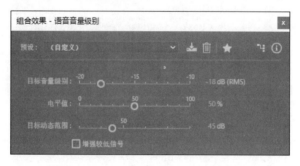

图 4.36

(14) 要观察这一过程如何影响文件的波形,单击"编辑器"面板右上角的"显示预览编辑器"按钮。将波形分为两个视窗:上方的视窗显示原始文件,下方的视窗显示处理后的文件。注意下方的波形更平滑,如图4.37所示。

(15) 再次单击"显示预览编辑器"按钮,返回标准波形视图。

图 4.37

(16) 停止播放,保存文件,关闭项目。

4.4.9　电子管建模压缩器

"振幅与压限"→"电子管建模压缩器"效果可模拟老式硬件压缩器的温暖度。使用此效果可添加使音频增色的微妙扭曲。"电子管压限器"与"单段压限器"使用相同的控制操作但略有区别,用于打造不那么"清脆"的音乐特质。可以按照与上一节相同的步骤探索"电子管压限器"。有一个明显的区别是"电子管压限器"有两个仪表:左侧的仪表显示输入信号电平,右侧的仪表显示为了提高特定的压限值而减少的增益。

4.5　延迟与回声效果

延迟是在数毫秒之内相继重新出现的单独的原始信号副本。回声是在时间上延迟的足够长的声音。Adobe Audition 有 3 种功能不同的回声效果。所有的延迟效果均是在内存中存储音频,稍后播放。从存储到播放所经过的时间即为延迟时间。

4.5 视频讲解

4.5.1　模拟延迟

"延迟与回声"→"模拟延迟"效果可模拟老式硬件压缩器的声音温暖度。

Audition 的模拟延迟为立体声信号和单声道信号提供信号延迟,有 3 种不同的模式:磁带式(略有失真)、磁带/电子管式(磁带较清晰的版本)和模拟式(更厚重)。模拟延迟只是简单地推迟播放,何时开始由延迟值决定。与延迟效果不同的是,对"干声"与"湿声"各有一个控制器。而不是单一的"混合"控制器。要创建不连续的回声,需要指定 35ms 或更长的延迟时间;要创建更微妙的效果,要指定更短的时间。

- 模式：指定硬件模拟的模型，从而确定均衡和扭曲特性。
- 干输出：确定原始未处理音频的电平。
- 湿输出：确定延迟的、经过处理的音频的电平。
- 延迟：指定延迟长度。
- 反馈：通过延迟线重新发送延迟的音频，来创建重复回声。
- 劣音：增加扭曲并提高低频，从而增加温暖度。
- 扩展：确定延迟信号的立体声宽度。

2015 在 Audition CC 2015 版本中，此步骤应为：在 Audition CC 2015 的"延迟与回声"→"模拟延迟"效果界面中将"反馈"改为"回授"，"劣音"改为"丢弃"，如图 4.38 所示。

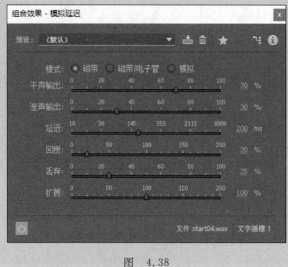

图 4.38

（1）选择"文件"→"打开"命令，导航至 Lesson04/范例文件/Start04 文件夹，打开 start04-5.1.wav 文件，此时可以看到"波形编辑器"中的音频文件。

（2）选择"文件"→"另存为"命令，将文件命名为"demo04-5.1.wav"，并将其保存在 Start04 文件夹中。

（3）单击"效果组"中一个插槽的右箭头按钮，选择"延迟和回声"→"模拟延迟"命令。

（4）设置"干输出"为 60%、"湿输出"为 40%、"延迟"为 545ms，如图 4.39 所示，"反馈"决定淡出过程中重复的次数。此时开始播放。无反馈（设置为 0）的情况产生一个单一的回声，将其设置为 100 产生更多的回声，取值在 100 以上会产生"失控的回声"（注意监听的音量）。

（5）"反馈"设置为"40"时，将"劣音"控制设置为"100"。设置不同模式（磁带式、磁带/电子管式、模拟式）试听效果。改变"反馈"，小心设置以避免产生过量、失控的反馈。

（6）"扩展"设置为 0%将回声限制为单声道品质，设置为 200%则产生宽广的立体声效果。尝试各种控制，将听到各种声音。

（7）停止播放，保存文件，关闭项目。

注意：对于节奏感较强的素材，将延迟与节拍对应起来可以产生更悦耳的效果。

图 4.39

4.5.2 延迟

"延迟与回声"→"延迟"效果可用于产生单个回声及大量其他效果。延迟只是简单地将音频推迟播放，播放的开始时间有延迟值确定。

- 延迟时间：声音从存储到播放的时间。
- 混合：设置要混合到最终输出中的经过处理的湿信号与原始的干信号的比率。
- 反转：反转延迟信号的相位，从而创建类似于梳状滤波器的相位抵消效果。

（1）选择"文件"→"打开"命令，导航至 Lesson04/范例文件/Start04 文件夹，打开 start04-5.2.wav 文件，此时可以看到"波形编辑器"中的音频文件。

（2）选择"文件"→"另存为"命令，将文件命名为"demo04-5.2.wav"，并将其保存在 Start04 文件夹中。

（3）单击"效果组"中一个插槽的右箭头按钮，然后选择"延迟和回声"→"延迟"命令。

（4）"混合"滑块设置干声的和延迟的音频的比例。设置"右声道"选项区域中的"干"最大，设置"左声道"选项区域中的"湿"最大，如图 4.40 所示，在启用延迟效果的情况下，很容易听出左声道的延迟信号和右声道的干声信号的区别。

图 4.40

> **注意**："立体声"音频的左右声道各有延迟,而单声道音频只有一个延迟。

（5）将"左声道"选项区域中的"延迟时间"滑块向右移动到最大值,可以听到左声道的声音相对于右声道延迟半秒。

（6）将"左声道"选项区域中的"延迟时间"滑块向左移动到最小值,将听到左声道的声音相对于右声道早半秒。

（7）将"混合"滑块都移到50%,尝试不同的延迟时间,将听到每个声道延迟声音与干声混合。

（8）停止播放,保存文件,关闭项目。

4.5.3　回声

"延迟与回声"→"回声"效果可向声音添加一系列重复的衰减回声。要获得单个回声,可以使用延迟效果。

> **注意**：要确保音频文件足够长让回声结束。如果在回声完全衰减前突然中断,最好撤销回声效果,并选择"生成"→"静音"命令来增加几秒静音,再应用效果。

延迟时间：指定两个回声之间的毫秒数、节拍数或采样数。例如,设置为100ms将在连续两个回声之间产生1/10s的延迟。

- 反馈：确定回声的衰减比。
- 回声电平：设置要在最终输出中与原始（干）信号的回声（湿）信号的百分比。
- 回声反弹：使回声在左右声道之间来回反弹。
- 连续回声均衡：使每个连续回声通过八频段均衡器,模拟房间的自然声音吸收。
- 延迟时间单位：指定延迟时间设置采用毫秒、节拍或采样为单位。

Audition的"回声"效果可通过在延迟反馈循环中插入滤波器来调整回声的响应频率,延迟反馈循环的作用是将输出返回到输入生成额外的回声。这样做的结果是每个连续回声的音色与前一个回声相比更为明显。例如,如果将响应的音色设置为比正常情况下更明亮,那么每个回声都会比前一个回声音色更明亮。

（1）选择"文件"→"打开"命令,导航至 Lesson04/范例文件/Start04 文件夹,打开 start04-5.3.wav 文件,此时可以看到"波形编辑器"中的音频文件。

（2）选择"文件"→"另存为"命令,将文件命名为"demo04-5.3.wav",并将其保存在 Start04 文件夹中。

（3）单击"效果组"中一个插槽的右箭头按钮,然后选择"延迟和回声"→"回声"命令。

（4）与之前介绍的延迟效果相比,"回声"效果还有另外设置回声混音的方法。每个声道有一个"回声电平"控制器用于设置回声值。"干声"信号是固定的,当使用回声效果时,按如下要求设置"左声道"选项区域中的参数值："延迟时间"为545ms、"反馈"为90%、"回声电平"为70%；按如下要求设置"右声道"选项区域中的参数值："延迟时间"为1090ms、"反馈"为70%、"回声电平"为70%,如图4.41所示。

（5）将所有的"连续回声均衡"控制调到最小值(-15dB)。这样就可以清楚地听到移动每个滑块时产生的效果。

（6）将1.4Hz控制设为0（数值大于0时会产生失控的回声）,注意声音如何变得"中频

图 4.41

加重"。

(7) 将 1.4Hz 控制调到最小,再将 7.4Hz 滑块调至 0。这时候回声听起来更加明亮。

(8) 将 7.4Hz 控制调回 -15dB,将 172Hz 滑块调至 0,这时候回声低音加重。

(9) 可以一次调整多个滑块,生成更为复杂的均衡曲线,还可以选中"回声反弹"复选框让回声在左右声道之间反弹。

(10) 停止播放,保存文件,关闭项目。

> **注意**:若要为左右声道设置相同的"延迟时间",选中"锁定左右声道"复选框即可。调整任意一个声道即可为另外一个声道设置同样的数值。

4.6 使用"效果"菜单

4.6 视频讲解

可以对"波形编辑器"或"多轨编辑器"中任何选中的音频进行处理,通过在"效果"菜单中选择需要的效果即可实现。与"效果组"不同,通过这种方式一次只能使用一种效果。

本节介绍仅在"效果"菜单中显示的效果,除下面 3 种情况之外,同样的效果从"效果"菜单中打开与从"效果组"中加载其作用是一样的。

(1) "反相""反向和静音"效果在选中时会立刻作用于音频。可以使用"撤销"命令移除效果。

(2) 大多数从"效果"菜单中选择的效果("振幅与压限""延迟与回声"等)有"应用"和"关闭"按钮。单击"应用"按钮可将效果应用于选中的音频。

(3) 与"效果组"不同,此处的编辑操作具有破坏性(尽管修改效果在文件保存之后才是永久有效的)。然而,在应用效果之前,依然可以对效果的参数进行修改,因为大多数通过"效果"菜单选择的效果在电源开关按钮右侧都有"预览播放/停止"和"切换循环"按钮。启

用"循环"后,在单击"预览播放/停止"按钮时,会循环播放选中的音频。

4.6.1 反相、反向和静音效果

"反相"效果改变信号的极性(通常称为相位),而且不会产生听觉上的差异;"反向"效果翻转选中的音频,开端变为末尾,末尾变为开端;"静音"将选中部分音频设为静音。

(1) 选择"文件"→"打开"命令,导航至 Lesson04/范例文件/Start04 文件夹,打开 start04-6.1.wav 文件,此时可以看到"波形编辑器"中的音频文件。

(2) 选择"文件"→"另存为"命令,将文件命名为"demo04-6.1.wav",并将其保存在 Start04 文件夹中。

(3) 播放文件,收听其效果,选中开始处为"路在脚下,更在心中"的部分。

(4) 选择"效果"→"反相"命令。注意正向和负向的部分极性翻转,正向的尖峰变为负向,反之亦然。如果播放这一文件,不会听到任何变化。

(5) 选择"效果"→"反向"命令。播放选择的区域,会听到讲话部分被翻转。

(6) 选中同一区域。选择"效果"→"静音"命令,音频设为静音。

(7) 不保存文件,关闭项目。

4.6.2 匹配音量效果

匹配不同音乐片段的音量很有必要。对于广播,这一点非常重要,一些国家制定的管理规定限制了最大音量。

> **注意**:匹配电平可能导致信号超过最大可用的限值。这是人们不希望看到的,应该尽量避免。但是,如果单击"使用限幅"按钮,Audition 会进行限制,降低信号最大电平,因此信号电平不会超出限值。然而,与任何其他的约束一样,如果过度限制电平,能够听出人为修饰的痕迹。

(1) 选择"效果"→"匹配响度"命令,打开"匹配响度"面板,如图 4.42 所示。

图 4.42

²⁰¹⁵ 在 Audition CC 2015 版本中，此步骤应为：选择"效果"→"匹配音量"命令，打开"匹配音量"面板，如图 4.43 所示。

图　4.43

（2）打开 Lesson04 文件夹。将文件 start04-6.2.wav 和 start04-6.2(2).wav 拖至"匹配响度"面板上。Audition 会分析信号，显示按照不同方式测量的音量读数。

（3）单击"匹配响度设置"按钮，在"匹配到"下拉菜单中选择"ITU-R BS.1770-3 响度"选项。

（4）在"目标响度"参数框中输入"-23.00 LUFS"。将"预测时间"与"释放时间"设为默认值（分别为 12.0ms 和 200ms），如图 4.44 所示，并单击"运行"按钮。

图　4.44

图　4.45

²⁰¹⁵ 在 Audition CC 2015 版本中，此步骤应为：单击"匹配响度设置"按钮，在"匹配到"下拉菜单中选择"ITU-R BS.1770-2 响度"选项，在"响度"参数框中输入"-23.00 LUFS"。将"预测时间"与"释放时间"设为默认值（分别为 12.0ms 和 200ms），如图 4.45 所示。

（5）在"编辑器"面板的文件菜单中选择 start04-6.2.wav 文件，按 Space 键进行播放。

（6）在"编辑器"面板的文件菜单中选择 start04-6.2(2).wav 文件，播放收听效果，注意两个音频听上去其电平非常接近。了解"匹配响度"的效果，试听后，不保存文件，关闭项目。

> **注意**：可以将匹配后的波形通过选择需要的"导出设置"，并且在单击"运行"按钮之前单击"导出"按钮进行输出。

4.6.3 手动音调更正效果

"手动音调更正"效果是只能从"效果"菜单调用的 3 个"时间与变调"效果之一。

（1）选择"文件"→"打开"命令，导航至 Lesson04/范例文件/Start04 文件夹，打开 start04-6.3.wav 文件，此时可以看到"波形编辑器"中的音频文件。

（2）选择"文件"→"另存为"命令，将文件命名为"demo04-6.3.wav"，并将其保存在 Start04 文件夹中。

（3）选择"效果"→"时间与变调"→"手动音调更正"命令。"波形编辑器"变成频谱视图，打开"手动音调更正"对话框，如图 4.46 所示。播放文件作为参考基准。

（4）现在 HUD 除标准音量控制之外，还有一项控制功能用于控制音调。选中这一控制旋钮，向下移动可降低音调，向上移动将提高音调。此时将其设置为−200cents，如图 4.47 所示。一条黄色线条叠加在波形总图上用于显示音调的变化量。

图 4.46　　　　　　　　　　图 4.47

（5）单击"播放"按钮收听降低音调之后的声音。

（6）将 HUD 拖走使其不在黄色线条上。单击黄色线条可创建节点，可以使用节点进一步改变音调。与其他 Audition 包络一样，可以插入多个节点制造复杂曲线，以及通过选中"曲线"复选框使曲线变得平滑，如图 4.48 所示。

图 4.48（见彩插）

（7）不应用效果，单击"关闭"按钮。不保存文件，关闭项目。

4.6.4 变调器效果

"变调器"功能可以随时间变化改变音频的音调。这个效果不会为补偿音调变化而延展或压缩时间，所以播放升调的声音片段花费的时间更少，播放降调的声音片段花费的时间更多。"变调器"可用于绘制一幅用于对音调进行平滑调整的包络。

（1）选择"文件"→"打开"命令，导航至 Lesson04/范例文件/Start04 文件夹，打开

start04-6.4.wav 文件,此时可以看到"波形编辑器"中的音频文件。

(2) 选择"文件"→"另存为"命令,将文件命名为"demo04-6.4.wav",并将其保存在 Start04 文件夹中。

(3) 从"效果"菜单栏中选择"效果"→"时间与变调"→"变调器(处理)"命令。打开"变调器"效果会自动启用"预览编辑器",这样可以在应用效果之前看到变调器作用在波形上的结果。

(4) 现在上半部分预览显示出一条蓝色线条。可以通过单击线条创建新节点的方式调节变调线条形状,"变调器"对话框中的缩略图显示出其形状(选中"曲线"复选框使线条平滑)。"质量"参数选择"接近完美",默认范围设为 48 半音阶(较低的取值便于进行细微调节)。

(5) 创建一条有很多变化的曲线,如图 4.49 所示。

图 4.49(见彩插)

(6) 开始播放,将会听到非常狂野的音调变化。注意预览器上半部分的播放指示器随着音调变化移动的速度也在改变,然而预览器下半部分的播放指示器按照恒定的速度行进,因为这是在预览应用效果之后的文件,所以播放指示器可以恒速行进。

(7) 单击"应用"按钮,关闭对话框,停止播放。

(8) 保存文件,关闭项目。

4.6.5 伸缩与变调效果

"伸缩与变调"效果能够提供高品质的时间与音调伸缩。

(1) 选择"文件"→"打开"命令,导航至 Lesson04/范例文件/Start04 文件夹,打开 start04-6.5.wav 文件,此时可以看到"波形编辑器"中的音频文件。

(2) 选择"文件"→"另存为"命令,将文件命名为"demo04-6.5.wav",并将其保存在 Start04 文件夹中。

(3) 选择"效果"→"时间与变调"→"伸缩与变调"命令。这将会使"预览编辑器"自动启用。

(4) 弹出"效果-伸缩与变调"对话框,如图 4.50 所示。默认预设既不改变时间也不改变音调。将"伸缩"滑块设置为 200%,单击对话框中的"切换循环"按钮,然后单击"预览播放/停止"按钮,此时文件将以半速播放。

(5) 将"伸缩"滑块设置为 50%,单击"预览播放/停止"按钮。此时文件将以双倍速度播放。完成操作时,将"伸缩"滑块恢复到 100%。

(6) 调整"变调"滑块,注意收听这一操作如何影响声音。在变调生效之前有轻微延迟,因为 Audition 需要进行大量计算。可以通过改变"精度"设置缩短这一操作需要的时间,其

图 4.50

默认设置为"高",更改为其他设置即可。

(7) 选中"锁定伸缩与变调（重新采样）"复选框,这样可以连接两个参数。例如,如果将音调调高八度音阶,播放速度翻倍;如果将音调降低八度音阶,播放速度减半。想实现有趣的"慢放"效果,先将"伸缩"设置为100%。单击"预览播放/停止"按钮,将"伸缩"滑块缓慢向右移动。保持伸缩与变调处于锁定状态,在进行下一步操作之前,将"伸缩"滑块恢复到100%。

(8) 还可以使用"伸缩"效果改变文件长度。例如,当前文件长度为4.832s,假设需要长度为5s,选中"将伸缩设置锁定为新的持续时间"复选框,将"新持续时间"参数设置为5.00。单击"预览播放/停止"按钮,此时文件单次循环播放的长度为5.00s,如图4.51所示。

图 4.51

(9) 因为伸缩设置与持续时间相关联,在文件长度变长之后音调会在一定程度上降低。为保护音调不受影响,取消选中"将伸缩设置锁定为新的持续时间"复选框,同时取消选中"锁定伸缩与变调"复选框,将"变调"设置为0。完成之后,单击"关闭"按钮,不保存文件,关闭项目。

> **注意**："高级"参数在处理人声的时候是最重要的,要选中"独奏乐器或人声"和"保持语音特性"复选框,调整"音调一致"滑块直到获得最佳音质（需要进行细微调节）。对于除了人声之外的音频,可以尝试取消选中"独奏乐器或人声"和"保持语音特性"复选框,但也许听不出太大的差别。

4.7 管理预设

4.7 视频讲解

当创建一个效果,甚至创建包含多个效果的"效果组"组合时,可以将其保存为预设使用时再调用,这样会使操作简单得多。

4.7.1 创建、选择预设

下面介绍如何创建并保存一个预设:使用"增幅"效果使增益增加+10dB。

(1) 选择"文件"→"打开"命令,导航至 Lesson04/范例文件/Start04 文件夹,打开 start04-7.1.wav 文件。

(2) 选择"效果"→"振幅与压限"→"增幅"命令,在增益数值字段中输入"+10dB"。

(3) 单击"预设"选项区域右侧的"将设置保存为一个预设"按钮。出现"保存效果预设"对话框,如图 4.52 所示。

图 4.52

(4) 为预设命名。例如,可以命名为"+10 增益",单击"确定"按钮。之后预设名称会出现在预设列表中。

4.7.2 删除预设

选中预设,单击"将设置保存为一个预设"按钮右侧的"删除"按钮,即可删除预设。

4.7.3 创建、选择收藏

如果创建了一个需要经常使用的预设,可以将其保存为一个收藏。

(1) 按照预期完成预设设置之后,单击效果窗口右上角的星形按钮。
(2) 在弹出的对话框中为收藏的预设命名。
(3) 单击"确定"按钮。
(4) 若要使用收藏,选择需要处理的音频,从菜单栏选择"收藏夹"或从"收藏夹"面板中进行调用。使用收藏可以立刻将预设的效果应用于选中的音频。

作业

一、模拟练习

打开"Lesson04/模拟练习/Complete04/complete04"文件夹中的"complete04.sesx"文件进行浏览播放,按照以下要求根据本章所学内容,做一个类似的课件。课件资料已完整提供,获取方式见前言。

要求 1:了解并掌握效果器的运用。

要求 2:学会为音频添加各种各样的效果。

要求 3:对于音频中的齿音、低音能够进行修改和调整。

二、自主创意

自主针对某一段不完美的音频文件,如存在齿音、低音等问题,应用本章所学习知识,灵活使用Audition效果组中的效果器,使音频更加流畅和动听。

三、理论题

1. "效果组""效果"菜单和"收藏夹"各自的优点有哪些?
2. 什么是"干声",什么是"湿声"?
3. 什么是"齿音"?
4. 在效果面板中降噪的方法有哪些?
5. 如果为声音添加临场感,一般会对其添加什么效果?

第5章

创建与设计声音

本章学习内容

（1）设计声音。
（2）使用"伸缩与变调"实现变声。
（3）学习使用"多普勒频移"效果。
（4）提取频段。
（5）使用恢复工具整体改变鼓循环。
（6）调整滤波和混响等效果对声音进行处理。
（7）调整动态、频率响应、环绕、立体声声响及其他多种音频特性。
（8）使用"和声/镶边"效果制作迷幻的 20 世纪音乐。
（9）在 Mac 计算机和 Windows 计算机上载入第三方增效工具效果 VST VST3。

完成本章的学习需要大约 2 小时，可从清华大学出版社网站或 http://nclass.infoepoch.net 网站下载本章配套学习资源，扫描书中二维码观看讲解视频。

知识点

由于本书篇幅有限，下面知识点并非在本章中都有涉及或详细讲解，在本书的资源网站有详细的资料，欢迎登录学习。

关于声音设计　多普勒频移效果　频段提取
添加第三方增效工具

本章案例介绍

范例

本章范例是一段连续的敲门声，音频时长大约为 2 秒。范例中需要使用 Audition 的"效果器"将声音改变成生活中其他常见的声音。相同的一段音频分别添加滤波与均衡、延迟和时间与变调，就会产生两种完全不同的效果。本章将学习对音频添加各种效果器，使音

频更具特色,如图 5.1 所示。

图 5.1

模拟

本章模拟是一段碗摔在地上的音频,音频时长大约为 4 秒。在模拟练习中需要学习使用组合效果-图形均衡器(10 段)、增加延迟、伸缩与变调等,使得经过处理的音频更具有碗摔碎的真实感,如图 5.2 所示。

图 5.2

5.1 预览完成的音频

5.1 视频讲解

（1）右击 Lesson05/范例文件/Complete05 文件夹的 complete05.wav 文件，在打开方式中选择已安装的音乐播放器对 complete05.wav 音频进行播放，该音频是一段由"连续的敲门声"创造的日常生活中听到的"切菜声"。

（2）关闭音乐播放器。

（3）可以用 Audition CC 打开源文件进行预览，在 Audition CC 菜单栏中选择"文件"→"打开"命令，再选择 Lesson05/范例文件/Complete05 文件夹中的 complete05.wav 文件，并单击"打开"按钮。单击"播放"按钮，"波形编辑器"会对音频进行播放，如图 5.3 所示。

图 5.3

5.2 创造声音

5.2 视频讲解

为了使声音设计真实、生动，常常使用类似的声音作为原始素材。本节将把"连续的敲门声"制作成日常生活中经常听到的切菜声，使读者可以对 Audition"效果组"面板的功能有更深刻的了解。

5.2.1 创造切菜声

（1）打开 Audition CC 菜单栏，选择"文件"→"打开"命令，导航至 Lesson05/范例文件/Start05 文件夹，打开 start05.wav 文件，此时可以看到"波形编辑器"中的音频文件。

（2）选择"文件"→"另存为"命令，将文件命名为"demo05.wav"，并将其保存在Start05文件夹中。

（3）先单击"循环"按钮（为使声音持续播放），再单击"播放"按钮，试听音频文件，如图5.4所示。

图 5.4

（4）接下来开始创造切菜的声音。单击"效果组"选项卡中"插槽1"右边的箭头按钮，在弹出的下拉菜单中选择"滤波与均衡"→"图形均衡器（10段）"命令，如图5.5所示。

图 5.5

（5）保持其他设置不变（"范围"为48dB，"主控增益"为0dB），将"500"与"1k"频段分别上移至24dB，即可听到连续的敲门声已经变成了厨房中的切菜声，如图5.6所示。

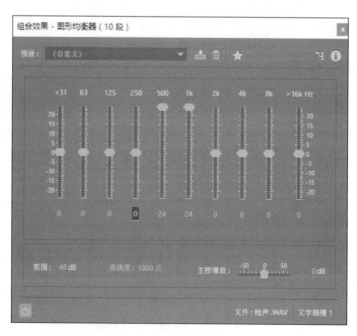

图 5.6

注意：直接单击右上角的"关闭"按钮,关闭面板,效果就已经应用到音频中。

(6) 使用"延迟"效果使得切菜的声音更加紧凑。单击"效果组"选项卡中"插槽2"右边的箭头按钮,在弹出的下拉菜单中选择"延迟与回声"→"延迟"命令,如图5.7所示。

图 5.7

(7) 在打开的"延迟"面板下,将"延迟时间"调至100ms,将"混合"设置为80%,即可听到切菜声音的频率变得更快了,如图5.8所示。

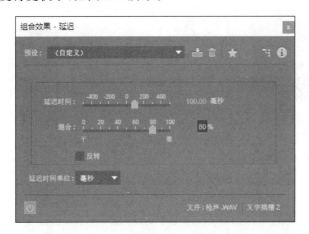

图 5.8

(8) 不保存,关闭项目。

5.2.2 创造丁零声

有时候,声音经过"伸缩与变调"处理,会有意想不到的效果,本节将继续使用"连续的敲门声"创造不一样的声音。

(1) 选择"文件"→"打开"命令,导航至 Lesson05/范例文件/Start05 文件夹,打开 demo05.wav 文件。

(2) 双击"波形编辑器"选中整个波形文件。

(3) 选择"效果"→"时间与变调"→"伸缩与变调(处理)"命令,如图5.9所示。

(4) 在打开的"效果-伸缩与变调"面板中,将"伸缩"设置为150%,将"变调"滑块移至最右端(36半音阶),然后单击面板下方的"预览播放/停止"按钮,确认效果为所需后,即可单击"应用"按钮应用于文件,如图5.10所示。此时可听到切菜的声音已经变成了清脆的"丁零"声。

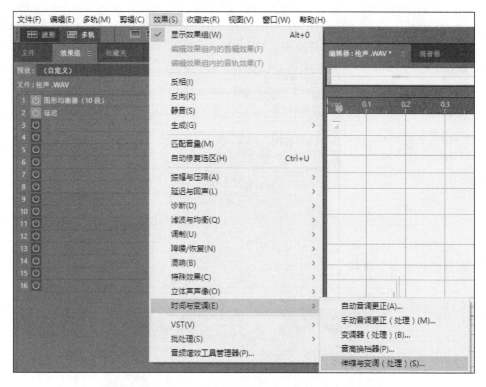

图 5.9

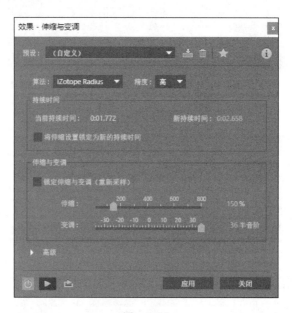

图 5.10

> **注意**：极端的变调可能会引发一些异常现象，如在音频文件的开始与结尾处有不和谐声音出现。若发生这种情况，可选择不和谐声音的位置，将其删除即可。如果变调处理使音量变小，提高"效果组"的"输出"控制即可。若发生其他一些异常，读者可随机应变进行处理。

(5) 接下来为音频添加"混响"效果,让声音听起来更加和谐。选择"效果"→"混响"→"室内混响"命令,如图 5.11 所示。

图 5.11

(6) 在打开的"效果-室内混响"面板中,在"预设"下拉菜单中选择"自定义"选项。将"衰减"设置为 10000ms,"早反射"设置为 100%,将"高频剪切""低频剪切""阻尼""扩散"的滑块拖到最右侧,将"输出电平"选项区域的"干"设置为 20%,"湿"设置为 20%,如图 5.12 所示。单击"应用"按钮,需要等待几秒钟进行处理。单击"播放"按钮,即可收听到清脆的"丁零声"。

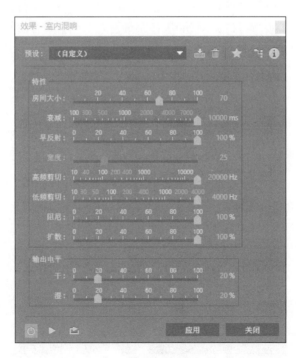

图 5.12

(7) 不保存，关闭项目。

5.3 声音设计

声音设计(Sound Design)是指在影视节目制作中对整个节目或片子的音响部分(包括语言音响、音乐音响和效果音响)做总体设计，使得音响与其他艺术手段能一起完成艺术形象塑造的工作。声音设计人员可根据自己的需要，对原始声音进行构想、设计及创作，使其可以为自己所需服务。

声音设计也可以基于音乐进行，本节主要是强调声音效果与临场感，对声音进行一些小处理，使其可以变成另一种声音。其目的是让读者可以更了解 Audition 这个软件，在今后的学习中可以更好地利用此软件进行创作。

5.4 创造大风呼啸声

经过前面的处理。相信读者对 Audition 处理声音功能的应用已经有了一定了解，本节将介绍怎样使用"特殊效果"及"滤波与均衡"面板将生活中听到的噪声转化为沙漠中大风呼啸的声音。

5.4 视频讲解

(1) 选择"文件"→"打开"命令，导航至 Lesson05/范例文件/Start05 文件夹，打开 start05-4.wav 文件。选择"文件"→"另存为"命令，将文件命名为"demo05-4.wav"，并将其保存在 Start05 文件夹中。

(2) 双击"波形编辑器"选中全部波形。

(3) 选择"效果"→"时间与变调"→"伸缩与变调(处理)"命令，打开"效果-伸缩与变调"面板，将"伸缩"设置为 200%，将"变调"滑块移至最左端(−36 半音阶)，如图 5.13 所示。单击"应用"按钮，即可听到风在呼啸的声音。

图 5.13

(4) 接下来对其添加"特殊效果",让声音听起来更加逼真。打开"效果"→"特殊效果"→"吉他套件"命令,如图 5.14 所示。

图　5.14

(5) 在打开的"效果-吉他套件"面板中,在"预设"下拉菜单中选择"基频"选项,即可试听到声音比刚开始更加逼真了,如图 5.15 所示。

图　5.15

注意:本节主要是为了介绍 Audition 某些效果的使用,所以设置并不复杂,读者可根据自己所需,进行更多的尝试。

(6) 现在试试让风声中有些许"细沙"夹杂的效果。单击"效果组"选项卡中"插槽 1"右边的箭头按钮,选择"滤波与均衡"→"参数均衡器"命令,如图 5.16 所示。

图 5.16

(7) 在打开的"组合效果-参数均衡器"面板中,在"预设"下拉菜单中选择"自定义"选项。

(8) 关闭频段 1 至频段 5,只保留 L(低频)和 H(高频)频段。

(9) 单击 L 和 H 频段的"Q/宽度"按钮,选择较陡峭的斜率(按钮中心的曲线几乎呈垂直状)。

(10) 设置 L 频段的参数"频率"为 37Hz、"增益"为 30dB;设置 H 频段的参数"频率"为 500Hz,"增益"为 0dB。

(11) 为风声增加一些细节特征,开启频段 1 至频段 5,将频段 1 的"频率"设置为 60Hz,"增益"设置为 0dB,将频段 5 的"频率"设置为 500Hz,"增益"设置为 0dB,如图 5.17 所示。"吉他套件"的特殊效果及"参数均衡器"提供了风声的主体部分。试听音频可听到很明显的大风夹杂细沙的感觉,闭上眼,将自己置身于沙漠中,感觉会更逼真。

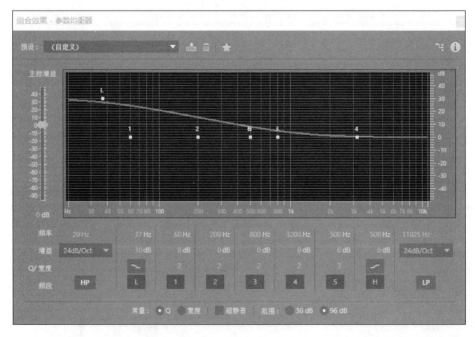

图 5.17

(12)保持项目为打开状态。

5.5 添加"多普勒频移"效果

5.5 视频讲解

除了创造静态音效外,Audition 还可以使用"多普勒换挡器"赋予声音运动特效,如从左到右、环绕和追踪等,可给人一种声音就在身边的真实感。本节将对音频应用这一效果,使读者得到切身体会。

(1)接着上一节的内容,继续学习本节。

(2)双击"波形编辑器"选中全部波形。

(3)选择"效果"→"特殊效果"→"多普勒换挡器(处理)"命令,如图 5.18 所示。

图 5.18

(4)在打开的"效果-多普勒换挡器"面板中,在"预设"下拉菜单中选择"圆中旋转"选项,如图 5.19 所示。试听声音,可用声音环绕的效果,再单击"应用"按钮即可。

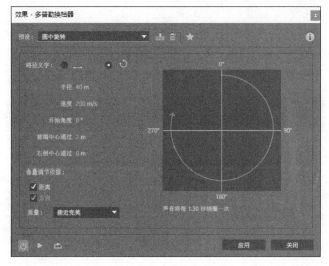

图 5.19

（5）为了加强"多普勒换挡器"的效果，单击"效果组"选项卡中"插槽2"右边的箭头按钮，选择"调制"→"镶边"命令，如图5.20所示。

图 5.20

（6）在打开的"组合效果-镶边"面板中，在"预设"下拉菜单中选择"听觉"选项，再将"立体声相位"设置为20°，将"反馈"设置为50%，将"调制速率"设置为0.1Hz，如图5.21所示。应用并试听声音可感觉到多普勒效果更为明显了。

图 5.21

CS6 在Audition CS6版本中，此步骤应为：将"回授"设置为50%。"反馈"在CS6版本中应为"回授"，如图5.22所示。

图 5.22

（7）不保存，关闭项目。

5.6 提取频段

5.6 视频讲解

Audition 的"频段分离器"可以将音频文件分为不同的频段，并将每个频段提取为单独的文件。将频段单独分离后，可将其移至"多轨编辑器"中分别对其按需进行处理。

（1）选择"文件"→"打开"命令，导航至 Lesson05/范例文件/Start05 文件夹，打开 start05-6.wav 文件。选择"文件"→"另存为"命令，将文件命名为"demo05-6.wav"，并将其保存在 Start05 文件夹中。

（2）选择"编辑"→"频段分离器"命令，在打开的"频段分离器"面板中，在"预设"下拉菜单中选择"（自定义）"选项，开启 8 个频段，设置频段 1 "最小值"为 0Hz、"最大值"为 100Hz；设置频段 2 "最小值"为 100Hz、"最大值"为 200Hz；设置频段 3 "最小值"为 200Hz、"最大值"为 400Hz；设置频段 4 "最小值"为 400Hz、"最大值"为 800Hz；设置频段 5 "最小值"为 800Hz、"最大值"为 1800Hz；设置频段 6 "最小值"为 1800Hz、"最大值"为 3200Hz；设置频段 7 "最小值"为 3200Hz、"最大值"为 7000Hz；设置频段 8 "最小值"为 7000Hz、"最大值"为 22050Hz，如图 5.23 所示。

注意：实际操作时，参数可不设置如此精确；若需要数据精确，可再手动输入参数。也可直接拖动频段所对应的线条进行设置。

（3）单击"确定"按钮。分离器将把设置的每个频段提取，并保存为单独的文件。在"波形编辑器"文件下拉菜单中可以看到每个频段分别对应的名称及其包含的范围，如图 5.24 所示，选择对应频段，可收听到相应声音。

注意："频段分离器"面板中的其他预设选项也可设置，在此主要告诉读者有此功能，学习时可根据需要进行设置。

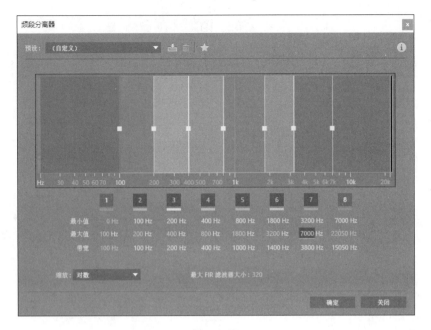

图 5.23

图 5.24

（4）不保存，关闭项目。

注意：Adobe Audition CS6 版本无此功能。

5.7 滤波与均衡效果

均衡是极其重要的效果，用于调节音量。例如，可以通过加强高频使得低沉的旁白的音色变得更加"明亮"，还可以通过加强低频使得微弱、单薄的声音

5.7 视频讲解

更加饱满。均衡还可以使得不同乐器的声音有所区别。例如,贝斯和架子鼓的底鼓信号都在低频出现,两种声音相混合不易辨别。为了解决这个问题,一些工程师会选择加强贝斯的高频信号,分辨出拨片和弦产生的噪声,而另外一些工程师会选择加强底鼓的高频用于分辨出底鼓的"拍打声"。

Adobe Audition 有 5 种不同的均衡效果器,每种效果具有不同的用途,用于调整音调和解决相应的问题。这 5 种效果器为参数均衡器、图形均衡器、FFT 滤波器、陷波滤波器和科学滤波器。

5.7.1 FFT 滤波器

"滤波与均衡"→"FFT 滤波器"效果的图形特性使得绘制用于抑制或增强特定频率的曲线或陷波变得简单。FFT 代表"快速傅里叶变换",是一种用于快速分析频率和振幅的算法。

(1) 选择"文件"→"打开"命令,导航至 Lesson05/范例文件/Start05 文件夹,打开 start05-7.1.wav 文件。选择"文件"→"另存为"命令,将文件命名为"demo05-7.1.wav",并将其保存在 Start05 文件夹中。

(2) 在效果组一个插槽中选择"滤波与均衡"→"FFT 滤波器"效果。开始播放文件,在图形中单击可以生成一个点,表示频率响应的蓝色线条将上下移动附着这个点。可以向上、向下或向两侧移动这个点。创建点的数量不受限制,可以制作非常复杂的,甚至离奇的均衡曲线和形状。

(3) 为了获得更光滑的曲线,选中"曲线"复选框。图 5.25 所示为未选中"曲线"复选框时各点的初始位置,而图 5.26 所示为选中"曲线"复选框之后的效果。

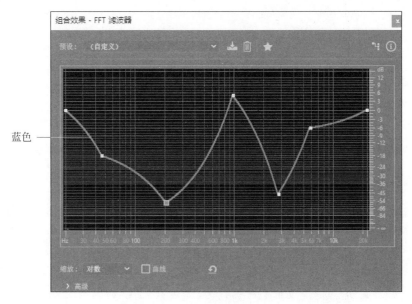

图 5.25

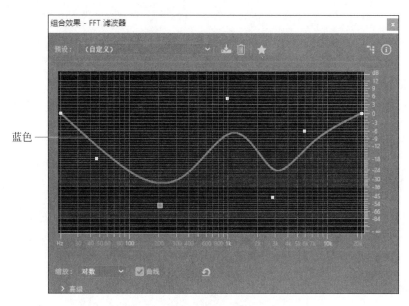

图 5.26

> **注意**：此处介绍"FFT 滤波器"的其他参数。在主要工作于低频区域时，"缩放"应设置为"对数"，绘制节点时拥有最佳分辨率。"线性"选项在高频区域具有同样的优势。在"高级"选项区域中，为了在陡峭的、精准的滤波器中获得最佳的精准度，要选择较高的值，如 8192～32778。对于节奏感较强的音乐，较低的取值产生瞬态部分较少。对于"窗口"参数，一般选择"哈姆"和"布莱克曼"选项是最好的。列表中第一个选项其响应曲线是比较窄的，后面的选项其曲线形状依次变宽。

（4）关闭对话框，不保存文件，关闭项目。

5.7.2 图形均衡器

图形均衡器可以在不同的固定频率带宽中增强或减弱响应。移动滑块形成一个滤波器频率响应的"图形"，将其命名为"图形均衡器"。图形均衡器（10 段）的频率点以倍频呈间隔分布，在一般场合使用；图形均衡器（20 段）与图形均衡器（10 段）工作原理相同，只是其相邻两段间隔为半个八度，很大程度上提高了分辨率；图形均衡器（30 段）与图形均衡器（20 段）工作原理相同，只是其相邻两段间隔为三分之一个八度，进一步提高了分辨率。

5.7.3 陷波滤波器

"陷波滤波器"是一种可以在某一个频率点迅速衰减输入信号，以达到阻碍此频率信号通过的滤波效果。从通过信号频率范围的角度讲，陷波滤波器属于带阻滤波器的一种，只是它的阻带非常狭窄，可以用于消除嗡嗡声，也就是所谓的"音频修复"。

（1）选择"文件"→"打开"命令，导航至 Lesson05/范例文件/Start05 文件夹，打开 start05-7.3.wav 文件。选择"文件"→"另存为"命令，将文件命名为"demo05-7.3.wav"，并将其保存在 Start05 文件夹中。

（2）开始播放文件，注意文件中有很明显的嗡嗡声。

(3) 单击一个效果插槽中的右箭头按钮,选择"滤波与均衡"→"陷波滤波器"命令,弹出"组合效果-陷波滤波器"面板,如图 5.27 所示。

图 5.27

(4) 启用"陷波滤波器"功能后再次播放收听效果。滤波器的默认设置是一个很好的起点(对于欧洲人应该选择"50Hz 与谐波移除"预设,而不是基于 70Hz 的默认设置),但注意还有一些响声和不自然的音质。此时需要调整设置来降低嗡嗡声,保留自然的声音。

(5) 默认设置中有 6 个陷波,第一个从 70Hz 开始,其他陷波所在频率是 70Hz 的谐波。通过单击"启用"按钮测试哪些陷波位置对声音没有改善,将其关闭。关闭陷波 3、5、5 和 7,注意这不会增大嗡嗡声。关闭陷波 1 和 2,会增大嗡嗡声,所以重新启用陷波 1、2,再进一步优化设置。

(6) 减少陷波 1 和 2 的增益到 −55dB 左右。

(7) 调整陷波 1 和 2 的"增益"参数。为了获得最自然的声音,需要在降低嗡嗡声的情况下采用最小的减少值。降低嗡嗡声需要最少 −37dB 的减少量。

(8) 绕过"陷波滤波器",注意嗡嗡声如何增加。

(9) 关闭对话框,不保存文件,关闭项目。

5.7.4 参数均衡器

"参数均衡器"效果提供对音调均衡的最大控制。它提供九段均衡,其中五段可通过参数设置响应,用于增强(使之更为突出)或减弱(使之不太突出)频域的特定频段。每个可调参数的均衡频段有 3 个参数。"参数均衡器"提供对频率、Q 和增益设置的完全控制。

- 主控增益:在调整 EQ 设置后对过大或过软的整体音量进行补偿。
- 频率:设置频段 1~5 的中心频率,以及带通滤波器和限值滤波器的转角频率。
- 增益:设置频段的增强或减弱值,以及低通滤波器的每个八度音阶的斜率。

- Q/宽度：控制受影响频段的宽度，Q 值越低，影响的频率范围越大。非常高的 Q 值（接近于 100）影响非常窄的频段，适合用于去除特定频率（如 70Hz 的嗡嗡声）的陷波滤波器。

(1) 选择"文件"→"打开"命令，导航至 Lesson05/范例文件/Start05 文件夹，打开 start05-7.4.wav 文件。选择"文件"→"另存为"命令，将文件命名为"demo05-7.4.wav"，并将其保存在 Start05 文件夹中。

(2) 单击"效果组"中一个插槽的右箭头按钮，然后选择"滤波与均衡"→"参数均衡器"命令。开始播放文件。

(3) 弹出"组合效果-参数均衡器"面板，如图 5.28 所示，注意有 5 个显示数字的方框，每个代表一个可控制的具有可调参数的频段。单击其中一个（如第 3 个）向上拖动增强响应，或者向下拖动减弱响应。向左移动到较低的频率或向右移动到较高的频率，收听效果。

图 5.28

(4) 在图形的下方区域，针对每一个可调参数频段显示"频率""增益""Q/宽度"参数。选中频段的"Q/宽度"参数，向上拖动可以使施加增减效果的频段变窄，向下拖动可以使频段变宽。还可以单击频段编号来关闭/启用效果器。

(5) 选择"（默认）"预设，将均衡恢复到无效果的状态。L 和 H 两个方框分别控制低频段与高频段的响应。针对选中的频率施加增强或减弱效果，但这里的增强和减弱向外拓展到音频频域的边界。超过特定的频率之后，响应会达到限值，即为减弱效果的最大值。

(6) 单击白色 H 方块，轻微向上拖动鼠标，看它如何增强高频。向左拖动，可以听到增强效果影响的高频范围拓宽了。单击 L 方块，收听它如何影响低频。在高频段与低频段的参数部分，可以通过单击"Q/宽度"按钮改变各段的频率倾斜度。

(7) 重新选择"（默认）"预设，清除各种效果。有两个额外的频段："高通"和"低通"，可通过单击 HP 和 LP 按钮启动。此时单击这两个按钮。

(8) 单击白色 HP 方块，向右拖动听一听如何影响低频响应。

（9）可以改变滤波器的倾斜度，也就是改变对于频率的衰减比率。HP 面板显示出参数，在"增益"下拉菜单中选择 7dB/Oct 选项，看它如何生成一条平滑的曲线。选择 58dB/Oct 选项生成一条陡峭的曲线。

（10）同样，通过单击 LP 方块向左或向右拖动，感受"低通"滤波器如何影响声音，从"增益"下拉菜单中选择不同的曲线。

> **注意**：所有的响应可以同时实现。屏幕下方的长条区域有另外几个选项："常量"的 Q（Q 是相对于频率的比率）是最常用的，"常量"的"宽度"指 Q 保持不变、与频率无关；"超静音"选项可以用于降低噪声与人为干扰，但占用较多的资源，经常不启用；"范围"设定增强或减弱的阈值是 30dB 还是 97dB。一般选用 30dB。

（11）关闭对话框，不保存文件，关闭项目。

5.7.5 科学滤波器

"科学滤波器"可对音频进行高级处理。常用于数据采集，可以从"效果组"查看波形编辑器中各项资源的效果，或者查看"多轨编辑器"中音轨和剪辑的效果。因为"科学滤波器"是计算密集型的，在调整大部分参数时不会听到变化；在停止调整参数之后，"科学滤波器"完成计算后才能够听到编辑的效果。同时要注意有一些参数在文件停止播放之后才能进行调整。因为"科学滤波器"比较复杂，要想了解其如何运作，比较简单的方式是导入各种不同的预设再调整一些参数。

"科学滤波器"有 4 种不同的类型，每种类型提供 4 种模式。其中，"巴特沃斯"响应通常是能够平衡品质与精确度的最佳选择。

"科学滤波器"的 4 种类型如下。

- 贝塞尔：提供准确的相位响应，而没有响铃或过冲。打击乐通常选择这种类型，对于其他的滤波任务，多选择"巴特沃斯"类型。
- 巴特沃斯：提供相位响应、响铃和过冲最少的平坦通带。它适用于大多数滤波任务。
- 切比雪夫：在带通中提供最佳阻带抑制性，但相位响应、响铃和过冲最差。仅在抑制阻带比保持准确的通带更重要时，才使用此滤波器类型。
- 椭圆：提供陡峭且较窄的过渡带宽。不同于"巴特沃斯"和"切比雪夫"滤波器，它还可以消频。但是，它可以在阻带和通带中引入波纹。

每种类型提供的 4 种模式如下。

- 低通：通过低频并去除高频，必须指定去除频率的截止点。
- 高通：通过高频并去除低频，必须指定去除频率的截止点。
- 带通：保留某一范围内的频段，同时去除所有其他频率。必须指定两个截止点以定义频段的边缘。
- 带阻：抑制指定范围内的任何频率。"带阻"又称陷波滤波器，与带通相对。必须指定两个截止点以定义频段的边缘。

（1）选择"文件"→"打开"命令，导航至 Lesson05/范例文件/Start05 文件夹，打开 start05-7.5.wav 文件。选择"文件"→"另存为"命令，将文件命名为"demo05-7.5.wav"，并

将其保存在 Start05 文件夹中。

(2) 单击一个效果插槽的右箭头按钮,选择"滤波与均衡"→"科学滤波器"命令。

(3) 开始播放文件。在"预设"下拉菜单中选择"降到 250 赫兹以下"选项。注意陡峭的斜率会去除所有的低频。若想让斜率更为陡峭,将"阶数"调至"66"。阶数越高,斜率越陡峭,如图 5.29 所示。

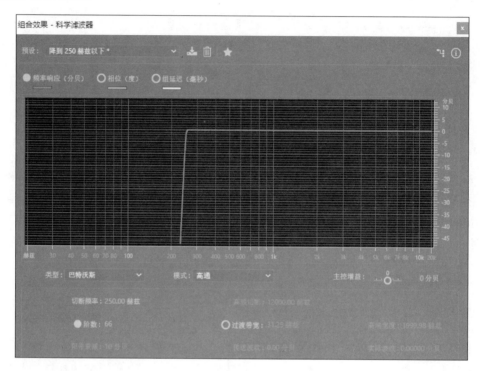

图 5.29

(4) 停止播放文件,将"切断频率"调至 500Hz。恢复播放,声音更"轻微",所有的低频都已消失,如图 5.30 所示。

(5) 将"模式"设置为"低通",将听到相反的效果——保留全部低频,高频消失。再将"模式"设置为"带通","科学滤波器"将把一段特定频带之外的频率移除,如图 5.31 所示。

(6) 停止播放文件,将"模式"设置为"带通",在"高频切断"参数框中输入"1000.00",如图 5.32 所示。继续播放文件,这时候只能听到很窄的频段。将"模式"设置为"带阻",出现相反的效果,频带内的部分被移除。

(7) 停止播放,在"预设"下拉菜单中选择"移除亚音速隆隆声"选项,如图 5.33 所示,按 Space 键开始播放文件,此时不会再听到低频损失,因为响应在 28Hz 以下的部分明显降低。对于有亚音速信号干扰的音频,这种滤波器非常适用。

(8) 对"纯音乐.mp3"音频添加效果后,放在 Lesson05/案例文件/Complete05 文件夹中,打开"纯音乐.mp3"文件,播放添加效果后的音频,感受 Audition 软件效果组的功能,关闭音频。

(9) 关闭对话框,不保存文件,关闭项目。

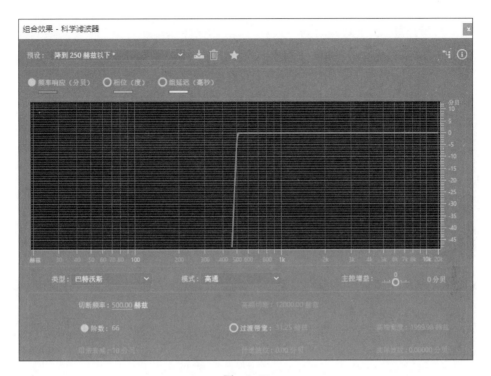

图 5.30

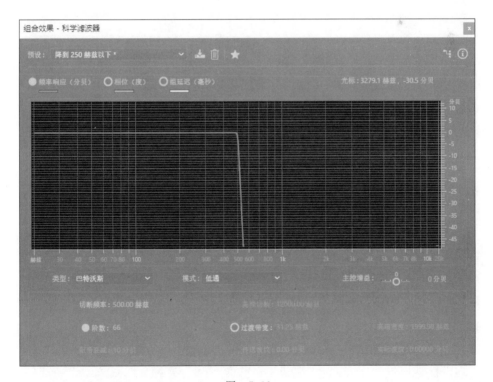

图 5.31

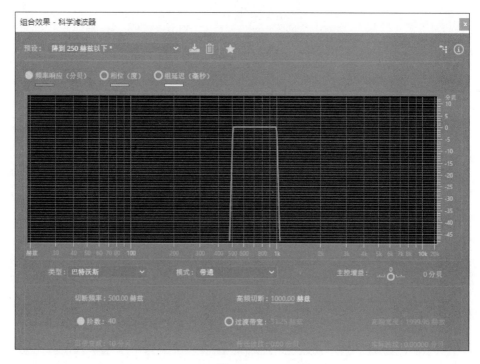

图 5.32

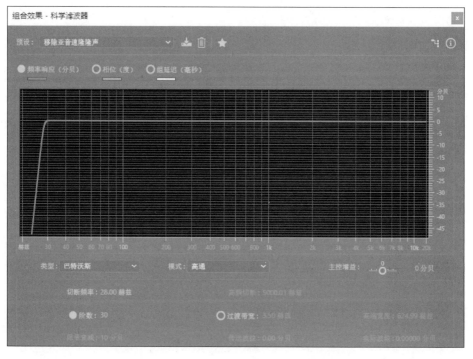

图 5.33

5.8 调制效果

与之前讨论的效果不同,调制效果不是为了解决问题,而是尽可能通过特殊效果为音乐添加"调料"。这些效果能够生成非常特别的声音,对于大多数效果而言,可以导入预设,收听它们如何影响声音,分析哪些参数对于编辑音频而言最重要。

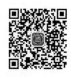

5.8 视频讲解

5.8.1 和声效果

"和声"能够让一个单独的声音听起来像合唱生成的。"和声"效果可一次模拟多个语音或乐器,原理是通过少量反馈添加多个短延迟,结果是丰富生动的声音。可以使用和声来增强人声轨或为单声道音频添加立体声空间感。

> **注意**:"和声"效果针对立体声信号使用效果最佳,如果音源为单声道信号,将它转换为立体声信号以获得最佳效果,选择"编辑"→"变换采样类型"命令,在"声道"下拉菜单中选择"立体声"选项,单击"确定"按钮。

- 特性:表示和声中每个语音的特性。
- 语音:确定模拟语音的数目。
- 延迟时间:指定允许的最大延迟量。
- 延迟率:确定延迟从零循环到最大延迟设置的速度。
- 反馈:将一定比例处理后的语音添加回声效果输入。
- 扩展:为每个语音增加延迟,以大约 200ms 的时间将语音隔开。
- 调制深度:确定出现振幅的最大变化。
- 立体声场:指定和声语音在左右立体声声像之间的位置。
- 输出电平:设置原始信号和和声信号的比率。极高设置可能导致剪切。

(1) 选择"文件"→"打开"命令,导航至 Lesson05/范例文件/Start05 文件夹,打开 start05-8.1.wav 文件。选择"文件"→"另存为"命令,将文件命名为"demo05-8.1.wav",并将其保存在 Start05 文件夹中。

(2) 单击一个效果插槽的右箭头按钮,选择"调制"→"和声"命令。

(3) 注意使用"(默认)"预设的"和声"效果之后,声音如何变得更饱满、洪亮。选中"最高品质(占用较多处理容量)"复选框时,大部分现代计算机可以提供这一操作需要的、额外的处理能力,但如果音频出现噼啪声或间断,则取消选中此复选框。

(4) 增加"调制深度"到 8dB 左右。注意声音如何变得更加生动。为了使得这一效果更明显,将"调制速率"调至 3Hz,如图 5.34 所示,"调制深度"与"调制速率"相互关联,较高的"调制速率"通常对应较低的"调制深度",将"调制深度"调至 0dB。

(5) 为了营造有更多"人"在演唱的效果,在"声音"下拉菜单中选择"16"选项,如图 5.35 所示,因为增加了较多声音,也许需要将"效果组"面板的输出音量控制向下调,避免出现失真。

(6) 现在将"延迟时间"调至 40ms。增加"延迟时间"可以使声音变大,但延迟过长则可

图 5.34

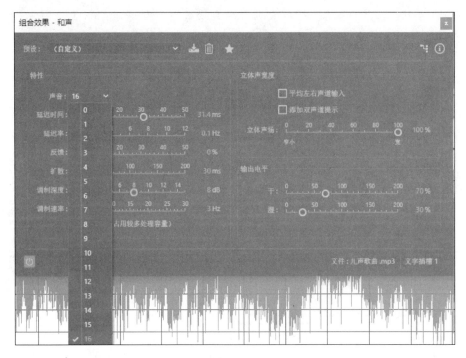

图 5.35

能产生"跑调"的效果,如图 5.36 所示。

(7) 将"扩散"调至 150ms 左右。"扩散"可增加立体声声像宽度。绕过/启用"和声"效果收听这些编辑操作的效果,如图 5.37 所示。

图 5.36

图 5.37

(8) 启用"和声"效果,注意到有"干声""湿声"输出电平控制。为了获得更精致的效果,设置更高的"干声"值和更低的"湿声"值,或者只打开"湿声",保留最"发散"的声音特质。

(9) 上调"反馈"参数,但一定要小心,即使是很轻微的增量也会产生难以控制的反馈音效。将其增加到 10 可为"和声"添加"旋转"的效果。

(10) 余下的控制针对立体声声像。调整"立体声场"可使得输出更窄或更宽。选中"平均左右声道输入"和"添加双声道提示"复选框,如果更喜欢这样的声音,则继续选中这两个复选框。如果音效没有改善则取消选中。如果原始音频信号是单声道音频,则取消选中"平均左右声道输入"复选框。

(11) 为了解还能够用"和声"效果获得什么特殊音效,尝试选择其他的预设,如选择"机器人小蜜蜂序曲"选项等。注意,一些更为奇特的声音使用了多种调制、大量的反馈或更长的延迟时间。

(12) 关闭对话框,不关闭项目,为下一节的学习做准备。

5.8.2 "和声/镶边"效果

"和声/镶边"效果合并了两种流行的基于延迟的效果。"和声"效果可一次模拟多个语音和乐器,原理是通过少量反馈添加多个短延迟,"镶边"效果可创建迷幻的相移声音,原理是将变化的短延迟与原始信号混合在一起。

- 和声:模拟同时播放多个语音或乐器。
- 镶边:模拟最初在打击乐中听到的延迟相移声音。
- 速度:控制延迟时间从零循环到最大延迟设置的速率。
- 宽度:指定最大延迟量。
- 强度:控制原始音频与处理音频的比率。
- 瞬时:强调瞬时,提供更锐利、更清晰的声音。

(1) 单击当前效果插槽的右箭头按钮,选择"调制"→"和声/镶边"命令,使"和声/镶边"效果替代"和声"效果。

(2) 导入不同的预设,感受每个处理方式提供的不同类型的效果。

(3) 关闭对话框,不关闭项目。

5.8.3 "镶边"效果

"镶边"效果是通过将大致等比率的变化短延迟混合到原始信号中而产生的音频效果。合并两个生成的录音产生了相移延时效果。这一效果因其具有"迷幻"特征在 20 世纪 60 年代颇为流行。

"镶边"效果可以特定或随机间隔稍微延迟信号和调整信号相位来创建相似的效果。

- 初始延迟时间:设置在原始信号之后开始镶边的点。
- 最终延迟时间:设置在原始信号之后结束镶边的点。
- 立体声相位:用不同的值设置左右声道延迟,以度为单位进行测量。

(1) 单击当前效果插槽的右箭头按钮,选择"调制"→"镶边"命令,播放文件收听其声音。

(2) 为了使效果更明显,将"混合"设置为 50%。改变"反馈"设置,更高的"反馈"值可以

生成更洪亮的声音，如图5.38所示。

图 5.38

（3）设置"立体声相位"，此选项可改变调制状态的相位关系，将其设置为0，则两声道的调制状态相同。增加相位值使两声道的调制状态有所区别，使声音的立体效果更明显。改变"调制速率"可用于改变调制的处理速度。

（4）尝试使用"初始延迟时间"和"最终延迟时间"两个选项，其作用是设置镶边的有效范围。"标准"的范围为0～5ms，增加"最终延迟时间"，可使得声音在"镶边"延迟时间更长时产生更像"和声"的效果，将"最终延迟时间"调整为15ms后测试效果，如图5.39所示。

图 5.39

（5）使用"模式"选项定制特殊效果。选择"反转"命令改变音色。"特殊效果"改变镶边"特点"，启用并收听判断是否喜欢这种方式，其效果随其他参数变化而改变。"正弦曲线"命令改变调制波形，可以产生某种程度上更有"起伏"的调制效果。

（6）导入其他预设了解"镶边"效果可提供哪些可能性。很多更为激进的效果需要使用很高的"调制速率"、大量的"反馈"、更长的初始或最终延迟时间，或者是上面几种效果的组合。

（7）关闭对话框，不关闭项目。

5.8.4 "移相器"效果

"移相器"效果与"镶边"效果类似，相位调整会移动音频信号的相位，并将其与原始信号重新合并，从而创造由20世纪60年代的音乐家首先推广的打击乐效果。但有一点不同是它使用了一种特殊类型的滤波方式，即用全通滤波器代替了延迟来实现最终的效果。

- 阶段：指定相移滤波器的数量。较高的设置可产生更密集的相位调整效果。
- 强度：确定应用于信号的相移量。
- 深度：确定滤波器在上限频率之下行进的距离。
- 调制速率：调制速率控制滤波器行进至频率上限的速度。
- 相位差：确定立体声声道之间的相位差。正值表示左声道开始相移，负值表示右声道开始相移。
- 上限频率：设置滤波器扫描的最高频率。
- 混合：控制原始音频与处理音频的比率。

（1）单击当前效果插槽的右箭头按钮，选择"调制"→"移相器"命令，使"移相器"效果代替"镶边"效果，播放文件。

(2) 移相器在处理中频频段时效果最佳,所以将"上限频率"调至 2000 Hz 左右,如图 5.40 所示。

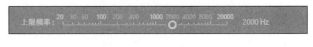

图 5.40

(3) 调整"相位差异"滑块,使其远离中心点(0),以拓宽立体声声像(在"镶边"效果中,可以弥补左右声道的调制效果)。现将此参数设置为 180°,如图 5.41 所示。

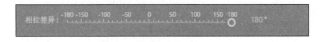

图 5.41

(4) 调整"调制速率"滑块。注意设置更快的速度会使其产生像颤音一样的效果,将其设置为 5 Hz,试听一下效果。所有调整好的参数,如图 5.42 所示。继续其他操作之前将其设置为 0.25 Hz。

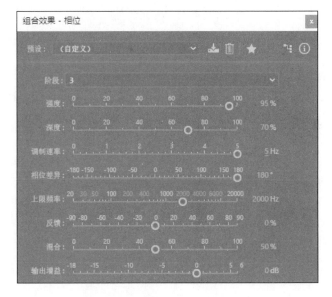

图 5.42

(5) 尝试其他参数设置,调整移相音频的"戏剧化"程度。

阶段:用于调整施加效果的程度。

强度:决定移相器提供的相移量(一般需要 90% 以上的取值,除非需要更"稳定"的声音)。

深度:设置调制涵盖范围的频率下限。这一参数是"上限频率"参数的补充,上限频率决定了调制涵盖的最高频率值。

混合:设置"干声"与"湿声"的配比。取值 50% 产生最大移相效果,将干声信号与湿声信号等比例混合。取值向 0 移动表示增加干声信号的比例,取值向 100 移动表示增加湿声信号的比例。

(6) 导入移相器的各种预设,收听音频,感受不同类型的效果。

(7) 不保存文件,关闭项目。

5.9 "混响"效果

5.9 视频讲解

声波在室内传播,声音从墙壁、屋顶和地板反弹到耳中。这些反弹声音几乎同时到达耳中,无法感知到单独的回声,但会感受到具有空间感的声音环境,该反弹声音就是混响。

混响时间的长短是音乐厅、剧院、礼堂等建筑物的重要声学特性。声波遇到障碍会反射,所以世界充满了混响。

混响效果中,两种混响处理较常用:卷积混响和算法混响。每种混响都有其特定用途。一些工程师更喜欢使用算法混响,因为它可以创建"理想的"混响空间;而另外一些工程师更喜欢卷积混响,因为它的效果更"真实"。

5.9.1 卷积混响

"卷积混响"中声音更具有真实性,可以生成非常逼真的混响效果。它可以重现从衣柜到音乐厅的各种空间。基于卷积混响使用脉冲文件模拟声学空间,可以使声音栩栩如生。

> **注意**:由于卷积混响需要大量处理,在较慢系统上预览时可能会听到咔嗒声或爆音。在应用效果之后,这些失真会消失。

- 脉冲:指定模拟声学空间的文件。单击"加载"按钮以添加 WAV 或 AIFF 格式的自定义脉冲文件。
- 空间大小:指定由脉冲文件定义的完整空间的百分比。百分比越大,混响越长。
- 阻尼 LF:减少混响中低频重低音分量,避免模糊并产生更清晰的声音。
- 阻尼 HF:减少混响中的高频瞬时分量,避免刺耳声音并产生更温暖生动的声音。
- 预延迟:确定混响形成最大振幅所需的毫秒数。

(1) 选择"文件"→"打开"命令,导航至 Lesson05/范例文件/Start05 文件夹,打开 start05-9.1.wav 文件。选择"文件"→"另存为"命令,将文件命名为"demo05-9.1.wav",并将其保存在 Start05 文件夹中。

(2) 单击效果插槽的右箭头按钮,选择"混响→卷积混响"命令。

(3) 尝试导入一些预设,感受一下卷积混响能够实现什么效果。完成之后导入"存储空间"预设,如图 5.43 所示。

(4) 从"脉冲"下拉菜单中导入不同的脉冲。注意每种脉冲如何产生不同的卷积特性。完成之后导入"大厅"脉冲,这样可以了解各种参数如何影响音频,如图 5.44 所示。

图 5.43

图 5.44

(5) 调整"混合"参数改变干声对湿声的比例。

(6) 调整"房间大小"控制,仔细听这一选项如何改变大厅的大小。稍后可以将其与算法混响提供的变化区间相对比。

(7) 将"衰减低频"滑块移到左端,可模拟放置大量吸声材料的室内效果,相对于低频,它更容易吸收高频部分。将"衰减高频"滑块移到最左端以移除低频,生成"相对单薄"但同时不那么"含混不清"的混响特性,如图 5.45 所示,"衰减低频"和"衰减高频"影响频率响应。

图 5.45

(8) 将"预延迟"滑块(用于设定声音首次出现之前的时间及从一个平面反射的时间)移到 60ms 和 100ms 处,分别感受一下预延迟是如何改变声音的。预延迟的时间越长,则声音反射的时间越长,对应的空间越大。

(9) 将"宽度"滑块向右端移动,生成更宽的立体声声像;将滑块左移可使其变窄。调整"增益"设置干声/湿声整合后的总增益。通常将其设置为 0,除非在添加混响效果后需要弥补信号电平的变化。

(10) 关闭对话框,不关闭项目,为下一节的学习做准备。

5.9.2 完全混响

"完全混响"基于卷积混响,从而可避免鸣响、金属声和其他声音失真。虽然它是各种混响中最复杂的,但也是最不切实际的,因为运行这一效果时 CPU 负担很重。

"混响设置"选项卡中的参数如下。

- 衰减时间:指定混响衰减 60dB 需要的毫秒数。
- 扩散:控制回声形成的速率。
- 感知:模拟环境中不规则空间的混响。
- 高通切除:防止低频声音的损失。

"着色"选项卡中的参数如下。

- 增益:在不同频率范围中增强或减弱混响。
- Q:设置中间频段的宽度。值越高,影响的频率范围越窄;值越低,影响的频率范围越宽。
- 衰减:指定在应用"着色"曲线之前混响衰减的毫秒数。

(1) 单击当前效果插槽的右箭头按钮,选择"混响"→"完全混响"命令。

(2) 导入几种预设,了解"完全混响"的音效潜能。

(3) 文件停止播放之后,将"完全混响"面板右侧的"输出电平"选项区域中的"干"和"混响"调整为"0",将"早反射"调整至"100",如图 5.46 所示,这样就可以很容易地听出改变"混响"参数("衰减时间""预延迟时间""扩散"和"感知")的效果,其功能与"混响"效果中的同名控制参数完全相同。

(4) 使用"房间大小"和"尺寸"控制生成一个虚拟房间。更大的房间生成更持久的混响。"尺寸"设置宽度与深度的比例,0.25 以下的取值会使声音听起来不太自然,但如果需

图 5.46

要特殊类型的声音效果可以尝试(建议先降低监听的音量,音量可能有不可预料的激增)。

(5)将"高通切除"滑块向左移动,可以减少高频部分,获得更暗的声音,或者向右移动获得更明亮的声音。"高通切除"与"室内混响"中的"高频剪切"工作方式相同。"左/右位置"滑块通过向左或向右移动用以将立体声的早反射调整到偏上或偏下。如果希望反射源一同移动,则选中"包括直通"复选框。

(6)选择"着色"选项卡,可打开一个三段均衡,包含高频段、低频段和一个参数段,如图 5.47 所示。前面已经学习了均衡器如何使用。除此之外,它还支持调节"衰减"参数,用于设定着色的均衡生效之前的等待时间,若将其设置为 0,能尽快听到调整参数的效果。例如,降低高频会生成"更温暖"的混响音效。

(7)关闭对话框,不关闭项目。

5.9.3 混响

"混响"效果通过基于卷积混响的处理模拟声学空间。它可以重现声学或周围环境。回声可以紧密地隔在一起,这样信号的混响拖尾可随时间平滑衰减,创造温暖和自然的声音。

当启用"混响"效果时,有可能会看到一个警告,提醒注意这是一种 CPU 密集型的效果,建议在播放文件之前使用。不能实时调整混响特性,只能在播放停止后操作。但是可以随时调节干声与湿声的电平。

(1)单击当前效果插槽的右箭头按钮,选择"混响"→"混响"命令,使"混响"效果代替"完全混响"效果。

(2)导入各种预设,调整干声、湿声滑块。此时正在处理一段节奏感很强的声音,使用"打击乐教室"和"稠化"会很有效。

(3)调整"感知"滑块,这一参数与高频衰减相似,取值为 0 时声音更木讷,取值为 200

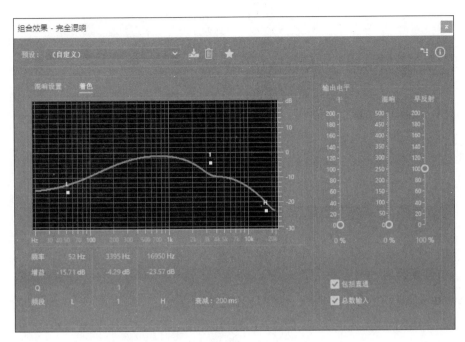

图 5.47

时模拟更加不规则的收听环境,所以声音更明亮。尝试不同的"感知"滑块取值,收听效果,其差别很微妙。

(4) 关闭对话框,不关闭项目。

5.9.4 室内混响

与其他混响效果一样,"混响"→"室内混响"效果可模拟声学空间。但是,相对于其他混响效果,它的速度更快,占用的处理资源器也更低,因为它不是基于卷积混响的。因此,可以在"多轨编辑器"中快速有效地进行实时更改,无须对音轨预渲染效果。

接下来介绍的混响效果没有按照排序进行,因为"室内混响"是一种简单、高效、实时运行的、可以很容易听到改变参数效果的算法混响。

(1) 单击当前效果插槽的右箭头按钮,选择"混响"→"室内混响"命令,使"室内混响"效果代替"混响"效果。

(2) 弹出"组合效果-室内混响"对话框,如图 5.48 所示。选择"(默认)"预设,调整"衰减"滑块。注意此处的参数变化范围远远大于"卷积混响"的"房间大小"参数。

(3) 将"衰减"滑块移到最左端,调整"早反射"滑块。增加早反射参数值产生的效果类似于处在一个有坚硬表面的小的声学空间里。

(4) 将"衰减"设置为 6000ms,将"早反射"设置为 50%。调整"宽度"控制来设定立体声声像,参数 0 对应最窄,参数 100 对应最宽,最终将"宽度"调整为"100",如图 5.49 所示。

(5) 将"高频剪切"滑块向左移动,减少高频使声音听起来更阴暗,或者将滑块向右移动,使声音听起来更明亮。"高频剪切"参数与"卷积混响"的"衰减低频"参数相似,但"高频剪切"参数的可调节范围更广。

(6) 将"低频剪切"滑块向右移动可减少低频部分,这样可以"收紧"低频边界,降低"模

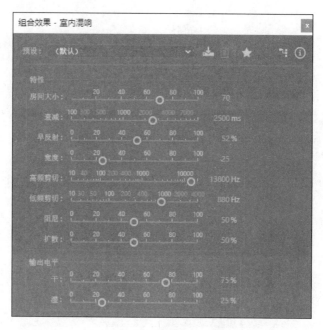

图 5.48

图 5.49

糊程度",或者将滑块向左移动,混响可影响到低频部分。"低频剪切"参数类似于"卷积混响"中的"衰减高频"参数。

(7) 尝试调整"阻尼"。"阻尼"提供与"卷积混响"中的"衰减低频"参数相同的功能。阻尼与高频剪切的区别在于,阻尼提供的衰减方式是声音衰减的时间越长对其高频的衰减效果越强,而高频剪切的效果是持续不变的。

(8) 调整"扩散"控制。取值 0% 时回声相互分离,取值 100% 时回声混合在一起变得平稳、流畅。一般而言,高扩散值设置用于打击类的声音,低扩散值设置用于持续型的声音,如人声、弦乐、管风琴等。

(9) 尝试调整"输出电平",改变"干"与"湿"的电平值。

(10) 关闭对话框,不保存文件,关闭项目。

5.9.5 环绕混响

环绕混响效果主要用于 5.1 音源。但也可为单声道或立体声音源提供环绕声环境。在"波形编辑器"中,可以选择"编辑"→"转换为采样类型"命令,将单声道或立体声文件转换为 5.1 声道,然后应用环绕混响。在"多轨编辑器"中,可以使用"环绕混响"将单声道或立体声音轨发送到 5.1 总音轨或主音轨。

5.10 立体声声像效果

立体声声像效果改变文件的立体声声像。Audition 包含 3 种用于调节立体声声像的效果:"中置声道提取器""立体声扩展器"和"图形相位调整器"。最后一种效果是很深奥的工具,在处理一般音频项目时基本不会用到,所以下面只介绍"中置声道提取器"和"立体声扩展器"。

5.10 视频讲解

5.10.1 中置声道提取器

"中置声道提取器"效果可保持或删除左右声道共有的频率,即中置声场的声音。通常使用这种方法录制语音、低音和前奏。因此,还可以被使用来提高人声、低音或踢鼓的音量,或者去除其中任何一项以创建卡拉 OK 混音。

然而,使用 Audition 的"中置声道提取器"实现这一功能是非常复杂的,它支持加强或削减中置声道,还有精确滤波,用于避免对不需要施加效果的内容产生影响。

"提取"选项卡:限制对达到特定属性音频的提取。

"鉴别"选项卡:包括可帮助识别中置声道的设置。

FFT 大小:指定快速傅里叶变换大小,低设置可提高处理速度,高设置可提高品质。

叠加:定义叠加的 FFT 窗口数。较高值会产生更加平滑的效果,较低值可产生背景噪声。

窗口宽度:指定每个 FFT 窗口的百分比。

(1) 选择"文件"→"打开"命令,导航至 Lesson05/范例文件/Start05 文件夹,打开 start05-10.1.wav 文件。选择"文件"→"另存为"命令,将文件命名为"demo05-10.1.wav",并将其保存在 Start05 文件夹中。

(2) 单击效果器插槽的右箭头按钮,选择"立体声声像效果"→"中置声道提取"命令。

(3) 调低监听设备的电平,设置"预设"为"提升中置声道低音"。

(4) 开始播放文件,缓慢提高监听设备的电平。可以听到"ARE"声音异常大,需要将"效果组"面板中的"输出"控制降至约 −7dB 以避免出现失真,如图 5.50 所示。

(5) 将"中心声道电平"滑块调至 0dB。将"侧边声道电平"滑块调至最小,如图 5.51 所示,即可将"ARE"声音单独提取出来。

图 5.50

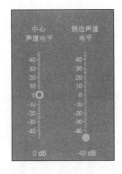

图 5.51

（6）关闭对话框，播放添加效果后的音频，感受 Audition 软件效果组的功能，不保存文件，关闭项目。

下面的课程介绍如何分离人声。

（1）选择"文件"→"打开"命令，导航至 Lesson05/范例文件/Start05 文件夹，打开 demo05-10.1.wav 文件。

（2）单击效果器插槽的右箭头按钮，选择"立体声声像效果"→"中置声道提取"命令。

（3）在"预设"下拉菜单中选择"人声移除"选项，进行播放，发现人声听不见了，如图 5.52 所示。

图 5.52

（4）选择"鉴别"选项卡，可以看到几个可以实时调整的参数项。设置"交叉渗透"为最大值、"相位鉴别""振幅鉴别"和"振幅带宽"为最小值，这些设置与音质和声音有效性相协调，如图 5.53 所示，增加"频谱衰减率"通常也会提高音质。

图 5.53

（5）关闭对话框，不关闭项目。

现在已经了解了"中置声道提取器"最精彩的部分，其他细节请参考 Audition 的"帮助"文档。

5.10.2　图形相位调整器

"立体声声像"→"图形相位调整器"效果可使通过向图示中添加控制点来调整波形的相位。

- 相位移视图：水平标尺衡量频率，而垂直标尺显示要移位的相位度数。
- 频率比例：设置线性或对数标尺上水平标尺的值。
- 声道：指定要应用相位移的声道。

注意：处理单个声道以获得最佳效果。如果将相同的相位移应用到两个立体声声道中，则产生的文件听起来完全相同。

5.10.3 立体声扩展器

"立体声扩展器"是"母带处理"效果套件中"加宽器"的一个独立的、更复杂的版本。"立体声扩展器"有与其同样的目的：扩展立体声声像使得左右声道区别更明显，声音更富有戏剧性。但是，与"加宽器"不同，"立体声扩展器"还可以将中置声道向左或向右转移，这样可以调整立体声声像向左或向右的权重比例。

- 中置声道声像：将立体声声像的中心从极左（－100%）的某个位置定位到极右（100%）。
- 立体声扩展：将立体声声像从窄/正常（0）扩展到宽（300）。

（1）单击"中置声道提取器"效果组插槽的右箭头按钮，选择"立体声声像效果"→"立体声扩展器"命令。

（2）开始播放文件。将"立体声扩展"滑块向左移动可使声像变窄，向右移动可使声像变宽。这一效果在头戴式耳机上收听最具有戏剧性，当然也可以在扩音器上收听。此时将此参数设置为180%，如图5.54所示。

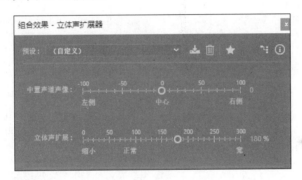

图 5.54

（3）将"中置声道声像"滑块向左、向右移动。注意这一效果如何使得人声移向立体声声像的一侧或另一侧。

（4）关闭该面板，不保存文件，关闭项目。

5.11 时间与变调

"时间与变调"菜单中有两种效果："自动音调更正"和"音高换挡器"，"自动音调更正"主要为人声设计，更正音符的音高使之音调准确。"音高换挡器"在保证不影响节奏的前提下对音频进行升调或降调处理。

5.11 视频讲解

5.11.1 自动音调更正

"自动音调更正"效果在"波形编辑器"和"多轨编辑器"中均可用。在"多轨编辑器"中，可以使用关键帧和外部操控面使其参数实现自动化。并且音调更正对整体轻微走调的人声音调进行调节。这一效果分析人声提取音调，计算音符和正确的音调有多大差距，然后进行更正，升高或降低音调进行补偿。

- 音阶：指定最合适素材的音阶类型，包括"大调""小调"或"半音"。
- 音调：设置所校正素材的预期音调。
- 起奏：控制 Adobe Audition 相对音阶音调校正音调的速度。
- 敏感度：定义超出后不会校正音符的阈值。
- 校准：指定源音频的调整标准。
- 校正表：当预览音频时，显示平调和高调的校正量。

（1）选择"文件"→"打开"命令，导航至 Lesson05/范例文件/Start05 文件夹，打开 start05-11.1.wav 文件。选择"文件"→"另存为"命令，将文件命名为"demo05-11.1.wav"，并将其保存在 Start05 文件夹中。

（2）单击效果插槽的右箭头按钮，选择"时间与变调"→"自动音调更正"命令。

（3）绕过"自动音调更正"效果，开始播放文件。观察右侧的"更正"仪表：红色带状区域表示当前音调与理想音调的差距。仪表读数为正值表示当前音调偏高；仪表读数为负值表示当前音调偏低；仪表读数处于中央位置则表示音调正确，如图 5.55 所示。

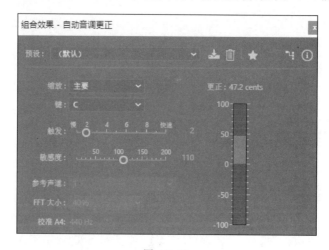

图 5.55

注意：当人声有颤音时，音调会时高时低。这很常见，通常效果也很好，可以调整"自动音调更正"不对自然颤音进行更正处理。

注意："缩放"和"键"定义了调节音调的基准音符。例如，对于 C 大调音符将被分别更正到 C、D、E、F、G、A 和 B。

（4）需要了解人声的正确基准标度和"键"，才能使用"缩放"和"键"，从"缩放"下拉菜单中选择"和声"选项，这样可以将音符更正到最近的半音。人声是 D 调，但使用降半音的第 7 音符不是 D 大调的一部分，此时可以改为使用"和声"。大多数情况下"和声"能够提供准确的更正。

（5）将"敏感度"滑块移至 200 更正所有的音符。在门限值设定偏低时，与基准音符的差距大于门限值的音符不会被调整。注意所有的音符是否都符合音调。为了对比效果如何，绕过效果或将"敏感度"调至 0 进行对比收听效果。

（6）将"触发"滑块调至 10，这样可以提供最快的响应，如图 5.56 所示，此时"自动音调

更正"会试图对颤音进行音调更正,这时会听到颤抖的声音。所以要设置到其响应足够缓慢,允许颤音自然地改变音调。将其设置为2~5是一个折中的选择,既能迅速更正连贯音符的音调,还能够保证不影响颤音。

(7) 将"缩放"调整至"次要","键"调整至"D",如图5.57所示,可以听到人声更具有小调的特点,因为音符被更正到小音阶的音调上。

图 5.56　　　　　　　　　　　　图 5.57

(8) 对音频添加效果后,关闭对话框,播放添加效果后的音频,感受Audition软件效果组的功能,不保存文件,关闭项目。

> **注意**:下面介绍"自动音调更正"的其他参数。
> "参考声道"只适用于立体声文件,它指定计算音调框架所依据的声道。"FFT大小"是在精确度和响应速度之间进行折中选择,较高的精确度需要较高的取值,较快的响应需要较低的取值。"校准A5"为音符A设置以赫兹为单位的频率。在美国以550Hz为标准,但在其他国家可能会不同,某些音乐类型也会采用不同的值。

5.11.2　音高换挡器

"音高换挡器"可以将音频文件升调或降调,它是一个实时效果,可与母带处理组或效果组中的其他效果相组合。但不同于一些移调算法,这种方式不会改变节奏。

> **注意**:移调幅度越大,保真度越低。另外,移调幅度过大时会产生有趣的特殊效果。

- 变调:调整音调。
- 精度:确定声音质量。
- 音高设置:控制音频的处理方式。

(1) 选择"文件"→"打开"命令,导航至Lesson05/范例文件/Start05文件夹,打开start05-11.2.wav文件。选择"文件"→"另存为"命令,将文件命名为"demo05-11.2.wav",并将其保存在Start05文件夹中。

(2) 单击效果组插槽的右箭头按钮,选择"时间与变调"→"音高换挡器"命令。

(3) 在"精度"选项区域中,选中"高精度"单选按钮。在"音高设置"选项区域中,选中"使用相应的默认设置"复选框。复选框这组设定几乎永远是获得最佳音频保真度的最优选择。

(4) 开始播放文件,注意文件的音高。调整"半音阶"滑块改变音高,如图5.58所示。例如,选择"2"表示升两个半音阶,选择"−2"表示降两个半音阶。注意这一转换需要几秒钟时间才能生效,因为需要进行大量计算。

(5) 对音频添加效果后,关闭对话框,播放添加效果后的音频,感受Audition软件效果组的功能,不保存文件,关闭项目。

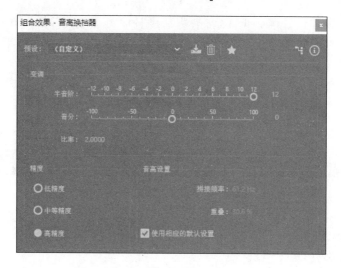

图 5.58

5.12 第三方效果(VST 与 VST3)

除了使用 Audition 的效果之外,还可以导入第三方制造商制造的效果(增效工具)。Audition 适用如下第三方增效工具。

(1) VST(Virtual Studio Technology,虚拟工作室技术)是最常用的适用于 Windows 增效工具,也同样适用于 Mac OS。当然,需要区分增效工具的版本,是用于 Windows 还是运用于 Mac OS。例如,不能买一个适用于 Mac OS 的 VST 增效工具,却将其运用于 Windows 版本中。

(2) VST3 是 VST2 的升级版,提供更高效的操作和一些常规的技术改进。尽管不及标准 VST 常见,VST3 还是日渐受人欢迎。

作业

一、模拟练习

打开"Lesson05/模拟练习/Complete05/complete05.wav"文件进行浏览播放。文件是一段碗摔在地上的声音,按照以下要求根据本章所学内容,做一个类似的课件。课件资料已完整提供,获取方式见前言。

要求 1:使用组合效果-图形均衡器(10 段)。

要求 2:使用增加延迟、伸缩与变调等效果使得经过处理的音频更具有真实感。

二、自主创意

自主针对某一段生活中常见的音频文件,应用本章所学习的知识,灵活使用 Audition 效果组中的效果器,进行声音的改编、变声等操作。

三、理论题

1. 什么是声音设计?
2. 声音设计为什么常使用相似的声音素材?
3. 对音频进行"变调"处理后,发生了异常现象时该怎样处理?

第6章

母带效果处理

本章学习内容

(1) 母带处理基础。

(2) 母带处理步骤。

(3) 母带诊断。

(4) 不通过效果组,仅通过"效果"菜单快速应用单个效果。

完成本章的学习需要大约 2 小时,可从清华大学出版社网站或 http://nclass.infoepoch.net 网站下载本章配套学习资源,扫描书中二维码观看讲解视频。

知识点

由于本书篇幅有限,下面知识点并非在本章中都有涉及或详细讲解,在本书的资源网站有详细的资料,欢迎登录学习。

使用效果改进混音音乐、立体声音乐片段　应用 EQ 降低"模糊"程度,加强底鼓,使铙钹声更清晰　应用动态调整使音乐更有层次感,还有助于克服汽车里或其他环境中的背景噪声　为"干声",即未加修饰的声音创建临场感　调整立体声声像,创建更宽广的立体声效果　进行细节编辑,加强音乐的特定部分　使用诊断工具监控电平及相位

本章案例介绍

范例

本章范例是一段乐器演奏的纯音乐,音频时长大约为 5 分钟。本章将学习在"效果组"中的插槽里添加"参数均衡器""母带处理""室内混响"和"多频段压缩器"效果,使纯音乐音

频的效果听起来更清晰、悦耳,增强音频听觉顺畅感。这种母带处理后的音频会更自然,音质更好,如图6.1所示。

图 6.1

模拟

本章模拟是一段朗读解说文,音频时长大约8分钟。在模拟练习中需要学会在"效果组"中的插槽里添加"参数均衡器""母带处理""室内混响"和"多频段压缩器"效果,使朗读解说文音频的效果听起来更清晰,其中人声更突出,如图6.2所示。

图 6.2

6.1 预览完成的音频

6.1 视频讲解

(1) 右击 Lesson06/范例文件/Complete06 文件夹中的 complete06.wav 文件,在打开方式中选择已安装的音乐播放器对 complete06.wav 音频进行播放,该音频是一段乐器演奏的纯音乐。

(2) 关闭音乐播放器。

(3) 用 Adobe Audition CC 打开原文件进行预览,在 Audition CC 菜单栏中选择"文件"→"打开"命令,再选择 Lesson06/范例文件/Complete06 文件夹中的 complete06.wav 文件,并单击"打开"按钮。单击"播放"按钮,"波形编辑器"会对 complete06 音频进行播放,如图 6.3 所示。

图 6.3

6.2 4种效果处理

6.2 视频讲解

(1) 打开 Audition CC 菜单栏,选择"文件"→"打开"命令,导航至 Lesson06/范例文件/Start06 文件夹,打开 start06.wav 文件,此时可以看到"波形编辑器"中的音频文件。

(2) 选择"文件"→"另存为"命令,将文件命名为"demo06.wav",并将其保存在 Start06 文件夹中。

(3) 单击"效果组"中第一个插槽的右箭头按钮,选择"滤波与均衡"→"参数均衡器"命

令,在弹出的"组合效果-参数均衡器"对话框中,设置"预设"为"响度最大化",单击"播放"按钮,感受添加效果前后音频的区别,关闭对话框,如图6.4所示。

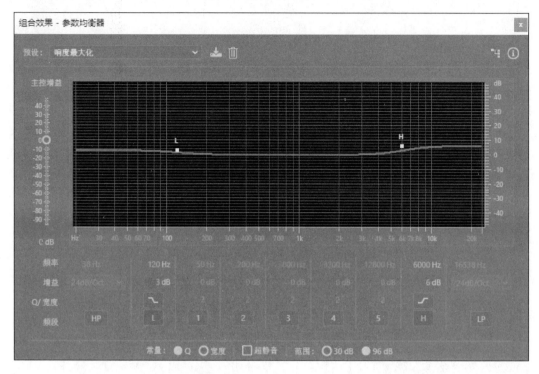

图 6.4

> CS6 在Audition CS6版本中,此步骤应为:设置"预设"为"最大化声音",如图6.5所示。

图 6.5

(4) 单击"效果组"中第二个插槽的右箭头按钮,选择"特殊效果"→"母带处理"命令,在弹出的"组合效果-母带处理"对话框中,设置"预设"为"温馨的音乐厅",在"混响"选项区域中设置"数量"为"43",在"最大化声音"选项区域中设置"数量"为"15",在"输出增益"选项区域中设置"数量"为"0",单击"播放"按钮,关闭对话框,如图6.6所示。

(5) 单击"效果组"中第三个插槽的右箭头按钮,选择"混响"→"室内混响"命令,在弹出的"组合效果-室内混响"对话框中,在"特性"选项区域中设置"衰减"为"10000"、"早反射"为"100"、"宽度"为"60"、"高频剪切"为"10000"、"低频剪切"为"1000"、"阻尼"为"100"、"扩散"为"62",在"输出电平"选项区域中设置"干"为"40"、"湿"为"100",单击"播放"按钮,关闭对话框,如图6.7所示。

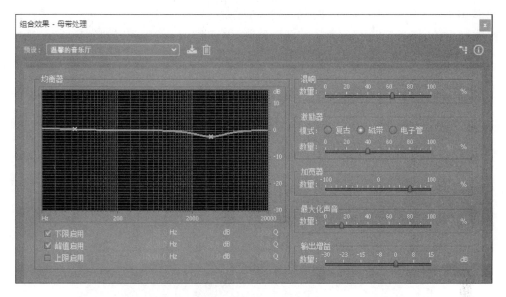

图 6.6

图 6.7

CS6 在 Audition CS6 版本中,此步骤应为:设置"高频切除"为"10000"、"低频切除"为"1000"、"抑制"为"100",如图 6.8 所示。

图 6.8

(6)单击"效果组"中第四个插槽的右箭头按钮,选择"振幅与压限"→"多频段压缩器"命令,在弹出的"组合效果-多频段压缩器"对话框中,设置4个"阈值"为"-18",在"限幅器"选项区域中设置"阈值"为"-8",单击"播放"按钮,关闭对话框,如图6.9所示。

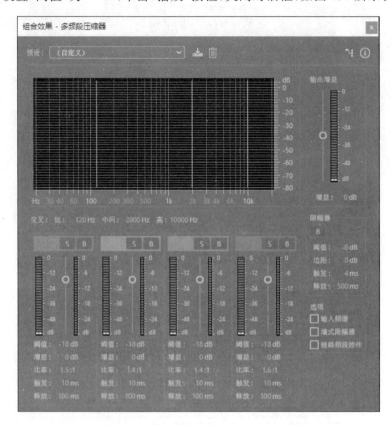

图 6.9

CS6 在Audition CS6版本中,此步骤应为:选择"振幅与压限"→"多段压限器"命令,如图6.10所示。

图 6.10

(7)单击"播放"按钮,重听音频,会发现音频听起来明显不同,更加的悦耳。单击"效果组"选项卡中的"应用"按钮,适当调整音量,保存文件,关闭项目。在效果组中的其他插槽中,也可以为音频添加其他效果,根据音频的需要,可以自己练习添加。整个音频的制作效果就完成了,下面会更详细地介绍这几种效果。

6.3 特殊效果

本节介绍两种单独的效果:"失真"和"人声增强",另外还有两种适用于吉他和母带的"组合效果",这种效果包含数个搭配和谐的效果,用于协同工作。

6.3 视频讲解

> 注意:特殊效果需要单声道或立体声音频,它们不支持 5.1 环绕。

6.3.1 扭曲效果

使用"扭曲效果"模拟鸣响的汽车扬声器、消音的麦克风或过载的放大器。

- 链接:在正负图中创建相同的曲线。
- 正负图:为正负采样值分别指定扭曲曲线。
- 曲线平滑:在控制点之间创建曲线的过渡,有时会产生比默认线性过渡更自然的扭曲。
- 时间平滑:确定扭曲对输入电平变化的反应速度。电平测量基于低频分量,创造更柔软的音乐扭曲。
- dB 范围:更改图形的振幅范围,以限制该范围的扭曲。
- 线性刻度:将图形的振幅比例从对数分贝更改为标准化值。

6.3.2 吉他套件

"吉他套件"是模拟吉他信号处理器链的"声道处理器",它主要包含 4 个处理器,每一个都可以独立启用或绕过。"压缩器"阶段可减少动态范围,产生更大的声音。"滤波""扭曲"和"帧建模"阶段可模拟吉他手用来创造有表现力的艺术表演的一般效果。将吉他套件应用到人声、鼓声或其他音频可创造和谐效果。

- 压缩器:减少动态范围以保持一致的振幅,并帮助吉他音轨在混合音频中突出。
- 滤波:描绘吉他的音色。
- 扭曲:增加可能经常在吉他独奏中听到的声音边缘,要更改扭曲特性,需要从"类型"下拉菜单中选择所需的选项。
- 失真:这是浓缩版的"失真"处理器,提供 3 种流行的失真类型。
- 放大器:吉他声音的大部分来自其演奏时使用的放大器。扩音器的型号与数量及音箱都对声音有重要影响。Audition 提供 15 种放大器,包括一种供贝斯使用的音箱。

(1) 打开 Audition CC 菜单栏,选择"文件"→"打开"命令,导航至 Lesson06/范例文件/Start06 文件夹,打开 start06-3.2.wav 文件,此时可以看到"波形编辑器"中的音频文件。

(2) 选择"文件"→"另存为"命令,将文件命名为"demo06-3.2.wav",并将其保存在 Start06 文件夹中。

(3) 单击效果插槽的右箭头按钮,选择"特殊效果"→"吉他套件"命令。

(4) 设置"预设"为"大而笨",作为创作经典摇滚吉他声音的良好开端,如图 6.11 所示。

图 6.11

(5)调整"压缩程序"的"数量"滑块,滑块向左移动,声音的节奏感更强,滑块向右移动,声音则更平滑稳定。将"数量"设置为"70",如图6.12所示。

图 6.12

CS6 在Audition CC 2015版本中,此步骤应为:调整"压限器"的"数量"滑块,滑块向左移动,声音的节奏感更强,滑块向右移动,声音则更平滑稳定。将"数量"设置为"70",如图6.13所示。

图 6.13

(6)调整"扭曲"的"数量"滑块,滑块向左移动,声音听起来更"纯净",滑块向右移动,则声音听起来更"脏",如图6.14所示。

图 6.14

2015 在Audition CC 2015版本中,此步骤应为:调整"失真"的"数量"滑块,滑块向左移动,声音听起来更"纯净",滑块向右移动,则声音听起来更"脏",如图6.15所示。

图 6.15

(7)尝试使用"扭曲"选项区域"类型"下拉列表框中的3种不同的扭曲类型,并调整"数量"滑块。"车库模糊"更偏向于"朋克","平滑过载"则更"摇滚",而"笔直模糊"效果与其说是一个放大器,不如说它模拟了扭曲效果单块的声音。选择"平滑过载"选项,将"数量"滑块调至"90",如图6.16所示,虽然声音听起来有点粗糙,但可以通过取消选中"不使用"复选框

使声音更平滑。

图 6.16

2015 在 Audition CC 2015 版本中,此步骤应为:尝试使用"失真"选项区域"类型"下拉列表框中的 3 种不同的失真类型,并调整"数量"滑块。"车库裂音"更偏向于"朋克","流畅超速传动"则更"摇滚",而"直裂音"效果与其说是一个放大器,不如说它模拟了失真效果单块的声音。选择"流畅超速传动"选项,将"数量"滑块调至"90",如图 6.17 所示,虽然声音听起来有点粗糙,但可以通过取消选中"旁路"复选框使声音更平滑。

图 6.17

(8)将"频率"滑块调至 1500 Hz,将"共振"设置为"0",如图 6.18 所示,这样可以删除一些"边缘",注意增加"共振"使得声音更"尖锐"。目前将"共振"设置为"0"。

图 6.18

(9)从"放大器"选项区域"框"下拉列表框中选择不同选项,收听声音有何区别——"经典 British Stack""经典热场""20 世纪 60 年代的美国""20 世纪 70 年代的重摇滚""6x12 高"都是一些非常逼真的模拟器。另外,注意非放大器和特殊 FX 声音。绕过"放大器"效果,只为突出扩音器和音箱如何影响音色。

(10)设置"预设"为"大而笨",返回原始的声音效果,此时在"放大器"选项区域"框"下拉列表框中选择"经典英式堆叠"选项,取消选中"不使用"复选框,图 6.19 所示的"滤波"效果在"扭曲"部分之前。因此,由滤波效果造成的信号电平降低使得扭曲效果减弱。如果感觉总电平过低,可以将"扭曲"选项区域的"数量"滑块向右移动进行音量补偿。

图 6.19

2015 在Audition CC 2015版本中,此步骤应为:
在"放大器"选项区域"盒子"下拉列表框中选择
"经典British Stack"选项,取消选中"旁路"复选
框,如图6.20所示。

图 6.20

(11) 在"滤波器"选项区域"过滤"下拉列表框
中选择"复古音乐"选项,在"类型"下拉列表框中
选择"选频"选项(这类似于没有增加/降低控制的
一段参数均衡)。对于重金属音色,将"频率"调至
约400Hz,"共振"调至25%,在这一频段生成一些
共振波峰,如图6.21所示。

图 6.21

2015 在Audition CC 2015版本中,此步骤应为:
在"滤波"下拉列表框中选择"复古"选项,在"类
型"下拉列表框中选择"带通"选项(这类似于没
有增加/降低控制的一段参数均衡)。对于重金
属音色,将"频率"调至约600Hz,"共振"调至
25%,即可确保使用的工作区为已存储的版本,
如图6.22所示。

图 6.22

(12) 尝试使用"高通"和"低通"滤波器,如果对于发现其他类型滤波器的用法没有耐心,可以直接进入下一步骤。在前面关于均衡器部分的操作中已经使用过"高通"和"低通"滤波器("低通"抑制高频部分,"高通"抑制低频部分),"共振"参数相当于在之前使用过的部分均衡器中使用的Q控制参数。

(13) 在"过滤"下拉列表框中选择"共振"选项,在"类型"下拉列表框中选择"选频"选项(使用其他类型的响应也可以,但这样可以产生最明显的效果),将"共振"设置为0。调整"频率"滑块,可以听到类似于使用踏板的共振效果。如果特别喜欢这类音效可以将"共振"数值调高。

(14) 导入TalkBoxU滤波器,将"类型"设置为"共振"、"共振"设置为"0"。将"频率"滑块从左向右移动,尖峰电平约在1kHz。将"频率"滑块向某一端移动,在某种程度上可以减少这一电平值,同时改变音色。

(15) 滤波器里TalkBoxU有几种预设,可以导入一一进行试听,看看有什么区别。

(16) 对音频添加效果后,单击"效果组"选项卡的"应用"按钮,单击"播放"按钮,会发现电平值过高,此时调整振幅,将其设置为"-9"。

(17) 保存文件,关闭项目。

6.3.3 母带处理

"母带处理"是另一种"套件"。母带处理是指描述优化特定介质(如电台、视频、CD或Web)音频文件的完整过程。注意,Adobe Audition本身即是一个具备极高处理能力的程序,

那么它包含一个"母带处理"套件可能显得有些累赘。可以将"母带处理"效果看成一种快捷方式,而不需要打造一个 Audition 的母带处理器的"菜单"。这一套件包含如下几个效果器。

- 均衡器:调整总体音调平衡,包含一个低频段,一个高频段及一个参数(波峰/波谷)段。其参数的使用方法类似于"参数均衡器"效果中对应参数的使用方法。这一均衡器包含一个实时图形,显示了当前频率响应频谱,这有助于进行均衡调整。例如,如果在低频端看到一个巨型的"凸起",则低频部分需要减少。
- 混响:添加环境,在需要的时候添加临场感。
- 激励器:创建高频"闪光点",不同于传统的高频增强均衡,可增加声音清脆度和清晰度。
- 加宽器:用于使"立体声声像"变宽或变窄。
- 响度最大化:应用可减少动态范围的限制器,提升感知级别。
- 输出增益:调整这一参数可控制效果输出,用于补偿因添加各种处理器而引起的电平变化。

音乐制作首先分音轨录制,人声和每种乐器(包括打击乐器的每一件响器)都要独立录一条音轨,由混音师将所有音轨混缩为一个音频文件,之后对此音频进行的处理就是母带处理。母带处理是混音之后、发布或发行之前进行的工序。通过使用 EQ、动态、波形编辑、扩展及其他技术,使得音乐能够提供精致的音频体验,达到可以用于发布或网上发行的程度。

经过母带处理过的音频会听起来更加饱满、富有光泽。母带处理工程师通过精确的 EQ 补偿修正和动态压缩调整声音,根据调整专辑内部每一个作品之间的相对响度及间隔时间,使作品间的衔接更加自然柔和。母带处理可以处理各种音频,不仅限于唱片。电视、电影和游戏的音效,如果想达到一个完美的声音最好经过母带处理。

(1) 打开 Audition CC 菜单栏,选择"文件"→"打开"命令,导航至 Lesson06/范例文件/Start06 文件夹,打开 start06-3.3.wav 文件,此时可以看到"波形编辑器"中的音频文件。注意存在两个问题:低频的隆隆声显得有些过量,高频部分也不够清晰。

(2) 选择"文件"→"另存为"命令,将文件命名为"demo06-3.3.wav",并将其保存在 Start06 文件夹中。

(3) 单击效果插槽的右箭头按钮,选择"特殊效果"→"母带处理"命令。

(4) 设置"预设"为"精细清晰度",下一步将处理低频部分。选中"下限启用"复选框,一个小的×形图标出现在左边,可单击×形图标并进行拖动,改变限值特性,如图 6.23 所示,重新播放文件。

(5) 将"下限"标记向右移动至 240Hz,再向下拖动至约 −2.5dB。参数可在参数框中设置,如图 6.24 所示。可以听到如果启用了"母带处理"效果,低频部分更紧凑、结实,而高频部分更清晰。

(6) 将"混响"选项区域的"数量"设置为 20%,将其左移到 0%,声音将会更"干",这里取值 60%,感觉声音距离更近。注意"母带处理"的混响效果不是用于提供大厅效果的,它主要用来添加临场感,进行精细化调节。

(7) 将"激励器"选项区域的"数量"滑块向右移动,声音会变得极为明亮,轻微的"激励器"效果就能产生很大的影响,这里将它调整为 35%。

图 6.23

图 6.24

大多数预设中附加的"清晰度"都来自对中段偏上约 2033Hz 频段的增强，与"激励器"效果共同使用，"激励器"效果会对最高的频率产生影响。

（8）调整"加宽器"选项区域的"数量"滑块进行尝试，最终将其取值设置为 60%。

提示 如果有将"加宽器"设置为最宽的立体声声像来获得更动人的声音这种想法，看似也是合乎逻辑的。然而，强调立体声频谱最左端和最右端的区域会弱化中央区域，使得混音不平衡。如果仔细收听音频，将滑块从 0 移动到 30 就能发现一个"最佳听音位置"，提供最大宽度的同时避免破坏混音的基本平衡。

注意："最大化声音"效果可以明显增加音量而获得更有力度的声音。然而过度的最大化操作会导致听觉疲劳。

（9）切换电源按钮启用/关闭效果，收听其区别。处理后的音频有更多的亮点，低频部分比例适当，立体声声像更宽，另外主观上感觉整体电平有所增加。

（10）单击"效果组"选项卡中的"应用"按钮，保存文件，关闭项目。

6.3.4 响度探测计

TC 电子响度探测计增效工具提供有关峰值、平均和范围级别的信息。"响度历史记录""瞬时速度""真正峰值级别"及灵活的描述符组合起来为单个视图提供了响度预览。"雷达"扫描视图同样可提供使用，它提供了响度随时间而变化的极佳视图。

- 目标响度：定义目标响度值。

- 雷达速度：控制每个雷达扫描的时间。
- 雷达分辨力：设置雷达视界中每个同心圆之间响度的差异。
- 峰值指示器：设置最大的"实际峰值"水平，如果超过此值，峰值指示器将被激活。

6.3.5 人声增强

"人声增强"效果是 Audition 最简单易用的效果之一，只提供 3 个选项。
- 男声：优化男声的音频。
- 女声：优化女声的音频。
- 音乐：对音乐或背景音频应用压缩或均衡。

（1）打开 Audition CC 菜单栏，选择"文件"→"打开"命令，导航至 Lesson06/范例文件/Start06 文件夹，打开 start06-3.5.wav 文件，此时可以看到"波形编辑器"中的音频文件。

（2）选择"文件"→"另存为"命令，将文件命名为"demo06-3.5.wav"，并将其保存在 Start06 文件夹中。

（3）单击效果插槽的右箭头按钮，选择"特殊效果"→"人声增强"命令。

（4）弹出"组合效果-人声增强"对话框，如图 6.25 所示。选中"男性"单选按钮，可在某种程度上将爆音和隆隆声最小化，注意它还可以使得电平变化更缓和。

图　6.25

（5）在"预设"下拉列表框中选择"音乐"选项，收听效果。关闭"人声增强"预设，能够感觉到音乐更明亮，可能会潜在影响人声的可理解性。启用"人声增强"预设的"音乐"选项可以为画外音创建更多空间感。

（6）文件播放时，选中"男性"和"女性"单选按钮，可以听到音效的变化，这使得频域响应变化更明显。

（7）不保存文件，关闭项目。

6.4　母带处理步骤

6.4.1　均衡

6.4 视频讲解

通常，母带处理的第一步即为调整均衡，以获得令人满意的声调平衡。

（1）Audition 中"波形编辑器"处于打开状态，选择"窗口"→"工作区"→"母带处理与分析"命令。

（2）选择"文件"→"打开"命令，导航至 Lesson06/范例文件/Start06 文件夹，打开 start06-4.1.wav 文件。

（3）选择"文件"→"另存为"命令，将文件命名为"demo06-4.1.wav"，并将其保存在Start06文件夹中。

（4）在"效果组"中，单击第一个插槽的右箭头按钮，选择"滤波与均衡"→"参数均衡器"命令。

（5）如有必要，从"预设"下拉列表框中选择"（默认）"选项，选中右下角"范围"的"30dB"单选按钮，如图6.26所示。

图 6.26

（6）通过按Ctrl+L（或Command+L）组合键，或者单击"循环"按钮启用循环播放，可在进行下述调整时持续收听文件。单击"播放"按钮并收听。音乐的低频部分听起来有一些"模糊不清"，而高频部分听起来不够清晰。

（7）一种识别问题区域的方法是增强某一个参数段的增益，对频率进行扫描，收听音频判断是否有某些频率超出正常范围。因此，单击滤波器图形中"频段1"的方块，向上一直拖至+30dB，拖动左右两侧的方块，如图6.27所示，注意50Hz附近的声音呈"桶状"。

图 6.27

（8）将"频段1"方块在约50Hz的位置向下拖至-10dB，注意这一操作使得低频部分更紧凑。施加效果后区别很微妙（打开/关闭"频段1"按钮收听其区别），但是通常情况下，母带处理就是要通过积累一系列微妙的调整打造最终效果。

（9）将"频段1"的Q值调至"8"，如图6.28所示，将"频段1"的方块上调至"+15dB"，扫描20~100Hz的频率，会发现底鼓声在约45Hz处很突出。

（10）踩钹和铙钹的声音听起来很灰暗，增加高频响应可以改善此情况。将"频段4"的Q值设置为"1.5"，将"频率"设置为8000Hz，将"频段4"的方块向上拖至"+2dB"，如图6.29所示。

图 6.28

（11）关闭对话框，保持项目打开状态。

6.4.2 动态处理

动态处理使音乐片段从扬声器"跃然而出"，使其更有冲击力，低电平部分音量更大。还

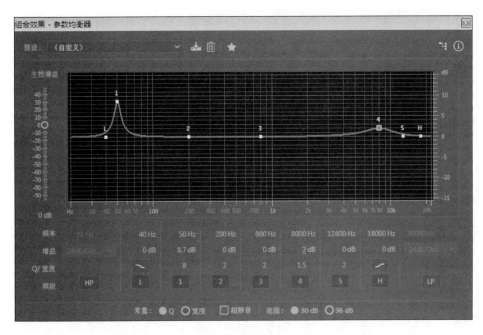

图 6.29

能够使音乐更好地克服各种环境背景噪声。为了避免听觉疲劳,不要过多添加动态效果,适当处理能够带来悦耳、充满活力的音乐。

本节使用"多段压限器"控制动态。除了提供 4 频段压缩之外,还提供整体输出限制。

(1) 在"效果组"中,单击第四个插槽的右箭头按钮,选择"振幅与压限"→"多频段压缩器"命令。之所以选择插槽 4,因为后续操作中将在均衡与动态处理之间插入其他效果。

 在 Audition CS6 版本中,此步骤应为:选择"振幅与压限"→"多段压限器"命令。

注意:通常,动态处理是母带处理链的最后一个环节,因为这一环节设定了最大可用电平。之后再添加效果将增大或降低总电平。

(2) 从"预设"下拉列表框中选择"流行音乐大师"选项增加音乐的响度,如图 6.30 所示。

图 6.30

(3) 收听文件,会发现动态明显降低——实际上,是过度降低。为保留部分动态效果,将每频段的"阈值"参数设置为 -18dB,如图 6.31 所示。

(4) 单击"限幅器"选项区域的"阈值"数值区域,向下拖动至 -20dB。声音被过度限制、挤压,不够平整。此时将其拖至 0,对声音不再有限制,但同时声音也会缺乏"冲击力"。此时需要向下拖动到一个折中的数值,如 -8.0dB,如图 6.32 所示。

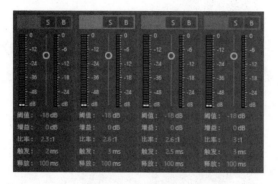

图 6.31

图 6.32

2015 在 Audition CC 2015 版本中,此步骤应为:单击"限幅"选项区域的"阈值"数值区域,将其设置为"-8dB",如图 6.33 所示。

图 6.33

(5)切换"效果组"电源状态,比较启用及关闭"均衡"和"多段压限器"两组效果的差异。处理后的声音更加饱满、紧实,声音轮廓更清晰、音量更大。另外,注意多频段动态处理加强了之前启用的均衡效果。

(6)对音频添加效果后,关闭对话框,播放添加效果后的音频,适当调整音量。

(7)停止播放,保持项目打开状态。

注意:每个频段的"阈值"滑块右侧的仪表(其位置紧邻"阈值"数值字段)表示压缩量。红色"虚拟 LED"显示位置越低表示其施加的压缩量越大。

6.4.3 临场感

尽管在母带处理中很少使用混响,但音乐听起来声音偏"干"。所以需要为在声学空间中播放的音乐营造氛围,提供更广阔的想象空间,对于一张唱片,需要为它增加临场感。

(1)在"效果组"中,单击第二个插槽的右箭头按钮,选择"混响"→"室内混响"命令。

(2)此时停止播放,从"预设"下拉列表框中选择"房间临场感1"选项。之后单击"播放"按钮,如图 6.34 所示。

(3)将"输出电平"选项区域的"干"滑块移至 0,"湿"滑块移至 40%,能够听到编辑的效果,如图 6.35 所示。

图 6.34 图 6.35

(4) 将"衰减"设置为 500ms,"早反射"设置为 20%,"宽度"设置为 100,"高频剪切"设置为 6000Hz,"低频剪切"设置为 100Hz,"阻尼"与"扩散"都设置为 100%,如图 6.36 所示。

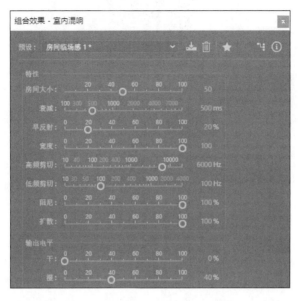

图 6.36

CS6 在 Audition CS6 版本中,此步骤应为:设置"高频切除"为"6000"、"低频切除"为"100"、"抑制"为"100",如图 6.37 所示。

图 6.37

(5) 调整"干"与"湿"信号的混合比例,将"干"设置为 90%,"湿"设置为 50%,如图 6.38 所示。

(6) 切换"混响"电源状态,除非认真分辨,否则听不出明显的区别,因为只进行了微调。有鼓声的时候临场感更明显。如果希望增强临场感,增加"湿"滑块取值即可。

图 6.38

(7) 对音频添加效果后,关闭对话框,播放添加效果后的音频。
(8) 停止播放,保持项目打开状态。

注意:"室内混响"是音质与实时处理的折中。严格说来,使用另一种混响更合适,但为了了解混响对声音的影响,使用"室内混响"是更好的选择,因为它可以即时调整设置。

6.4.4 了解位深度

与混响效果相似,立体声声像效果也不常用。但它恰好适用于本节的音频。立体声声

像处理用于调整立体声声像,能够使得左声道的声音更靠左,右声道的声音更靠右。本节中增加立体声声像使得对立声道中两吉他距离更远。

(1) 在"效果组"中,单击第三个插槽的右箭头按钮,选择"特殊效果"→"母带处理"命令。此处只会用到"加宽器"。

(2) 如有必要,从"预设"下拉列表框中选择"默认"选项。

图 6.39

(3) 将"加宽器"选项区域的"数量"滑块移至85%,如图6.39所示。

(4) 切换"效果组"的电源状态,比较启用与关闭母带处理的声带处理的声音效果差异。另外,针对每个效果器,打开、关闭电源了解每个效果器对于整体声音的贡献。

(5) 单击"效果组"选项卡中的"应用"按钮,保存文件,关闭项目。

6.5 母带诊断

尽管最好能够依靠耳朵去听而不是依靠眼睛去看,但图形化的诊断和测量工具能够提供很多关于音频文件的特性。Audition 的诊断工具非常先进,更多适用于专业广播及类似的应用,但有些也应用于基础项目。

6.5 视频讲解

6.5.1 相位检测

如果同样的信号通过一对扩音器播放,扩音喇叭的朝向是向外还是向内是有区别的。如果一个喇叭指向一个方向,而接收同样信号的另外一个喇叭指向相反的方向,那么这对扩音器就是异相。异相的情况也会发生在音频文件中。Audition 能够检测并消除这类情况。

(1) 选择"窗口"→"工作区"→"重置'母带处理与分析'"命令。

(2) 选择"文件"→"打开"命令,导航至 Lesson06/范例文件/Start06 文件夹,打开 start06-5.1.wav 文件。

(3) 选择"文件"→"另存为"命令,将文件命名为"demo06-5.1.wav",并将其保存在 Start06 文件夹中。

(4) 选择"窗口"→"相位分析"选项卡,开始播放。观察"相位分析"面板及"电平"仪表右侧的"窗口"→"相位表"。如有必要,调整面板大小便于同时看清楚波形、"相位表"和"相位分析"面板,如图6.40所示。

(5) 如果"相位表"的"指针"位于0的左侧,或者"相位分析"的"圆球"在中心线以下并变为红色,就意味着其中一个声道相对于另外一个声道异相,这种效果是不能接受的,因为两声道之间发生了抵消,声音会变小。

(6) 为了解决这类问题,单击波形后按 Ctrl+A(或 Command+A)组合键。

(7) 按向下箭头键只选中右声道。选择"效果"→"反相"命令将右声道的相位进行反转。

(8) 按向上箭头键选择两个声道,开始播放。注意此时"相位表"指针位于0的左侧,"相位分析"圆球已经变绿并在中心线以上,声音更为饱满。

图 6.40（见彩插）

（9）比较同相与异相的声音，选择"编辑"→"撤销反相"命令。此时声音更单薄，相位表显示出现了异相的情况。现在选择"编辑"→"重做反相"命令，声道不再异相，音乐更加饱满。

（10）保存项目并保持项目打开状态。

注意：Adobe Audition CS6 版本中无此功能。

6.5.2 振幅统计

Audition 能够分析文件，提供振幅、剪辑、DC 偏移及其他特性的统计数据。

（1）如果没有全选波形组合键，按 Ctrl＋A 组合键。

（2）选择"窗口"→"振幅统计"选项卡，单击"扫描"按钮，如图 6.41 所示。

（3）"振幅统计"面板显示了波峰电平、是否有剪辑样本、平均（RMS）振幅、DC 偏移及其他统计数据。下面举例说明这些统计数据的用途：注意在左声道有一些 DC 偏移，这降低了可用限值。选择"收藏夹"→"修复 DC 偏移"命令，再次单击"扫描"按钮。此时左声道不再有 DC 偏移。

图 6.41

（4）保持项目打开状态。

注意："总计 RMS 振幅"是另一个很有用的统计值，因为它表示一个文件的整体响度。如果两个文件的"总计 RMS 振幅"差别很大，那么其中一个文件会比另外一个声音大得多。

6.5.3 频率分析

通过频率分析,能够看到在一个音频文件或一段选中的音频中哪部分频率最突出,还可以在文件播放的过程中"冻结"特定时间的频率分析图。频率分析能够协助显示是否存在表现出位的波峰、过低或过高等。

(1) 选择"窗口"→"频率分析"选项卡,如有必要,调整面板的大小便于看到整个频率相应图像。

(2) 从"缩放"下拉列表框中选择"对数"选项,因为它最近似于人耳对频率的反应。

(3) 开始播放,能够看到随着文件播放,各种频率的振幅不停发生变化。若需要"冻结"(保持)特定部分的频率响应,单击8个"保持"按钮之一即可。每个被锁定的响应被设定为不同的颜色以示区分,如图6.42所示。

图 6.42(见彩插)

(4) 选择"文件"→"全部关闭"命令,选择"全部选否",为下一节做准备。

6.5.4 响度表

Audition 内置了 TC Electronic's ITU Loudness Radar,一个能够显示峰值和平均响度电平,以及确认电平是否符合特定广播规程的插件。

(1) Audition 的"波形编辑器"依旧处于打开状态,选择"窗口"→"工作区"→"重置'母带处理与分析'"命令。

(2) 选择"文件"→"打开"命令,导航至 Lesson06/范例文件/Start06 文件夹,打开 start06-5.4.wav 文件。

(3) 选择"文件"→"另存为"命令,将文件命名为"demo06-5.4.wav",并将其保存在 Start06 文件夹中。

(4) 选择"效果组"选项卡,单击第二个插槽的右箭头按钮,选择"特殊效果"→"响度探测器"命令。从"响度探测器"的"预设"下拉列表框中选择"CD Master"选项,播放文件,如图 6.43 所示。

图 6.43

(5) 外圈点状弧线表示瞬时响度,类似于一个标准化电平表。随着文件播放,各个同心圆上的点与中心距离越远表示其信号响度越高。Loudness Range(LRA)统计数据表示节目素材整体的响度变化范围,从最轻柔到最洪亮。然而,为了排除整体结果中的极端电平值,整体响度范围中最高的 5% 和最低的 10% 并不包含在 LRA 测量结果中。

注意：默认的雷达转动速度为 4 分钟。如需要修改，选择"设置"选项卡，然后从"雷达速度"下拉列表框中选择一个不同的值，如图 6.44 所示。

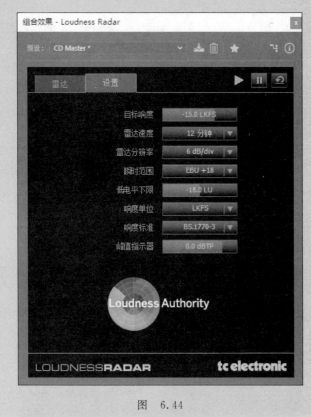

图 6.44

（6）为了了解改变动态会如何影响"雷达"显示，选择"效果组"选项卡，单击第一个插槽的右箭头按钮，选择"振幅与压限"→"强制限幅"命令。

（7）单击窗口右上角的"重置测量"按钮，重置 ITU Loudness Radar。

（8）开始播放文件，将"强制限幅"的"输入提升"滑块调至＋6dB，如图 6.45 所示。注意，此时大部分信号已经冲击外圈同心圆，而且"Peak"指示器时而变亮。

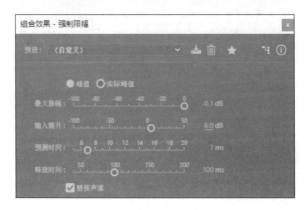

图 6.45

(9) 不保存文件，关闭项目。

> **注意**：Adobe Audition CS6 版本中无此功能。

作业

一、模拟练习

打开"Lesson06/模拟练习/Complete06"中的"complete06.wav"文件进行浏览播放，按照以下要求根据本章所学内容，做一个类似的课件。课件资料已完整提供，获取方式见前言。

要求1：学会对音频进行母带处理。
要求2：为音频添加室内混响、参数均衡器等效果。
要求3：能够对音频进行母带诊断。
要求4：能够应用动态调整使音乐更有层次感。

二、自主创意

自主针对某一个音频文件，应用本章所学习知识，学会对音频进行母带处理及母带诊断，并添加合适的效果器使音频听起来更完美。

三、理论题

1. 母带处理在音乐制作过程中的哪个阶段进行？母带处理是否包含优化个别曲目？
2. 母带处理最基本的效果器有哪些？
3. 临场感在什么情况下使用？有什么作用？
4. 过度动态压缩的不足是什么？

第7章

修复音频瑕疵

本章学习内容

(1) 降低音乐的嘶声和噼啪声。

(2) 自动降低咔嗒声和爆音电平。

(3) 降低宽带的噪声,如文件的嗡嗡声。

(4) 去掉不受欢迎的人为噪声,如现场音乐的咳嗽声。

(5) 手动删除咔嗒声和爆音。

完成本章的学习需要大约 2 小时,可从清华大学出版社网站或 http://nclass.infoepoch.net 网站下载本章配套学习资源,扫描书中二维码观看讲解视频。

知识点

由于本书篇幅有限,下面知识点并非在本章中都有涉及或详细讲解,在本书的资源网站有详细的资料,欢迎登录学习。

振幅和压缩效果　延迟与回声效果　Audition 中的诊断效果(仅限波形编辑器)　滤波器和均衡器效果　调制效果　如何在 Audition 中使用特殊效果　混响效果　降噪/恢复效果　立体声声像效果　生成音调和噪声　时间与变调处理效果

本章案例介绍

范例

本章范例是一个讲述录制课件时可能出现的噪声处理案例,音频时长大约为 1 分钟。范例中包括录制音频时产生的机器噪声,如嗡嗡声、读音所产生的不理想的爆破音及人为产生的噪声处理。在本章中,将学习以数据分析处理的方式降低嗡嗡声,调整谐波数目可以在

尽量不破坏原有音频的情况下处理嗡嗡声。简单的噪声移除可以使用"污点修复画笔"工具，精确的噪声移除可以使用"套索选择"或"框选"工具，如图7.1所示。

图 7.1

模拟

本章模拟的是一段录制课件的音频，音频时长大约26s。在模拟练习中需要学会通过采集噪声样本和数据分析的方法处理嘶声、手动方法使用"污点修复画笔"工具处理咔嗒声及精确人为噪声的处理，使音频听起来更加顺畅，如图7.2所示。

图 7.2

7.1 预览完成的音频

（1）右击Lesson07/范例文件/Complete07文件夹的"课件处理后.mp4"文件，在打开方式中选择已安装的视频播放器对"课件处理后.mp4"文件进行播放，该文件中的音频是一段经过处理嗡嗡声和人为噪声后的音频。在本章中，将学习如何处理带有嗡嗡声的音频及两种处理人为噪声的方法。

7.1 视频讲解

（2）关闭视频播放器。

（3）用 Audition CC 打开原文件进行预览，在 Audition CC 菜单栏中选择"文件"→"打开"命令，再选择 Lesson07/范例文件/Complete07 文件夹的 complete07.wav 文件，并单击"打开"按钮。单击"播放"按钮，"波形编辑器"会对 complete07 音频进行播放，如图 7.3 所示。

图 7.3

7.2 录课音频噪声处理

Audition 包含"消除嗡嗡声"功能，此功能经过优化，专门用于降低嗡嗡声，如果嗡嗡声是唯一的问题，使用这一功能要简单得多。

7.2 视频讲解

7.2.1 嗡嗡声的处理

（1）右击 Lesson07/范例文件/Start07 文件夹的"课件处理前.mp4"文件，在打开方式中选择已安装的视频播放器对"课件处理前.mp4"文件进行播放。在视频的前 26.7s 尤其是没有人声的部分能够听到强加于音频中非常严重的嗡嗡声。

（2）打开 Audition CC，选择"文件"→"打开"命令，导航至 Lesson07/范例文件/Start07 文件夹，打开文件 start07.wav，此时可以看到"波形编辑器"中的音频文件。

（3）选择"文件"→"另存为"命令，将文件命名为"demo07.wav"，并将其保存在"Start07"文件夹中。

（4）选择"文件"→"打开"命令，导航至 Lesson07/范例文件/Start07 文件夹，打开文件 demo07.wav。

（5）选中文件的前 26.7s，选择"效果"→"降噪/恢复"→"消除嗡嗡声"命令。

（6）开始播放，嗡嗡声减弱了，但部分音频也听不到了，声音听起来不如之前饱满。

（7）从"谐波数"下拉菜单中选择"1"选项，如图 7.4 所示。这仍然能够减弱嗡嗡声，因为嗡嗡声来源于 60Hz 基带，而不是谐波。

（8）单击"应用"按钮，文件中的嗡嗡声将减弱。

（9）再次播放音频，虽然进行了嗡嗡声的处理，音频的开头与结尾仍会听到较为明显的嗡嗡声。选中音频的前 2.3s，选择"编辑"→"插入"→"静音"命令，如图 7.5 所示。在弹出的对话框中单击"确定"按钮，此时音频的前 2.3s 不会有任何噪声。

第7章 修复音频瑕疵 | 153

图 7.4

图 7.5

CS6 在 Audition CS6 版本中，此步骤应为：选择"编辑"→"插入"→"静默"命令，如图 7.6 所示。所有的"静音"在 CS6 版本中都对应为"静默"，后面不再声明。

图 7.6

（10）选中音频文件的 25.2～26.7s，选择"编辑"→"插入"→"静音"命令，在弹出的对话框中单击"确定"按钮，这一选区的噪声也被消除。

注意：总是使用"谐波数"的最小值通常可以获得期待的结果。但是要注意，除北美洲和部分南美洲国家之外，绝大多数国家使用交流线路频率为 70Hz。如果要移除这一频率的嗡嗡声，应将"基带速波"设置中的"频率"参数设为 70Hz。

7.2.2 自动修复人为噪声

有时需要移除一些特别的声音，如录制课件过程中出现的爆音等不理想的声音。Audition 能够使用"频谱"完成这类任务，此效果不仅支持基于振幅和时间的编辑（类似于标准"波形编辑器"），还支持基于频率的编辑。可以使用 Shift+D 组合键实现两种显示方式的切换。

（1）右击 Lesson07/范例文件/Start07 文件夹的"课件处理前.mp4"文件，在打开方式中选择已安装的视频播放器对"课件处理前.mp4"文件进行播放。在视频的第 46s 左右，可以听到"稳步爬升"的"爬"会有不理想的爆音。

图 7.7

（2）选择"文件"→"打开"命令，导航至 Lesson07/范例文件/Start07 文件夹，打开 demo07.wav 文件。

（3）单击"播放"按钮，在 46.6s 左右的位置能够听到爆音。

（4）选择"视图"→"显示频谱"命令，如图 7.7 所示。因为将要进行细节处理，通过拖动水平与垂直分割线使得"波形编辑器"尽可能放大。

CS6 在 Audition CS6 版本中，此步骤应为：选择"视图"→"频谱显示"命令，如图 7.8 所示。所有的"显示频谱"在 CS6 版本中都对应为"频谱显示"，后面不再声明。

图 7.8

（5）放大并仔细观察 46.6～46.7s 附近的频谱，此区间的高亮部分即为需要自动修复的爆音，如图 7.9 所示。

图 7.9

（6）单击顶端工具栏最右侧的按钮（"污点修复画笔"工具），或者输入"B"选中它。此时出现一个圆形光标。

> **CS6** 在 Audition CS6 版本中，此步骤应为：单击顶端工具栏最右侧的按钮（"污点修复刷"工具）。所有的"污点修复画笔"工具在 CS6 版本中都对应为"污点修复刷"工具，后面不再声明。

（7）选中"污点修复画笔"工具，"大小"参数在"污点修复画笔"工具的选项栏按钮旁边出现。调整圆形光标的大小使之与咳嗽声具有同样的宽度，但不要超出其宽度，如图 7.10 所示。具体画笔的大小参数根据"频谱"的放大等级来设定。

图 7.10

> **注意**：拖动鼠标勾勒轮廓时按 Shift 键可绘出直线。光标的尺寸和所在的位置对于移除不理想的爆音很关键。如果爆音没有消失，撤销之前的操作，重新确定光标尺寸或位置。例如，通常情况下，确保将人为噪声的触发部分（声音的开始部分）全部包含在内比包

含其衰落的部分（声音逐渐衰减到0电平的部分）更重要。还可以使用这一操作对持续出现的人为噪声进行处理。另外，如果有残留的人为噪声较少的片段，选择"套索选择"工具（或按D键）勾勒出残留部分的外部轮廓然后按Delete键删除是最简单的操作。

（8）在一个声道中，拖动圆形光标划过爆音的区域，另一个声道中对应的部分会自动被选中，拖动划过的区域将被白色的图形笼罩。注意只拖动划过爆音的部分。

（9）放开鼠标左键，然后单击"播放"按钮。爆音已经消失，Audition 将爆音影响的音频进行修复（重建）（修复过程使用被删除音频某一侧的音频，通过复杂的复制、交叉混合等操作，补全移除人为噪声后的空白部分）。保存文件。

7.2.3 手动修复人为噪声

有时不需要进行复杂的音频修复，只需要移除一些声音，如录制课件过程中发出的呼吸声。对于此类简单的修复，可以使用"框选"或"套索选择"工具勾勒出需要移除的人为噪声，然后进行删除或降低其电平即可。辨别声音是人为噪声还是声音的一部分，以及判断是选择使用"污点修复画笔"工具划过声音图像还是使用"索套选择"或"框选"工具都需要经验。但是，经过大量练习会发现这类修复操作效果非常好。

（1）右击 Lesson07/范例文件/Start07 文件夹的"课件处理前.mp4"文件，在打开方式中选择已安装的视频播放器对"课件处理前.mp4"文件进行播放。在视频的第50s左右，可以听到"稳定高产的成熟期"后会有人为产生的呼吸声。

（2）选择"文件"→"打开"命令，导航至 Lesson07/范例文件/Start07 文件夹，打开 demo07.wav 文件。

（3）单击"播放"按钮。注意在50.8s左右出现的呼吸声。

（4）如果"显示频谱"没有被选中，按 Shift+D 组合键，然后将呼吸声部分的波形放大。

（5）选择"索套选择"工具或者按D键，然后围绕呼吸噪声部分画线，如图 7.11 所示。

图 7.11

> **注意**：在追求完美的过程中，要记得从艺术的角度判断是否确实需要完全删除噪声。有时正是因为有一点噪声，才使得一切更"真实"，更有情调。与完全移除人为噪声相比，使用 HUD 的音量控制器降低电平效果更好。

（6）按 Delete 键移除呼吸声。

（7）注意在 50.8s 处还有一处人为噪声。选择"污点修复画笔"工具，使用之前课程介绍的技术移除这处微弱的人为噪声。使用圆形光标时要保证其宽度与人为噪声的宽度一致。现在所有的呼吸噪声都消失了，保存文件，关闭项目。

7.3 音频的修复

生活中接触的音频材料大多是不完美的、需要修复的音频。例如，录制课件时会伴有机器产生嘶声、嗡嗡声和噼啪声或者其他人为噪声的音频。Audition 有多个用于解决这类问题的工具，包括专用信号处理工具和图像波形编辑器等。

在本章的学习过程中，首先使用耳机，根据需要适当调大音频的音量，以便听清噪声并处理噪声。其次，音频修复也会有所损失，任何噪声处理后的音频都不是最完美的，在噪声处理的同时也会对原音频有所影响，至于如何在保持声音品质的情况下对音频进行有效改进的过程需要多次尝试。最后，在学完本章后，如何选择处理噪声的方法，可以根据噪声的特征进行分类，选择最适合的处理方式，如果不确定，可以使用多种方法同时处理噪声。

7.4 嘶声的处理

嘶声是随电子线路自然产生的副产品，特别是高增益线路。通常，模拟录音带原本就带有一些嘶声，麦克风前置放大器和其他音频信号源也不例外。Audition 提供两种降低嘶声的方法。下面从最简单的选项开始介绍。

7.4 视频讲解

> **注意**：学习本章内容最好使用"母带处理与分析"工作区。

（1）打开 Audition CC，选择"文件"→"打开"命令，导航至 Lesson07/范例文件/Start07 文件夹，打开 start07-4.wav 文件，此时可以看到"波形编辑器"中的音频文件。

（2）选择"文件"→"另存为"命令，将文件命名为"demo07-4.wav"，并将其保存在"Start07"文件夹中。

（3）单击"播放"按钮，"波形编辑器"会对音频进行播放。音频中可以听到明显的嘶声，特别是在比较安静的部分尤为明显。单击"停止"按钮。

（4）选中音频文件的前两秒，这部分只包含噪声（"噪声基准"）。选择"效果"→"降噪/恢复"→"捕捉噪声样本"命令。Audition 会获取信号的"噪声样本"（相当于噪声的"指纹"），从音频文件中删除具有这种嘶声特性的音频。

> **注意**：在制作音频时，不要将文件的开始修剪得太整齐，在音乐开始之前留一些空白。在需要进行降噪时可以提供噪声基准参考。

(5) 选择"效果"→"降噪/恢复"→"降低嘶声（处理）"命令。

(6) 单击"捕获噪声基准"按钮。此时出现一条曲线显示噪声的频率分布，如图 7.12 所示。

图 7.12

(7) 将"波形编辑器"中的音频选择区域扩展到 7s 左右，单击"循环播放"按钮。这一操作也会打开"降低嘶声"对话框中的"切换循环"按钮。

(8) 单击"降低嘶声"对话框的"预览播放/停止"按钮。能够听到噪声有所减少。一般会尽量使用能够接受的最小的降噪数值，避免影响其他信号。降低嘶声可能会导致高频分量的减少。

(9) 向左移动"降噪幅度"滑块，嘶声将再次出现。向右移动滑块到 100dB，如图 7.13 所示。尽管嘶声消失了，瞬态部分也将丢失部分高频分量。

图 7.13

CS6 在 Audition CS6 版本中，此步骤应为：向左移动"降低依据"滑块，如图 7.14 所示。所有的"降噪幅度"在 CS6 版本中都对应为"降低依据"，后面不再声明。

图 7.14

(10) 移动"降噪幅度"滑块，在降噪与高频响应之间寻找折中方案，此处可设为 10dB。

(11) "噪声基准"滑块告知 Audition 应该在哪里为噪声和正常信号划清界限。向左移动滑块将听到更多噪声。此时向右移动滑块，能够听到噪声减少，但高频分量也有所减少。此处将其设为 10dB，以获得较好的折中效果。

(12) 回到"降噪幅度"滑块设置，将其设为 20dB。嘶声消失了，但是与 10dB 设置相比瞬态部分也受到了一些影响。这时需要比较哪种音质更重要，目前情况下可选择 17dB 作为折中。

> **注意**：一般应先调整"降噪幅度"参数，设置降噪的整体数值。然后调整"噪声基准"参数，决定降噪特性。再次调节每个滑块都能够进一步优化音质。另外，选择"仅输出嘶声"选项可只播放被删除的音频。这一操作可协助判断是否在删除嘶声的同时删去了需要保留的内容。

（13）单击"停止"按钮，单击"循环播放"按钮，单击"波形编辑器"中任何位置，取消对选定区域的选择，然后选择"编辑"→"选择"→"全选"命令或按 Ctrl＋A（Command＋A）组合键。

（14）单击"播放"按钮。分别启用、关闭"降低嘶声"对话框中的"切换开关状态"按钮，收听文件经过降噪处理与未经处理的效果。区别很明显，特别是文件开始处和结尾处没有信号掩盖的嘶声部分。停止播放。

（15）单击"降低嘶声"对话框中的"关闭"按钮。

（16）如果没有噪声基准，Audition 仍然能够帮助删除噪声。在"波形编辑器"中，选择"文件"→"打开"命令，导航至 Lesson07/范例文件/Start07 文件夹，打开 anotherstart-4.wav 文件。

（17）选择"效果"→"降噪/恢复"→"降低嘶声（处理）"命令。

（18）单击"播放"按钮。尽管没能获取噪声样本，单击"降低嘶声"对话框中的"切换开关状态"按钮收听启用效果后的声音，与未经处理的声音对比，会发现噪声有所降低。

（19）移动"降噪幅度"滑块至 20dB，这是降噪常用数值。此时调整"噪声基准"滑块寻找降低嘶声与影响高频响应的最佳折中方案。此处选择−2dB。

（20）单击"降低嘶声"对话框中的"切换开关状态"按钮，收听启用效果及没有启用效果的声音。尽管降噪处理与可以获取噪声样本的效果相比不够精确，但其音效仍然在没有降低音质的情况下有明显的改善。

（21）关闭"降低嘶声"对话框，停止播放，保存文件，关闭项目。

7.5 噼啪声的处理

7.5 视频讲解

噼啪声可能是在黑胶唱片中听到的轻微的嘀嗒声和爆音、数字音频信号中频率发生器偶然出错产生的噪声、旁白中嘴巴发出的噪声、糟糕的物理线路产生的噪声等。尽管做到彻底删除这些噪声同时不影响音频很困难，Audition 仍能够帮助减少低电平咔嗒声和噼啪声。

（1）打开 Audition CC，选择"文件"→"打开"命令，导航至 Lesson07/范例文件/Start07 文件夹，打开 start07-5.wav 文件，此时可以看到"波形编辑器"中的音频文件。

（2）选择"文件"→"另存为"命令，将文件命名为"demo07-5.wav"，并将其保存在"Start07"文件夹中。

（3）单击"循环播放"和"播放"按钮，能够听到咔嗒声和噼啪声。

（4）选择"效果"→"降噪/恢复"→"自动咔嗒声移除"命令。

（5）将"阈值"滑块移动至 0。因为"阈值"滑块设置了咔嗒声的判定依据，效果器此时会把几乎任何声音判定为咔嗒声，所以程序很努力地进行大量数据运算。更低的取值会圈住更多咔嗒声，也会减少希望保留的低电平瞬态部分。反之，将"阈值"滑块移至 100 会放过大

量的咔嗒声。选择20可以减少绝大部分咔嗒声同时使对音质的影响最小化。

（6）单击"停止"按钮，然后移动"复杂性"滑块到80。这个滑块设置Audition处理咔嗒声的复杂程度。这是非实时控制，所以需要先调整参数，再播放文件，然后再调整参数，再播放文件。更高的取值使得Audition能够识别更复杂的咔嗒声，但要求更高的运算量，还有可能在某种程度上降低音质。

（7）单击"播放"按钮。因为这是运算密集型处理，在实时播放过程中Audition也许还没来得及在声音播放前对咔嗒声进行处理。唯一能够保证处理生效的方式是单击"自动咔嗒声移除"对话框中的"应用"按钮。注意按下按钮后"自动咔嗒声移除"处理器将关闭。

（8）单击"播放"按钮。尽管咔嗒声音量已变小，但删除操作影响了音频，所以再尝试一次。选择"编辑"→"撤销自动咔嗒声移除"命令或按Ctrl+Z(Command+Z)组合键。

（9）选择"效果"→"降噪/恢复"→"自动咔嗒声移除"。各项设置为上一次操作所设。如果"复杂性"滑块变灰无法选择，单击"自动咔嗒声移除"对话框中的"预览播放/停止"按钮然后再单击"停止"按钮。将"复杂性"滑块移至35，再次单击"应用"按钮，如图7.15所示。

图 7.15

（10）单击"播放"按钮。新设置的处理结果好于默认的取值16或之前尝试的更高取值80。为了将"修复"的声音与原始版本相比较，选择"编辑"→"撤销自动咔嗒声移除"命令，然后选择"编辑"→"重做自动咔嗒声移除"命令。比较完成之后单击"停止"按钮。

> **注意**：当"复杂性"设置取值较低时，不同的取值其处理效果差别不大。例如，若选择设置为30或40，与设置为37时比较，几乎听不出差别。

（11）保存文件，关闭项目。

7.6 爆音和咔嗒声的处理

爆音，如有划痕的黑胶唱片发出的声音，一般比噼啪声更严重。和噼啪声一样，删除明显的爆音也很困难，但Audition能够有效降低这类噪声。

7.6 视频讲解

（1）打开Audition CC，选择"文件"→"打开"命令，导航至Lesson07/范例文件/Start07文件夹，打开文件start07-6.wav，此时可以看到"波形编辑器"中的音频文件。

（2）选择"文件"→"另存为"命令，将文件命名为"demo07-6.wav"，并将其保存在"Start07"文件夹中。

(3) 单击"循环播放"和"播放"按钮。文件内容与 7.5 节一样，但注意到音频中的咔嗒声和爆音剧烈得多。

(4) 选择"效果"→"降噪/恢复"→"咔嗒声/爆音消除器（处理）"命令。注意这一操作启动了"可视编辑预览"功能，因此能够看到处理操作如何影响原始文件。如果当前预设不是"默认"，则从"预设"下拉菜单中选择"默认"选项。

(5) 单击"高级"折叠展开三角按钮。应选中"检测大爆音"复选框，若未选中，则选中此复选框并选择默认值 60。

(6) 单击"扫描所有电平"按钮。"咔嗒声/爆音消除器"是非常复杂的效果，有多个调节参数，但幸运的是它非常"智能"，针对绝大部分素材都有特定的设置。

(7) 单击"播放"按钮或咔嗒声/爆音消除器"对话框中的"预览播放/停止"按钮。爆音依然存在，但声音更闷。此时音频已经有所改善，但可以做得更好。

(8) 设置"运行大小"滑块到 100 样本左右，将"爆音过采样宽度"滑块移至 12。如此设置，Audition 能够处理更剧烈的、持续时间更长的爆音。对于噼啪声和短暂的咔嗒声，可设置为相对低的取值。

(9) 开始播放，能够听到剧烈的爆音消失了，只剩下一些细微的咔嗒声。将原始波形与下方位于"可视编辑预览"中的波形相比较，发现爆音已经减少许多。

(10) 单击"应用"按钮，如图 7.16 所示。

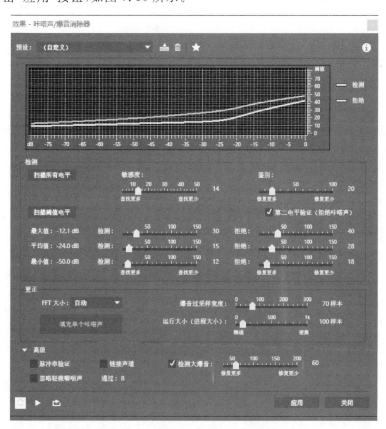

图 7.16

(11) 选择"效果"→"降噪/恢复"→"自动咔嗒声移除"命令,在"预设"下拉菜单中选择"默认"选项,如图 7.17 所示。

图 7.17

(12) 单击"应用"按钮,音频中的咔嗒声完全消失,文件已被修复。
(13) 保存文件,关闭项目。

注意:Adobe Audition CS6 版本中无此功能。

7.7 降低宽带噪声

7.7 视频讲解

尽管可以使用"降低嘶声"效果消除嘶声,还存在其他需要降低的噪声,如嗡嗡声、空调噪声、通风设备发出的声音。如果这类声音相对稳定,Audition 能够使用"降噪"处理将其降低或删除。这一操作能够降低嘶声,与"降低嘶声"选项相比,支持精细化编辑操作。

(1) 打开 Audition CC,选择"文件"→"打开"命令,导航至 Lesson07/范例文件/Start07 文件夹,打开 start07-7.wav 文件,此时可以看到"波形编辑器"中的音频文件。
(2) 选择"文件"→"另存为"命令,将文件命名为 demo07-7.wav,并将其保存在 Start07 文件夹中。
(3) 单击"播放"按钮,文件中不只包含嗡嗡声,还有嗡嗡声的泛音及其他人为噪声。
嗡嗡声是由于电器件连接不良引发的嗡嗡声(此类嗡嗡声也会出现在非平衡音频电缆和高增益线路中)。
(4) 选择音频的前 0.4s(如果必要需放大波形进行选择),这部分只包含嗡嗡声。
(5) 选择"效果"→"降噪/恢复"→"捕捉噪声样本"命令,再选择"效果"→"降噪/恢复"→"降噪(处理)"命令。
(6) 单击"捕捉噪声样本"按钮。出现噪声基准的频率分布,如图 7.18 所示。
(7) 选择音频文件的前 8s,如果"循环"未启用,则单击"循环"按钮。
(8) 单击"降噪"对话框中的"预览播放/停止"按钮。音频中没有音乐的部分的嗡嗡声将消失。
(9) 将"降噪"滑块移至 0.0 然后认真收听。能够听到在鼓声减弱后立刻出现轻微的人为噪声。因为降噪效果对于被遮盖的声音无法实施降噪,在音频信号静音后需要一段时间

图 7.18

才能恢复完全降噪。将"降噪"滑块调至100%可删除这些人为噪声。

（10）将"降噪幅度"滑块移至17dB，此参数用于设置降噪幅度值。取值10～20dB均可在影响音频与降低噪声之间获得较好的权衡。

（11）如果在鼓声减弱之后仍然能够听到一点嗡嗡声，则单击"高级"折叠展开三角按钮获得更多选项。

（12）在0～100%调整"频谱衰减率"参数。此参数决定了在音频从信号变为静音后恢复为最大降噪所需要的时间。设为100%会漏掉大量嗡嗡声，但取值0则会产生突兀的变化。设为20%为适中的取值，可以消除鼓声末尾的嗡嗡声。

（13）切换到"降噪"对话框中的"切换开关状态"按钮，能够听到降噪处理后的效果。

（14）单击"降噪"对话框中的"应用"按钮，保存文件，关闭项目。

7.8 手动咔嗒声的移除

7.8 视频讲解

使用"频谱"可移除咔嗒声。尽管这是一种手动处理，与使用"自动咔嗒声移除"相比会耗费更多的时间，这种移除处理更加精确，对音质影响更小。

（1）打开 Audition CC，选择"文件"→"打开"命令，导航至 Lesson07/范例文件/Start07 文件夹，打开 start07-8.wav 文件，此时可以看到"波形编辑器"中的音频文件。

（2）选择"文件"→"另存为"命令，将文件命名为"demo07-8.wav"，并将其保存在

"Start07"文件夹中。

（3）在前面操作中打开了"频谱"，再打开 Audition 时"频谱"依然可见。如果没有显示，选择"视图"→"显示频谱"命令（或按 Shift+D 组合键）。

（4）放大文件开头部分，直到能够看到咔嗒声，显示为细长、实心的垂直线条，如图 7.19 所示。

（5）按 B 键选择"污点修复画笔"工具，将其像素大小设置为与咔嗒声宽度相同。

（6）按住 Shift 键，单击咔嗒声（噪声）的顶部然后向下拖动，如图 7.20 所示。这一操作同时选中两个声道中的噪声。

图 7.19 图 7.20

（7）释放鼠标左键。咔嗒声将消失，音频得到"修复"。对于要删除的咔嗒声重复步骤（6）和步骤（7）实施移除操作。

（8）将播放指示器移回文件开始处，单击"播放"按钮，听起来文件中似乎从来没有出现过咔嗒声。

> **注意**：沿着人为噪声的轮廓画出套索的技法可用于移除声音，如单独的手指在吉他弦上发出的吱吱声、咔嗒声或爆音、乐手演奏乐器时的呼吸声和很多其他的人为噪声。

（9）保存文件，关闭项目。

7.9 声音移除

Audition 的修复工具不仅用于解决问题，还可以用于创作及声音设计。本节针对一段鼓循环，使用"声音移除"功能移除底鼓声。

7.9 视频讲解

(1) 打开 Audition CC，选择"文件"→"打开"命令，导航至 Lesson07/范例文件/Start07 文件夹，打开 start07-9.wav 文件，此时可以看到"波形编辑器"中的音频文件。

(2) 选择"文件"→"另存为"命令，将文件命名为"demo07-9.wav"，并将其保存在"Start07"文件夹中。

(3) 单击"播放"按钮，注意底鼓声在什么位置出现。在约 0.4s 处有一个很突出的、完全孤立的图形即为底鼓声。

(4) 与前面讲解的内容一样，放大底鼓声的图形直到能够轻松地勾勒出其轮廓。

(5) 选择"框选"工具，或者按 E 键，选择底鼓声，如图 7.21 所示。

图 7.21

(6) 选择"效果"→"降噪/恢复"→"声音移除（处理）"命令。从"预设"下拉菜单中选择"默认"选项。

(7) 单击"了解声音模型"按钮（此时"预览编辑器"打开）。这一操作捕捉在步骤(5)中选中的底鼓声并将其作为参考，由此，文件中有相似特征的声音都将被移除。在处理之前，因为文件中不包含语音，取消选中"声音移除"对话框中的"针对语音的增强"复选框。

注意：如果有必要，可选中"增强抑制"复选框强化移除处理，能够增加抑制力度。

(8) 选择"编辑"→"选择"→"全选"命令或按 Ctrl＋A(Command＋A)组合键，此时"声音移除"能够移除在文件中出现的所有底鼓声。

(9) 播放文件，注意底鼓声几乎全部被移除。

(10) 单击"应用"按钮移除文件中所有的底鼓声。"可视编辑预览"窗口将关闭。保存文件，关闭项目。

注意：Adobe Audition CS6 版本中无此功能。

 作业

一、模拟练习

打开"Lesson07/模拟练习/Complete07"文件夹中的"complete07.wav"文件进行浏览播放,按照以下要求根据本章所学内容,做一个类似的课件。课件资料已完整提供,获取方式见前言。

要求1:处理文件前16s的强烈嘶声。

要求2:处理文件后10s的咔嗒声。

要求3:处理文件中2.1s和3.7s处的人为噪声。

二、自主创意

自主找到一个需要音频修复的文件,应用本章所学知识,使用自动和手动的噪声处理办法对文件进行修复,也可以把自己完成的作品上传到课程网站进行交流。

三、理论题

1. 什么是噪声样本?
2. 自动咔嗒声移除和手动咔嗒声移除各有什么优缺点?
3. Audition能否完全移除噪声?

第8章

录 制 音 频

本章学习内容

(1) 在"波形编辑器"中录制音频。

(2) 在"多轨编辑器"中录制音频。

(3) 拖放文件到"多轨编辑器"。

(4) 从 CD 导入音频到"波形编辑器"。

(5) 在"多轨编辑器"中创建模板。

完成本章的学习大约需要 90 分钟,可从清华大学出版社网站或 http://nclass.infoepoch.net 网站下载本章配套学习资源,扫描书中二维码观看讲解视频。

知识点

由于本书篇幅有限,下面知识点并非在本章中都有涉及或详细讲解,在本书的资源网站有详细的资料,欢迎登录学习。

 在 Adobe Audition 中创建、打开或导入文件 使用"文件"面板导入

 支持的导入格式 从 CD 中提取音频 录制音频

 在 Adobe Audition 中导航时间并播放音频 监控录制和播放电平

本章案例介绍

范例

本章范例是一段名词解释的音频,音频时长大约为 25 秒。范例中讲述如何使用耳机在"波形编辑器"中录制音频为课件配音。在本章中,将学习到 Adobe Audition 直接录制音频到"波形编辑器"或"多轨编辑器"中,还可以从 CD 中提取音频或者直接从计算机中拖曳一

个音频文件到 Audition 中，如图 8.1 所示。

图 8.1

模拟

本章模拟是一段名词解释的录制音频，音频时长大约 25 秒。在模拟练习中需要学会使用 Audition CC 在"波形编辑器"或"多轨编辑器"中进行音频录制，并学会检测剩余可用空间，如图 8.2 所示。

图 8.2

8.1 预览完成的音频

（1）右击 Lesson08/范例文件/Complete08 文件夹的"配音课件.mp4"文件，在打开方式中选择已安装的视频播放器对"配音课件.mp4"文件进行播放，该文件中的音频是一段在 Audition"波形编辑器"中录制的音频。本节将

8.1 视频讲解

学习如何在"波形编辑器"中录制音频。

（2）关闭视频播放器。

（3）可以用 Audition CC 打开原文件进行预览，在 Audition CC 菜单栏中选择"文件"→"打开"命令，再选择 Lesson08/范例文件/Complete08 文件夹的 complete08.wav 文件，并单击"打开"按钮。单击"播放"按钮，"波形编辑器"会对 complete08 音频进行播放，如图 8.3 所示。

图 8.3

（4）停止播放，关闭项目。

> 注意：播放音频文件时观察音频的电平，最佳输入电平不应达到电平表的红色区域，当今数字录音技术支持足够高的电平上限，所以没必要提供最高的电平。

8.2 在"波形编辑器"中录制音频

8.2 视频讲解

（1）将耳机连接到计算机的内置音频输入上。

（2）选择"文件"→"新建"→"音频文件"命令。选择"默认"工作区。

（3）在打开的"新建音频文件"对话框中，可设置"文件名""采样率""声道"和"位深度"参数，如图 8.4 所示。在"文件名"中输入"start08"，设置"采样率"为"48000Hz"，"声道"为"单声道"，"位深度"为"24 位"，设置完成后，单击"确定"按钮即可。

图 8.4

（4）选择"编辑"→"首选项"→"音频硬件"命令。可在打开的面板中根据需要设置相应参数，如图 8.5 所示，单击"确定"按钮。

（5）在录音的时候，若电平表不在工作区，可选择"窗口"→"电平表"打开电平表来查看电平值。为了使得可以随时清楚地查看电平值情况，常将电平表沿

图 8.5

工作区底部放置。

(6) 单击"传输控制面板"中的红色"录制"按钮,如图 8.6 所示,Audition 就开始录音了。此时对着麦克风说话,就可以在"波形编辑器"中看到实时的波形,在电平表中看到当前输入的信号电平了。

图 8.6

(7) 按照 Start08 文件夹中的"文字材料.txt"的内容进行朗诵并录制。

(8) 单击"暂停"按钮,录制将暂停,但电平表会依然显示输入信号电平,再次单击"暂停"按钮或者单击"录制"按钮,可继续录制。

(9) 单击"停止"按钮,可停止录制。录制得到的波形将被自动全部选中。

(10) 单击"波形编辑器"中间的某一处,再单击"录制"按钮,此时新录制的音频将把从此刻往后的之前录制的素材覆盖。此方法可以用在某处朗诵出错时,单击出错部分的开始处重新录制即可。

(11) 对文件进行保存,关闭项目。

8.3 音频的录制

在第 1 章中介绍了音频接口及如何将接口的物理输入/输出与 Audition 的虚拟输入/输出相匹配。如有需要,读者可自行复习第 1 章的内容。本章要介绍如何在"波形编辑器"

和"多轨编辑器"中录制音频。

> **注意**：学习本节需要使用标准的音频 CD。

（1）"采样频率"，也称为采样速度或者采样率，定义了每秒从连续信号中提取并组成离散信号的采样个数，它用赫兹（Hz）来表示。采样频率的倒数是采样周期或者称为采样时间，它是采样之间的时间间隔。通俗地讲采样频率是指计算机每秒采集多少个信号样本。

① 小于 22050Hz 的采样率保真度过低，通常适用于讲话、听写、玩具等。

② 22050Hz：游戏和低解析度数字音频的常用选择。

③ 32000Hz：通常用于广播和卫星传输。

④ 44100Hz：与 CD 所使用的采样率一致，是应用最普遍的音频采样率。

⑤ 48000Hz：视频项目的标准选择。

⑥ 大于 48000Hz 采样率的应用更加普遍，工作室使用 88200Hz 或 96000Hz 采样率以获得可能的音质提升或高保真度。然而在高频率的采样率之间并没有太大的区别，而且会占用更大的存储空间，一个 1 分钟时长、96kHz 文件占用的存储空间是 48kHz 文件所占空间的两倍。

（2）"声道"，Audition 在录制音频时可以选择需要的声道数。

① 单声道：麦克风或电吉他的声音录制。

② 立体声：便携式音乐播放器或其他立体声信号源。

③ 5.1：用于环绕立体声的录制。

（3）"位深度"即量化精度，它决定数字音频的动态范围。动态范围就是音频系数记录与重放时最大不失真信号与系统本底噪声之比的对数值，单位为分贝。当进行频率采样时，较高的量化精度可以提供更多可能性的振幅值，从而产生更为大的振动范围，更高的信噪比，提高保真度。

① 8 位为低解析度，不用于专业音频，通常用于游戏和消费电子设备。

② 16 位是用于 CD 和提供工业标准音频质量的解析度。

③ 24 位是大多数音响工程师的首选，因为它有更高的可调节范围，但是电平的设定不必过于谨慎，因为可用的动态调节范围更宽。24 位文件比 16 位文件多占用 50% 的空间，尽管在硬盘及其他形式存储空间有限的前提下，这种选择也是可以接受的。

④ 32（浮点）可获得最高解析度，但是除了存档外，相对于 24 位文件，这种格式并没有明显优势，又由于很多程序不支持 32 位浮点文件，且这种格式的文件占用的存储空间大，因此并不常用。

8.4 在"多轨编辑器"中录制音频

Audition 中不仅有"波形编辑器"和"多轨编辑器"，还能将文件在两个编辑器之间轻松转移。本节将讲解怎么录制文件到"多轨编辑器"，了解如何将录制的音频文件导入"波形编辑器"及对其进行编辑，怎样返回"多轨编辑器"。

8.4 视频讲解

（1）选择"文件"→"新建"→"多轨会话"命令。在打开的"新建多轨会话"对话框中，可设置"会话名称""文件夹位置""模板""采样率""位深度"和"主控"。

> **CS6** 在 Audition CS6 版本中，此步骤应为：选择"文件"→"新建"→"多轨混音项目"命令。在打开的"新建多轨会话"对话框中，可设置"混音项目名称"。所有的"多轨会话"在 CS6 版本中都对应为"多轨混音项目"，所有的"会话名称"在 CS6 版本中都对应为"混音项目名称"，后面不再声明。

（2）输入"会话名称"为"start08-4"，设置"文件夹位置"为"H：\Lesson08\范例文件\Start08"，"模板"为"24 Track Music Session"，如图 8.7 所示，设置完成后，单击"确定"按钮即可。

> **注意**："模板"用来指定默认模板或者自定义的模板。本节选择默认的模板"24 Track Music Session"，在后续的学习中将介绍怎样自定义模板。"采样率"确定会话的频率范围。"位深度"确定会话的振幅范围，包括通过"多轨"→"缩混为新文件"命令创建的录制内容和文件。应谨慎选择位深度，因为在创建会话后便无法更改。"主控"确定哪些音轨缩混为单声道、立体声或 5.1 主音轨。"采样率""位深度""主控"参数都保存在模板中，所以一旦选择一个模板后，这些选项将变为灰色，即不能再被修改。若想自行编辑这些设置，"模板"应选择"无"选项。

（3）单击"输入/输出"按钮（"多轨编辑器"工具栏左上方的箭头按钮），如图 8.8 所示。

图 8.7

图 8.8

（4）每一个音轨都有一个"输入"字段，在它的左侧有一个指向"输入"字段的箭头，默认为"无"。将"音轨 1"从"输入"字段的下拉菜单中选择信号源的接口作为输入，音轨可以是单声道也可以是立体声的，如图 8.9 所示。

（5）一旦选择"输入"后，音轨的"R"按钮将变为"录制准备"状态，即表示可以录制了。单击"R"按钮，它将变成红色，此时对着麦克风说话或者播放信号源，音轨的仪表将显示输入信号的电平，如图 8.10 所示。

（6）单击"传输控制"面板中的"录制"按钮开始录制。录制的音源至少 15～20s。同在"波形编辑器"中录制一样，可通过"暂停"按钮来暂停、重启录制，单击"停止"按钮来完成录制，如图 8.11 所示。

图 8.9

图 8.10

图 8.11

（7）将播放指示器置于文件中大概第 5 秒的位置。单击"传输控制"面板的"录制"按钮，录制约 10s 的时间后，单击"停止"按钮。

（8）单击音轨中刚刚录制完成的部分（即 5～10s 之间的某个位置），此时在之前录制的音轨上会出现一个单独的图层，单击它可向左或向右拖动，也可以拖到另一个音轨，如音轨 2 上，如图 8.12 所示。

图 8.12（见彩插）

（9）Audition 中的音频文件可以在"多轨编辑器"和"波形编辑器"之间进行切换。要在"波形编辑器"中打开"多轨编辑器"的音频文件，双击"多轨编辑器"的剪辑或右击剪辑后选择"编辑源文件"命令，如图 8.13 所示。

图 8.13

> **CS6** 在 Audition CS6 版本中，此步骤应为：双击"多轨编辑器"的"素材"或右击剪辑后选择"编辑源文件"命令，如图 8.14 所示。所有菜单栏中的"剪辑"在 CS6 版本中都对应为"素材"，后面不再声明。

图 8.14

（10）若要将文件移回"多轨编辑器"中之前文件所在的位置，单击"多轨"按钮或输入 0 即可。

（11）若要将文件移到"会话"中的其他部分或另一个会话，右击"波形编辑器"，选择"插入到多轨混音中"→"新建多轨会话"命令，如图 8.15 所示。弹出"新建多轨会话"对话框，根据所需设置后，可新建一个项目且音频已经插入到多轨编辑器的音轨中。

图 8.15

（12）保持 Audition 打开状态。本节录制的音频可保存或选择文件，按 Delete 键将其全部删除。

8.5 检测剩余可用空间

Audition 可以更新文件所在磁盘的剩余空间信息，并将其换算成音轨中预计可继续录制的时间（如 10 分钟的可用时间可允许录制一个 10 分钟时长的音轨、10 个 1 分钟时长的音轨、2 个 5 分钟的音轨等）。这些参数能让用户随时知道自己还可录制多少文件，避免在录制某些文件时，因空间不够而造成半途而废的情形。

8.5 视频讲解

（1）右击 Audition 窗口底端"状态栏"长条，如图 8.16 所示。

图 8.16

（2）选中"可用空间"或者"可用空间（时间）"或者同时选中两个选项。可看到在"状态栏"的右下方显示出了统计数据。

（3）保持 Audition 打开状态。

8.6 拖动文件到 Audition 多轨编辑器中

8.6 视频讲解

Audition 支持将音频文件从其他地方直接拖动到"波形编辑器"或"多轨编辑器"中。文件在"多轨编辑器"中自动转换为项目设置的格式。例如，如果创建了一个项目其解析度为 24 位，可以导入一个 16 位 WAV 格式的文件或者是 MP3 格式的文件，它们会自动转换为项目设定的格式。对于"波形编辑器"只需要将文件拖到编辑器中即可。本节将介绍如何拖动文件到"多轨编辑器"中。

（1）在"多轨编辑器"打开的状态下，若没有文件，新建一个文件即可。将文件保存在 Lesson08\范例文件\Start08 文件夹中，"模板"设置为"24 Track Music Session"。

（2）打开 Lesson08\范例文件\Start08 文件夹，调整文件夹的显示窗口，确保能够同时

显示 Audition 的音轨和打开的 Start08 文件夹。将"Loop_01.wav"文件拖曳至多轨编辑器的"轨道 1"开始处，按同样的方法，分别将"Loop_02.wav"与"Loop_03.wav"文件拖曳到多轨编辑器的"轨道 2"和"轨道 3"上。

> **注意**：剪辑开端可附着到指定的位置，如某一精确的度量起点或标记。

（3）单击"播放"按钮，可同时听到各音轨上的音频文件。

8.7 从音频 CD 导入音轨生成独立的文件

音频 CD 的音轨是特殊的文件格式，不可以直接将文件拖入到 Audition 中。本节将介绍怎样提取 CD 音频并将其导入"波形剪辑器"中。导入后还可进行编辑或移动到"多轨编辑器"中。完成本节需要一张标准的音频 CD。

8.7 视频讲解

（1）关闭所有的项目与文件。
（2）在计算机光驱中插入一张标准的音频 CD。
（3）选择"文件"→"从 CD 中提取音频"命令。在弹出的"从 CD 中提取音频"对话框中，若计算机和 Internet 连接，Audition 会从数据库中获取各种信息标明"音轨""字幕"和"持续时间"等字段。

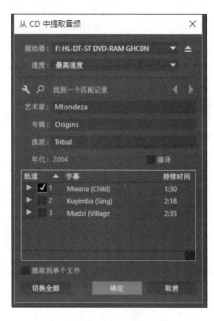

图 8.17

> **注意**：如果希望收听 CD 的音轨，单击"音轨"栏的"播放"按钮，再次单击可停止播放。

（4）使用"速度"下拉菜单可对提取速度进行选择。选择"默认"选项（最高速度），若在提取过程中出现错误，应选择更低一些的速度。

（5）默认状态下所有的 CD 音轨都将被选中，并按顺序依次进行提取，将每个音轨提取为一个单独的文件。本节只需要提取一个音轨，所以单击"切换全部"按钮，取消对所有音轨的选择，再选中一个音轨即可，如图 8.17 所示。

> **注意**：若希望将任意多个 CD 音轨导入为单个文件，选中"提取到单个文件"复选框即可。

（6）单击"确定"按钮，提取过程开始，音频将被置于"波形剪辑器"中。

（7）关闭项目，保持 Audition 打开状态。

8.8 保存模板

Audition 包含多个用于"多轨会话"的模板文件，用户还可根据自己需要创建自定义模板。

（1）选择"文件"→"新建"→"多轨会话"命令。

8.8 视频讲解

(2)在打开的"新建多轨会话"对话框中,设置"会话名称"和"文件夹位置",在"模板"下拉菜单中选择"无"选项。

(3)根据所需,设置"采样率""位深度"和"主控"参数,单击"确定"按钮。

(4)再根据所需设置"多轨会话"的参数,如音轨数、音轨处理器、布局等,然后选择"文件"→"另存为"命令,"文件名"可根据个人喜好设置,"位置"则单击"浏览"按钮,在打开的Windows系统中,选择"计算机"→"本地磁盘(C:)"→"用户"→"公用"→"公用文档"→Adobe→Audition→8.0→Session Templates命令,单击"保存"按钮即可。下次新建多轨会话时,可在"模板"的下拉菜单中选择自定义的模板。

作业

一、模拟练习

打开"Lesson08/模拟练习"文件夹中的"文稿.txt"文件,按照以下要求根据本章所学内容,做一个类似的课件。课件资料已完整提供,获取方式见前言。

要求1:在"波形编辑器"中录制此段内容。

要求2:在"多轨编辑器"中录制此段内容。

要求3:检测剩余可用空间。

二、自主创意

针对某一段想要录制的文稿内容,如课文赏析或录课文档,应用本章所学知识,灵活选择"波形编辑器"或"多轨编辑器"进行录制操作。

三、理论题

1. CD音频的标准采样率是多少?

2. "位深度"是用来调整音频的什么?

3. "传输控制"面板在停止播放的状态下可以通过Audition的仪表监控输入电平吗?

第9章

多轨编辑器和多轨混音器

本章学习内容

(1) 综合运用"波形编辑器"和"多轨编辑器"。
(2) 为音轨着色，易于辨识，反复播放音乐某特定部分（循环播放）。
(3) 在立体声声场中编辑音轨的电平与发声位置。
(4) 在音轨中应用均衡、效果和发送控制功能。
(5) 在"多轨编辑器"中设置参数均衡器为音轨添加均衡效果。
(6) 对单个音轨应用效果，对多个音轨添加统一效果以降低CPU负载。
(7) 设置链接效果，使一个音轨能够控制另外一个音轨。
(8) 从"多轨编辑器"视图切换至"混音器"视图。
(9) 调整"混音器"面板中衰减器高度以提供更高的电平调节分辨率。
(10) 显示/隐藏各个区域调整"混音器"面板的大小和配置。
(11) 在各自的区域中滚动显示不同的"效果组"插槽和"发送"选项。
(12) 通过彩色编码区分不同类别的声道，重新排列"混音器"声道顺序。

完成本章的学习需要大约 2 小时，可从清华大学出版社网站或 http://nclass.infoepoch.net 网站下载本章配套学习资源，扫描书中二维码观看讲解视频。

知识点

由于本书篇幅有限，下面知识点并非在本章中都有涉及或详细讲解，在本书的资源网站有详细的资料，欢迎登录学习。

改变音轨颜色　播放的循环选择　"多轨编辑器"中的声道映射　侧链效果　"混音器"视图效果　重新排列"混音器"声道顺序　使用硬件控制器

本章案例介绍

范例

本章范例是一个了解多轨编辑器基本操作的案例,音频时长大约为 7 秒。范例中需要在"多轨编辑器"和"波形编辑器"之间进行转换,为了使整个面板的视觉效果看起来更好,对多轨编辑器的音轨着色。在本章中,将学习在音轨中应用均衡、效果、发送和控制功能,改变支持每个音轨在各自的频域上对音频的处理,通过在总音轨中向其他总音轨发送音频,进一步增加信号,让整个音频的效果更加凸显,同时初步了解混音视图的效果,如图 9.1 所示。

图 9.1

模拟

本章模拟是一段由各个小音频在多轨中组合成一段纯音乐,音频时长大约 1 分钟。在模拟练习中需要学会在"波形编辑器"和"多轨编辑器"的转换中,了解其中的使用功能,调整单个音频的效果,用"多轨编辑器"中设置参数均衡器为音轨添加均衡效果,使整个音频听起来效果更好,在混音器视图中,显示/隐藏各个区域调整"混音器"面板的大小和配置,让整体看起来更和谐,如图 9.2 所示。

图 9.2

9.1 预览完成的音频

9.1 视频讲解

（1）用 Adobe Audition CC 打开原文件进行预览，在 Audition CC 菜单栏中选择"文件"→"打开"命令，再选择 Lesson09/范例文件/Complete09/课件制作文件夹的"课件制作.sesx"文件，并单击"打开"按钮。单击"播放"按钮，"多轨编辑器"会对音频进行播放，如图 9.3 所示。

图 9.3

（2）停止播放，关闭项目。

9.2 多轨编辑器和波形编辑器的综合运用

9.2 视频讲解

Adobe Audition 为波形编辑和多轨编辑提供了不同的环境，两者之间不是相互孤立的。"多轨编辑器"中的音频会在"波形编辑器"的文件选择列表中出现，任何"多轨编辑器"中的音频都可以在"波形编辑器"中打开并进行编辑。本节将介绍"多轨编辑器"和"波形编辑器"如何协同工作。

（1）打开 Audition，在 Audition CC 菜单栏中选择"文件"→"打开"命令，再选择 Lesson09/范例文件/Start09/课件制作文件夹的"课件制作.sesx"文件，并单击"打开"按钮。选择"窗口"→"工作区"→"默认"命令。

> **注意**：在"多轨编辑器"中经常会看到同一段剪辑的多个版本。然而，只存在一段物理剪辑，存储于 RAM 中（"多轨编辑器"中不同的剪辑对物理剪辑的引用）。例如，如果同一段剪辑的 4 个副本排成一排，不是 4 个独立的剪辑陆续播放，而是 RAM 中存放的剪辑按照"多轨编辑器"的指令播放 4 次。

（2）将播放指示器移至文件开始处，单击"播放"按钮，"多轨编辑器"从开端一直播放到末尾。

（3）为了解"波形编辑器"与"多轨播放器"的综合运用，双击并选中音轨 1 中的第一段音频，会进入"波形编辑器"中，准备进行编辑，如图 9.4 所示。

图 9.4

（4）选择音频进行编辑，按 Ctrl＋A(Command＋A)组合键，选择整个文件。

注意：可以调整"多轨编辑器"中每个剪辑的电平或者进行混音时降低电平，但有时只对剪辑进行调整，所有"指向"这一剪辑的调用均使用编辑后的版本，这种方式更简单。

（5）在效果组中的第一个插槽中，选择"效果"→"振幅与压限"→"增幅"命令，如图 9.5 所示。

图 9.5

(6) 在弹出的"组合效果-增幅"对话框中,增加左声道和右声道电平2dB,关闭对话框,如图9.6所示。

图 9.6

(7) 选择"多轨"选项卡(或输入0)返回"多轨会话",音频的电平会增加2dB。
(8) 保存文件,保持项目打开状态。

9.3 关于多轨制作

了解"多轨会话"的工作流程,在"波形编辑器"中,单个的剪辑只是单纯的音频素材。多轨制作可以汇总多个音频剪辑来创建合成的音乐作品。

音频存于音轨中,可以把音轨看作一个存放剪辑的"容器"。例如,第一条音轨可以存放鼓声,第二条音轨可以存放贝斯声,第三条音轨存放人声,以此类推,音频可以存放单个的长剪辑,也可以存放多个相同或不同的短剪辑。在音轨中的一段剪辑甚至可以放置于其他剪辑之中(此时只播放最上层的剪辑),或用剪辑进行覆盖,创建交叉淡化(参考第11章"剪辑处理")。

创建过程主要包括以下4个步骤。

(1) 跟踪录制:这一步骤包括向"多轨会话"录制或导入音频。例如,对于一支摇滚乐队,跟踪录制需要录制鼓声、贝斯声、吉他声和人声。可以以特定的组合方式(如鼓声和贝斯声同时录制)分别录制(每个乐手录制一个音轨,通常以节拍器作为参考),或者整体录制(所有的乐器现场演奏,在演奏时录制)。

(2) 叠录:这是录制补充音轨的过程,如表演者演唱一段和声作为最初录制的人声的补充。

(3) 编辑:录制音轨之后,编辑操作能够进行修饰。例如,人声音轨中可消除主歌和副歌之间的音频,以降低残留的噪声或其他乐器遗留的声音。还能进行其他调整,如将一段独奏剪切为原长度的一半。

(4) 混音:编辑之后,音轨混合到一起形成最终的立体声文件或环绕效果文件。混音过程主要包括调整电平、添加效果。Audition CC 中的"多轨会话"提供了在混音过程中完成绝大多数编辑任务的工具,但如果需要更细致地处理,可将音频会话转移到"波形编辑器"中进一步编辑。

注意：一些操作仅限在一种编辑器中进行。如果菜单中的某些选项在另外一个编辑器中是灰色的，则说明此选项不可用。

9.4 改变音轨颜色

9.4 视频讲解

为音轨设置颜色，易于辨识特定的音轨，音轨颜色影响"编辑器"中音轨左侧及在"混音器"每个声道底部的颜色条的颜色，还影响"编辑器"中剪辑的颜色。更改音轨颜色的操作步骤如下。

（1）右击"多轨编辑器"的音轨或"混音器"声道的颜色条，在弹出的快捷菜单中选择"音轨颜色"选项，如图 9.7 所示。

图 9.7

CS6 在 Audition CS6 版本中，此步骤应为：右击"多轨编辑器"的音轨，在弹出的快捷菜单中选择"素材颜色"选项，如图 9.8 所示。

图 9.8

（2）在弹出的"音轨颜色"对话框中，选中颜色，单击"确认"按钮。

（3）如果想对颜色进行调整，单击选中的颜色，调整"色相"参数以获取需要的颜色。

注意：若希望恢复调色板的默认颜色设置，单击"取消"按钮右上方的"重置"按钮。

（4）通过对每个音轨更改颜色，方便于区别各个音轨，在对音轨编辑的时候，容易识别。保存文件，保持项目打开状态。

9.5 播放的循环选择

9.5 视频讲解

如果需要收听多个音轨中音频同时播放的效果，最好能够标出循环播放的部分，避免收听到不需要播放的音频。下面介绍如何标出需要循环播放的音频片段。

（1）从主程序工具栏中选择"时间选择工具"，或按 T 键，如图 9.9 所示。

图 9.9

CS6 在 Audition CS6 版本中，此步骤应为：选择 Audition 工具栏中的"时间选区工具"，如图 9.10 所示。

图 9.10

（2）在"多轨编辑器"中的空白部分，当鼠标指针显示为"时间选区工具"时，拖动鼠标并选中音乐中需要循环播放的部分。单击并拖动选区边缘可进行微调，也可以借助时间轴上标记选区边缘的白色操纵栏进行微调，如图 9.11 所示。

图 9.11

（3）单击"循环播放"按钮，单击"播放"按钮，循环区域将持续播放。

（4）单击"停止"按钮，并单击"循环播放"按钮关闭，单击编辑器中的任意位置取消对循环部分的选定。

（5）保存文件，保持项目打开状态。

9.6 音轨控制区

9.6 视频讲解

每个音轨控制区都有很多功能，这些对文件播放效果产生影响的控制功能可分为两类。其中一类由一组固定控制功能组成，而另外一类由变化的控制功能组成。控制区具体包含哪些控制功能取决于选中的特定功能。为进一步了解各种控制功能，进行如下操作。

（1）单击音轨 1 和音轨 2 之间的分隔栏，鼠标指针由"手的形状"变成"上下箭头形状"，并按住鼠标左键。

（2）向下拖动鼠标以增加音轨 1 的高度，如图 9.12 所示。

图 9.12

注意：将鼠标指针置于音轨控制区域上方，可以滚动鼠标滚轮对所有音轨的高度进行同步调整。

9.6.1 主音轨控制区

主音轨控制区用于设置混音中最常用的参数。

(1) 使播放指示器返回音频的开始处，单击"播放"按钮播放音频。

(2) 单击音轨 1 的 M（静音）按钮使之静音。（注意"静音"按钮在启动后呈现明亮的绿色）。

(3) 再次单击"静音"按钮，进行下一步操作。

(4) 单击音轨的 S（独奏）按钮单独播放音轨，按钮呈现黄色，如图 9.13 所示。

只有音轨 1 发出声音（R 按钮用于录制，此时不要按它）。在下面的学习过程中，除非有指令要求进行其他操作。保持音轨 1 的"独奏"按钮处于启用状态。可以按照视觉需要调整音轨的位置。例如，相对于音轨 2，可能更需要将音轨 3 置于音轨 1 下方。

图 9.13

注意：如果同时启用"静音"和"独奏"按钮，"静音"按钮具有优先权。独奏模式有专用式（独奏一个音轨同时将所有其他音轨静音）和非专用式（默认方式，可以同时播放多个音轨）两种。按住 Ctrl(Control)键单击"独奏"按钮可切换独奏模式。如果希望选择一种模式作为默认模式，选择"编辑"→"首选项"→"多轨(Audition→参数→多轨)"选项选择需要的"音轨独奏"模式。

(5) 在与"静音"和"独奏"按钮处于同一行的位置上，单击音轨 3 左侧的波形符号，向上拖动直至音轨 1 底部，会出现蓝色线条，如图 9.14 所示。

图 9.14（见彩插）

蓝色线条表示被拖动的音轨顶部所在的位置。释放鼠标将音轨 3 置于音轨 1 的下方。

CS6 在 Audition CS6 版本中，此步骤应为：单击音轨 3 左侧的波形符号，向上拖动直至音轨 1 底部，会出现黄色线条，黄色线条表示被拖动的音轨顶部所在的位置，如图 9.15 所示。

图 9.15（见彩插）

（6）播放过程中，单击音轨1名称左侧下方的"音量"旋钮，向上/下或左/右调整播放音量。如果音量过大音轨仪表将变"红"，此时，将"音量"设为0。

（7）如果要改变音轨在立体声声场的位置，单击"音量"旋钮右侧的"声像"旋钮并按住鼠标左键。向左拖动鼠标，将听到仅从左侧扬声器或头戴式耳机发出声音。向右拖动鼠标，将听到仅从右侧扬声器或头戴式耳机发出声音。

注意：如果将"声像"按钮向左移动时右侧扬声器发出声音，需要检查扬声器与音频接口的连接。

（8）单击"声像"控制右侧的"合并到单声道"按钮，将使立体声声场"塌陷"至中心点，则立体声文件将以单声道方式播放。再次单击此按钮将返回立体声模式，将"声像"控制设为0。

（9）保存文件，保持项目打开状态。

9.6.2　4种控制模式

扩展音轨的高度，可以通过单击并向下拖动音轨下方分隔栏的方式，也可以在音轨编辑器区域单击并滚动鼠标滚轮。这样操作可以在主音轨控制下方产生一个区域，区域中可以显示4种控制模式的对应标签页，对应"多轨编辑器"的工具栏左半部分的4个按钮。

（1）输入/输出（Input and Outputs）。
（2）音轨效果组（Track Effects Rack）。
（3）发送（Sends）。
（4）均衡（EQ）。

1．"均衡"标签页

普遍认为均衡是多轨制作中最重要的效果之一，因为它支持每个音轨在各自的频域上对音响空间进行"雕琢"。提供对每个音轨插入"参数均衡"效果的选项。下面完成这一操作。

图　9.16

（1）将轨道1的下方分隔栏向下拖动显示音轨区域，在"多轨编辑器"的工具栏中单击"均衡"按钮（最右侧显示3条竖线的按钮），如图9.16所示。按钮下方区域显示均衡图像，成为"均衡"标签页。图像此时是一条直线。

（2）单击均衡图像中左侧的"铅笔"按钮。

（3）"参数均衡"效果出现。

（4）从"预设"下拉菜单中选择"人声增强"选项（注意，在此处可以根据编辑的声音选择其他设置的预设效果），如图 9.17 所示。添加此效果后，轨道 1 的所有音频音量将会提高，有利于对需要的音频添加特殊效果后，进行区别引人注意。

图 9.17

（5）关闭"参数均衡"窗口。注意"均衡"标签页目前显示出均衡曲线。单击"均衡"标签页的"切换开关状态"按钮，均衡频率响应曲线变为蓝色以显示均衡效果处于启用状态，"切换开关状态"按钮变为发亮的绿色，如图 9.18 所示。保持均衡处于启用状态。

图 9.18

注意： 如果在关闭"参数均衡"窗口之前将"参数均衡"窗口的"切换开关状态"按钮切换为启用，那么"均衡"标签页的开关也将处于启用状态。

（6）单击"播放"按钮，将听到均衡效果将音乐勾勒得更清晰、明亮。为了对比处理前后的效果，单击"切换开关状态"按钮关闭效果，之后再打开。

2．"效果组"标签页

每个音轨有自己的"效果组"，可以对单个音频进行信号处理。本节选择使用与之前介绍的效果相比具有不同特性的效果。

（1）单击 fx 按钮，它位于"多轨编辑器"包含 4 个主要按钮的工具栏中。

（2）音轨的"效果组"标签页出现。增加音轨高度可以看到 16 个插槽，可以选择同样的效果，包括 VST（Windows 或 Mac 系统）和 AU（Mac 系统）效果。

（3）与"波形编辑器"效果组的区别是可以改变效果在"多轨编辑器"信号流的位置。例如，单击音轨 1 插槽 3 的右箭头按钮，选择"延迟与回声"→"模拟延迟"命令，如图 9.19 所示。

（4）在弹出的"组合效果-延迟模拟"对话框中，在"预设"下拉菜单中选择"机器人声音"选项，单击"切换开关状态"按钮，单击"播放"按钮，能够听到声音改变。在原音的基础上，添加了"机器人声音"，会使音频听起来有"立体"效果，是为了在讲解课件中，突出重点。

（5）插槽上方有 3 个按钮。最左端的按钮是主效果开关按钮，插入效果之后自动启用。单击此按钮可以关闭"模拟延迟"效果，再次单击此按钮可再次启用此效果。

（6）第 2 个按钮为"效果前置衰减器/后置衰减器"，主要是决定"效果组"在音轨"电平"控制之前生效还是之后生效。音轨播放过程中，调低音轨的"音量"。注意，因为效果在电平控制之前生效，回声音量也随之变小。

（7）将音轨"电平"控制调回 0，单击"效果前置衰减器/后置衰减器"按钮，按钮变为红色表示此时效果为后置衰减器，如图 9.20 所示。

图 9.19

图 9.20

（8）音轨播放数秒后，调低音轨的"音量"。此时会听到回声依然存在，这是因为只是调低了进入"模拟延迟"效果的信号，而不是调低效果器输出的信号。

> **注意**：如果音轨"电平"控制关闭，最终回声将停止，因为不再有音频进入"模拟延迟"，也就没有了被延迟的音频。

（9）若想删除添加的声音效果，单击第 3 个插槽的右箭头按钮，选择"移除效果"选项，则"模拟延迟"效果被移除，在这里保留添加的效果。

（10）单击音轨 1 的"独奏"按钮，此时可以听到所有音轨同时播放。

3. "主控输出"总音轨

在介绍"发送"区域之前,首先需要明确总音轨的概念。尽管"多轨编辑器"中的总音轨看起来像音轨,有很多相似的元素,但其用途不同。

总音轨是一个或多个音轨的混音。每个"多轨编辑器"至少有一个总音轨即主控总音轨,提供"主控输出"。单击最左侧的"输入/输出"按钮,它位于"多轨编辑器"的4个主要按钮的工具栏中。输出是单声道、立体声或5.1环绕立体声,由打开新的"多轨会话"的"主控"参数决定,如图9.21所示。

对于所有会话,默认将全部音轨输送到"主控"总音轨。"主控"总音轨的"音量"控制可调整所有音轨的主控音量。这是必需的控制参数,在乐曲中添加更多音轨时其输出电平也会相应增加。很有可能出现失真,这时就可以使用主控总音轨"音量"控制调整输出电平防止失真发生。

图 9.21

(1) 移动鼠标向下滚动"多轨编辑器",在其最后找到主控总音轨。

(2) 增加主控总音轨高度以显示"输出"仪表,或者需要放大到需要使用"多轨编辑器"右侧的滚动条查看仪表。

(3) 单击"播放"按钮开始播放。注意"主控"总音轨"音量"控制设为-4.5dB。以此种方式保存项目,文件播放时不会听到失真效果。"主控"总音轨输出仪表也不会变为红色,如图9.22所示。

图 9.22

(4) 停止播放,将播放指示器置于文件开始处。

(5) 按住 Alt(Option)键,单击"主控音量"控制使之归零,单击"播放"按钮开始播放文件。

(6) 注意仪表在其他音轨移动时开始变为红色。

(7) 单击"停止"按钮终止播放。将"主控"总音轨"音量"控制调回-4.5dB。

4. "发送"标签页

每个音轨有一个"发送"标签页,在此标签页可以创建总音轨及控制总音轨电平、选择发送目标。

(1) 单击"多轨编辑器"中包含4个主要按钮的工具栏中的"发送"按钮(位于fx按钮和"均衡"按钮之间)。

(2) 增加 A1 和 A2 音轨之间的高度,便于看到"发送"标签页的控制按钮。

注意:"主控"总音轨是唯一的,而且省略掉了标准总音轨拥有的一些功能。

(3) 为了给两个音轨添加立体声混响,在轨道1的"发送"区域下拉菜单中选择"添加总音轨"→"立体声"选项,如图9.23所示。选择"立体声"选项以后,会立刻在轨道1下方生成一个总音轨 A。

图 9.23

> **注意**：还可以通过下述操作添加总音轨：右击（或按下 Control 键同时单击）音轨中的空白处然后选择"音轨"→"添加（单声道、立体声或5.1）总音轨"命令。总音轨将立刻出现在右击的音轨下方。另一种创建总音轨的方式为选择"多轨"→"音轨"→"添加（单声道、立体声 5.1）总音轨"选项。注意创建一个总音轨时，默认将其输出送至"主控"总音轨。

（4）选择音轨中的"总音轨 A"将其重命名为 B1。在输入名称之后，轨道 1"发送"区域下拉菜单中的总音轨名称将自动修改。

（5）拉大"轨道 2"与"轨道 3"音轨之间的间距，单击音轨 2"发送"区域下拉按钮。由于已经创建了 B1，它将出现在可用发送目标列表中，选择 B1 选项，如图 9.24 所示。

（6）此时要在音轨 B1 中插入混响，单击音轨工具栏中的 fx 按钮。

（7）B1 中出现"效果组"，单击 B1 中第一个插槽的右三角按钮，在弹出的下拉菜单中选择"混响"→"室内混响"选项，如图 9.25 所示。

图 9.24

图 9.25

（8）当"室内混响"对话框出现时，从"预设"下拉菜单中选择"鼓板（大）"选项。设置"干"滑块为 0，"湿"滑块为 100%。关闭"室内混响"对话框。为音轨 B1 添加"室内混响"是为了能够通过该音轨中的效果向其他各个音轨同时发送效果，在这里会感到课件讲解声音延长。

（9）单击工具栏中的"发送"按钮返回"发送"区域。

（10）独奏音轨 1 与音轨 2，便于听清楚添加混响后的效果。Audition"知道"自动独奏 B2。因为音轨 1 与音轨 2 会向 Audition 发送信号。

(11) 单击"播放"按钮开始播放。

> 注意：将包含"湿/干"控制的效果添加到发送端时，提供发送的音轨已经向"主控"总音轨提供了干音音频。因此，效果设为全湿音频，没有干音。总音轨"音量"控制为"主控"总音轨中出现的湿音信号设置整体电平。

图 9.26

(12) 调高音轨 1 的发送"音量"到 −6dB，如图 9.26 所示。

(13) 调高音轨 2 发送"音量"到约 6dB。音轨 2 剪辑播放时，将听到明显的混响效果。原因是相对于音轨 1 更多的音频被发送到 B1 中。

> 注意：音轨的"发送"区域还包括"发送前置衰减器/后置衰减器"按钮。此按钮决定信号在音轨"音量"控制之前还是之后发送"音量"控制。默认为后置衰减器，因为如果降低了音轨电平，通常不会希望依然听到与之前音轨电平更高时相同的湿声。如果希望有这样的效果(将音轨的干声＋湿声音频转换为全湿声音频的特殊效果)，单击"发送前置衰减器/后置衰减器"按钮使之不再呈现红色。

(14) 通过 B1"音量"控制设置湿声(混响)总电平。在 −8～＋8dB 调整并收听其如何影响声音。按住 Alt 键单击这一控制使之回归 0 值。

(15) 调整总音轨的声像。将 B1"声像"控制从 L100 调至 R100，听到混响效果从左向右移动。按住 Alt 键单击这一控制使之回归 0 值。

(16) 单击音轨 1 与音轨 2 的"独奏"按钮。保持项目处于打开状态并将各音轨和总音轨控制进行设置，如图 9.27 所示。

图 9.27

5. 由总音轨向总音轨发送音频

总音轨可以向其他总音轨发送音频，进一步增加信号处理选项。本节将发送两条音轨

到B2中,此总音轨将被输送到前面创建的B1中。

(1) 单击音轨3的"发送"区域下拉按钮,在弹出的下拉菜单中选择"添加总音轨"→"立体声"选项,会立刻在A3音轨下方创建一个总音轨B。

(2) 选择总音轨B将其重命名为B2。

(3) 如有必要,扩展音轨3、总音轨B2和音轨4的高度,使其显示出"发送"区域。

(4) 在音轨3"发送"区域下拉菜单中选择B2选项。

(5) 在音轨4"发送"区域下拉菜单中选择B2选项,如图9.28所示。

图 9.28

(6) 此时在B2音轨中插入"延迟"效果。单击"多轨编辑器"工具栏中的fx按钮。

(7) 单击B2音轨第一个插槽的右三角按钮,在弹出的下拉菜单中选择"延迟与回声"→"模拟延迟"选项。

(8) "模拟延迟"对话框出现时,从"预设"下拉菜单中选择"循环延迟"选项。将"干"滑块设置为0,"湿"滑块设置为100%,"扩展"设置为200%,"延迟"中输入"2000ms",关闭"模拟延迟"对话框。

注意:"延迟"值设为2000ms(在"由总音轨向总音轨发送音频"一节中)是为了使延迟能够跟上节拍。进一步了解如何选定这一取值请参阅第4章的"模拟延迟"一节。

(9) 单击工具栏中的"发送"按钮回到"发送"区域。

(10) 独奏音轨3和音轨4,并设置每个音轨的发送"音量"控制为约-8dB。

(11) 播放指示器置于开始,单击"播放"按钮开始播放,会收听到添加延迟后的效果。

(12) 此时延迟效果已设定,从B2的发送下拉菜单中选择B1选项,如图9.29所示。将B1的输出输送到B2中,将会听到延迟通过混响的效果。

图 9.29

(13) 调高 B2 的"发送"控制到约＋5dB。此时能够听到经过混响处理的延迟。

(14) 为了比较经过混响处理和未经混响处理的延迟,单击"切换 B2 开关状态"按钮。

(15) 选择"文件"→"保存"选项,保持项目打开状态。

9.7 "多轨编辑器"中的声道映射

9.7 视频讲解

声道映射特性适用于"波形编辑器"和"多轨编辑器"中的所有效果,但最适合用于多轨制作。它支持将任意一个效果输入映射到另外一个效果输入,以及将任意一个效果输出映射到另外一个效果输出。这一功能主要关系到环绕立体声混音,因为可以将效果输出输送到特定的环绕立体声声道中。然而,本节介绍的声道映射还可以用于立体声效果,用来调整立体声声像。

(1) 单击音轨 1 的"独奏"按钮,单击工具栏中的 fx 按钮,扩展音轨 1 使得"效果组"插槽可见。

(2) 单击第 4 个插槽的右箭头按钮,在弹出的下拉菜单中选择"混响"→"卷积混响"选项,如图 9.30 所示。

图 9.30

(3) 从"脉冲"下拉菜单中选择"演讲厅(阶梯教室)"选项。将"宽度"设置为 300％。将"混合"设置为 70％。由于本章案例是课件讲解,在添加"混响"效果中选择"演讲厅(阶梯教室)",使得讲解的过程有种教室空阔的感觉,让讲解者的声音具有区分度。

(4) 选择并循环音轨 1 的一部分,单击"播放"按钮。

(5) 单击"卷积混响"效果的"切换到声道映射编辑器"按钮,如图 9.31 所示。

(6) "声道映射编辑器"打开时,在"左侧效果输出"字段的下拉菜单中选择"右侧"选项。

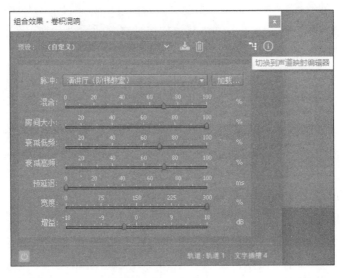

图 9.31

注意:因为在"声道映射编辑器"中两个输出不能分配到同一声道中,"右侧效果输出"之前被分配为"右侧"。所以,此时能够通过"左侧"声道听到"右侧"声道的"效果输出",而在"右侧"声道则什么都听不到。

(7)在"右侧效果输出"字段下拉菜单中选择"左侧"选项,如图9.32所示。

图 9.32

CS6 在Audition CS6版本中,此步骤应为:在"右前效果输出"字段下拉菜单中选择"左前"选项,如图9.33所示。

图 9.33

此时输出声道被反转，颠倒了混响输出的立体声声像。这样使得声像更加宽广，因为部分左侧输入此时出现在右侧输出中，部分右侧输入此时出现在左侧输出中。

（8）为了听到差别，单击"声道映射编辑器"中的"重置路线"按钮。如果使用头戴式耳机，能够听到明显的立体声声像塌陷（变窄）。在扩音器上收听效果会微弱些。保存文件，关闭项目。

（9）为了使音轨上的音频听起来更好，可以在各个音轨的 fx（效果）标签下添加效果，在这里对"课件制作"添加的效果放在了 Lesson09/范例文件/Complete09/"课件制作"文件夹中，可以打开该文件夹，单击"播放"按钮，感受整个音频的效果。

9.8 侧链效果

9.8 视频讲解

侧链效果相关技术仅在"多轨编辑器"中可用，因为它至少需要两条音轨。

侧链效果使用一条音轨的输出控制另一条音轨的效果。本节将使用侧链效果在旁白出现时自动降低背景音乐电平。

（1）打开 Audition，在 Audition CC 菜单栏中选择"文件"→"打开"命令，再选择 Lesson09/范例文件/Start09/Sily 文件夹中的"Sily-start09.sesx"文件，单击"打开"按钮。

（2）单击"播放"按钮，注意背景音乐淹没了鸟叫声。

（3）单击"多轨编辑器"工具栏中的 fx 按钮打开"效果"区域。

（4）单击 LOOP 音轨第 1 效果插槽的右箭头按钮，在弹出的下拉菜单中选择"振幅与压限"→"动态处理"选项。

（5）"动态处理"界面打开时，从"预设"下拉菜单中选择"广播限幅"选项。

CS6 在 Audition CS6 版本中，此步骤应为：从"预设"下拉菜单中选择"广播限幅"选项，如图 9.34 所示。

图 9.34

（6）单击"设置侧链输入"按钮，在弹出的下拉菜单中选择"立体声"选项，如图 9.35 所示。保持"动态处理"效果打开状态。

（7）单击"多轨编辑器"工具栏中的"发送"按钮，打开"发送"区域，在"nature"音轨中，单击"发送"按钮，在弹出的下拉菜单中选择"侧链"→"动态处理（LOOP-插槽 1）"选项，如图 9.36 所示。

（8）将"播放指示器"移至开始处，单击"播放"按钮。

（9）鸟叫声出现时背景音乐变得轻柔，但音乐与鸟叫声部分跟随得很紧密，声音不够平滑，在鸟叫声部分中短暂的停顿也会引发背景音乐的增加。为了对问题进行修复，选择效果组中的"动态处理"效果"设置"选项卡改变各个设置。

（10）在统一标题"起奏/释放"之下选中"噪声门控制"复选框，因为电平向下的扩展将超过 50∶1，背景音乐太大声或太小声的部分，都需要获得经过门限控制的响应。

CS6 在 Audition CS6 版本中，此步骤应为：在统一标题"触发/释放"之下选中"噪声口控制"复选框。

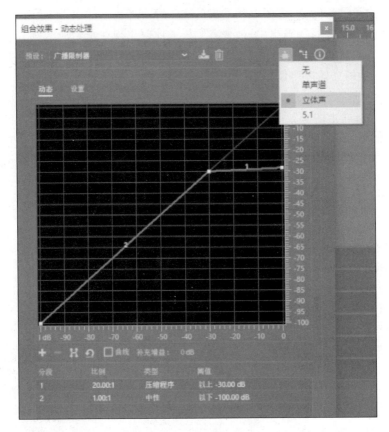

图 9.35

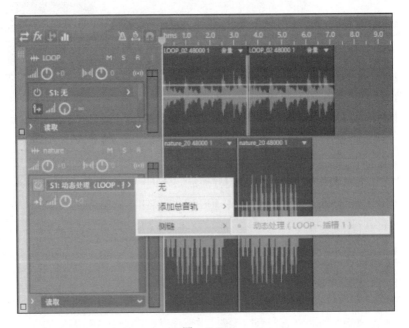

图 9.36

(11)在"设置"选项卡中"增益处理器"之下选中"链接声道"复选框,将一个声道中的调整施加到另外一个声道中,两个声道之间没有明显的电平变化。

> **CS6** 在 Audition CS6 版本中,此步骤应为:在"设置"选项卡中"增益处理"之下选中"链接声道"复选框。

(12)设置"电平检测"和"增益处理器"的"起奏时间"为 0ms。之后只要"动态处理"侧链输入检测到鸟叫声部分,会立刻进行压限处理。

> **CS6** 在 Audition CS6 版本中,此步骤应为:设置"电平检测"和"增益处理"的"触发时间"为 0ms。所有的"增益处理器"在 CS6 版本中都对应为"增益处理",后面不再声明。

(13)增加释放时间可在旁白空白时将压缩动作维持一段特定的时长。将"电平检测"的"释放时间"设置为约 500ms。

(14)调整"增益处理器"的"释放时间"滑块以获得最平滑的响应。最佳设置为约 1200ms,如图 9.37 所示。

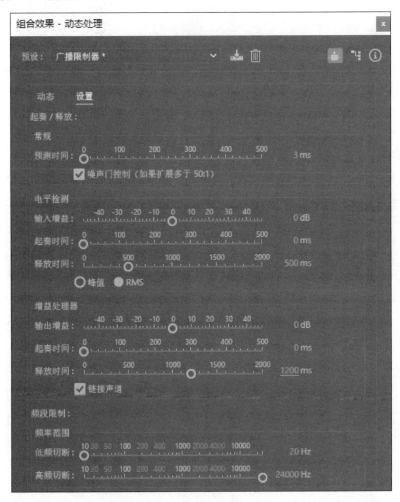

图 9.37

（15）单击"播放"按钮，注意鸟叫声停止时背景音乐如何依照"释放时间"的设置变得平滑。旁白恢复时，压限降低背景音乐电平。

> **注意**：①如果背景音乐电平过低，则需要在"动态处理"效果中降低电平压限的幅度。例如，设置"分段1"，设置"阈值"为一20dB而不是"一3dB"。
>
> ②"动态处理"效果是Audition中应用侧链输入控制的唯一效果。而一些VST3效果也包括侧链输入效果。具有侧链输入功能的效果是动态处理器和"噪声门限"。

（16）关闭对话框，保存文件，关闭项目。

9.9 混音器的视图效果

9.9 视频讲解

多轨项目有两种视图模式。到目前为止，一直使用的是"多轨编辑器"，这种模式适合用于编辑。使用"混音器"选项卡（在"传统"和"默认"工作区中，位于"多轨编辑器"选项卡的右侧）可以启动另外一种处理多轨项目的模式，这种模式适合混音。

"多轨编辑器"显示出多个音轨中的剪辑。"混音器"不显示剪辑，但对于每个"多轨编辑器"音轨有相应的"混音器"声道。尽管"多轨编辑器"提供混音功能，如改变电平和声像（音轨在立体声声场中的位置），多种混音功能（发送、均衡、效果和输入/输出）共享一个公共的区域，但每次只能看到多个功能中的一个功能。而使用"混音器"，所有的功能排列成一行，可以同时看到多个功能。

一般，混音操作在各种音轨录制并编辑完成之后进行，集中精力将所有的音轨混合在一起打造出连贯、一致的听觉体验。然而，即使在进行编辑时，从工作流程的角度来看，有时切换到"混音器"视图也是更明智的选择。

（1）打开Audition，在Audition CC菜单栏中选择"文件"→"打开"命令，再选择Lesson09/范例文件/Start09/课件制作文件夹中的"课件制作.sesx"文件，并单击"打开"按钮。选择"窗口"→"工作区"→"默认"选项。

（2）单击"多轨"按钮之后，选择"混音器"选项卡。

（3）"混音器"使用衰减器代替旋转控制对电平进行调整。"混音器"扩展得越高，衰减器调整的幅度越大。单击"混音器"面板底部的分隔栏，向下拖动到最底部，使衰减器显示的调整范围尽可能大，如图9.38所示。

（4）单击面板底部"混音器"与"电平"的分隔栏，向上拖动。注意衰减器会变短，最终衰减器将折叠，如图9.39所示。

> **注意**：硬件混声器中的大幅度硬件衰减器令人满意，因为它支持更细致、"高分辨率"的混声操作。软件中的"虚拟"衰减也是如此。Audition的衰减器达到最大高度时，电平调节可以达到0.1dB的数量级。在"多轨编辑器"中，旋转式"音量"控制能够达到的最大精度为0.3dB，只有非常精确的操作才能做到。

（5）保持项目打开状态。

图 9.38

图 9.39

9.10 "混音器"显示、隐藏选项

9.10 视频讲解

"混音器"模块中很多部件都设有扩展/折叠三角按钮,能够对"混音器"占用屏幕多大空间进行调整,还可以通过显示或隐藏"混音器"的不同部件自动改变衰减器的相对高度。

> **注意**:"混音器"中有两个部件不能被隐藏,即顶部的 I/O 部件(极性反转、"输入配置"下拉菜单和"输出配置"下拉菜单)和声道的"声像""合并到单声道"控制。

(1)单击 fx 按钮,可以看到 fx 区域的开关状态按钮、"效果前置衰减器/后置衰减器"按钮和"预渲染音轨"按钮,如图 9.40 所示,"预渲染音轨"按钮在对复杂项目进行混音时常用于降低 CPU 负载。单击 fx 的折叠三角按钮展开其选项。注意由于 fx 占据了更多的空间,衰减器变短。

(2)此时能够看到 3 个"效果组"插槽。拖动插槽右侧的滚动条能够看到所有可用的插槽。单击滚动条中的方块向上或向下拖动可以看到其他插槽,如图 9.41 所示。

图 9.40

图 9.41

(3)"发送"区域关闭时,能够在左上角看到当前选中的发送端编号、开关状态按钮和"发送前置衰减器/后置衰减器"。单击"发送"区域扩展三角按钮使其展开。此时"发送"区域占据了更多空间,衰减器再一次变短。

(4)显示发送端及其开关状态按钮、"发送前置衰减器/后置衰减器""发送音量""立体声平衡"控制和用于重新配置到另外一个发送端的下拉菜单(或创建一个新的发送总音轨或侧链发送),此处的滚动条用于选择当前发送端,如图9.42所示。在左侧第一个声道中,单击滚动条中的方块向上或向下拖动查看其他发送端,还可以单击滚动条的顶端和底部的箭头按钮分别上下翻动,每次移动一个发送端。

图 9.42

(5)EQ区域关闭时,看不到任何的内容。单击EQ区域的折叠扩展三角按钮使其展开。由于可用空间再次减少,衰减器进一步变短。

(6)EQ部件的使用方法与其在"多轨编辑器"中的使用方法一样。"开关状态"按钮可以启用/关闭EQ。单击"显示EQ编辑器窗口"按钮即铅笔符号,即可打开声道的"参数均衡器"(还可以双击EQ图形打开参数均衡器)。此时不进行任何调整,单击"参数均衡器"的"关闭"按钮。

(7)单击衰减器的折叠扩展三角按钮关闭衰减器部件。衰减器部件折叠起来,显示"静音"(M)、"独奏"(s)、"录制准备"(R)和"监视输入"(I)按钮,同时显示音轨标题和音轨颜色。关闭衰减器部件使其退化为"音量"控制,与"多轨编辑器"的"音量"控制相同。

(8) 保持项目打开状态。

9.11 声道滚动显示

9.11 视频讲解

对于包含多个声道的项目,显示器可能不够宽,不能使声道全部显示在屏幕上。这时可以使声道滚动显示,还可以看到总音轨、标准音轨或"主音轨输出"。

> 注意:声道衰减器呈现不同的颜色,以标示不同功能。标准音轨衰减器为灰色;总线衰减器为黄色,在总线名称左侧还有黄色"混音器"符号。"主音轨输出"衰减器为蓝色,"主控音轨"标题左侧有蓝色"混音器"符号。

(1) 单击 Audition 窗口的右侧边缘,向左拖动使"混音器"变窄。此时无法在"混音器"中看到所有声道。

(2) 如果面板不够宽、无法显示所有声道,在"混音器"面板底部将会出现一个滚动条。单击滚动条方块并拖至最右端,可以看到最右侧的声道,如图 9.43 所示。

图 9.43

（3）将滚动条的方块拖至最左端。

9.12　重新排列"混音器"声道顺序

9.12 视频讲解

不一定非要按照当前由左至右的音轨排列进行操作。录制鼓声时，在"多轨编辑器"音轨 3 中录制打击乐部分，它们将分别出现在"混音器"声道 1 和声道 3 中。希望音轨 3 声道移至音轨 1 声道相邻的位置。Audition 支持将声道水平移动到"混音器"中任何位置。

（1）将鼠标指针在将要移动的声道上方晃动（此处为音轨 3）直至鼠标指针呈小手形状。在声道的部分区域会出现变化，如仪表的正下方。

（2）单击并向左拖动直至蓝色线条出现在音轨 1 右侧。这条蓝色线条指示出音轨 3 声道移动后其左侧边缘所在的位置，如图 9.44 所示。

图 9.44

CS6 在 Audition CS6 版本中，此步骤应为：单击并向左拖动直至黄色线条出现在音轨 1 右侧，这条黄色线条指示出音轨 3 声道移动后其左侧边缘所在的位置，如图 9.45 所示。

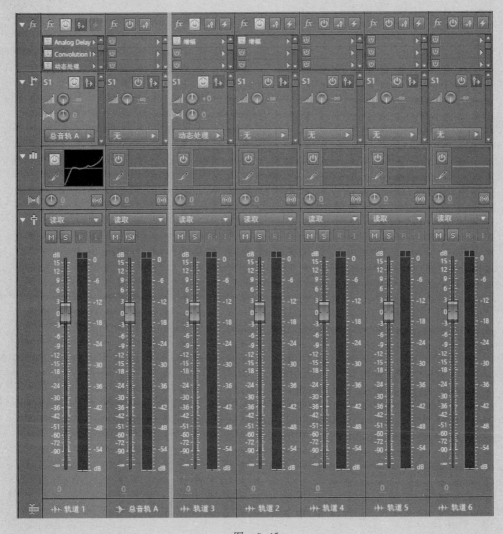

图 9.45

注意：如果是向右拖动，则蓝色线条指示的位置为声道移动后其右侧边缘所在的位置。

(3) 放开鼠标左键，音轨 3 声道将位于音轨 1 声道右侧。

(4) 选择"编辑器"选项卡返回"多轨编辑器"。注意音轨顺序已经发生变化，这反映出之前在"混音器"中对声道顺序进行的调整。

注意："混音器"视图能够反映出"多轨编辑器"中对音轨顺序进行的调整，同样，"多轨编辑器"也能够反映出在"混音器"视图下对声道顺序进行的调整。

(5) 保持项目打开状态。

9.13 使用硬件控制器

9.13 视频讲解

尽管能够在屏幕上进行混音操作很方便,但人们更倾向于使用物理衰减器。Audition 支持各种操纵面,提供衰减器的硬件混音能够控制屏幕上的软件衰减器。很多操纵面还能够控制"静音"和"独奏"按钮、声像、"传输"、为录制准备音轨等。

Audition 支持 3 种操纵面协议:Mackie Control、Avid/Euphonix EUCON 和 ADS Tech RedRover。其中,Mackie Control 最常用。下面介绍如何添加 Mackie Control(或兼容的)硬件控制器。

(1)选择"编辑"→"首选项"→"操纵面"选项。

(2)在"设备类型"的下拉菜单中选择操纵面种类(如选择"Mackie"即为 Mackie Control),然后单击"配置"按钮。

(3)出现一个对话框,单击"添加"按钮为"配置"窗口添加操控面。

(4)出现另外一个对话框。"设备类型"下拉菜单中显示标准 Mackie 控制的各种变化(如下方的模式为"Mackie Control XT")。实际上,在所有支持 Mackie 模式的设备中,Mackie Control 才是正确的选择。需要在"MIDI 输入设备"和"MIDI 输出设备"字段选择控制器,单击"确定"按钮。

(5)返回"操纵面"窗口,单击"按钮分配"按钮。弹出另一个对话框,其上半部分显示各个在 Mackie Control 中可用的、可被分配的按钮配置(注意,并非所有兼容 Mackie Control 的设备的全部按钮都被支持,有些按钮无法被分配)。下半部分显示可用的指令。拖动指令并将其放置在对应的按钮旁,即为此按钮分配了这一指令。分配完成后单击"确定"按钮。再次单击"确定"按钮退出"首选项"对话框。

(6)保存文件,关闭项目。

作业

一、模拟练习

打开"Lesson09/模拟练习/Complete09/complete09"文件夹中的"complete09.sesx"文件进行浏览播放,按照以下要求根据本章所学内容,做一个类似的课件。课件资料已完整提供,获取方式见前言。

要求 1:能够在"波形编辑器"与"多轨编辑器"中进行转换。

要求 2:学会在音轨中应用均衡、效果和发送控制功能。

要求 3:能够使用"多轨编辑器"设置参数均衡器为音轨添加均衡效果。

要求 4:能够设置链接效果。

二、自主创意

自主设计一个 Audition 课件,应用本章所学知识,了解和学习"多轨编辑器"和"波形编辑器"的综合运用、改变音轨颜色、循环播放、声道映射、混音器视图及利用多轨编辑器调整音频效果等知识。

三、理论题

1. "波形编辑器"和"多轨编辑器"的主要区别是什么？
2. 与插入效果到每个音轨相比较，通过总音轨设置相同的效果有什么优势？
3. 声道映射适合于哪些项目？
4. 使用侧链最常见的效果是什么？
5. 与"多轨编辑器"相比，"混音器"视图的主要优点是什么？

第10章

多轨编辑器录制操作

本章学习内容

（1）录制前的准备工作。
（2）设置节拍器音轨。
（3）录入声音到"多轨编辑器"中。
（4）在"多轨编辑器"中加录。
（5）修改录制过程中的错误部分。
（6）将多条效果好的音频合成为一条完整的音频。

完成本章的学习需要大约90分钟，可从清华大学出版社网站或http://nclass.infoepoch.net网站下载本章配套学习资源，扫描书中二维码观看讲解视频。

知识点

由于本书篇幅有限，下面知识点并非在本章中都有涉及或详细讲解，在本书的资源网站有详细的资料，欢迎登录学习。

多轨编辑器概述　基本多轨控件　多轨路由和EQ控件　使用Audition排列和编辑
多轨剪辑　循环剪辑　如何在Audition中匹配、淡化和混合剪辑的音量
使用包络自动化混合　会话模板教程　多轨编辑功能增强
多轨剪辑伸缩　硬件控制器和可记录的自动操作

本章案例介绍

范例

本章范例是一段在多轨编辑器中录制和编辑声音文件的案例，音频时长大约为2分钟。在本章中，将学习在"多轨编辑器"中录制声音需要进行一系列的录制准备，使得录制的音频

效果达到最佳水平。同时在"多轨编辑器"中编辑声音会更加方便和清晰，可以同时收听多条轨道上的音频，达到最佳多轨混音效果，如图 10.1 所示。

图 10.1（见彩插）

模拟

本章模拟是一段乐器演奏的纯音乐，音频时长大约为 16 秒。在模拟练习中需要处理音频中某处存在的错误，通过 Audition CC 的处理，可以对音频文件录制错误的部分进行重新录制或者合成录制，直至达到最佳效果，如图 10.2 所示。

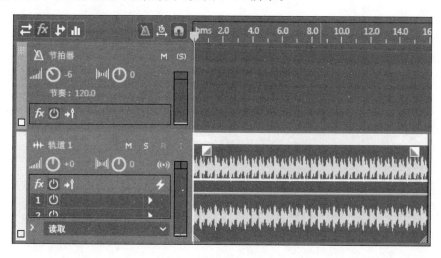

图 10.2

10.1 预览完成的音频

（1）右击 Lesson10/范例文件/Complete10 文件夹的"再别康桥.mp4"文件，在打开方式中选择已安装的视频播放器对"再别康桥.mp4"文件进行

10.1 视频讲解

播放。

(2) 关闭视频播放器。

(3) 令 Audition 处于打开状态,在菜单栏中选择"文件"→"打开"命令。

(4) 在弹出的菜单中,选择 Lesson10/范例文件/Complete10 文件夹中的"complete10.sesx"文件,单击"打开"按钮。

(5) 单击"播放"按钮,"多轨编辑器"会对音频进行播放,本章范例是一段再别康桥的朗诵音频,如图 10.3 所示。

图 10.3

注意:如果打开一个多轨会话后会默认将多轨会话中包含的.wav 文件打开,可通过"编辑器"面板的文件下拉菜单,如图 10.4 所示,可以看到加载的.wav 文件。选择 wav 文件,即可在"波形"视图中打开它。如果想要关闭 wav 音频文件,可单击下拉菜单中的"关闭"按钮以关闭选择的当前文件,但是此 wav 文件会在 complete10.sesx 文件中显示脱机,所以最好不要关闭。

图 10.4

(6) 单击"停止"按钮结束预览,关闭项目。

10.2 在"多轨编辑器"中录制

10.2.1 录制前的准备工作

10.2 视频讲解

在"多轨编辑器"中录制音频时,做好录制前的准备工作是极其重要的。

(1) Audition 可以与一系列硬件输入和输出设备一起使用,首先可以使用任何能够与音频接口相匹配的音源(如话筒、录音机、乐器、播放器等)作为输入方式,再通过如扬声器和耳机这样的设备监控音频。

(2) 打开 Audition CC,在 Audition CC 菜单栏中选择"文件"→"新建"→"多轨会话"选项(或者按 Ctrl+N 组合键创建一个"多轨会话")。在"新建多轨会话"对话框中,将"会话名称"命名为"start10.sesx"、设置"模板"为 Empty Stereo Session、用户也可在文件夹位置选项自行修改文件的存储位置,单击"确定"按钮,即新的"多轨会话"创建完成,如图 10.5 所示。

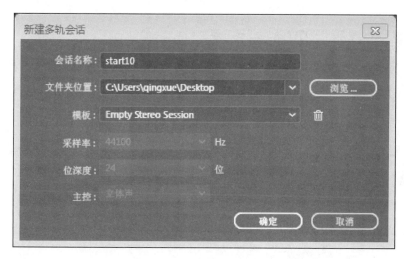

图 10.5

注意:一旦选择了一个模板,"采样率""位深度"和"主控"参数将变为灰色,不可修改。如果模板处选择"无"选项,即可修改这 3 个参数。

(3) 由于本节录制的是一段人声,所以选择"多轨"→"轨道"→"添加单声道音轨"选项,如图 10.6 所示。如果此处需要录制的是一段音乐,就可以选择"多轨"→"轨道"→"添加立体声音轨"选项。

图 10.6

CS6 在 Audition CS6 版本中，此步骤应为：选择"多轨混音"→"轨道"→"添加单声道轨"选项，如图 10.7 所示。所有菜单栏中的"多轨"在 CS6 版本中都对应为"多轨混音"，后面不再声明。

图 10.7

（4）在"多轨编辑器"中，可以发现新添加的"单声道音轨"有一个指向"输入"字段的箭头，默认设置为"默认立体声输入"，如果要修改输入连接，可以使用"输入"字段下拉菜单改变默认值，如图 10.8 所示。

（5）还有一个从"输出"字段指向外的箭头，默认设置为 Master。如果要跳过"主控"音轨输出，直接将输入输送到音频接口硬件输出，从"输出"字段下拉菜单选择对应的"单声道""立体声""总音轨""无""5.1"和"音频硬件"选项输出均可，此处设置为默认格式 Master，如图 10.9 所示。

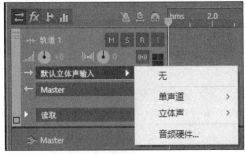

图 10.8

图 10.9

CS6 在 Audition CS6 版本中，此步骤应为：默认设置为"主"。所有 Master 在 CS6 版本中都对应为"主"，后面不再声明。

（6）单击音轨的"录制准备"按钮，"录制准备"按钮变成了红色，如图 10.10 所示，表示可以进行录制了。

（7）播放音源，音轨仪表会显示信号的电平，如图 10.11 所示和大多数录制软件相同，需要调整音源电平或接口电平，Audition 没有内部输入电平调节，确保可能的最大信号强度不会使仪表变为红色，通常峰值不应超过－6dB。

图 10.10

图 10.11

注意：如果添加了"单声道"音轨，输入却显示"默认立体声输入"。则默认输入将成为其左声道或立体声输入中较低数值对应的输入。例如，如果默认立体声输入编号为 1＋2，则单声道音轨默认为立体声输入 1。

（8）单击"监视输入"按钮，如图 10.12 所示，输入信号将通过 Audition 并输送到默认输出，单击"播放"按钮，用户就可以听到通过任何音轨效果和发送所传送的硬件输入。输入信号通过 Audition 并输出到默认输出，对于运行速度较慢的计算机，可能导致延迟，即听到的声音与输入之间存在时间差。

图 10.12

注意：由于音轨输出分配给主控输出总音轨，还可以在主控总音轨仪表中看到信号电平，如图 10.13 所示。

图 10.13

（9）保持项目打开状态。

10.2.2 开始录制

已经完成了录制音频前的准备工作，接下来进行录制工作。

（1）由于录制是从播放指示器所处位置开始的，因此可以事先将播放指示器移至文件开始处，确保音轨的"录制准备"按钮已启用。

（2）单击"录制"按钮（或按 Shift＋Space 组合键）开始录制，录制内容参照 Lesson10/范例文件/Start10 文件夹中的"再别康桥原文.txt"文件，可以发现"录制"按钮变亮，而"录制准备"按钮变暗，"录制音轨"变为暗红色，如图 10.14 所示。

图 10.14

（3）单击"暂停"按钮，录制暂停但可以接着录制。录制结束后，单击"停止"按钮（或按 Space 键）。此时，"录制"按钮变暗，"录制准备"按钮和"录制音轨"都恢复正常。

注意： 在多轨编辑器中，Adobe Audition 自动将每个录制的剪辑直接保存为 .wav 文件。

（4）保持项目打开状态。

10.2.3 编辑音频

人声部分录制完毕后，现在插入背景音乐并在"多轨编辑器"中编辑音频。

（1）在导航菜单栏中选择"多轨"→"轨道"→"添加立体声音轨"选项，如图 10.15 所示。新建一个立体声音轨来放置朗诵的背景音乐。

图 10.15

（2）在"媒体浏览器"窗口中定位到 Lesson10/范例文件/Start10 文件夹中的"背景音乐.wav"文件，如图 10.16 所示。

图 10.16

（3）将文件拖到轨道 2 的起始处，如图 10.17 所示。

（4）播放音频，由于增加了音轨，电平输出值变大。设置"轨道 1"和"轨道 2"的音量为 −10，如图 10.18 所示。

图 10.17

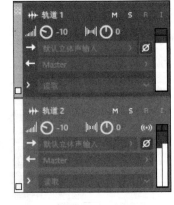

图 10.18

（5）缩小时间轴，将播放指示器指到计时单位 2:00 处，此时可以看到"轨道 2"的音频文件比"轨道 1"要长，将鼠标指针移至"轨道 2"音频文件的末尾，当鼠标指针变为红色右括号

时,拖曳音频文件,使得"轨道2"的音频文件与"轨道1"的音频文件对齐,如图10.19所示。

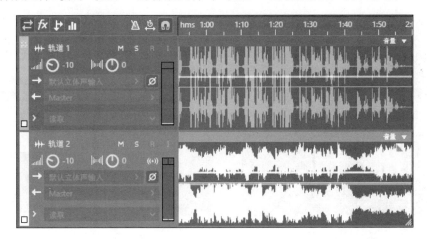

图 10.19

(6) 再次播放音频,发现音频的开始和结尾处都显得比较突兀,需要给音频加入"淡入淡出"效果。

(7) 选中"轨道1"的音频文件,单击"波形"按钮,如图10.20所示。

图 10.20

CS6 在 Audition CS6 版本中,此步骤应为:选中"轨道1"的音频文件,单击菜单栏下方的"波形编辑"按钮,如图10.21所示。在 CS6 版本中,"波形"按钮为"波形编辑"或不变,"多轨"为"多轨合成"或"多轨混音",后面不再声明。

图 10.21

(8) 在"波形编辑器"中,按住鼠标左键拖动左上角淡入正方形(按住 Ctrl 键为余弦函数,不按 Ctrl 键为线性函数,以下同理,不再声明),设置"淡入 余弦 值:-13",时间从开始到时间单位 0:05.0,如图10.22所示。

(9) 同理,按住鼠标左键拖动右上角的淡出正方形,设置"淡出 余弦 值:-10",时间从时间单位 1:54.0 到结束,如图10.23所示。

(10) 单击"多轨"按钮,回到"多轨编辑器"中。选中"轨道2"的音频文件,单击"波形"按钮,进入到"波形编辑器"面板中。

(11) 在"波形编辑器"中,按住鼠标左键拖动左上角淡入正方形,设置"淡入 余弦 值:-13",时间从开始到时间单位 0:05.0,如图10.24所示。

(12) 同理,按住鼠标左键拖动右上角的淡出正方形,设置"淡出 余弦 值:-10",时间从时间单位 1:54.0

图 10.22

到结束,如图 10.25 所示。

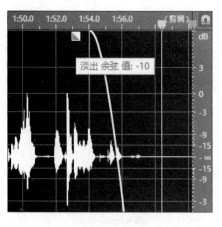

图　10.23

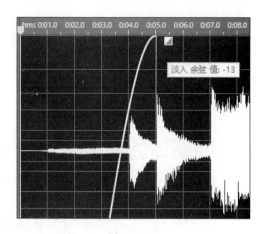

图　10.24

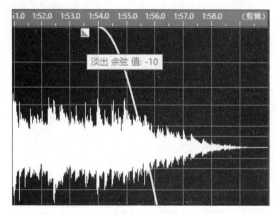

图　10.25

(13) 单击"多轨"按钮,回到"多轨编辑器"中。

(14) 单击"播放"按钮,会发现音频的开头、结尾分别有淡入淡出效果,听起来不再突兀。

(15) 保存文件。

> **注意**:拖动设置淡入淡出参数的时候,若按住 Ctrl 键为余弦函数,反之则为线性函数。

10.3　节拍器

10.3 视频讲解

节拍器的作用很重要,节奏和音准是音乐的要素,借助节拍器可使用户精准地掌握节奏和节奏重点,帮助用户进行音频的录制。节拍器信号不会录入到任何音轨而是直接导入到"主控"输出总音轨。

(1) 选择"文件"→"打开"选项。在弹出的菜单中,定位到 Lesson10/范例文件/

Start10/start10.3 文件夹中的"start10.3.sesx"文件,单击"打开"按钮,将文件另存为"demo10.3.sesx",保存在 start10.3 文件夹中。

(2) 单击"多轨编辑器"工具栏中的"切换节拍器"按钮,则会出现一条节拍器音轨。节拍器音轨可以根据用户的喜好随意移动,如图 10.26 所示。

(3) 单击"播放"按钮,收听节拍器信号。

(4) 如果默认的节拍器信号不适合即将录制的音频,右击"切换节拍器"按钮,在弹出的快捷菜单中选择"编辑模式"选项(也可通过选择"多轨"→"节拍器"→"编辑模式"选项)来调整节拍器重音模式,如图 10.27 所示。

图 10.26

图 10.27

(5) 在"节拍器重音模式"对话框中,有 4 种重音模式:"强拍""弱拍""分割数"和"无",可以通过单击节拍方框来修改重音模式。例如,单击节拍方框 1,"强拍"会变为"弱拍",再次单击则会变为"分割数"。单击"确定"按钮,并播放节拍器信号,收听到节拍器的重音模式已经改变。如果再次单击,节拍方框 1 则会变为无,收听节拍器信号时会发现空了一拍,如图 10.28 所示。

(6) 再次右击"切换节拍器"按钮,在弹出的快捷菜单中,选择"编辑模式"选项,然后单击"确定"按钮左侧的"重设重音模式"按钮,可以将节拍器还原成默认设置,如图 10.29 所示。本课需要使用节拍器重音模式的默认设置。

图 10.28

图 10.29

(7) 右击"切换节拍器"按钮,在弹出的快捷菜单中选择"更改声音类型"选项(也可选择"多轨"→"节拍器"→"更改声音类型"选项),此处最常用的是"棍棒声",用户也可以根据自己的需要选择"非洲 1""非洲 2""哔哔声""铙钹声"等其他的声音,如图 10.30 所示。选择后可以单击"播放"按钮收听效果。

(8) 拖动节拍器音轨,可以看见被隐藏的"节奏"属性和"输入"字段。此处"节奏"默认为"120.0",意思是每分钟演奏 120 拍,如图 10.31 所示。

图 10.30

图 10.31

（9）节拍器的"音量""声像""静音"和"独奏"等属性在节拍器音轨上也可以设置。按照需要设置好节拍器之后，就可以开始录制工作了。

（10）保持项目打开状态。

10.4 在"多轨编辑器"中加录

10.4 视频讲解

加录是录制补充音轨的过程，如为音频录制一段和声或者录制一段乐器声来使原音频的效果更好。

（1）打开 Lesson10/范例文件/Start10/start10.3/Imported Files 文件夹。将音频文件"BUSINESS1.wav"和"Grumble_fault.wav"发送到具有扬声器（如手机等）的设备上。

（2）开启"轨道1"的"录制准备"按钮和"监视输入"按钮。

（3）单击"录制"按钮（或按 Shift+Space 组合键）开始录制，使用手机或者其他具有扬声器等设备对着计算机的音频输入口播放"BUSINESS1.wav"音频，对该音频进行录制，录制完毕单击"停止"按钮（或按 Space 键），如图10.32所示。

图 10.32

（4）关闭"轨道1"的"录制准备"按钮和"监视输入"按钮，开启"轨道2"的"录制准备"按钮和"监视输入"按钮并使用之前介绍的方法设置电平。

（5）单击"录制"按钮（或按 Shift+Space 组合键）开始录制，使用手机或者其他具有扬声器等设备对着计算机的音频输入口播放"Grumble_fault.wav"音频，对该音频进行录制，

录制完毕单击"停止"按钮（或按 Space 键），如图 10.33 所示。

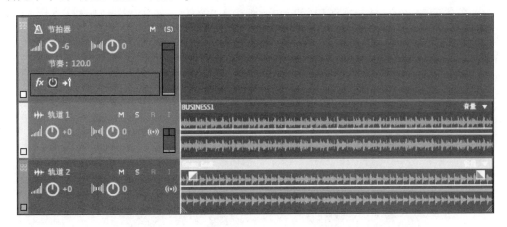

图 10.33

注意：如果不能启用"录制准备"按钮，也就意味着没有选中任何输入。另外如果忘记关闭之前录制音轨的"录制准备"按钮并意外地录入这条音轨，录制得到一段新的剪辑将位于现有剪辑的最上层。完成录制之后，单击这段意外录制的音轨并选中它，然后单击 Delete 键。

（6）保持项目打开状态。

10.5 修改录制过程中的错误部分

10.5 视频讲解

在录制过程中，弹奏失误，有杂音等问题都会影响到录制效果，这时就需要对录制的音频进行编辑。如果录制音频中有与出错部分相匹配的部分，可以通过复制正确部分到出错部分来解决，但是一般情况下，重新录制似乎更省时省力，也更自然。有些用户可能对录制好的音频中的其他部分很满意，Audition 也提供了解决办法，用户可以只录制并覆盖出错部分。

（1）单击"播放"按钮，假设轨道 2 的 8～12s 存在出错部分。

（2）单击"切换对齐"按钮（或按 S 键），选择"时间选择"工具，单击 8s 处并拖动到 12s 处，如图 10.34 所示。

图 10.34

(3) 将播放指示器移至 8s 处之前,也可放置到起始位置。

(4) 单击音轨 2 的"录制准备"按钮和"监听输入"按钮。单击"录制"按钮(或按 Shift+Space 组合键)对这部分音频重新录制,可以发现之前的音频被静音,录制(冲击)仅在选中区域进行,当播放指示器到达选区开始录制,当播放指示器移出选区时录制结束,录制时选中区域变为红色,如图 10.35 所示。

图 10.35

(5) 当播放指示器移出选区即可单击"停止"按钮结束录制。

(6) 单击"播放"按钮,可以听到重新录制的那部分音频,因为被冲击的部分位于原先音频的顶层,本来的出错的音频部分被覆盖了。

(7) 保持项目打开状态。

10.6 合成录制音频

为了打造更好的音乐效果,一段音频经常被重复录制多遍,即使是这样仍会出现不满意的部分。在这种情况下,将多条效果好的音频合成为一条完美的音频不失为一种好的解决方法。本节将录制多条候选音频,并从中选出最满意的一条组合成一段完整的音频。

(1) 单击"切换对齐"按钮,选择"时间选择"工具,单击轨道 2 的 8s 处并拖动到 12s 处。

(2) 将播放指示器移至起始位置。

(3) 单击音轨 1 的"录制准备"按钮和"监听输入"按钮。

(4) 单击"录制"按钮开始录制,录制一些内容到选区内,当播放指示器移出选区,单击"停止"按钮结束录制,这是创造出的第一条候选音频。

(5) 将播放器移至起始位置,再次单击"录制"按钮开始录制,这是创造出的第二条候选音频。

(6) 重复上述步骤,再创造出 3 条候选音频。

(7) 关闭"录制准备"按钮和"监视输入"按钮。

(8) 单击选择音频片段 5,向下拖曳生成一条仅包含此条音频的新音轨,如图 10.36 所示。重复此操作,再生成 4 条仅包含一条音频剪辑的新音轨,如图 10.37 所示。

(9) 此时选区仍然存在,选中原始音频,在菜单栏中选择"剪辑"→"拆分"选项,可以将包含错误的音频分离出来,如图 10.38 所示。

(10) 选中分离出的音频,按 Delete 键删除。

图 10.36

图 10.37

图 10.38

（11）单击节拍器轨道、轨道1、轨道2的"独奏"按钮。再单击包含候选音频1的轨道7的"独奏"按钮，收听组合效果，如图10.39所示。

图 10.39

（12）关闭轨道7的"独奏"按钮，打开轨道6的"独奏"按钮，收听组合效果。重复此操作，直到从5条候选音频中选择出效果最好的一条。

（13）将挑选出的候选音频拖至轨道2，按Delete键删除其他候选音频。此时，候选音频所在的音轨已经没有存在的必要了，可以右击要删除的音轨的空白处，在弹出的快捷菜单中选择"轨道"→"删除已选择的轨道"选项，如图10.40所示。

图 10.40

（14）保存文件，关闭项目。

 作业

一、模拟练习

打开"Lesson10/模拟练习/Complete10"文件夹中的"complete10.sesx"文件进行浏览播放,按照以下要求根据本章所学内容,做一个类似的课件。课件资料已完整提供,获取方式见前言。

要求:仿照 10.5 节修改录制过程中 8~12s 出现的音频错误,打开 Lesson10/模拟练习/Start10 文件夹中的"start10.sesx"文件,做一个类似的课件。

二、自主创意

自主设计一条音频,应用本章所学知识在"多轨会话"中录制并编辑音频,使用设置"输入"字段和"输出"字段、启用"录制准备"按钮和"监视输入"按钮、设置节拍器音轨、在多轨编辑器中录制和加录音频、在多轨编辑器中修改出错音频、合成音频等知识。

三、理论题

1. 在"录制"之前需要做哪些准备工作?
2. 启用"监视输入"按钮的优缺点是什么?
3. 节拍器的作用是什么?
4. "加录"是什么?
5. "合成录制"是什么?

第11章

剪 辑 处 理

本章学习内容

(1) 使用交叉淡化创建 DJ 风格的连续音乐混音。
(2) 混音或导出一批剪辑生成单个文件。
(3) 选择音轨中所有剪辑并合并为单一文件。
(4) 对音乐长度进行编辑。
(5) 剪辑编辑：拆分、裁切、音量。
(6) 使用循环拓展剪辑。

完成本章的学习需要大约 2 小时，可从清华大学出版社网站或 http://nclass.infoepoch.net 网站下载本章配套学习资源，扫描书中二维码观看讲解视频。

知识点

由于本书篇幅有限，下面知识点并非在本章中都有涉及或详细讲解，在本书的资源网站有详细的资料，欢迎登录学习。

使用交叉淡化创建 DJ 风格的连续音乐混音(混音带)　混音或导出一批剪辑生成单个文件　剪辑编辑：拆分、裁切、音量　使用循环拓展剪辑　使用视频应用程序　导入视频并使用视频剪辑　环绕立体声

本章案例介绍

范例

本章范例是一段 DJ 的混音文件，音频时长大约为 1 分钟。在本章中，将学习在"多轨编辑器"中调节不同的节拍，通过对音频进行剪辑来学习本章关于音频的剪辑、拆分、裁切、音

量变换、环绕立体声等操作,对音乐的重叠覆盖部分可以利用交叉淡化的方式,使整体音频听起来自然流畅,如图11.1所示。

图 11.1

模拟

本章模拟共有3个混音小案例,音频时长分别为30秒、1分钟和10秒左右。在模拟练习中每个小案例都是多轨编辑的形式,通过对三段不同的音频调节节拍后学习音频的剪辑、拆分、裁切、音量变换、环绕立体声等操作,进一步巩固本章知识点,同时能够利用交叉淡化的方式,使音频更加和谐动听,如图11.2所示。

图 11.2(见彩插)

11.1 预览完成的音频

11.1 视频讲解

(1)令Audition处于打开状态,在菜单栏中选择"文件"→"打开"选项。

(2)在弹出的菜单中,定位到Lesson11/范例文件/Complete11/DJ Max文件夹中的"Dj Max.sesx"文件,单击"打开"按钮。

(3)单击"播放"按钮,"多轨编辑器"会对音频进行播放,预览完成的音频,如图11.3所示。

(4)单击"停止"按钮结束预览,关闭项目。

图 11.3

11.2 使用交叉淡化

Audition 不仅用于颜色的音频处理工作，还可以用于创建混音带。尽管再也没有人使用磁带了，而能够将混音带文件输出到 CD 或以 WAV 或 MP3 格式导入便携式音乐播放器也是非常方便实用的。同样的用于混音带的技术也适用于创建 DJ-风格混音甚至某些类型的配音，所以本节内容并非仅仅用于玩乐。重点是在剪辑之间进行交叉淡化，使得一段剪辑的结尾与另一段剪辑的开端能够平滑过渡，特别是对剪辑进行拼接和重组时。本节将使用 5 段剪辑创建一段舞蹈混音。

11.2 视频讲解

（1）在菜单栏中选择"文件"→"打开"命令。在弹出的菜单中，定位到 Lesson11/范例文件/Start11/DJ Max 文件夹中的"Dj Max.sesx"文件，单击"打开"按钮。在多轨会话开始时项目处于以下状态，如图 11.4 所示。

图 11.4

（2）在"编辑"窗口中选择"编辑"→"首选项"→"时间显示"选项，在"时间格式"下拉列表中选择"小节与节拍"选项。在"节奏"字段输入"120.0"，单击"确定"按钮，如图 11.5 所示。

（3）在"轨道"中选中任何一段剪辑，在菜单栏中选择"剪辑"→"启用自动交叉淡化"选项，确认"启用自动交叉淡化"选项被选中。因此当两段剪辑互相重叠时，在重叠的部分会产生交叉淡化效果，如图 11.6 所示。

图 11.5

图 11.6

CS6 在 Audition CS6 版本中，此步骤应为：选择 Audition 工具栏中的"素材"→"启用自动淡化"选项，如图 11.7 所示。

图 11.7

注意：这里只是其中一种对于两段剪辑的平滑过渡的简单方法。也可以通过手动修改数据进行淡化。

(4) 将"播放指示器"置于项目开始处，并单击"播放"按钮播放歌曲 Tungevaag & Raaban Remix。音乐在 14 个测量单位处回归开始的旋律，淡出之前在 15 个测量单位是一个适合于另一首歌开始的位置。

(5) 现在收听歌曲 Sleepy Tom Remix，前 3 个测量单位为前奏，歌曲的主要部分从第 19 个测量单位处旋律的第二遍。

(6) 如果对齐功能未启用，则单击时间轴左侧的"切换对齐"按钮（磁铁图标）启用它，启用后其背景变暗，如图 11.8 所示。

图 11.8

CS6 在 Audition CS6 版本中，此步骤应为：单击 Audition 时间轴左侧的"吸附开关"按钮，如图 11.9 所示。

图 11.9

(7) 将 Sleepy Tom Remix 拖至音轨 1，使之与 Tungevaag & Raaban Remix 相重叠，开始于第 15 个测量单位。因此，在接下来的 1 个测量单位中 Raaban Remix 将淡出，Sleepy

Tom Remix 将淡入，然后 Raaban Remix 淡出部分结束，Sleepy Tom Remix 开始，如图 11.10 所示。

图 11.10

> **注意**：如果对齐的效果不明显，可以拖动时间轴以放大"显示比例条"提高显示分辨率，同时增加对齐的"灵敏度"。在交叉淡化过程中剪辑与节奏能够准确对齐这一点很重要，否则会导致剪辑在重叠的部分无法互相同步。在移动一段剪辑前，放大显示比例，确保其边缘与节奏合拍。

（8）将"播放指示器"置于第 15 个测量单位之前，单击"播放"按钮收听这段过渡。

（9）播放片段 Sleepy Tom Remix 持续了很长时间，准备进行裁切修改。歌曲在第 26 个测量单位时开始出现最后一段旋律，现在的旋律超出了 29 个测量单位，可以在第 29 个测量单位处结束，留出 3 个测量单位之内用于交叉淡化。

（10）在 Sleepy Tom Remix 剪辑轨道的右侧边缘处晃动鼠标指针，鼠标指针将变为红色右括号的"裁切"工具。向左拖动直至其右侧边缘与第 29 个测量单位处对齐。可以放大显示比例以获得精确的对齐效果。

（11）将"播放指示器"置于 TKO 歌曲的开始处，单击"播放"按钮进行收听。前两个测量单位适合用于淡入，因为主旋律开始于第 3 个测量单位。

（12）将 TKO 拖入音轨 1，使之与 Sleepy Tom Remix 相重叠，开始于第 27:3 个测量单位。播放这段过渡效果，如图 11.11 所示。

图 11.11

（13）单击 TKO 文件中的"淡入"控制矩形框，垂直向上拖动直至提示文字显示"淡入 线性 值：90"。这样调整交叉淡化可以使得 TKO 的节奏更早出现，声音更大。将"播放指示器"置于此段过渡之前，单击"播放"按钮，然后收听这段过渡，听起来节奏更加强烈，如图 11.12 所示。

（14）收听 TKO 的结尾部分和 Worth It 的开始部分。Worth It 实际上从文件开始后第 2 个测量单位处开始重复第一遍的旋律，而 TKO 的结尾部分从第 41 个测量单位开始最后一遍的旋律。从音乐的角度来看，TKO 在第 41 个测量单位之后的旋律因为有人声内容的变化、低音部分

图 11.12

厚重，而 Worth It 的开始部分更多以伴奏旋律的出现并且声音较为灵动。目前将 Worth It 拖至音轨 1，使之开始于第 41:3 个测量单位，与 TKO 相重叠，在此基础上进行调整。

（15）将 Lost You 拖至音轨 1，使之开始于第 44 个测量单位，创建一段 mashup（混排）。例如，两段音乐同时播放很长一段时间。将播放指示器置于最开始处，单击"播放"按钮，欣赏这段混音，如图 11.13 所示。

图 11.13

（16）保持此项目处于打开状态。

11.3 导出单个文件

完成创建一段 DJ 混音或裁剪剪辑以满足特定长度要求（将于下节介绍）之后，需要将这批经过编辑的剪辑保存为单个文件，其中包含所有的剪辑操作。

11.3 视频讲解

可以使用以下两种方法实现。第一种方法是将所有剪辑合并为"波形编辑器"中的单个文件，其优点是便于对最终的合成文件进行整体调整。

（1）右击"音轨 1"的空白位置，在弹出的快捷菜单中选择"混音会话为新建文件"→"整个会话"选项，创建一个新文件并显示于"波形编辑器"中，此时将自动切换到新的"波形编辑器"中，如图 11.14 所示。

图 11.14

> CS6 在 Audition CS6 版本中，此步骤应为：右击"音轨 1"的空白位置，在弹出的快捷菜单中选择"缩混混音项目为新文件"→"完整混音"选项，如图 11.15 所示。

图 11.15

(2)选择菜单栏中的"多轨"选项卡返回"多轨编辑器"。

第二种方法是将混音输出为单个文件保存到桌面或其他指定文件夹而不通过"波形编辑器"。

(1)右击音轨的空白位置,此音轨中包含了将保存到单个新建文件中的所有剪辑,在弹出的快捷菜单中,选择"文件"→"导出"→"多轨混音"→"整个会话"选项。此时出现一个对话框,可对多个混音文件属性进行设置,如文件将要存储的文件夹所在位置、格式、采样率、位深度等,单击对话框中的"更改"按钮,可以更改其中的属性,如图 11.16 所示。

图 11.16

(2)按照需要选择属性,然后单击"确定"按钮。
(3)保持此项目处于打开状态。

11.4　选中所有剪辑并合并文件

11.4 视频讲解

除将所有剪辑导出生成单一文件之外，还可以在"多轨编辑器"中将其转化为单个文件。在多轨项目中这一操作很实用，因为这样可以将一批剪辑拖至项目中的其他位置或作为一个整体对其进行编辑。

（1）选择音轨中的所有剪辑，通过在音轨的空白位置双击或在音轨头部音轨标题和"静音"按钮之间的位置双击可实现。

（2）右击任何一段选中的剪辑，在弹出的快捷菜单中选择"合并剪辑"命令。当前的剪辑消失，被一段新的剪辑代替，Audition 还创建了新剪辑对应的音频文件并存储于磁盘中，如图 11.17 所示。

图　11.17

注意：选中所有剪辑后，单击任何一段剪辑，"属性"面板将显示全部剪辑的"开始时间""结束时间"和"持续时间"。

（3）选择"文件"→"全部关闭"命令，出现"保存修改"对话框，单击"全部选否"按钮。

注意：为了编辑一个音乐片段到特定时长，需要将时间显示方式在"十进制"（查看对音乐的编辑如何影响其长度）和"小节与节拍"（用于编辑音乐）之间切换，这样可以查看音乐时长。

11.5　音乐长度的编辑

11.5 视频讲解

音乐通常需要按照特定时间长度进行剪切，如制作一段 30 秒长度的广告。本节将使用大量 Audition 中的剪辑编辑工具将一段 30 秒时长的音乐裁切为一段 30 秒时长的广告背景音乐。

(1) 在菜单栏中选择"文件"→"打开"命令。在弹出的菜单中,定位到 Lesson11/范例文件/Start11/30Second 文件夹中的"30Second.sesx"文件,单击"打开"按钮。

注意:如果原始剪辑包含效果处理、音量/声像包络、淡化包络、剪辑增益或伸缩,Audition 在将其合并之前首先吸纳这些调整,这样单个剪辑能够反映出任何对各个独立剪辑进行的所有编辑处理。

(2) 右击"时间轴",在弹出的快捷菜单中选择"时间显示"→"十进制(mm:ss.ddd)"选项,确认音乐时长为 30 秒。右击"时间轴",在弹出的快捷菜单中选择"时间显示"→"小节与节拍"选项进行编辑。右击"时间轴",在弹出的快捷菜单中选择"时间显示"→"编辑节奏"选项,在"节奏"字段输入"125.0",然后单击"确定"按钮,如图 11.18 所示。

图 11.18

(3) 选择菜单栏下方的"时间选择工具"或按 T 键。如有必要,单击"编辑器"中"轨道"左侧的"切换对齐"按钮 启用"对齐"功能,如图 11.19 所示。

图 11.19

CS6 在Audition CS6版本中,此步骤应为:选择Audition工具栏中的"时间选区工具",如图11.20所示。

图 11.20

(4) 前14个测量单位之间的旋律是重复进行播放的,其区别于位于14.5测量单位之后的旋律,但是前奏过于长因此删除一小部分前奏。

(5) 单击12.0处并向右拖动选中两个测量单位,放大到保证其能够准确对齐,如图11.21所示。

图 11.21

(6) 选择"编辑"→"波纹删除"→"所有轨道内的时间选区"选项,如图11.22所示。

图 11.22

(7) 开始于第12个测量单位之后的音乐片段中旋律重复了两遍,所以删除测量单位13.2～20.5的部分。

(8) 选中轨道，将鼠标指针放置在测量单位 13.2 处，向右拖至测量单位 20.5 处。
(9) 选择"编辑"→"波纹删除"→"所有轨道内的时间选区"选项。
(10) 播放现在的旋律，持续时间 20 多秒，如图 11.23 所示。

图 11.23

> 注意："波纹删除"将文件中选中的部分删除，另外，后面的部分向左移动到选区开始的位置，填补由删除操作带来的空缺。如果是按下 Delete 键可以直接删除选中区域，但是后面的区域不会自动向前移动与之对齐。

(11) 保持此项目处于打开状态。

11.5.1 "波形编辑器"中的独立剪辑

尽管"多轨编辑器"有大量好的编辑工具，对于细节编辑或非常规编辑，在"波形编辑器"和"多轨编辑器"之间切换会更加便利。

（1）开始于 19.8 到结尾处的贝斯滑音很漂亮，但滑音结束得过于仓促。

（2）单击菜单栏下方的"切断所选剪辑工具"按钮或按 R 键。将切断工具置于贝斯滑音的开始处（即 19.8）单击，将贝斯音符与剪辑的其他部分隔开，如图 11.24 所示。

图 11.24

> CS6 在 Audition CS6 版本中，此步骤应为：单击 Audition 工具栏中的"选择素材剃刀工具"按钮或按 R 键，如图 11.25 所示。
>
>
>
> 图 11.25

（3）选择菜单栏下方的"移动工具" 或按 V 键。在刚分割得到的贝斯滑音剪辑中，按住 Alt 键单击标题处，将剪辑副本向右拖动，使其开始于测量单位 21.0，如图 11.26 所示。

（4）将播放指示器置于测量单位 6 处，单击"播放"按钮收听同一行中两段贝斯的播放效果。

（5）听起来更有趣，但下面通过对第二段滑音的单独处理打造更有趣的效果。然而，剪

图 11.26

辑副本默认为原始剪辑的引用,所以对任何一段剪辑的修改会使得两段剪辑同时发生改变。

(6)为了使第二段滑音称为唯一剪辑,右击第二段滑音,在弹出的快捷菜单中选择"变换为唯一副本"选项。尽管唯一副本会占用额外的磁盘空间,但可以对其进行编辑而不影响其他剪辑,如图11.27所示。

(7)单击菜单栏下方的"波形编辑器"按钮 编辑第二段滑音。选择"编辑"→"选择"→"全选"选项或按Ctrl+A组合键。选择"效果"→"反向"选项反向播放贝斯滑音,所以其效果从下滑音变为向上滑音,如图11.28所示。

图 11.27

图 11.28

(8)单击"多轨编辑器"按钮返回"多轨会话"。默认选中反向的部分,则单击音轨1中选区之外的任何位置取消这一选择。

(9)将播放指示器置于测量单位6的开始处,单击"播放"按钮收听两段滑音放在一起播放的效果。保持项目打开状态。

11.5.2 独立剪辑的声像调整

本节介绍如何调整两段贝斯剪辑的立体声位置。下面对贝斯进行更进一步的处理,声像调整,即改变声音在立体声声场中位置(左侧、右侧、中央或任何两者之间的位置)的操作。

(1)选择"视图"→"显示剪辑声像包络"选项,如图11.29所示。

(2)对于每段贝斯滑音剪辑(正向的和反向的),单击"轨道"中间的蓝色"声像"线条(恰好在剪辑边缘内侧)的右端和左端,在"声像"线条两段创建控制点,如图11.30所示。

(3)单击第一段贝斯滑音的左端控制点,向下拖动到左下角。然后单击右控制点并向上拖动到右上角。单击第二段贝斯滑音的左端控制点并向上拖至左上角,然后单击右端控

制点并向下拖至右下角,如图 11.31 所示。

图 11.29

图 11.30

图 11.31

(4)之后再将第二段剪辑向前移动使其开始于 20.5 的测量单位形成过渡效果,如图 11.32 所示。

图 11.32

(5)将播放指示器置于测量单位 19.8 开始处,单击"播放"按钮收听两段贝斯滑音如何在立体声声场中移动。

(6)保持此项目处于打开状态。

11.5.3　联合操作波纹删除编辑与淡化

此时文件时长约为 21s,所以还需要进行一次波纹删除编辑。然而,任何在这一点进行的编辑都会删除音频的一部分,而现有的音频都是需要保留的。本节介绍如何使用交叉淡化对波纹删除编辑效果带来的删除操作进行补偿。

(1)右击"时间轴"将"时间显示"方式修改为"十进制",确认文件还需要进一步缩短。将"时间显示"方式改回"小节与节拍"。

(2)将播放指示器置于测量单位 4:1 处然后单击"播放"按钮。音乐在测量单位 5:1 处声音有一个特殊的效果。此时使用菜单栏下方的"时间选择工具",选择 5:1~5:3 的部分,

将其向后移动至 7:1 测量单位开始处使这段效果与后面的旋律相衔接，如图 11.33 所示。

图 11.33

（3）将播放指示器置于上一段过渡之前即 4:1 处，然后单击"播放"按钮。
（4）此时包含鼓加花的部分已经与前一段剪辑的结尾部分一起进行了交叉淡化。
（5）保持此项目处于打开状态。

> **注意**：使用裁切手柄对剪辑进行裁切时，只是对 RAM 中存储的 Audition 播放的剪辑进行裁切，并不是永久的修改。随时可以恢复原始长度、重新裁切为不同的长度。

11.5.4　全局剪辑伸缩进行长度微调

全局剪辑伸缩能够成比例地伸缩所有的剪辑，对整体的组合长度进行微调。尽管极端的大幅度伸缩听起来很奇怪，但相对于小的改变只会对音质有微弱的影响。

（1）改变"时间显示"方式为"十进制"，将会看到音频音乐略超 21 秒。因此，可以使用全局剪辑伸缩略微减少长度。通过双击音轨的空白位置或按 Ctrl+A 组合键全选所有的剪辑。

（2）单击"轨道"左侧的"切换全局剪辑伸缩"按钮启用全局剪辑伸缩，如图 11.34 所示。

（3）放大显示比例便于看到音乐结束语 21 秒标记的差距。单击剪辑右上角的白色伸缩三角按钮，其位置在名称标题下方，向左拖动直至文件结尾与 21 秒标记恰好对齐。所有剪辑按照比例进行伸缩，则此时音轨时长恰好为 21 秒，如图 11.35 所示。

图 11.34

图 11.35

（4）将播放指示器置于文件开始处，单击"播放"按钮收听这段 21 秒的音乐。
（5）选择"文件"→"全部关闭"命令，出现"保存修改"对话框，单击"全部选否"按钮。

11.6　剪辑编辑

数字音频支持声音变形操作，这对于其他方式是极其困难甚至是无法做到的。这类操作包括提取剪辑中的特定部分并进行单独处理。拆分功能是实

11.6 视频讲解

现这一目标的理想工具。本节还使用了其他编辑技术对剪辑进行调整。

(1) 在菜单栏中选择"文件"→"打开"命令。在弹出的菜单中,定位到 Lesson11/范例文件/Start11/Edit 文件夹中的"Edit.sesx"文件,单击"打开"按钮。

(2) 将播放指示器置于文件开始处,单击"播放"按钮收听剪辑。右击"时间轴",在弹出的快捷菜单中选择"时间显示"→"小节与节拍"选项。

(3) 右击"时间轴",在弹出的快捷菜单中选择"时间显示"→"编辑节奏"选项。在"节奏"字段输入"100",单击"确定"按钮。

(4) 选择"编辑"→"对齐"→"对齐标尺(精细)"选项,如图 11.36 所示。因为本节需要放大到一定程度,"精细"对齐支持与更高分辨率的标尺对齐,如八分音符。

图 11.36

(5) 使用"时间选择工具"选择从开始到结束的剪辑区域,单击"循环"按钮,开始播放剪辑。

（6）如果结尾处有两个 16 分音符的底鼓声，会使其与另一段剪辑的开始处衔接得更自然，所以此时要通过将波形放大到能够在时间轴上看到 1:4.14 和 2:2.08 来提取底鼓声，如图 11.37 所示。

图 11.37

（7）单击 1:4.14 并向右拖至 2:2.08 选中包含底鼓声的音频。因为已选中"精细"对齐，选区将与时间轴上对应的时间点对齐，如图 11.38 所示。

图 11.38

（8）选择"剪辑"→"拆分"选项。移动到剪辑结尾处，使用"裁切工具"使得剪辑从 3:1.14 处结束修改为在 3:1.06 处结束。

（9）接下来制造包含底鼓声剪辑的副本，按住 Alt 键单击提取出的底鼓剪辑的名称标题，向右拖动直至底鼓剪辑的左侧边缘与剪辑结尾对齐。此时在后半段的剪辑中有两次底鼓声，如图 11.39 所示。

图 11.39

（10）单击选中区域之外的任意位置取消循环，单击"播放"按钮。将听到剪辑末尾有两声底鼓声作为引导。

（11）通过将第一个底鼓声副本变得更轻柔增加一些动态效果。如果剪辑的黄色音量包络不可见，选择"视图"→"显示剪辑音量包络"选项。单击第一个副本剪辑中"轨道"音频中间的黄色音量线条，向下拖至－8.9dB，单击"播放"按钮，如图 11.40 所示。

（12）保持此项目处于打开状态。

图 11.40

11.6.1 Stutter 编辑

Stutter 编辑常用于各个流派的流行音乐,包括舞曲和嘻哈音乐,将剪辑分割为碎片再以不同的顺序重组。本课介绍如何对踩钹声进行 Stutter 编辑。

(1) 与拆分剪辑提取底鼓声的过程相似,选择"时间选择工具",放大波形,单击 1:2.01、拖至 1:2.08,选择"剪辑"→"拆分"选项提取踩钹声。

(2) 按住 Alt 键单击踩钹声剪辑并 3 次向右拖动使 1:4.08 与 2:1.00 之间有 4 声踩钹声(后面 3 声分别开始于 1:2.12、1:3.10 和 1:4.04),如图 11.41 所示。

(3) 为了获得令人发狂的立体声效果,确保剪辑声像包络可见(选择"视图"→"显示剪辑声像包络"选项),单击 4 声踩钹声中第一声的蓝色声像线条,向上拖至 L100。单击第二声踩钹声的蓝色声像线条,向上拖至约 L32.9。单击第三声踩钹声的蓝色声像线条,向下拖至 R32.9。单击第四声踩钹声的蓝色声像线条,向下拖至 R100,如图 11.42 所示。

图 11.41

图 11.42

(4) 单击"播放"按钮收听这段循环的效果有何变化。
(5) 保持此项目处于打开状态。

11.6.2 为独立的编辑添加效果

尽管为整个音轨添加效果进行全面实时调整很方便,为独立的剪辑添加一个或多个效果也是可以的。

(1) 为了向独立的剪辑添加效果,首先为 2:4.12 时出现的军鼓声添加明显的混响效果。提取军鼓声,选择"时间选择工具"单击 2:4.12 并拖至结尾,选择菜单栏中的"剪辑"→"拆分"选项。

(2) 选择"效果组"选项卡,选择"剪辑效果"选项卡 剪辑效果 音轨效果 。提取的军鼓声剪辑被选中时,单击剪辑效果插槽 1 的右箭头,选择"混响"→"室内混响"选项。应用效果之后,

在添加效果的剪辑左下角出现一个小的 fx 符号,如图 11.43 所示。

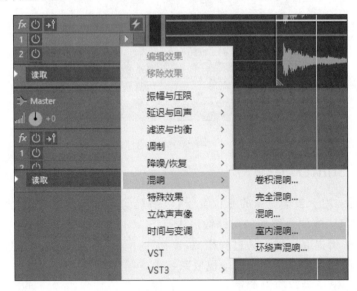

图 11.43

(3) 在"组合效果-室内混响"对话框中,从"预设"下拉菜单中选择"鼓板(大)"选项,调整"湿"滑块到 50。当鼓循环播放时,只有此处的军鼓声添加了混响效果,如图 11.44 所示。

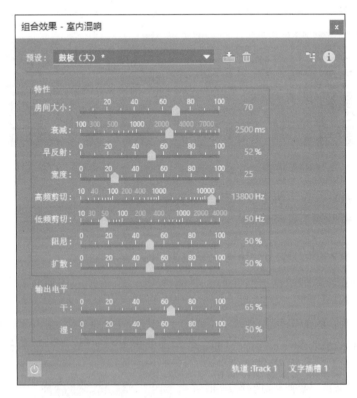

图 11.44

注意：若希望同时播放顶层和底层剪辑，可选择"编辑"→"首选项"选项，选择"多轨剪辑"选项卡并选中"播放剪辑的重叠部分"，如图 11.45 所示。

图 11.45

（4）为尝试不同的选项，右击第二声军鼓声（开始于 1:2.12），在弹出的快捷菜单中选择"将剪辑置于底层"选项。右击第三声军鼓声（开始于 1:3.10），在弹出的快捷菜单中选择"将剪辑置于底层"选项，如图 11.46 所示。

图 11.46

（5）如果需要恢复添加效果的军鼓声，只需右击覆盖军鼓声的剪辑，在弹出的快捷菜单中选择"将剪辑置于底层"选项。记住对于分层的剪辑，最上层的剪辑优先于底层剪辑（除进行如下操作外：选择"Audition 菜单"→"首选项"→"多轨剪辑"选项，选择"多轨剪辑"选项卡并选中"播放剪辑的重叠部分"）。

（6）将所有的剪辑生成一个新的音轨可以将所有的调整固定下来存入一个文件中，而原始文件依然可以用于进一步编辑。右击选中的音轨，在弹出的快捷菜单中选择"回弹到新建音轨"→"所选音轨"选项。如果音轨中有其他素材不希望被放入新建音轨中，选中所需剪辑并选择"回弹到新建音轨"→"仅所选剪辑"选项。下方音轨中出现一个新文件，包含了所有的编辑操作，如图 11.47 所示。

图 11.47

注意：回弹生成的音轨的"音量"控制和"主控输出总音轨"的"音量"控制将影响回弹音轨的电平值。例如，其中任何一个控制设置为 -3dB。

（7）保持此项目处于打开状态。

11.7 使用循环拓展剪辑

11.7 视频讲解

任何剪辑都可以转化为一个循环单元，按照需要拓展为多次循环。为了将上节中生成的回弹剪辑转化为一个循环单元，首先保证剪辑开始的点和循环单元结束的点与测量单位或节拍分解处对齐。如果剪辑略短或略长，随着循环次数的增加差错会越来越明显。

（1）右击剪辑的任何位置（不要单击淡化控制方块、"音量"自动操作线条或"声像"自动操作线条），在弹出的快捷菜单中选择"循环"选项。剪辑左下角将出现一个小的循环符号，如图 11.48 所示。

（2）将鼠标指针置于剪辑的右侧边缘，指针变为"裁切工具"（红色右括号）但依然显示循环符号。向右拖动将剪辑扩展到需要的长度，一条垂直的短画线标明各循环单元的开始，

如图 11.49 所示。

图 11.48

图 11.49

> **注意**：若希望将音轨拓展到更早开始，可以单击剪辑的左侧边缘并向左拖动。

（3）选择"文件"→"全部关闭"命令，出现"保存修改"对话框，单击"全部选否"按钮。

 作业

一、模拟练习

打开"Lesson11/模拟练习/Complete11"文件夹中的"Qianxun.sesx""XuanNok.sesx""模拟.sesx"文件进行浏览播放,按照以下要求根据本章所学内容,做一个类似的课件。课件资料已完整提供,获取方式见前言。

要求 1:会使用交叉淡化创建 DJ 风格的连续音乐混音。

要求 2:学会对音乐长度进行编辑。

要求 3:能够学会剪辑编辑:拆分、裁切、音量。

要求 4:能够设循环拓展剪辑。

二、自主创意

自主设计一个 Audition 课件,应用本章所学知识,了解和学习对多段不同的音频进行剪辑,使用交叉淡化创建 DJ 风格的连续音乐混音,对不同的音频进行拆分、裁切、音量变换、环绕立体声等知识,做一个类似的课件。

三、理论题

1. 对剪辑使用交叉淡化创建 DJ 混音时,除了使之有共同的节拍之外,还有哪些重要因素?
2. 波纹删除是什么?
3. 如何对剪辑中单个的鼓敲击声应用效果?
4. 如果对齐操作没有实现,该如何操作?
5. 如何使得所有的剪辑比例伸缩为更长或更短的音乐片段?

第12章

使用音效库

> 本章学习内容

（1）使用音效库创建音乐。
（2）独立编辑剪辑。
（3）使用"音乐构建工具包"中的音乐快速构建音乐。
（4）使用伸缩变调对不同节奏或音调的音频进行组合。
（5）添加效果。

完成本章的学习需要大约 90 分钟，可从清华大学出版社网站或 http://nclass.infoepoch.net 网站下载本章配套学习资源，扫描书中二维码观看讲解视频。

> 知识点

由于本书篇幅有限，下面知识点并非在本章中都有涉及或详细讲解，在本书的资源网站有详细的资料，欢迎登录学习。

关于音效库　使用不同音调和节奏的循环乐句　添加效果

> 本章案例介绍

范例

本章范例是对于如何"使用音效库"创建音乐的学习案例，音频时长大约为 30 秒。在本章中，将学习搜集自己所需要的音效来组成音效库，在"多轨编辑器"中将音乐片段放入不同轨道来对音乐进行整合。通过简单的剪切、移动、复制、添加效果等操作根据不同音色的特点创建音乐，如图 12.1 所示。

图 12.1

模拟

本章模拟是一个多轨混音项目,音频时长大约为 16 秒。在模拟练习中通过对不同音轨中的音频进行独立的音量、音效和独立编辑剪辑等操作得到一段独具特色的混音效果,如图 12.2 所示。

图 12.2

12.1 预览完成的音频

（1）令 Audition 处于打开状态,在菜单栏中选择"文件"→"打开"命令。

（2）在弹出的菜单中,定位到 Lesson12/范例文件/Complete12 文件夹中的"complete12.sesx"文件,单击"打开"按钮。

12.1 视频讲解

(3)单击"播放"按钮,对本章的范例文件进行预览,本章范例是由 7 条音轨组成的混音项目,如图 12.3 所示。

图 12.3(见彩插)

(4)单击"停止"按钮结束预览,关闭项目。

12.2 使用音效库创建多轨音乐

12.2 视频讲解

12.2.1 新建多轨会话

在使用音效库创建多轨音乐之前,需要创建一个"多轨会话"插入各种可用的循环音乐,熟悉构建工具包的元素。

(1)打开 Audition CC,选择菜单栏下方的"多轨"选项卡,如图 12.4 所示。

图 12.4

> CS6 在 Audition CS6 版本中,此步骤应为:打开 Audition CS6,选择菜单栏下方的"多轨合成"或"多轨混音"选项卡,如图 12.5 所示。

图 12.5

（2）在"新建多轨会话"对话框中，设置"会话名称"为"start12"，"模板"为"无"，"采样率"为 44100Hz，"位深度"为 16 位，"主控"为"立体声"。"文件夹位置"定位到 Lesson12/范例文件/Start12，单击"确定"按钮创建多轨会话，如图 12.6 所示。

图 12.6

（3）选择"媒体浏览器"选项卡，然后在左侧方框中导航至 Lesson12 文件夹并双击。在右侧方框中，单击文件夹中的"Music 音效库"文件夹的折叠展开三角按钮进一步展开，此时在右侧矩形框中显示出 Music 音效库中的音频文件，如图 12.7 所示。

图 12.7

（4）任意选择一个音频文件，单击"媒体播放器"的"自动播放"按钮可以对音效库中的音乐进行预览播放。

> **注意**：为了使得"媒体浏览器"中的文件名称全部显示出来，可以调整"媒体浏览器"的窗口大小。这里调整"媒体浏览器"的窗口大小方便看到每一段音源的详细资料。包括持续时间、采样率、位深度等。

(5) 单击文件 weddingevent_15.wav，预览这段混音的音频文件。

(6) 选择"视图"→"全部缩小（所有坐标）"选项，便于在下面的步骤中进行编曲时看到全部音轨，如图 12.8 所示。

(7) 右击"时间轴"或"视图"，在弹出的快捷菜单中选择"时间显示"→"小节与节拍"选项，如图 12.9 所示。

图 12.8

图 12.9

(8) 再次右击"时间显示"，在弹出的快捷菜单中选择"时间显示"→"编辑节奏"选项。确保"节奏"为 120 节拍/分钟，"拍子记号"为 4/4，"细分"为 16。如果数值不同，输入上述数值。单击"确定"按钮，如图 12.10 所示。

图 12.10

> **CS6** 在 Audition CS6 版本中，此步骤应为：再次右击"时间显示"，在弹出的快捷菜单中选择"时间显示"→"编辑速度"选项，如图 12.11 所示。

图 12.11

（9）如果未启用"对齐"，单击"切换对齐"按钮（音轨右侧的磁铁符号）或按 S 键，如图 12.12 所示。

注意："对齐"操作协助音频剪辑与节奏对齐。分辨率取决于放大等级。例如，放大到最大时，音频剪辑将与最近的测量单位对齐，若进一步缩小，音频剪辑将仅与最近的节拍对齐。

图 12.12

（10）保持项目处于打开状态。

12.2.2 新建节拍音轨

虽然创建一段音乐没有什么"规定"，但通常会由创建节拍音轨开始，节拍音轨包含纯音乐、鼓声、贝斯声和沙锤声等，然后添加其他旋律元素。随意设置每个音轨的颜色使之易于分辨。

（1）首先，单击"编辑器"右侧的下拉按钮，在弹出的下拉菜单中选择 start12.sesx 选项回到最初创建的多轨会话，如图 12.13 所示。

图 12.13

（2）从"媒体浏览器"面板中，将文件"BUSINESS8.wav"拖至"音轨 1"，其左侧边缘在位于会话开端时呈高亮显示，如图 12.14 所示。

（3）按住 Alt 键并单击剪辑名称（BUSINESS8）。向右拖动复制音频剪辑，当剪辑的开端位于测量单位 5 时松开鼠标左键，会看到两段音频的交接处有表示过渡的交叉线出现，如图 12.15 所示。

图 12.14

图 12.15

（4）使用同样的方法，复制另外一份副本使其开端移动到测量单位9。

（5）使用同样的方法，再次复制一份副本使其开端移动到测量单位13。此时一行中有4段连续的BUSINESS8剪辑，持续18个测量单位，如图12.16所示。

图 12.16

（6）单击下方的"循环播放"按钮，将播放指示器移至开端，然后单击"播放"按钮。音乐将一直播放到结尾然后再回到开始处重复播放。确认其按此命令播放后单击"停止"按钮。

（7）从"媒体浏览器"中将文件"LOOP_01"拖至音轨2，将剪辑的左侧边缘移至测量单位5。

（8）使用与复制"BUSINESS8"文件同样的方式，依次复制"LOOP_01"的副本，使得剪辑结束于测量单位17处，如图12.17所示。

图 12.17

> **注意**：添加音轨会增加"输出"电平。最快的解决方法是向下调节"主控"音轨降低音量，阻止"输出"仪表变为红色。

> **注意**：如果在剪辑与节奏分割线对齐之后移动鼠标指针，剪辑可能与节拍相脱离。为保证剪辑能够正确地对齐，放开剪辑之后，单击剪辑名称并拖动直至其能够准确对齐。

（9）重新安排音效模式，为BUSINESS8音轨添加一些变化。将鼠标指针在最后一段纯音乐剪辑的右侧边缘晃动，其指针变为红色右括号时单击并向左拖动使其结束于测量单位17，如图12.18所示。

图 12.18

（10）因为音频是循环播放的，为了不让沙锤声进入和退出的不那么突兀。从"媒体浏览器"中拖动文件"HeavyDrum04.wav"到音轨3，使其左侧边缘开始于测量单位1，并复制一个副本使其结束于测量单位5，如图12.19所示。

图 12.19

（11）将播放指示器移至开始处，单击"播放"按钮，收听添加了鼓声的和沙锤声的音轨。

（12）第二段鼓声和沙锤声之间的衔接似乎不够连贯。为了使之变得平滑，将音轨上方的"时间轴"放大以显示更多的细节。

（13）单击第二段鼓声剪辑，向后移动使音频开始于"4∶1"处，如图12.20所示。播放这段过渡，听起来比处理之前更加平滑。

（14）保持项目处于打开状态。

图 12.20

12.2.3 添加打击乐

刚才添加的两段鼓声的中间,显得有些单调,在继续添加旋律元素之前,首先稍微添加一些打击乐来增加韵律感。

(1)放大时间轴使音轨能够放大到"时间显示"1:4.00,从"媒体浏览器"中拖动"Phat70s01.wav"文件到音轨3,使其开始于测量单位2.0(即2:1)处,如图12.21所示。

图 12.21

注意:为了辨别各个音轨承载的声音,单击音轨名称字段,可输入描述性的文字,如图12.22所示。这里各个音轨承载的声音就是不同的音乐元素,输入描述性文字可以在之后播放测试发现问题快速调整某一段元素。

图 12.22

(2)复制一个副本,使其开始于测量单位3.0处,如图12.23所示。

图 12.23

（3）将播放指示器移至开始处，单击"播放"按钮收听此时的音乐。听完之后单击"停止"按钮。

（4）保持项目处于打开状态。

12.2.4　添加旋律元素

添加鼓声、贝斯声和打击乐之后，将添加旋律元素。因为已经熟悉如何将文件从"媒体浏览器"拖曳文件、通过对齐功能将剪辑与节拍分割线对齐及截短剪辑，本节将快速介绍这些操作。

注意：如果将音轨高度最小化，选择"视图"→"全部缩小（所有坐标）"命令，可以看到所有的音轨及其相关剪辑。

注意：如果需要创建额外的音轨，右击"多轨编辑器"的空白处，在弹出的快捷菜单中选择"轨道"→"添加立体声音轨"选项，如图12.24所示。

图　12.24

（1）从"媒体浏览器"中将文件"3Piece-12.wav"拖至音轨4使其开始于测量单位7。并将其复制3份，调整时间轴使音轨放大，将鼠标指针放置在最后一个副本上，当指针变为红色右括号时，向左拖动音频使其结束于测量单位17，如图12.25所示。

图　12.25

（2）从"媒体浏览器"中将文件"StudioCo12.wav"拖至音轨5，使其开始于测量单位10。将鼠标指针放置在文件末尾，当鼠标指针变为红色右括号时，向左拖动音频使其结束于测量单位11:2.00。再复制两份副本，分别开始于"3Piece-12"副本的开始处，如图12.26所示。

图 12.26

(3) 从"媒体浏览器"中将文件"DblBDrum01.wav"拖至音轨 6,使其开始于轨道 5 音频第二个副本的开始处。再依次向后复制两份副本,如图 12.27 所示。

图 12.27

(4) 新建一个立体声音轨,从"媒体浏览器"中将文件"Phat70s21.wav"拖至音轨 7,为音频添加结束的环绕尾音,使其结束于测量单位 17,如图 12.28 所示。

图 12.28

(5)将播放指示器移至开始处,单击"播放"按钮收听目前构建的音频。

(6)保存文件,不关闭项目。

12.3 创建循环乐句

12.3 视频讲解

使用构建工具包方法的优势在于,工具包中的文件有相同的音调和节奏。然而,也有可能用到不同音调和节奏的文件,前提是与当前会话没有太大的差异,极端的变化会产生不自然的声音。

本节将介绍如何使用 E 调文件而不是 F♯ 调文件及使用节奏为 125bpm 的文件而不是节奏为 120bpm 的文件。E 大调是一个基于 E 音的大调,由 E、F♯、G♯、A、B、C♯、D♯ 和 E 组成。

(1)如果需要创建新音轨生成另外的循环,右击"多轨编辑器"内部,在弹出的快捷菜单中选择"音轨"→"添加立体声音轨"选项。

(2)将播放指示器移至测量单位"2.0"处,单击"播放"按钮,会发现之前添加的"Phat70s01.wav"文件的音乐与其他部分相比较其节拍及音调都有些不协调。

(3)为了使剪辑的节奏与"会话"的节奏相吻合,启用"切换全局剪辑伸缩"按钮(在时间轴左侧带有双方向箭头的钟表图标)。

(4)选中"Phat70s01.wav"剪辑,选择"波形"选项卡 (音调编辑需要在"波形编辑器"中进行)。

(5)在"波形编辑器"中,按 Ctrl+A 组合键选中整个波形。选择"效果"→"时间与变调"→"伸缩与变调(处理)"选项,如图 12.29 所示。

图 12.29

(6)在"伸缩与变调"对话框中,从"预设"下拉菜单中选择"默认"选项。

(7)单击"高级"折叠展开三角按钮,取消选中"保持语音特性"和"声码器模式"复选框,选中"独奏乐器或人声"复选框,以及重新选中"声码器模式"复选框(Audition CS6 中没有此选项,可不选中)。"Phat70s01.wav"需要下调两个半音阶。

(8)单击"变调"的"半音阶"字段并输入"-2"。单击"应用"按钮,如图 12.30 所示。

(9)将后面的两个副本也按照相同方式将音频进行伸缩与变调。

(10)当处理完成后,选择"多轨"选项卡返回"多轨会话",单击"播放"按钮。此时"Phat70s01"已经和音乐的其他部分在音调及节奏方面很协调了。

(11)保存文件,不关闭项目。

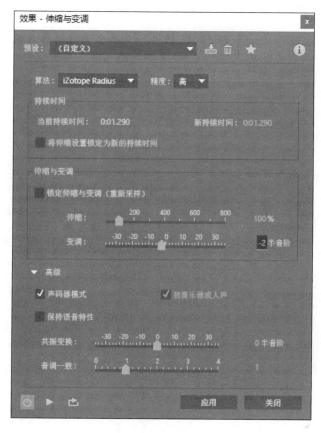

图 12.30

12.4 添加效果

音乐的基本部件已就位。此时可以改变剪辑的电平、添加工艺、调整声像等。本节将运用回声使 pad 音轨听起来更为梦幻。

（1）向下拖动音轨 4 和音轨 5 之间的分界线，直至能够看到音轨 4 的"效果组"。注意，"多轨编辑器"工具栏中的 fx 按钮 必须被启用，如图 12.31 所示。

（2）在音轨 4 的"效果组"中，单击插槽 1 的右箭头，从弹出的下拉菜单中选择"延迟与回声"→"回声"选项。这一操作将自动启用主控 fx 按钮，如图 12.32 所示。

图 12.31

图 12.32

(3) 从"回声"的"预设"下拉菜单中选择"默认"选项,然后在"延迟时间单位"下拉菜单中选择"节拍"选项。

(4) 将"回声"参数设置如下:"左声道延迟时间"设置为"2","右声道延迟时间"设置为"3",对于左右声道,"反馈"和"回声电平"均设置为80。将所有"连续回声均衡"滑块设置为"0"。选中"回声反弹"复选框,这一操作可以使得回声拥有更宽广的立体声声像,如图12.33所示。

图 12.33

(5) 单击"播放"按钮,收听回声如何影响整体音效。

(6) 保存文件,关闭项目。

12.5 关于音效库

音效库主要有两类,Construction kits(构建工具包)通常包含文件夹,其中包含可搭配使用的文件,它们拥有一致的节拍和音调,便于进行混音以及将文件夹中各种音频进行组合以创建定制音频。General-purpose(通用)音效库包含一组有特定主体(如舞曲、爵士、摇滚等)的循环乐段,但其音调和节拍可能不同。

Lesson12文件夹包含一个专为本书创建的名为Music的构建工具包和名为"音效"的(通用)音效库,包含13个循环乐句及一个由这些循环乐句混音而成的极具代表性的循环乐段。构建工具包的循环乐句节拍均为120bpm,音调为F♯。尽管本章给定了一种组合各个乐句的建议,但音乐需要的是创新。一旦学会如何进行操作,一定要摆脱这些建议,创建属于自己的音乐片段。

 作业

一、模拟练习

打开"Lesson12/模拟练习/Complete12"文件夹中的"complete12.sesx"文件进行浏览

播放，按照以下要求根据本章所学内容，做一个类似的课件。课件资料已完整提供，获取方式见前言。

要求1：为"轨道1"和"轨道2"的音乐改变"音量"设置。

要求2：为"轨道1"的音乐添加"效果"设置。

要求3：对"轨道3"中的"70LudwigDrm12.wav"音乐进行独立编辑剪辑。

要求4：将"轨道4"中的"Phat70s25.wav"音乐单独改变音量为"－2.1dB"。

二、自主创意

自主设计一个Audition混音项目，应用本章所学知识，对不同音轨中的音频进行独立的音量、音效和独立编辑剪辑等操作，使用音效库中的文件做一个类似的课件。

三、理论题

1. 音效库构建工具包的重要特性有哪些？
2. 是否可以在广告或视频音轨中使用音效库中的文件？
3. 哪里可以找到项目中可以使用的免版税素材？
4. 与"多轨会话"相比具有不同音调或节奏的文件是否能够使用？
5. 伸缩时间或变调操作是否有所限制？

第13章

自 动 操 作

> **本章学习内容**

(1) 使用自动操作包络,在剪辑中对音量、声像及效果进行自动操作。

(2) 使用关键帧以较高精准度编辑自动操作包络。

(3) 使用曲线功能拟自动操作包络平滑。

(4) 对"混音器"衰减器和"声像"控制动作进行自动操作。

(5) 在"多轨编辑器"的自动操作"通道"中创建并编辑包络。

(6) 保护包络不被修改。

完成本章的学习需要大约 90 分钟,可从清华大学出版社网站或 http://nclass.infoepoch.net 网站下载本章配套学习资源,扫描书中二维码观看讲解视频。

> **知识点**

由于本书篇幅有限,下面知识点并非在本章中都有涉及或详细讲解,在本书的资源网站有详细的资料,欢迎登录学习。

关于自动操作 剪辑自动操作 音轨自动操作

> **本章案例介绍**

范例

本章范例是一段纯音乐的多轨混音案例,音频时长大约为 25 秒。在本章中,将学习音频效果自动操作包络及保护包络不被修改。通过对音频的节拍进行调整,使用自动操作包络,在剪辑中对音量、声像及效果调整等自动操作,同时运用关键帧进行准确定位、曲线功能进行平滑,使整段音频听起来有淡入到高潮的效果,如图 13.1 所示。

第13章 自动操作 | 261

图 13.1

模拟

本章模拟是一段使用自动操作包络的音频，音频时长大约2分钟。在模拟练习中通过对音量、声像及效果调整来进行自动操作。根据模拟中音频素材的选取，进行不同的效果调试，同时运用关键帧进行准确定位、曲线功能进行平滑，如图13.2所示。

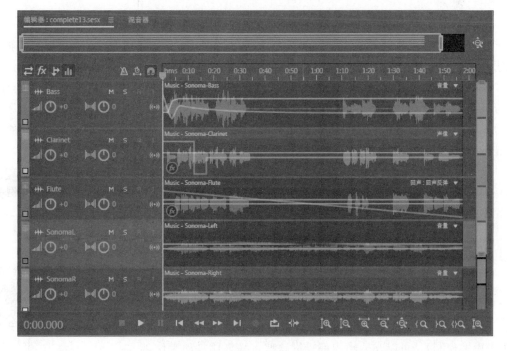

图 13.2

13.1 预览完成的音频

（1）令 Audition 处于打开状态，在菜单栏中选择"文件"→"打开"命令。

（2）在弹出的菜单中，定位到 Lesson13/范例文件/Complete13 文件夹中的"complete13.sesx"文件，单击"打开"按钮。

13.1 视频讲解

（3）单击"播放"按钮，对本章的范例文件进行预览，如图 13.3 所示。

图 13.3（见彩插）

（4）单击"停止"按钮结束预览，关闭项目。

13.2 自动操作简介

自动操作记录了混音过程中进行的控制调整，包括音轨参数和效果。使用自动操作，不仅可以记录混音的"动作"，还可以对其进行编辑。例如，如果混音其他方面都很完美，唯一问题是没有及时将音轨设置为静音，只需要简单地在需要的位置添加静音操作即可。

Audition 在"多轨编辑器"中提供了两类自动操作：剪辑自动操作和音轨自动操作。"波形编辑器"不支持自动操作。录制或播放过程中也可以记录自动操作，记录自动操作动作时不需要将音轨设置为录制模式。这些记录包络——叠加于剪辑或音轨上，以图形的方式显示参数值随时间自动调整的情况。

Audition 能够保存在"多轨会话"中，进行参数的修改，并将这些变化保存为会话文件的一部分——无论这些修改是随着控制的调整适时进行的操作还是非实时的创建/编辑操作。本章案例将介绍多种创建及编辑包络的方法。

13.3 自动操作

13.3.1 剪辑自动操作

13.3 视频讲解

每段剪辑包含两个默认的包络：音量包络（用于音量的控制）和声像包络（用于声像控制）。可以在剪辑内部操纵这些包络创建自动操作。

(1) 在菜单栏中选择"文件"→"打开"命令。在弹出的菜单中,定位到 Lesson13/范例文件/Start13 文件夹中的"start13.sesx"文件,单击"打开"按钮。

(2) 右击时间轴,在弹出的快捷菜单中选择"时间显示"→"小节与节拍"选项,如图 13.4 所示。

图 13.4

(3) 下面为 Melody 的音轨剪辑添加音量淡入效果。为了能看清包络,扩展音轨高度并且进行放大使剪辑占据窗口的大部分位置,使时间轴上出现小节拍与大节拍的标尺。

(4) 注意剪辑中有黄色"音量"包络及蓝色"声像"包络。可以沿着包络添加控制点以改变其形状,这些控制点将成为"关键帧"。

(5) 单击 1:4 附近的"音量"包络,在包络上添加一个关键帧。再次单击 3:2 附近的包络创建第二个关键帧。

> **注意**:如果无意间创建了一个关键帧或需要移除一个关键帧,选中这一关键帧,再按 Delete 键,或右击(按住 Control 键单击)关键帧并选择"删除所有关键帧"选项。如果通过按住 Ctrl 键单击(按住 Command 键单击)多个关键帧即可选中多个关键帧,或通过单击关键帧序列的一段再按 Shift 键单击关键帧序列的另一端则选中一串关键帧,删除一个关键帧就会删除所有选中的关键帧。

(6) 在图 13.5 中 1:4 处单击创建的第一个关键帧,向左下方拖曳使其位于剪辑开始处且电平值提示框约为 −15.3dB,如图 13.5 所示。从开始处播放文件能够听到旋律淡入的效果。

(7) 假设需要音乐淡入的快些,但同样在 3:1 处才达到最大音量。单击第一个关键帧和第二个关键帧之间的线条,拖曳至 2:1 并使其提示框显示为 −3.5dB。单击"播放"按钮,可以听到开始处淡入得较快,然后以稍慢的速度淡入。

图 13.5

(8) 下面调整剪辑的声像定位,使其向左声道开始,向右声道移动,在中间结束。分别在4:1处、2:3处单击蓝色"声像"包络创建关键帧,拖曳2:3处的关键帧使提示框显示为R100.0。单击"声像"包络开始处,一直向左上方拖曳使提示框显示为L100.0。单击"播放"按钮,能够听到声像变化的效果。

(9) 将声像效果进一步复杂化:单击3:3处左右的"声像"包络,将这一新的关键帧一直向上拖曳至顶端。单击"播放"按钮可以听到声音从左到右、向左、最后回到中间的变化。但此时声像变化过程较为生硬,下面将声像包络变化的部分调整为平滑的曲线,右击(或按住Control键单击)包络的任何位置,在弹出的快捷菜单中选择"曲线"选项,可以随意单击并拖曳创建需要的曲线形状,如图13.6所示。

图 13.6

(10) 从开始处播放文件能够听到音量和声像变化的效果,并保持项目打开状态。

13.3.2 移动部分或整个包络

通过上面的学习,已经学会移动单个关键帧。还可以选中多个关键帧并且一起移动。例如,假如对创建的为旋律添加淡入效果的包络形状很满意,但是希望提高整个包络的电平值,在其他剪辑播放之前出现一段声音较大的前奏。下面介绍如何操作。

(1) 在第一个Melody剪辑中创建的"音量"包络,选中它准备进行编辑。

(2) 右击包络或包络的关键帧,在弹出的快捷菜单中选择"选择所有关键帧"选项。

(3) 单击任一关键帧,向上拖曳直至提示框显示的值比原始值提高约+3.5dB。所有其他的关键帧同步移动,如图13.7所示。还可以选择指定的关键帧构成一组一起移动。单击剪辑中"音量"包络之外的位置取消对关键帧的选择。

图 13.7

(4) 选中最左端的关键帧(剪辑中最开始处的关键帧),按住 Ctrl 键单击第二个关键帧(位于 2:1 处)。单击第一个选中的关键帧,向上拖曳直至第二个选中的关键帧达到剪辑的最高处(可以单击任一个关键帧,但选中第一个关键帧,可以了解移动关键帧组的各种特性)。由两个关键帧定义的线条也移动,右侧未被选中的关键帧仍然停留在原处。

(5) 继续向上拖曳第一个关键帧。注意第二个关键帧仍然停留在顶端,但它"记得"原始的位置。将第一个关键帧向下拖曳回到原始位置(约 −9.1dB),第二个关键帧将返回原始位置。

(6) 保持项目打开状态。

> **注意**:要选择关键帧序列,单击最左端的一个,按住 Shift 键单击最右端的一个。这些关键帧和它们之间的关键帧都会被选中。

> **注意**:在向上或向下拖曳剪辑中的关键帧时,到达剪辑上、下边界时不能再继续移动。在向左或向右拖曳关键帧组时,不能超过最左端的关键帧向左移动的极限或最右端的关键帧向右移动的极限。

13.3.3 按住关键帧

"按住关键帧"选项使得包络保持当前关键帧的设置值直至下一个关键帧使包络跳变为另外的值。下面介绍如何使用这一效果创建跳跃式的声像变化。

(1) 将 BD 音轨放大,便于看到剪辑和自动操作包络。在约 7:1 处单击"声像"包络创建一个关键帧然后向下拖动至边缘。在约 9:1 处单击"声像"包络创建一个关键帧,如图 13.8 所示。

图 13.8

(2) 单击"声像"包络最左端,将此关键帧向上拖曳至边缘,晃动鼠标直至看到提示框并右击,在弹出的快捷菜单中选择"按住关键帧"选项。

> **注意**:"按住关键帧"的关键帧显示为矩形,而标准关键帧显示为菱形。

(3) 同样的,将鼠标指针置于右侧下一个关键帧并右击,在弹出的快捷菜单中选择"按住关键帧"选项,再右击 7:1 处的关键帧,在弹出的快捷菜单中选择"按住关键帧"选项。此时包络再跳变至下一个值的位置变得尖锐,显示为直角,如图 13.9 所示。

图 13.9

(4)从5∶3处播放文件能够听到声像的变化效果,停止播放。保持项目打开状态。

13.3.4 剪辑效果自动操作

除了音量和声像之外,还可以在剪辑中对剪辑效果进行自动操作。

(1)前面内容介绍了关于"音量"和"声像"包络的操作,下面将要使用不同的剪辑,学习剪辑效果自动操作。选中Harp音轨在"效果组"中选择"剪辑效果"选项卡。在第一个插槽中,单击右箭头按钮,在弹出的下拉菜单中选择"延迟与回声"→"回声"选项。在"预设"下拉菜单中选择"低通延迟"选项。

(2)右击剪辑"Harp"显示条右上角的"控制角" (向下三角形),选择"回声"→"回声反弹"选项,这一操作明确定义了加载到此剪辑的自动操作包络,如图13.10所示。

(3)观察Harp包络,一个小的fx图标在剪辑底部出现。单击包络的两侧添加两个关键帧。将左侧关键帧向上方拖曳直至提示框显示为"开"。右侧关键帧不做修改,如图13.11所示。

图 13.10

图 13.11

(4)将播放指示器置于剪辑开始处,单击"播放"按钮,能够听到回声反弹从有到无的效果。可以单击音轨的"独奏"按钮专门收听效果,若需要随时观察数据变化可打开效果窗口。

(5)不保存文件,关闭项目。

> **注意**:如果一个剪辑中包含多个包络,视图会显得很杂乱。可以显示或隐藏特定的包络类型。选择"视图"菜单。选择希望看到的包络——"音量""声像"或"效果"。

13.4 音轨自动操作

音轨自动操作与剪辑自动操作相似但更为复杂,应用于整个音轨。可以通过"多轨编辑器"或"混音器"视图进行音轨自动操作。

对于独立音轨,可以自动调节的参数为音量、静音、声像、音轨均衡(包括所有均衡参数——频率、增益、Q值等)、组输入电平、组输出电平、组混音(干声和

13.4 视频讲解

经"效果组"处理的声音的交叉淡化)、组开关电源、大部分插件参数,包括 VST 和 AU-格式插件。例如,可以对延迟进行自动操作,延迟反馈在达到一定测量值时增加然后再降低。

音轨自动操作有如下几种主要的工作方式。

(1) 实时调整屏幕控制并录制控制动作形成包络。

(2) 创建包络,再添加关键帧调整包络形状。

(3) 将上述两种方式结合——动作创建包络,然后通过添加、移动或删除关键帧进行编辑。

知识链接

剪辑自动操作与音轨自动操作

假设当可以使用剪辑自动操作或者音轨自动操作进行音量调节时,需要决定使用哪一种。最关键的因素在于能否在一个剪辑中创建复杂的音量、声像或效果调节,但是可以通过音轨自动操作将这些调整应用于总电平调节。例如,可以在一段鼓声剪辑中通过剪辑自动操作加强独立的军纪声,然后使用音轨自动操作对整个剪辑添加淡入或淡出效果。

另一个主要因素是剪辑自动操作是剪辑的一部分,所以如果移动剪辑,自动操作也会随着剪辑移动。如果移动一段施加了音轨自动操作的剪辑,这些自动操作将维持原状。然而,可以选择多个自动操作关键帧并移动其包络,使其与移动的剪辑相匹配。在这种情况下,在剪辑移动之前,最好在剪辑的开端或结尾设置一个关键帧,这样在移动包络时可以有一个点作为参考。

除此之外,不仅可以通过绘制和调整包络创建音轨自动操作,还可以通过调整屏幕控制进行创建。对于剪辑自动操作,只能通过重新绘制现有剪辑包络创建新的自动操作。

剪辑自动操作和音轨自动操作如此受欢迎,不仅因为它们可以捕捉如音量、声像等的混音操作,更重要的是因为能够通过自动操作信号处理插件为电子音乐创造各种有细微差别的表现。另外,还可以通过编辑自动操作数据将每个参数值调至完美状态。

13.4.1 衰减器混音自动操作

除了使用关键帧设置自动操作之外,还可以使用手动的方法,使用"混音器"的衰减器进行自动混音操作。

(1) 在菜单栏中选择"文件"→"打开"命令。在弹出的菜单中,定位到 Lesson13/范例文件/Start13 文件夹中的"start13.sesx"文件,单击"打开"按钮。建议选择"默认"工作区。对于本章中的大多数操作步骤,需要在文件停止播放之后,再从开始处播放文件。

(2) 为了从开始处播放文件,将播放指示器移至文件开始处,右击"播放"按钮,在弹出的快捷菜单中选择"停止时将播放指示器返回到开始位置"选项。

(3) 选择"混音器"选项卡。在 Melody 和 Trp 音轨的衰减器自动操作下拉菜单中选择"写入"音轨,设置 Melody 和 Trp 衰减器的值均为 0dB,如图 13.12 所示。

(4) 从文件开始处播放文件。Melody 主旋律的音量过大,在开始处将 Melody 音轨的衰减器调低至 −4.2dB。

(5) 随着小号声音的出现,缓慢调低 Trp 衰减器大约为 −5dB。待文件播放数秒后,将小号声渐渐淡入至 0dB。

(6) 停止播放文件，注意 Melody 和 Trp 自动操作下拉菜单选项自动由"写入"更改为"触动"，这样便于对衰减器进行微调。

(7) 对效果进行自动操作。单击折叠展开三角按钮扩展 fx 区域。在 Trp 声道的自动操作下拉菜单中，选择"写入"选项。在 fx 效果区中选择"振幅与压限"→"强制限幅"选项，如图 13.13 所示。从开始处播放文件，根据自己设置的音频需要可以调整"输入提升"滑块，至播放结束。

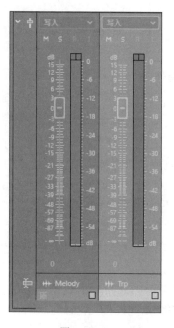

图 13.12

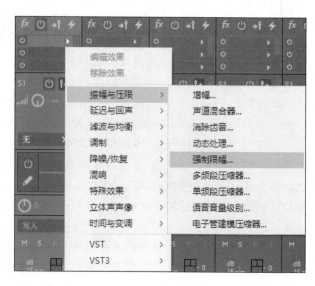

图 13.13

(8) 保持项目处于打开状态。

注意：在"触动"模式中，任何现有的自动操作保持不变，直至"触动"衰减器（如单击衰减器）并移动它。然后新的衰减器操作将在按下鼠标的时间内代替原有的操作，一旦释放鼠标，将恢复为之前的自动操作。

注意：另一个自动下拉菜单选项，"闭锁"与"触动"相似，不同之处在于操作完成释放鼠标时，自动操作数据不会恢复到之前的自动操作状态。自动操作包络保持在释放鼠标那一刻的状态。

13.4.2 编辑包络

尽管可以通过"触动""闭锁"和"写入"模式编辑自动操作进行实时编辑，这些自动操作步骤还可以在"多轨编辑器"中创建包络，并进行编辑，与编辑剪辑包络相似。

(1) 选择"编辑器"选项卡，进入"多轨编辑器"中。

(2) 扩展 Trp 音轨高度直至能够看到自动操作下拉菜单（显示为"触动"）。单击自动操作下拉菜单左侧的折叠三角形按钮，使得自动操作包络"通道"可见，如图 13.14 所示。

图 13.14

(3)单击"显示包络"右侧的折叠三角形按钮,选择将要显示的"音量"和"声像"包络。轨道中将出现"音量"和"声像"包络两条线,如图 13.15 所示。由于在"衰减器"中对"音量"进行了调整,"音量"包络已有变化,若无变化,可以在"音量"包络中建立一些关键帧,调整音量的高低。

图 13.15

(4)对声像调整进行自动操作。在自动操作下拉菜单中选择"触动"或"写入"选项,开始播放文件并增加若干关键帧控制"声像"包络。有节奏地前后移动声像控制将提供大量可处理的数据。完成几次声像调整之后停止播放,如图 13.16 所示。声像调整后的结果不唯一,本案例提供了一种参考调整方法。

图 13.16

(5)单击"显示包络"右侧的折叠三角形按钮,选择将要显示的"音量""声像"和"强制显幅"→"输入增强"包络,可以看出对音量、声像及效果的调整,通过自动操作包络"通道"的每个包络展现,如图 13.17 所示。

图 13.17

> 注意：如果使用多个包络，同时显示出来使得"通道"显得很混乱。所以，Audition 支持用户指定"通道"中显示哪些自动操作包络。在"显示包络"下拉菜单中选择需要看到的自动操作包络。
>
> Audition 支持指定需要编辑的包络（仍然可以看到其他指定显示的包络，只是无法对其进行编辑）。在"选择"下拉菜单中选择需要编辑的包络。选中的包络将高亮显示，其他包络变暗。
>
> 音轨包络中的关键帧与剪辑包络中的关键帧使用方法相同。

(6) 保持项目处于打开状态。

13.4.3 关键帧精确编辑

有些情况下，可能需要进行精确的关键帧编辑。选择和删除操作显得单调乏味，所以 Audition 提供了 4 种关键帧编辑工具。

(1) 选择"声像"包络，假设它具有多个关键帧。

(2) 单击"下一关键帧"按钮，播放指示器将从当前位置向右移动到下一个关键帧。

(3) 单击"添加/移除关键帧"按钮（紧贴"下一关键帧"按钮左侧的菱形符号 ◆）删除关键帧。如果播放指示器不在关键帧上，单击此按钮将添加一个关键帧。

(4) 紧贴"添加/移除关键帧"按钮左侧的"上一关键帧"按钮（左箭头符号 ◀▶）将播放指示器移至左侧的关键帧。多次单击这一按钮观察播放指示器如何移动。

(5) 单击"清除所有关键帧"按钮（橡皮符号 ✎）删除选中包络中所有的关键帧。

(6) 保持项目处于打开状态。

13.4.4 保护自动操作包络

进行复杂的自动操作时，不希望记录新的自动操作时把需要保留的现有的自动操作覆盖了。可以通过书写保护特性保护包络，防止此类意料之外的错误发生。

(1) 单击"保护"按钮（锁形符号 🔒），如图 13.18 所示。处于被保护状态的包络变暗，即使被选中也是如此。注意即使包络被保护，仍然可以通过自动操作"通道"进行编辑。

图 13.18

(2) 在 Trp 中"强制限幅"→"输入增强"包络，从自动操作下拉菜单中选择"写入"选项。

(3) 双击"效果组"中的"强制限幅"插槽打开其用户界面窗口。

(4) 将播放指示器移至文件开始处，开始播放文件。

(5) 将"强制限幅"的"输入增强"控制上下调整。停止播放文件，注意包络并没有发生变化。

(6) 停止播放并保存文件。

(7) 完成所有操作后，选择"文件"→"导出"→"多轨混音"→"整个会话"选项，如图 13.19 所示。在弹出的提示框中更改文件名后，单击"确定"按钮，完成本章案例。

图 13.19

一、模拟练习

打开"Lesson13/模拟练习/Complete13"中的"complete13.sesx"文件进行浏览播放,按照以下要求根据本章所学内容,做一个类似的课件。课件资料已完整提供,获取方式见前言。

要求1:会使用自动操作包络,在剪辑中对音量、声像及效果调整进行自动操作。

要求2:会对"混音器"衰减器进行自动操作。

要求3:能够使用曲线功能拟自动操作包络平滑。

要求4:能够在"多轨编辑器"的自动操作"通道"中创建并编辑包络。

二、自主创意

自主设计一个Audition课件,应用本章所学知识,了解和学习自动操作的一些用途,会使用自动操作包络并对其进行效果处理,同时在课件中对"混音器"衰减器和"声像"控制动作进行自动操作,可以把自己完成的作品上传到课程网站进行交流。

三、理论题

1. 什么是自动操作?
2. 用于记录自动操作的"闭锁"与"触动"选项相似,不同之处有哪些?
3. 什么是自动操作"通道"?
4. Audition如何保护包络不会受到破坏?

第14章

混音处理

本章学习内容

（1）在 Audition 的协助下进行空间声学特性测试。

（2）通过混音技术改变歌曲的布局。

（3）使用效果使得音轨和谐共存。

（4）对混音操作环境进行设置，打造高效操作流程。

（5）在"混音器"视图中进行自动操作。

（6）将完成的歌曲导出保存为各种格式的文件。

完成本章的学习需要大约 2 小时，可从清华大学出版社网站或 http://nclass.infoepoch.net 网站下载本章配套学习资源，扫描书中二维码观看讲解视频。

知识点

由于本书篇幅有限，下面知识点并非在本章中都有涉及或详细讲解，在本书的资源网站有详细的资料，欢迎登录学习。

关于混音　混音处理　刻录音频 CD

本章案例介绍

范例

本章范例是一段多轨混音案例，音频时长大约为 3 分钟。在本章中，将学习创建混音。Audition 的"混音器"视图中还包含自动操作、调节范围较大的衰减器，能够将混音器移至另外的监视器及多种其他极其重要的工具协助进行混音创作。然后可以将最终的立体声混音保存为各种文件格式，如图 14.1 所示。

图 14.1

模拟

本章模拟是一段混音音频,音频时长大约为 4.5 分钟。在模拟练习中通过独特的多轨处理操作,如添加"振幅与压限"效果加强音轨的厚重感、添加"调制"→"和声/镶边"效果增强音频的节奏感和改变音频的均衡效果使得混音的音频更加和谐动听,如图 14.2 所示。

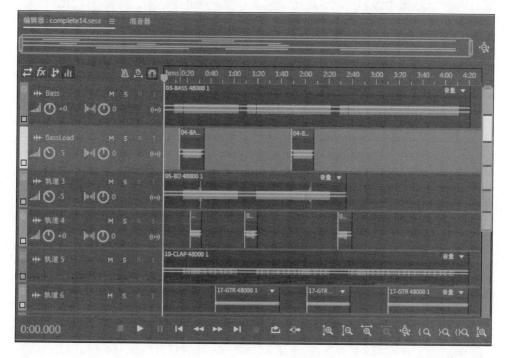

图 14.2

14.1 预览完成的音频

(1) 令 Audition 处于打开状态，在菜单栏中选择"文件"→"打开"命令。

(2) 在弹出的菜单中，选择 Lesson14/范例文件/Complete14 文件夹中的 "complete14.sesx"文件，单击"打开"按钮。

14.1 视频讲解

(3) 单击"播放"按钮，"多轨编辑器"会对"complete14.sesx"文件进行播放，如图 14.3 所示。

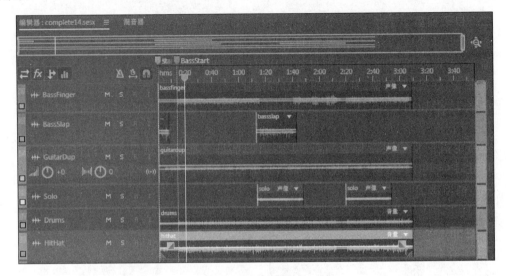

图 14.3（见彩插）

(4) 单击"停止"按钮结束预览，关闭项目。

14.2 混音编辑

混音包含很多阶段。处理混音也有很多方法，其中沿着同样的轨道，能够完成大部分的混音处理。

14.2 视频讲解

即将面对的混音项目是，要创建一段不包含旁白的时长为 190 秒并在结尾处有淡出效果的背景音乐。要对基本音轨进行整理（"再混音"）及完成更多传统意义上的混音操作。数字音频编辑软件促进了再混音，混音工程师不仅进行混音，还要进一步调整。除了流行音乐再混音之外，在为视频制作音频的项目中也会出现再混音，如一段音乐片段被安排在 14s、30s 和 60s 的位置。

14.2.1 准备工作

本节介绍在混音开始之前如何对混音工作平台进行整理。

(1) 导航至 Lesson14/范例文件/Start14 文件夹，然后打开"start14.sesx"文件。

(2) 选择"文件"→"另存为"选项，将文件重命名为"demo14"，并保存在"Start14"文件夹中。

(3) 右击(或按住 Control 键单击)时间轴,选择"时间显示"→"小节与节拍"选项,如图 14.4 所示。

图 14.4

(4) 右击(或按住 Control 键单击)时间轴,选择"时间显示"→"编辑节奏"选项。在弹出的对话框中,设置"节奏"为"128.0"节拍/分钟,"拍子记号"为"4/4","细分"为"16"。单击"确定"按钮,如图 14.5 所示。

(5) 右击(或按住 Control 键单击)时间轴,选择"对齐"→"对齐到标尺(粗略)"选项。另外,确保选中"对齐到标记"和"启用"选项,同时取消对其他对齐选项的选中,如图 14.6 所示。

图 14.5

图 14.6

(6) 选择"默认"工作区用于混音(即选择"窗口"→"工作区"→"默认"选项)。最重要的控制面板是"多轨编辑器""混音器"(在同一个帧中)、"效果组""标记""选区/视图"和"电平表"。

(7) 因为"电平表"面板不是"默认"工作区的一部分,选择"窗口"→"电平表"选项。为了获得最大的分辨率,将面板拖至工作区的底端,电平表可延伸到 Audition 窗口的长度。

(8) 保持项目打开状态。

14.2.2 布局调整

从开始播放音乐文件,发现旋律并不是很和谐,可以通过调整其布局使得音乐得以构建完整,效果更佳。这包括考虑哪种声音作为开始才能最令人印象深刻的量值判断,所以可以考虑下面的调整。

(1) 右击 BassSlap 剪辑以选中它,选择"复制"选项,将播放指示器置于文件开始处,右击"粘贴"选项。

(2) 单击文件开始处的 BassSlap 剪辑,使用"裁切工具"(或按 R 键)在 5∶4 处裁剪,并将后半部分删除,单击"淡入"手柄,添加一段短小的淡入效果,设置为"淡入 线性 值:-20",如图 14.7 所示,这样,丰富了前奏的进场效果。单击"播放"按钮试听前奏部分。

图 14.7

(3) 将播放指示器返回歌曲开始处,单击"播放"按钮,这一布局比之前的效果要好得多,而且任何其他的参数(电平、声像、效果等)都没有进行调整。

(4) 保持项目打开状态。

> 注意:大脑有两个半球,分别承担着不同的功能。左脑半球处理分析性的任务,像设置电平和在不同功能之间切换,而右脑半球处理创造性的任务和情绪化的反应,在收听音轨时它更多的是在"感受"而不是在"思考"。这与混音息息相关,因为通常试图兼顾两个半球并不容易。然而,当使用 Audition 成为第二天性,停留在右脑模式更为容易。
>
> Audition 具有快捷键和工作区,在第 2 章"基本操作环境"中有介绍,提供了很多帮助:学习使用现有的快捷键或创建自己的快捷键。使用之后牢记心中,相对于晃动鼠标,按几个按键能够节省大量时间。使用工作区为某项任务组织特定的窗口组合方式,如混音、叠录、不同类型的编辑操作等。这样比打开窗口再四处拖动的操作更省力。

14.2.3 运用效果加强鼓音轨

项目第一部分的基本布局已完成(对于歌曲旋律进一步展开部分的调整,目前还没有进行),如有需要,可以在后面的混音操作中对第二部分的布局进行修改。接下来,需要将注意力转向如何运用效果加强各个音轨的声音。

如何完成这一操作及调整混音的其他方面,将很大程度上取决于音乐的用途。一方面,如果要添加话外音,则需要抑制音乐的强度,为人声提供"背景"。另一方面,如果是为贩卖机视频打造的配音,包含旁白部分,则需要打造更加吸引人注意的混音效果。

(1) 独奏 Drums 音轨 S ,选择"时间选择工具" I (或按 T 键),选择"Drums"音轨时间测量单位为 8~20,单击"循环播放"按钮或按 Ctrl+L 组合键,然后开始播放。进入的鼓声

听起来很闷,需要更加有冲击力,如图 14.8 所示。

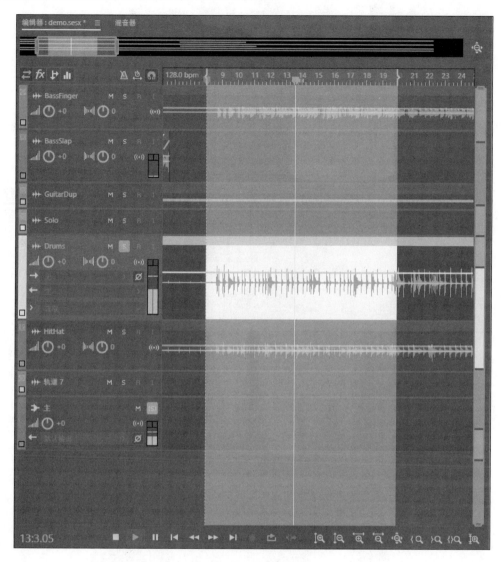

图 14.8

（2）单击 Drums 音轨"多轨编辑器"的 fx 区域 ![fx]，单击第一个插槽的右箭头按钮并选择"振幅与压限"→"强制限幅"选项,如图 14.9 所示。从"预设"下拉菜单中选择"默认"选项。

（3）设置"输入提升"为"8.5dB",如图 14.10 所示。切换"强制限幅"的开关状态按钮收听这一处理的效果,为鼓声增加了临场感,添加了几分咄咄逼人的气势。

（4）选择"效果组"面板（这是音轨中"效果组"的副本,但包含更多特性）。调节"效果组"的"混合"滑块到 70%,如图 14.11 所示。这一操作将未经处理的声音中一部分更有冲击力的峰值与经过强制限幅的声音相混合。如果在"效果组"面板中没有看到"混合"滑块、输入/输出控制和测量仪表,则在"效果组"选项卡右侧的下拉菜单中选中"显示输入/输出/混合控制"选项,如图 14.12 所示。限幅对铙钹的声音提升过于明显,而且需要让底鼓声音听起来更"重"。

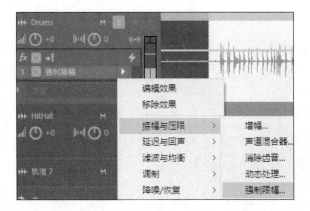

图 14.9

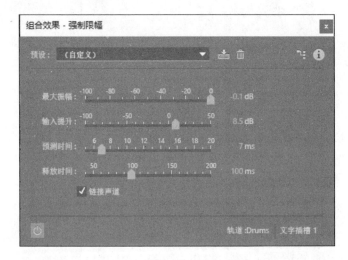

图 14.10

图 14.11

（5）单击"多轨编辑器"的均衡区域 ■，如有必要则增加 Drums 音轨的高度以显示出均衡区域。单击铅笔符号 ✎ 打开均衡界面，如图 14.13 所示。从均衡"预设"下拉菜单中选择"默认"选项。

图　14.12　　　　　　　　　　　　　图　14.13

（6）启用 LP 频段，在下拉菜单中选择"24dB/Oct"。将"频率"设置为 9200Hz 以抑制高频。

（7）为了更加突出底鼓声，将频段 1 的"频率"设置为 60Hz，"增益"设置为 2dB，"Q 值"设置为 2。这样，鼓声不再那么单薄，会变得更为厚重，如图 14.14 所示。

图　14.14

(8) 关闭鼓声的"独奏"控制。保持项目打开状态。

14.2.4 运用效果加强节奏吉他音轨

GuitarDup 与 BassFinger 互为补充。BassFinger 冲击力更强,而 GuitarDup 声音更连贯。问题是吉他声音过于轻柔,无法与 BassFinger 相抗衡。下面将运用效果进行调整。

(1) 独奏 GuitarDup 音轨。打开 GuitarDup 音轨的均衡效果界面。

(2) 将"L 频段"频率设置为 400Hz,"增益"设置为 -6dB,"Q 值"设置为最平坦的斜率。将"H 频段"频率设置为 800Hz,"增益"设置为 5dB,并为均衡设置较平坦的斜率,如图 14.15 所示。此时均衡效果会解决明亮程度缺失和低频过多的问题。

图 14.15

(3) 为了使声音更加闪耀、更为灵动,单击 GuitarDup 音轨"多轨编辑器"的 fx 区域 ,在音轨的"效果组"中单击第一个插槽的右箭头按钮,选择"调制"→"和声/镶边"选项,如图 14.16 所示。从"预设"下拉菜单中选择"默认"选项。

(4) 将"速度"参数设置为 0.2Hz,"宽度"设置为 30%,如图 14.17 所示。

(5) 关闭吉他的"独奏"控制。保持项目打开状态。

14.2.5 设置混音操作环境

目前,所有效果设置都已准备就绪,下面需要设置电平和立体声声像。注意,所有的编辑操作都是互相影响的,可能会在设置电平时需要回过头来调整音轨的均衡或完全删除一条音轨。首先,需要创建一些标记,便于寻找相应的位置。

图 14.16

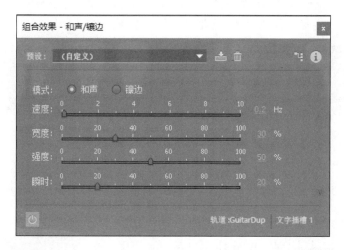

图 14.17

(1) 如果歌曲中的某些部分被选中,单击波形(在选区之外)取消其选中。

(2) 将播放指示器置于文件开始处并按 M 键(英文输入法下)。在"标记"面板中将标记命名为 Start,如图 14.18 所示。若未打开"标记"面板,选择"窗口"→"标记"选项打开"标记"面板。

(3) 将播放指示器置于测量单位 16 处并按 M 键。在"标记"面板将其命名为 Solo Start。它位于独奏开始之前的 1 个测量单位处,所以在到达独奏开始的测量单位之前还有一个测量单位的时间。

图 14.18

注意:如果发现将播放指示器准确地对应到测量单位上很困难,可以在"标记"面板的"开始"字段输入需要的值,如 16:1.00。

(4) 将播放指示器置于测量单位 24 处并按 M 键。在"标记"面板中,将其命名为 SoloHalfway。同样,这个标记也位于实际的中点之前一个测量单位,如图 14.19 所示。

图 14.19

（5）选择"窗口"→"混音器"选项打开"混音器"面板。因为操作环境会按照即将完成的操作进行最优化设置。确保扩展了所有的"混音器"折叠展开三角按钮。

（6）选择"窗口"→"传输"选项，便于在"混音器"环境下在项目中轻松进行导航。将"传输"面板置于"电平"面板旁边（直接拖动"传输"选项卡到"电平"选项卡旁）。

（7）选择"窗口"→"时间"选项，使得"时间"面板可见，将其置于与"传输"面板相对的位置。注意，所有音轨电平都约为0dB，至此混音环境配置完毕，如图 14.20 所示。

图 14.20

> **注意**：如果有双监视器，可以将"混音器"置于其中一个监视器中，将"多轨编辑器"在另外一个监视器中打开。如果没有为音轨着色，现在完成，便于快速识别各个音轨。

（8）保持项目打开状态。

14.2.6　在末尾添加淡化效果

为混音添加淡出效果最简单的方式是，向"主控"音轨添加"音量"自动操作。

（1）扩展"主控"音轨的高度，直到能够看到自动操作通道。单击自动操作折叠展开三角按钮扩展列表。

（2）单击"显示包络"并选择"音量"，如图 14.21 所示。在淡出效果开始处双击，添加节点，如距离结尾约 10s 处。

（3）在结尾处添加另外一个节点，将其拖至负无穷。

（4）添加中间节点或使用曲线进一步调整淡出效果线条的形状，如图 14.22 所示。

图 14.21

图 14.22

（5）保存并关闭项目。

14.3　混音介绍

混音(Audio Mixing)是音频制作过程中的一步,将多种来源的声音,整合到一个立体音轨(Stereo)或单音音轨(Mono)中。原始声音信号来源于不同的乐器、人声或管弦乐,收录自现场演奏(live)或录音室内。在制作混音的过程中,混音师会将每一个原始信号的频率、动态、音质、定位、残响和声场单独进行调整,让各音轨的效果达到最佳,使得最终的混音更加和谐动听。

过去用来混音的常见设备有合成器(Sound Module)、音效处理器(Signal Processor)与混音座(Mixing Console);现在随着计算机科技进步,以音乐制作为目的的混音软件也开始流行,仅需使用一台计算机及混音软件,便可完成复杂的混音编辑。

注意,有多少人在制作混音,就有多少种完成混音的方法,所以本章提供的信息只是一种制作方法,而不是规则。学者可自行根据需要完成本章内容。

14.4　声学特性

14.4.1　测试声学特性

14.4 视频讲解

如果监听系统(包括听觉、房间的声学特性、驱动监听的放大器和电缆及扬声器)不够精准,那么为混音投入再多的精力都是徒劳的。如果制作的混音在监听系统上听起来很棒,但在其他系统上播放变得很糟糕,那么监听系统一定存在问题。具有"可移植性"的混音在各种系统上听起来都应该能够达到预期的效果。因此,Audition 提供了一些工具,用于在混音之前对收听环境进行基本的检测。

(1) 打开 Audition,导航至 Lesson14/范例文件/Test 文件夹,然后打开"100Hz_test.wav"文件。

(2) 确保监听系统的音量控制调至最小,然后单击"播放"按钮。

(3) 缓慢地调高监听系统的音量达到听起来比较舒服的电平值。

(4) 在房间中四处走动收听声音。在未经处理的声学空间中,在有些位置听到的声音偏大,另外一些位置听到的声音偏小,这是因为声波在墙壁之间反射并相互作用,生成波峰和抵消。

(5) 导航至 Test 文件夹并打开"1000Hz_test.wav"文件。

> **注意**:在电平条件下进行混音(同时减少了收听的疲劳感),然后检查高电平与低电平,找到一个完美的平均设定值。另外,乘飞机飞行后,24 小时之内避免进行混音操作。
>
> 房间与扬声器构成一个组合。因为墙壁、地板和天花板都与扬声器相互影响,在房间里将扬声器对称放置非常重要。否则,假设一个扬声器距离墙壁 0.9 米而另一个扬声器距离墙壁 3 米,墙壁的任何反射都会有很大的差别。
>
> 近场监听扬声器能够降低(但无法消除)房间声学特性的整体声音的影响,需要将它放置在距离耳朵 0.9~1.5 米的位置且扬声器与人的头部所在的位置构成一个三角形。因为这样扬声器的声音领先于房间表面反射的声音。另外一个好处在于因为邻近人耳,

> 近场监听扬声器不会耗费大量的功率。
> 　　头戴式耳机能够消除房间的声学特性影响，但混音过程中会产生很不自然的声音，如添加过多的混音效果。很多专业人士在扬声器上和头戴式耳机上收听混音进行"现实检查"，还会使用不同的扬声器配置来收听音乐在不同收听环境中的效果。

（6）再次在房间中四处走动收听声音。注意到在某些位置声音变为静音，房间中这些位置出现了声波消除，称为"零点"。出现这种情况是由于墙壁的反射声波经历不同的距离到达人耳，不同声波的波峰和波谷同时到达时形成了零点。

（7）导航至Test文件夹并打开"10000Hz_test.wav"文件。

（8）如果无法听到这一音调，需要咨询听觉矫正专家。在房间中四处走动并收听声音，因为高频波长很短，所以与其他频率的混音相比会出现更多的波峰和抵消。

14.4.2　测试相位

在进行混音之前，确保系统音频同相是良好的习惯做法。例如，如果一个扩音器的连接与另外一个扩音器的连接反相，一个进行推动操作时另外一个在拉动，这在各个频段都会引发消除。

（1）导航至Lesson14/范例文件/Test文件夹，打开"100Hz_Phasetest.wav"文件。另外，确保"100Hz_test.wav"文件也已导入Audition中。

（2）在"波形编辑器"下拉菜单中选择"100Hz_test.wav"文件。单击"播放"按钮收听数秒。

（3）在"波形编辑器"下拉菜单中选择"100Hz_Phasetest.wav"文件。单击"播放"按钮收听数秒。如果这一测试音调比"100Hz_test.wav"音量小，那么监听系统的立体声声道同相。

14.4.3　创建测试音调

100Hz_test.wav、1000Hz_test.wav、10000Hz_test.wav这3个测试音调是标准的频率选择。也可以根据具体的场景和自己的需要创建测试音调。

（1）选中"波形编辑器"，选择"文件"→"新建"→"音频文件"命令。

（2）将文件命名为"50Hz_LowTest"，"采样率"和"位深度"保持默认选项，"声道"设置为"立体声"，单击"确定"按钮，如图14.23所示。

（3）在菜单栏中选择"效果"→"生成"→"音调"选项，如图14.24所示。

图 14.23　　　　　　　　　　　图 14.24

（4）明确测试音调的特性。关键参数是"形状"（正弦）、"调制深度"（0）和"基频"（要创建的频率），将"基频"调至50Hz，"波形"→"形状"调至"正弦"，"振幅"调至−10dB，还可以使用对话框右侧的"音量"滑块对电平进行设置，如图14.25所示。

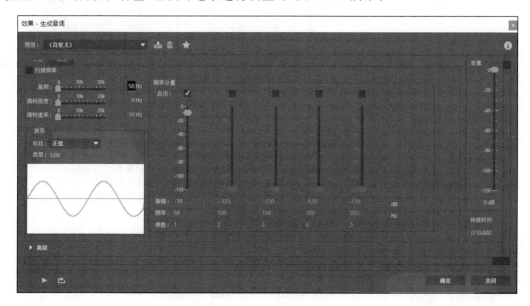

图 14.25

（5）单击对话框中的"播放"按钮，监听系统能够再现50Hz的声调。

> **注意**：能够改变"基频"并进行连续测试对于测试非常有帮助。例如，为了检查扬声器的低频响应，同本章的操作一样将"基频"设为50Hz，然后单击"播放"按钮。如果能够听到，输入"40Hz"再次单击"播放"按钮；继续降低"基频"直到发现到某个频率之后扬声器无法再现低音。

（6）关闭项目，不保存文件。

14.5 导出立体声混音

14.5 视频讲解

到目前为止，歌曲混音完成，可以导出生成各种格式的立体声文件。

（1）选择"文件"→"导出"→"多轨混音"选项，然后选择"时间选区"（如果已经定义要导出的时间选区）、"整个会话"（从第一段剪辑的开始到最后一段剪辑的结尾）或"所选剪辑"（只导出选中剪辑的混音）中的任意一个选项，如图14.26所示。

（2）出现"导出多轨混音"对话框。输入文件名称，希望保存的位置，以及格式，如图14.27所示。

（3）单击"变换采样类型"对话框中的"更改"按钮，用来修改"采样率"和"位深度"（分辨率），如图14.28所示。单击对话框中的"高级"折叠展开三角按钮以指定需要使用的"抖动"类型。"抖动"能够对降低位分辨率导致的效果损失进行补偿，这种情况出现在从高分辨率转换为低分辨率的过程中，如对以24位分辨率录制的音频进行混音，采用默认设置是最简单的选择。

图 14.26

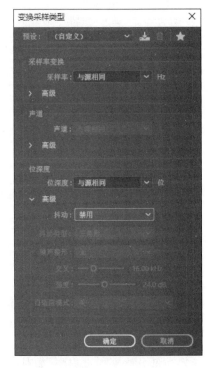

图 14.27　　　　　　　　　　　　　　　　　图 14.28

（4）单击"确定"按钮，歌曲将导出为立体声混音，保存到指定位置。这一处理需要一段时间取决于项目的长度和复杂程度，但比实时处理更快。

> **注意**：Audition 能够导出多种类型的文件，包括 WAV、AIF、MP3、MP2、FLAC、MPEG 2-AAC、Windows Media Audio（Windows 媒体音频）、Windows MediaFoundation、Ogg Vorbis、libsndifle 和 APE（Monkey's Audio，无损音频）。在"混音选项"下，单击"更改"按钮引出一个对话框，可用于选择将每个音轨混音得到各自的文件。这种方式便于保存项目或将项目交给其他人使用 Audition 之外的录音软件进行处理。

14.6　刻录音频 CD

14.6 视频讲解

保存立体声混音时，文件自动出现在"波形编辑器"的可用文件下拉菜单中。之后可以进行母带处理或将混音刻录至音频 CD。

（1）在"波形编辑器"下拉菜单中选择文件。
（2）选择"文件"→"导出"→"将音频刻录到 CD"命令。
（3）在计算机的 CD/DVD 可刻录光驱中插入一张空白可刻录 CD。单击"确定"按钮。
（4）从"刻录音频"对话框中按照需求选定选项，如图 14.29 所示。单击"确定"按钮，稍后 CD 即可刻录完成。

图　14.29

一、模拟练习

打开"Lesson14/模拟练习/Complete14"文件夹中的"complete14.sesx"文件进行浏览播放，按照以下要求根据本章所学内容，做一个类似的课件。课件资料已完整提供，获取方式见前言。

要求 1：调整轨道的电平输出即调整音量大小，使得电平输出不达到红色区域。
要求 2：给轨道 3 运用效果加强音轨，仿照 14.2.3 节。

要求3：给轨道2 BassLead运用效果加强节奏，仿照14.2.4节。

要求4：在末尾添加淡化操作。

二、自主创意

自主找到一些需要混音的文件，应用本章所学知识，创建较为完美的混音文件，并运用效果加强及添加淡化为音频添彩。

三、理论题

1. 导出"多轨混音"时单击"变换采样类型"对话框中的"更改"按钮，用来修改"采样率"和"位深度"（分辨率），其中"抖动"的作用是什么？

2. 请举例说明，能够改变"基频"并进行连续测试，对于测试是非常有帮助的。

3. 监听系统包括哪些？

4. 在房间中四处走动收听声音，注意到在某些位置声音变为静音，房间中这些位置出现了声波消除，称为"零点"。出现这种情况的原因是什么？

参 考 文 献

[1] 陈立军,杨以光,崔俊浩,等.基于声卡和 Adobe Audition 的检测校验装置的应用[J].制造业自动化,2015,(20):4-6.
[2] 张雪华,戚辉,郭春轶,等.Adobe Audition 在声波和拍实验中的仿真与优化[J].中原工学院学报,2017,28(3):87-90.
[3] 刘绍娜,李书伟,汤沛,等.基于声卡和 Adobe Audition 的动弹性模量测试方法研究[J].机械设计与制造,2011,(10):84-86.
[4] 王晶,宫凌勇.运用 Adobe Audition 打造多媒体课件中的完美声音[J].电声技术,2014,(1):82-84.
[5] 朱林珍,刘水红.用 Adobe Audition 1.5 软件演示声波干涉[J].物理教师,2010,31(9):23-24.
[6] 王晶,李玉斌.Adobe Audition 软件在手机铃声制作中的应用[J].电声技术,2007,31(6):64-66.
[7] 衣学勇,李文杰.用 Adobe Audition 制作音频素材[J].中国现代教育装备,2007,(1):42-45.
[8] 陈吉夫,陈宇海.Adobe Audition 2.0 初探[J].声屏世界,2006,(8):71-72.
[9] 周更杰.广播录制技术指标与 Audition 应用实践[J].电声技术,2014,(8):73-76.
[10] 叶伦强.Audition 在精品视频公开课的应用[J].西南民族大学学报(自然科学版),2014,(2):274-280.
[11] 任鹏.Audition 在高校视音频作品中的作用与应用[J].海峡科技与产业,2016,(9):133-134.
[12] 赵阳光.Adobe Audition 声音后期处理实战手册[M].北京:电子工业出版社,2017.
[13] Adobe 公司.Adobe Audition CS6 中文版经典教程[M].北京:人民邮电出版社,2014.
[14] 健逗.Adobe Audition CC(实战 222 例)[M].北京:人民邮电出版社,2015.
[15] 百度百科.Adobe Audition. https://baike.baidu.com/item/Adobe%20Audition/6782463?fr=aladdin,2018-1-20.